何英傑 著

電影素描

如是我聞

——與辛意雲老師學看電影

那天下午，黃沙吹得特別昂揚。

「入建中不入社團，猶如未入建中」，手上新生訓練的小冊子這麼寫，學長也都這麼說。

頂過操場的風沙，我隨著一位學長，匆匆跑到一處教室前。裡面黑壓壓的，連走廊窗邊都站滿了人。我踮著腳朝縫隙看，黑板左側寫著「國學社」。老師還沒來，只有一位學長在台上講話。我不時朝外看，球場上的比賽打得起勁，歡呼連連，旁邊十來個人靠牆練著國術拉筋。許久，我想，這學長話真多，老師怎麼還沒來？後來看裡頭的人都寫著筆記，便問了身邊學長。噢，弄錯了，原來他就是老師。遠處角落有個空椅子，便擠著擠著過去坐下。這一坐，就坐到現在。

聽老師上課，是非常享受的事，因為他根本不是在上課。他善於啟發學生認識自己、認識性情、認識才華、認識生命的美好。他先後任教於建中、藝術大學，教國文、教哲學、教美學。教書一輩子，一輩子教書，樂此不疲。

課堂上，他常會提到電影。有一回，也是記憶中的第一回。老師剛看完《阿瑪迪斯》回來，鼓勵著還沒看過的同學趕緊去看。他說：「你們功課都好，可能不容易體會。像藝術學院的學生就和你們不同。他們求學過程中，受到的責罵多、挫折多，電影看著看著都哭了，出來就問我：老師，你看完電影，覺得自己是庸才還是天才？我就問他們，你覺得你自己呢？他說：我覺得我是庸才。電影裡那個人還比我好，他是庸才中的天才。我呢？我是庸才中的庸才。可是，難道庸才就只能這樣發瘋？」

老師簡單說了劇情，話語一轉：「你們都讀過『天生我才必有用，千金散盡還復來』這首詩，要是真懂得這句話，就知道這個世間沒有什麼庸才天才，不過，有人才。那個忌妒莫札特的人，憤怒到最後，竟然把十字架丟進火爐裡燒掉。那一幕真是震撼，尤其在基督教文化裡更是嚇人。你們懂嗎？他是在問上帝，祢怎麼把這份天才賜給這樣一個沒教養的小子而沒有賜給我？他開始和上帝鬥。他整個札特，是代表他要對抗上帝。這個電影非常有趣，你們一定要去看。這是現代人才拍得出來的電影，背後，其實是尼采說的『上帝已死』！換成你們呢？怎麼面對這樣的命運？你們以前國中，都是班上第一名，甚至是全校的第一名，可是來到建中，前後左右通通都是第一名，怎麼辦？你怎麼努力也拚不過，怎麼辦？你的人生怎麼辦？」

這些話，還有老師在講台上問我們的神情，問得我心慌慌的感覺，至今憶之猶新。畢業以後忙著工作，忙著家庭，忙到現在四十多歲。往前往後看，這輩子能有什麼，不能有什麼，多半可以猜出個七、八分。這原來是我的人生，我的人生要什麼，我快樂嗎？

當年，每週就是上這兩小時的課。下了課，同學總愛圍著老師，聽人問問題，聽老師回答。冬天

的夜來得快，我們都是撐到被工友趕著關燈。操場上塵埃落定，高三自習教室的那頭燈火正通明。我們隨著老師慢慢步出校門，在沙地上拉著長長的影子。紅樓牆外，流光穿梭，月空卻無限平靜。校門口送老師上計程車，同學恭敬道別的模樣常讓司機一臉驚奇。

除了上課，碰到故宮博物院有特展，同學都期待的相約去聽。從陶器的線條中，感受遠古心靈。陰影裡，那些青銅怪獸的神力依稀。我們一點一滴聽著，開始認識玉瓷的潤澤、俑彩的丰姿，認識書法中的三度空間、筆勢的氣息節奏。有時，老師自己看得入神，像是第一次見到那樣的藝術品，忘了學生都在身邊探著頭。然後，我們在中庭的巨幅卷軸之前，學著站近一步，退後幾步，想像自己的眼睛在群峰之上滑翔俯瞰，優游於遼闊完整的時空之中。老師邊走邊講，不時吸引著旁邊的民眾圍觀，幾個廳走下來，都是一長串人。

有一幅「虎溪三笑圖」我印象很深。三個老先生不知道是聊到什麼，笑的前彎後仰，都快站不住了。襯著淙淙溪水，衣襟帶風，好像整個人生所遭遇的、所累積的一切，不過是為了此刻知心老友之間的重逢歡聚。千年之前，千年之後，畫裡畫外，共此一刻⋯人生怎麼說呢，實在是太好笑了，太愉快了！

還有一回，同學拉著老師去陽明山上泡溫泉。靜寂了的秋夜，礦煙拂暖，台北盆地如晨間的草地閃著清露，喧囂全沉澱了。我們忘了時間，隨興的聊。有個同學太舒服了，居然張開手腳，大喇喇的就躺在柏油馬路上仰望星空。老師見了大笑⋯「以後你們可能都忘了老師上課說了什麼，卻會記得這樣美好的一夜。」

那年頭的台灣真是安靜，政治社會雖然封閉，倒也有些單純學習的好處。當時沒有網路，週遭也沒聽過什麼人出過國。國外，只在書裡頭，在美國文化中心裡頭，還有，就是在許許多多的電影裡頭。大螢幕上的影像，是我懵懵懂懂開始認識世界的一個窗口。

多年之後，我有機會參與整理老師錄音帶的工作，將他多年在哲學、美學的獨到見解轉為文字。不過，老師以為著述不比講辭，應該更嚴謹些。他又勤於社會教育，講學不輟，文稿的出版便不斷的擱下了。

閒來找電影看，碰到老師當年講過的電影，我總是想翻出來再看一次。等看過了，再想想老師當年怎麼講，文稿裡怎麼寫，看看自己有沒有一些長進。接著我想，隔了這麼多年再看，那些感覺依然不錯的電影，應該是真不錯了。這些電影值得一寫。

這本書中，我選了不少老電影，許多便是把我學生時代上課聽到的話，轉述給你聽。有時候我試著寫，卻寫不及老師上課那種鮮活的語氣、情境，乾脆從文稿中節錄，如《日出時讓悲傷終結》、《戀戀風塵》、《教會》、《色情酒店》、《阿甘正傳》……等等，讀者或許仍可想像老師在課堂上翩翩議論的風采。還有許多，是老師一段話、一個觀念，引導我演繹成篇的，如《活著》、《芭比的盛宴》、《絕代豔姬》、《布拉格的春天》、《屋頂上的提琴手》……等等不勝枚舉。這些，摻入了我的想法，不知有沒有偏差原意，但我想傳達的，只是自己初聽之時那種恍然大悟的驚喜。其餘的，就是我學著看電影的一些心得。年入中年，人生輪廓也慢慢清楚。隨手寫的這些算不上影評，反而像人生感觸，應該算是拿來思索生命的，關於我自己、關於這個世界。

看電影，一如讀書，讀到有意思的，就覺得對生命又有向前走一步的體悟，又更明白了一層。但願我老的時候，也可以像「虎溪三笑」裡那幾個老先生一般的開朗豁達。

在社會上打滾多年，發現從事文化建設者，在乎建設的多，在乎文化的少。像老師這樣全副氣力、徹底埋頭、完全默默推動社會教育的，真是罕之又罕。老師的一切，全注入在幾十年來數百數千的學生身上。寫這些電影，希望能傳達我學習的感動，和我受到的豐富啟發。這些篇章，如果能讓你停下來靜靜想想，我就沒有白寫。如果還能讓你認識辛意雲老師，間接感受到我當初坐在教室裡的興奮，我就太開心了。

和老師走過操場，走過南海路，走過植物園，走過故宮，走過電影院，也將走過一生。

五十個故事，

在上世紀掀起的風絮裡，

仍沉著有力的，

與我們擦身而過。

卷一 · **真** · 情分

還君明珠——

《麥迪遜之橋》

一九九五年

婚姻是上帝給人的一道難題。青春男女，不到二十歲就能求愛。可是人往往要到四十開外，才弄得清楚自己。那麼，人要有一個不後悔的選擇談何容易？二十歲的人，怎麼樣能決定四十歲、五十歲才真正能決定的事？白頭偕老的許諾，如何是在一個初萌愛意的年紀中能想通的？還不成熟的心，卻指望成熟的愛，是不是太難了？

討論愛情的忠貞與背叛，在這推崇慾望的現代社會中似乎變得遙遠、過時。然而現代人和古人的心一樣，終究會想尋找棲息。人入中年更是如此：年輕重重的奮鬥告一段落，對未來的幻想少了，而對過去那些未曾實現的憾恨，卻無聲無息滋長的到處都是。婚姻的伴侶，不知不覺成了事業夥伴，只是各自分工。愛情就只是這樣了嗎？想改變的衝動愈來愈大，這日益不安的心事會對另一半傾吐嗎？能嗎？另一半懂嗎？這部電影就發生在這樣的人生階段中。

從義大利遠嫁美國的芬西斯卡，是一位再平常不過的盡責母親。她過世之後，前來處理後事的子女發現母親早已預立遺囑，不但不肯將自己葬入亡夫預備的墓地，而且希望火化，將骨灰灑在當地一

座橋下。這時候，子女才從她遺留的日記中知道一段藏了數十年的婚外情。

芬西斯卡是個心靈敏銳、情感熱烈的人，這從她出場的第一幕就表露無疑。她在廚房作菜，聽的卻是收音機裡的歌劇。等飯菜好了，進門的女兒就不耐的把電台轉到流行音樂網，連問也沒問。她顯得無奈，欲言又止。禱告完畢，丈夫和子女自顧悶聲吃飯，沒有人理她。對芬西斯卡而言，家人吃完這頓飯，只像又洗了一批衣服、又清走了一袋垃圾。除了家事，她和家人少有交集。想閒談，沒有話題。真提起了話題，也不投機。

孩子小，日子忙碌好過。孩子大了，日子反而難熬。活到這般年紀，一切都瞭然了，一切也結束了。日復一日的生活，像走在不見盡頭的碎石路上，但除了繼續還能如何？這時，浪跡天涯的攝影師若柏忽然出現，彷彿專程而來。相處的四天，成了相守的一生。短短時光，卻讓生命再度起舞。

貫串這段感情的，是知心的情誼。

若柏活得任性。他結過婚，因性情不合而離婚。他不後悔，因為不想拖累別人，更不想拖累自己。一部車、一台相機，等於他的全部。有喜愛的工作、有糊口的收入。他不想要家，不覺得孤單，也不自覺可憐。

人可以這樣活嗎？可以過自己想要的生活嗎？坐火車時，可以因為小鎮的風景好，就臨時決定下車嗎？人對生命中的「要」與「不要」、「喜歡」與「不喜歡」，能取捨得如此俐落嗎？若柏不羈的生活、不安於分的人生，使芬西斯卡大為驚訝。驚訝之外，還有驚喜。

芬西斯卡告訴若柏，雖然愛荷華鄉間有許多好處：很安靜，人們也很好，守望相助、生活單純、

沒有宵小毛賊。可是，她卻懷疑自己對這一切的喜愛。芬西斯卡說：「這不是當年少女時所夢想的一切。」

當年的夢想是什麼？她沒有明講。實際上這個夢想，就是想和另一個人分享生命的一切。她能教書，喜歡教書，卻在婚後放棄。她聽歌劇、她讀詩，對人世中許多微妙而美好的事物著迷，可是歌劇和詩不屬於愛荷華、不屬於身邊的男人、不屬於她的家。她有農場、有家人，卻活得像田野上一株獨立樹，秋滿梢頭。她被三層身份疊著，最下面是「妻子」，上面是「母親」，而壓在最上面、最吃重的是「管家」。生命中有太多美麗的事物，喚起她蓬勃的感受，但丈夫體驗不到。丈夫工作賣力、體貼、誠實、是個脾氣溫和的好爸爸，出門從不忘打電話回家。他是好人，但不是情人。

若柏與丈夫不同。遮蓬橋他看得見，田間塵土的氣味他聞得到。傍晚他會想散步，能和她談詩，談旅行中不期而遇的趣事，談大自然讓他徜徉流連的時刻。他啜飲白蘭地，舉杯敬的不是美麗今宵，而是「古老的黃昏」與「遙遠的音樂」。黃昏果然是古老的，音樂果然是遙遠的。江畔何人初見月，江月何年初照人？這一晌歡樂，同於往者，也將同於來者。若柏這樣的男人，讓芬西斯卡迷惑了一個四海為家的人，竟和她分享了家的感覺。她忽然從瑣碎的生活中掉頭，發現了愛。

還有情慾。

撩亂的本能，在內心反覆不定。雖然已結婚生子，但芬西斯卡仍有豐富的情慾。她原本就是個會在靜夜讀詩，然後感性的任晚風放肆吹拂的女人。她望著啷井旁沖涼的結實體格，目光隨著他從容彎身的動作，情不自禁。她躺在浴缸裡，想像幾分鐘前，水滴曾撫過他的身體。圍繞若柏的一切，變得

充滿挑逗。她重新戴起耳環、手鐲、抹上香水，凝視著鏡中依然姣好的身材。心靈的契合，激起了想更親近的渴望，事情便自然而然的發生了。芬西斯卡回想說：「那一刻，我對自己是怎樣一個人的認知都消失了。我所作所為像是另一個女人，但我卻比過去更擁有了自我。」

芬西斯卡覺得自己墜入了愛，決定隨若柏而去。她收拾了兩箱衣物，打算就此向過去告別。但是，到了真要拋家棄子而去的前一刻，芬西斯卡躊躇了。電影接下來帶入一段非常深刻的內心掙扎中，讓人疼惜。

芬西斯卡是這樣說的：「我反覆思索，都覺得不應該和你走。因為家人會受不了閒言閒語，丈夫會受不了打擊。他沒有做錯事，這輩子從沒傷害過人。他家這個農場已有百年，到別處他無法過活。女兒才十六歲，才剛開始要了解感情的奧妙。她會愛上某個人，學著去建立她的婚姻生活。如果我走了，這對她意味著什麼？你要知道啊⋯⋯從離開這裡的那一刻起，一切都會改變。不論我們走得多遠，我都會牽掛這裡。以後我們共處的分分秒秒，我都無法忘懷這個被我遺棄的家。我會開始怪自己，怪自己因為愛你而傷痛。到頭來，連這美麗的四天也會變得齷齪，變得完全是場錯誤。」

這真是偉大的愛。她從對若柏的愛，顧念到自己對丈夫與子女的愛。這份愛，與她對若柏的愛，同存於心中，同樣的強烈。如果只有這四天的纏綿是愛，那麼過去二十年她對家人的晨昏關照算是什麼？她這一走，陷入憤怒、羞愧、自責中的丈夫怎麼辦？她這一走，正值青春期的兒女，還會相信什麼愛情？這二十年如果全是不快樂，那許多讓她懷念的回憶又是什麼？離家這一步踏出去，多年來人生的委屈是紓解了，但對家人的虧欠呢？

然而，浮生中這錯過難再得的愛呢？若柏問她：「你以為我們的事很平常嗎？你以為我們對彼此的感受很平常嗎？這樣親近而不能分開的感受，有人終生都尋找不到，還有人根本不知道有這種事。

而你現在卻說，放棄我們的愛才對。」

芬西斯卡陷入兩難：真的要放棄這一切嗎？丈夫不是無情，只是魯鈍。無辜的兒女不該受傷害。但自己呢？這寂寥難以平復的心呢？誰來抱我？一生所求的，少女情懷中所幻想的，就是這樣無暇的愛。和丈夫過了半生，他是另一個世界的人。他不了解我，無法給我我要的。此刻不走就再也走不掉，再也走不出這樣呆板、無人可以分享的人生。過去已錯了一次，難道現在還要再錯第二次？可是，真的能走的無牽無掛嗎？

「我們身不由己啊。你不了解，人們都不了解。當女人決定結婚生子時，生命中的某一方面開始了，而另一方面卻結束了。生活中逐漸充斥瑣碎的事，我必須停下腳步待在原地，好讓孩子能隨意來去。而當他們離開後，生活就空了。我本來應該再度向前，但我已經忘了如何前進。因為長久以來沒有人叫我動，而我自己也忘了要動。」芬西斯卡哭了：「我萬萬想不到，這樣的愛情會發生在我身上。我要保存這份愛，我要終生都能這樣愛你。若柏，如果我們一起離開，就會失掉這份愛。因為我無法抹煞過去的生活，然後重新再來一個。我只能試著在心靈深處，緊緊地守著你。你要幫我。」

因為對家人的愛，芬西斯卡留下來，勇於承受自己的委屈。這樣的愛，從這四天之後，浸潤了整個後半生，也讓她最後決定坦白的告訴子女。這原是骨肉之親也不便言說的。

遺書上，她這樣對孩子說：「寫這樣的信給兒女並不容易。我原可讓此事隨我長眠。但是我年紀

愈大，就愈不怕。我越來越覺得，我必須讓你們瞭解，讓你們瞭解我這短短的一生。如果連我愛的人都不瞭解我，而我就這樣離開塵世，那是多麼悲哀。母親總是愛子女的，這是天性。但我不知道，兒女是否也能如此來愛父母？」就是信中的這份情真意切，讓她當年邀請若柏共進晚餐，讓她在棄家前改變心意，讓她決定火化成灰、與若柏廝守在初遇的橋邊。

至於若柏對她的愛呢？為什麼一個漂泊半生的人，會一夕間愛上一個鄉間的女子？冥冥之中，緣分早已展開。年少時他旅經義大利的一個美麗村莊，一個事隔多年卻連車站、攤販、教堂歇業的門階都還記憶猶新的丁點小鎮，竟然是芬西斯卡的家鄉。當他訴說非洲的種種經歷時，芬西斯卡非常專注。那不僅是聆聽，而是參與，參與到他生命中真正感動他的事了。然後是葉慈的詩，夜色中隨口的一段吟懷也是共同喜愛的。貼在橋上的小字條，那上面的語言豈是出自輕薄者之口？這是多麼奇妙的緣分。

所以他對芬西斯卡說，不要自欺，你絕不是腦筋淺薄的村姑。眼前這位女子，她敢從義大利遠嫁到愛荷華來，這和我敢於飄游四海有何兩樣？她能與他談攝影、談現實、談人生的惆悵，最後還將一串自幼就隨身的項鍊送給了他。於是，他愛她。為什麼愛？因為他感到生命有交疊，獨來獨往的旅人心融化了。這是奇女子，這是一生難遇的相知。正是這樣的際遇，讓他說出：「如此確定的愛，一生只有一回。」他久如止水的心所受到的震撼，正是「確定」二字。

家人從展覽會回來了，日子重回舊調，芬西斯卡強迫自己把情感埋進瑣事裡。然而，若柏還在鎮上。當她與先生上街，看見若柏等待的車子、看見他憔悴的身影、看見他掛起了她送的項鍊。芬西斯

卡感到心被撕裂了，感到所有對他的愛都在奮力控訴。要走，這是最後的機會。芬西斯卡幾度想奪門而出，彷彿之前所有不能走的理由全是謊言，她想再聽一次若柏說為什麼她該走。滂沱的雨水，在兩人之間淹起了淒茫大海，咫尺卻天涯。她終究是放開了車門，放開了一生一次的機會，任它隨雨水流去。打轉的方向盤、車窗外模糊的雨、吞回去的愛，從此的生離死別。這一幕沒有聲音，全是嗚咽。

多年之後丈夫病重，他微弱著說：「我知道妳曾有過自己的夢想。抱歉，我沒能替妳實現，但我非常愛妳。」若柏有情，芬西斯卡有情，而她的丈夫同樣有情，這才讓整段外遇這麼感人，讓彼此付出的愛沒有灰心、沒有糟蹋、沒有更大的悔恨。他們懷著愛，也為愛所愛。

這段感情中，芬西斯卡留下來了。唐朝詩人張籍在《節婦吟》一詩中也寫過相似的故事：

君知妾有夫，贈妾雙明珠，
感君纏綿意，繫在紅羅襦。
妾家高樓連苑起，良人執戟明光裡，
知君用心如日月，事夫誓擬共生死，
還君明珠雙淚垂，恨不相逢未嫁時。

已經繫在羅襦的雙明珠，終是解下來還。繫在心上的只能化作淚，恨不相逢未嫁時。詩中的女子作了相同的決定，這是選擇。不過，所有的外遇都不相同，情事的發展也不會相同。如果說，芬西斯

卡的家人中途折返，如果他們沒有孩子，如果丈夫不是那種妻子不在身邊就睡不著的老實人，而是動不動拈花惹草，或成天遊手好閒的痞子，如果牽引人重返愛情的只是激烈火爆、乍起乍滅的性慾，如果若柏對愛情的想望是像歌劇《卡門》裡唱的「愛情如狂野的小鳥不受拘束」，那麼芬西斯卡會作同樣的選擇嗎？值得作同樣的選擇嗎？應該作同樣的選擇嗎？

如果有一天我們發現，年少的所愛難以遲暮偕行，那外遇裡忠貞與背叛的困境，該怎麼處理？熱烈的情，怎麼樣不會支離破碎、不會被罪惡感淹沒、不會走向毀滅性的結束？意外的愛，怎麼樣保住美好的初衷，但有相思沒有相負？也許，答案就是一份不失卻的理性。對此，芬西斯卡和若柏以今生的遺憾作出了示現。

【影片資料】

英文片名	The Bridges of Madison County	
出品年代	一九九五年	
導演	克林・伊斯威特（Clint Eastwood）	
原著	羅伯・詹姆士・華勒（Robert James Waller）	
劇本	理查・拉格文尼斯（Richard LaGravenese）	
其他譯名	廊橋遺夢	
主要角色	梅莉・史翠普（Meryl Streep）	飾芬西斯卡（Francesca Johnson）
	克林・伊斯威特（Clint Eastwood）	飾攝影師若柏（Robert Kincaid）
時代背景	一九六五年秋，芬西斯卡與若柏相遇美國愛荷華州。一九八二年，若柏去世。一九八七年，芬西斯卡寫下遺書。	

（資料來源：Warner Bros. Pictures）

當時年少春衫薄——

《亂世佳人》

一九三九年

求生與愛情、汗與淚，都已沒入土地和心底，在一切隨風而逝的年代裡。

郝思嘉，南方莊園的一位千金小姐，二八年華，養尊處優。她愛上了附近莊園的年輕主人衛希禮。但他卻無意於己，要娶美蘭為妻。她抓住一個機會向他傾訴，卻被婉拒。眼見無可挽回，她氣惱的摑了他一記，還恨恨的砸了只瓷玩。這一幕，正巧被白瑞德看在眼裡。他對這女孩敢說敢為的勇氣非常欣賞，一見鍾情。

硝煙揚起，逐漸席捲了整個南方。兩人再度相逢時，白瑞德已經成了一位愛國商人。因為他敢於偷渡封鎖線，供應南方需要的物資。不過他私下對郝思嘉說：「我既不高貴也非英雄，我是為了謀利才冒險。我才不相信什麼南方保衛戰，只相信我自己，其他事對我毫無意義。」那次的募款宴會上他出手闊綽，並且當眾邀她跳舞。郝思嘉正值新寡，紳士名媛都覺不合於禮。沒想到郝思嘉欣然同意，全場譁然。兩人不理會旁人的眼光，翩翩起舞。舞池中郝思嘉自嘲的說：「咱們如果再跳一支舞，我的名聲就毀了。」白瑞德含笑說：「妳有足夠的勇氣，哪要什麼虛名？」郝思嘉於是轉了話題，客氣

的讚美他：「你的華爾茲跳的真好。」白瑞德還是含笑以對：「妳甭灌迷湯，我不是要當給你玩弄的男孩。我要的不是這個。」郝思嘉聽了便單刀直入的問：「你要什麼？」「我希望妳收起那美女的假笑，我要聽那句妳對衛希禮說的話。」

這就是郝思嘉和白瑞德。一場南北戰爭，兩人半生故事。

白瑞德覺得郝思嘉很對他的脾胃。因為在美貌和層層的心思下，他看到一個直爽與聰慧的小鬼頭。「我們是同一類的人，又自私、又機靈，一眼就可以把事情看穿。我一直在等你長大，快忘了衛希禮，和一個了解你而且欣賞你的男人在一起吧！」白瑞德這樣對她說。

白瑞德是個清醒的人。他和人群保持若即若離的關係，不屑與之為伍。人生中，也沒有什麼非如此不可的大事。他厭惡戰爭，更厭惡對戰爭無知的蠢人。在戰前一次聚會中，與會的莊園地主各個大言不慚、幻想著勝利。他則干犯眾怒的批評：「靠嘴巴是很難打勝仗的。南方連大砲工廠都沒有，怎麼打？北方有工廠、有船廠、有礦場，光是派一支船隊封鎖港口，就可能讓我們鬧飢荒。這仗怎麼打？南方憑什麼能打仗？我們只有棉花、奴隸、還有傲慢。」戰事爆發之後，證明他所言不虛。

蓋茲堡一戰南方大敗，勝負已分。次年北方軍長驅直入，亞特蘭大岌岌可危。滿城飄著白慘慘的灰屑，街頭巷尾都是垂頭喪氣的傷兵流民。「戰爭真是徹底的浪費，讓人一想到就氣。」白瑞德搖頭看著滿目的瘡痍：「逃難真是個奇特的景觀。好好看著啊，親愛的。這是個歷史的時刻，你以後可以告訴子孫，老南方是怎麼在一夜之間搞掉的！一群可憐的傻瓜，你現在怎麼想得到他們戰前可以那樣鬼扯。」

郝思嘉也憎恨的說：「這些人我看了就噁心，只有拼命吹牛皮的本事，害我們現在這麼倒楣。」

戰爭是世上大多數悲劇的起源。然而一旦戰事結束，沒有人會知道這到底有何必要？更不會有人去計較，南北戰爭六十萬具年輕的屍體，究竟是堆出了什麼「非死不足以完成」的偉大意義？人類社會都是一副德行。守家園、顧鄉土，沒有人能比政客喊的更大聲。小的謊言容易被人識破，但是大的謊言就容易被人信服。老百姓就是老百姓，看到屍橫遍野時的哀嚎，和當初手牽手心迎接戰爭時的嗆聲，總是一樣響亮。這就像馬，遮了牠的眼就跑得猛、跑得凶。政客寄生的神聖號召裡，永遠有理智不能窺探的禁區。無知與傲慢，隔一陣子就要傳染流行。可憐那流血的年代、流血的百年。怕死怕戰爭的人死乾淨了，還有新一批不怕死不怕戰爭的生命會誕生。因為人命不過百年。怕死怕戰爭的人死一代翹腳泡茶的話題。新時代、新夢想，人們喜歡自己寫下新動亂。英雄不世出，傻瓜則要代不乏人，這也許就是上帝分隔天堂、人間、地獄的秘方。

白瑞德不是救世豪傑，不是犧牲奉獻的楷模，但也不是那種在動亂中慌亂爬行的螞蟻。黑奴制度的存廢，民有民治民享的劃時代宣言，從沒卡在心中讓他思索過一天。他懂的是人情世故，熟悉的是夾縫生存。戰爭也好，和平也罷，他都可以舒舒服服的過好日子。

北方軍逼近，郝思嘉衝著對衛希禮的一句承諾，咬著牙為美蘭接生。然後搶在陷落前，請白瑞德護送她們出城。當她逃回娘家的莊園，母親已死，父親精神失常，富庶已成焦土。翻來找去，田裡只挖出一根蘿蔔，家裡卻有九個生口等著要填飽。「蒼天為我作證。我要戰勝環境，我要度過這個難關。此後我郝思嘉絕不會再餓肚子，我的家人也不會。即使我必須說謊、偷盜或殺人，我也絕不再受飢餓之苦。」被生活逼到沒有退路的郝思嘉，站在光禿禿的田裡怒視蒼天、立了這麼一個無毒不丈夫的重誓。

戰爭就是這樣改變人心。

郝思嘉個性強悍。當年得不到意中人，就搶先嫁人爭一口氣。想要的東西，她就全力去拿。拿不到，她也絕不服輸。這樣的個性經過戰火的折磨，變得更加功利。她不再是林火焚天中沒命逃出的小鳥。她覺悟到：貧窮是對人格最大的侮辱，金錢才是世上最穩固的保證。呱呱墜地，誰問過我是否願意生在亂世？憑什麼我要被政客的失算所拖累？過去的長工靠著北佬發跡，如今凶狠的要侵我家園。他害死了父親，也沒見他得了什麼報應？天下負我，我也一樣負天下。強者出頭，弱者墊背，這世上只能各憑手段。

她和白瑞德不同。白瑞德只投機，不傷人。郝思嘉則不然。她可以為了區區三百塊，下手硬搶妹妹的情人。鋸木廠經營不易，她把腦筋動到囚犯身上。然後放任監工去壓榨，行事毫不手軟。「你忘了沒錢的日子嗎？現在我要用我知道的方法來撈錢，別人怎麼說我不在乎。我要和那些北方政客作朋友。用他們的遊戲規則來打倒他們。」她對心軟的衛希禮這樣教訓著。戰後的饑饉中，她一肩扛起復興家園的責任，憑著又快又狠又準的眼光，果然迅速的從哀怨中東山再起，自信滿滿地爭取她要的一切。

一場報復行動中，白瑞德順利的救出了衛希禮，但郝思嘉卻再度成了寡婦。事件過後，白瑞德鄭重的前來求婚。她一半為了錢，一半為了感動，便開始了這第三度的婚姻。婚後，白瑞德愛她寵她，也生了一個女兒。但是郝思嘉仍對衛希禮念念不忘，白瑞德感到心灰意冷：「我真為妳感到難過。因為妳放棄了幸福，追求那些永遠不能使妳快樂的幻像。就算妳恢復單身而美蘭死亡，就算妳如願得了

衛希禮，難道就會幸福？妳根本不了解他，也不明白他的心。你了解的，只有錢！」他嚥不下這口受辱的氣，踹門而出，便去找舊識華亭夫人。

華亭夫人是歡場女子。白瑞德失意而來，揚言離婚。她原可在此時溫柔耳語，接收白瑞德的一切。但是她卻勸他：「你這樣罵也沒什麼用。你愛她愛得很深。不管她做出什麼，你還是愛她的。再說你應該想想你的孩子，一個孩子可以抵過十個母親。」白瑞德意過來心生感歎：「妳不但聰明，而且善良。妳和她不同，雖然都是事業成功，但是妳有良心，而且誠實。」華亭夫人勸他趕快回家，此後白瑞德果真把重心移到女兒身上。

幾年過去，郝思嘉依然舊夢綿綿，於是流言四起，但美蘭卻為她說話。一夜，白瑞德忍不住來質問她：「美蘭站在妳這邊是嗎？讓一個妳對不起的人為妳遮醜，妳怎麼有這種臉？妳以為她不知道妳們的事？妳以為她這麼作是為了保留顏面？妳一定認為，她是個傻瓜才這樣迴護妳。不錯，美蘭是笨，但她不是妳想的那種笨。她心中有足夠的榮譽去體諒別人的不榮譽，而且她愛妳。哼，整件事情最好笑的人，就是那個姓衛的。他既不能在精神上對妻子忠實，也不想在行為上對她不忠，弄得一天到晚良心不安。他為什麼就不下定決心呢？」白瑞德忍無可忍，於是帶著女兒遠走倫敦。

女兒終究需要母親，白瑞德還是帶她返家。結果在相見的餘怒中，未出世的孩兒意外流產了。白瑞德十分內疚，美蘭親自趕來安慰。白瑞德難過的說：「是我的錯，是我被嫉妒沖昏了頭！因為思嘉另有所愛。我從來不關心我。我以為我可以不在乎，可是我錯了。」她安慰白瑞德：「你錯了。她愛你之深，遠遠的超過她自己明白的程度，你懂嗎？你要有耐心。」

美蘭，外柔內剛。時代的變動她無能為力，但是時代的不幸，她盡一切微薄之力去彌補。前線要募款，她就捐出心愛的結婚戒指。戰事吃緊，她既擔憂丈夫的安危，更體恤旁人喪子的悲慟。戰後貧困，她更勸服了郝思嘉接濟乞丐，處處力照顧傷兵，也獨排眾議的收下華亭夫人善心的資助。戰後貧困，她更勸服了郝思嘉接濟乞丐，處處為人設想。

郝思嘉病癒後，白瑞德來向她道歉，希望重修舊好，但她冷淡如昔。沒想到禍不單行，女兒竟然在這時墜馬而死。傷心的郝思嘉嚴厲指責白瑞德是兇手，因為是他教會女兒騎馬跳欄的。白瑞德更是痛不欲生，親手射殺了小馬，更與郝思嘉決裂。鍾愛的女兒向來怕黑，白瑞德就把自己和女兒反鎖在房間，拒絕女兒下葬。奶媽趕緊請來美蘭，才讓他平靜。

美蘭因身體虛弱而累倒，一病不起。臨終前，她提醒郝思嘉，白瑞德愛她很深，要她好生相待。郝思嘉含淚答應。美蘭過世後，她生平第一次看到衛希禮對美蘭的依賴。那種孱弱無助的模樣，讓她警醒到自己是不會愛這種男人的，更何況衛希禮也從未愛過她。少女的夢和未受青睞的悶氣，讓她苦苦以為是愛。她完全不曾想過，多年來一直陪伴她的只有白瑞德。這時她慌張的要回頭，但白瑞德已寒透了心。他冷冷的說：「請留給我們一些尊嚴，好讓我們回憶這段婚姻。我已盡力，但已經太遲了。如果女兒沒死，我們也許還會幸福。我常把女兒當作初見時的你，那個還沒被戰爭與窮困改變的你。她那麼像你，我可以愛她寵她，就像我想愛妳寵妳一樣。如今她死了，一切也完了。妳真是孩子氣啊，一句抱歉，過去的事就能一筆勾銷？我要回老家，我要找回平靜，我要看看這世上是不是還有一點優雅和高貴的事？」白瑞德頭也不回的離去。

郝思嘉錯了。艱苦教會她奮鬥，但是除了奮鬥沒有別的。當她好不容易衝出生路時，怕窮的恐懼盤據了整個心。她心中沒有別人，有，也是因為人言可畏。她看不起弱者，因為弱者像過去的貧苦日子讓她一看就煩。她變得傲慢。對白馬王子的迷戀，使她對真愛她的人表現的比對誰都殘酷。結了婚，應該忘了衛希禮。婚後的相待，應該忘了衛希禮。女兒出生，應該忘了衛希禮。但是她都沒有。如果白瑞德從倫敦回來，她能接納他。如果孩子流產，她能安慰他。如果女兒死亡，她能擁抱他。如果美蘭死後，她不是投入衛希禮的懷裡痛哭。這份愛，也不至於恩斷義絕。

戰爭會影響命運，但是性格更會決定命運。如果依照「勝人者有力，自勝者強」的標準來看，郝思嘉獨立、好強，卻未必堅強。她只「勝人」，卻無法「自勝」。無慾則剛，美蘭才是真堅強。白瑞德看的見凡人的愚蠢，也同樣看的見凡人的高貴，所以亂世中他磊落依然。好整以暇的飄泊，卻愛上這樣一個女子。他惺惺相惜，他有愛。無奈落花有意，流水無情，亂世佳人的夢終於是要自己敲碎。

緣已盡，情未了。蕭瑟的秋風，吹下一地翻滾的枯葉，沒有著落。

【影片資料】

英文片名	Gone with the Wind
出品年代	一九三九年
導演	維克多‧佛萊明（Victor Fleming）
原著	瑪格麗泰‧宓西爾（Margaret Mitchell）
劇本	薛尼‧霍華德（Sidney Howard）
主要角色	費雯‧麗（Vivien Leigh）飾郝思嘉（Scarlett O'Hara） 克拉克‧蓋博（Clark Gable）飾白瑞德（Rhett Butler） 李斯廉‧霍華德（Leslie Howard）飾衛希禮（Ashley Wilkes） 奧莉薇‧黛‧哈佛蘭（Olivia de Havilland）飾韓美蘭（Melanie Hamilton） 歐納‧穆森（Ona Munson）飾華亭夫人（Belle Watling）
攝影	厄奈斯特‧霍爾（Ernest Haller）
音樂	馬克斯‧斯坦納（Max Steiner）
時代背景	一八六一至一八六五年美國南北戰爭期間的故事。

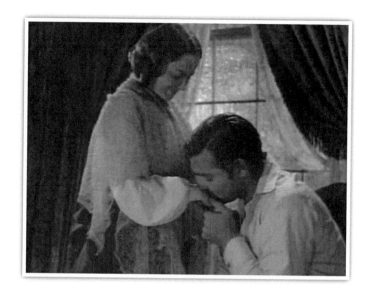

（資料來源： Metro-Goldwyn-Mayer）

一寸相思一寸灰——
《新天堂樂園》

一九八九年

海水深，鄉愁更深。寂寞苦，多情更苦。

沙瓦托，小名多多，成長在義大利西西里島上一個小鎮。他從小就對電影院裡奇異的聲光非常好奇，一有空就去，打烊了才回家。他常千方百計的溜進放映室，探頭探腦想學。而那些偷撿回來的膠捲片斷，他愛不釋手，每一段都朗朗上口。負責放映工作的老先生艾佛特膝下無子，嘴上雖然罵著，心底卻很喜愛這孩子。後來拗不過，就同意教他放電影。

這段忘年之誼持續了一生。

有一次戲院著火，多多拖著艾佛特逃離火場。艾佛特不幸失明，多多於是成了放映師。他非常喜歡這個工作，甚至不想上學，小小的理想就是待在這裡。但是艾佛特反對：「你不可以這樣，否則以後會慘兮兮。這種工作像奴隸，一部片要看上一百遍，沒有其他的事可做。整天像驢子一樣幹活，沒有假日，完全是耗在這裡。夏天悶、冬天冷、還有煙薰，卻只能賺幾毛錢。我是笨蛋，所以只會放電影。」艾佛特十歲入行，深受失學所苦，因而他不時告誡多多這是過渡，不能當正事。

「天堂電影院」，災後重建為「新天堂電影院」，仍是小鎮生活中快樂的泉源。鎮民喜歡湊在這裡，隨著電影哭笑。人來人往，全是熟面孔。電影院像菜市場一樣的家常親切。這群人、這安靜的鎮、這掛滿膠捲和海報的小放映室，陪伴多多一年年長大。

青年的多多戀愛了。他熱烈的追求艾蓮娜，每天下了班就去等。多少深藍的夜，多少滂沱的雨，艾蓮娜感動了。朝朝暮暮，兩人相攜相行。但這海誓山盟，卻又突如其來的破碎。艾蓮娜的父親看不起多多，要女兒到外地求學。而多多也接到徵集令，別離在即。入伍前，兩人相約在電影院。

沒想到她失約了，而且從此失去聯絡。退伍後，多多不能忘情。艾佛特討厭他失魂落魄的模樣：「到外地去吧！這地方給下咒了。你日復一日的生活在這裡，以為這裡是世界的中心，以為一切都不會改變。但如果你離開再回來，你會發現你與這裡的聯繫斷了。要找的不見了，原先屬於你的也不在了。可惜你現在比我還瞎，但這是我的真心話。多多，生活和電影不一樣，生活艱難多了。聽我的話，離開這裡，去羅馬吧。離開一段長時間。你如此年輕，世界是你的！我老了，我不要再聽你說話，我只想聽別人談論你。」

失戀像著火的膠捲，把多多的心熔得坑坑洞洞的，他掙扎了一晚決定離家。臨行，老先生叮嚀再三。他是這樣說的：「不准回來、不准想我們。不准回頭、不准寫信、不准想家。忘了我們！如果你回來就別來看我，我不會讓你進屋子的！明白嗎？不論你做什麼事，要去愛它，就像你愛放映室一樣。」老先生鼓起了一生最大的氣力，奮力把多多推出這個小鎮。

一別，就是三十年，多多轉眼成了知名的大導演。這年艾佛特過世，他回來參加喪禮。鎮上，還

是熟悉的一屋一瓦，只是都老了。街道老了、鄉親老了、電影院也老了。老的不真實，彷彿記憶才是真實的。

媽媽為多多留了一個房間，保存他幼年的東西。多多十分驚喜，但封塵的苦悶無法再按捺。這麼多年，自己耿耿於懷的就是艾蓮娜為什麼不告而別？多多若有所指的問媽媽為什麼不再婚？媽媽心疼這已經五十多歲的孩子，她回答：「我一直愛著你父親，然後是愛你和妹妹，沒有再想愛過別人。這是我的命，有什麼辦法？多多，你也一樣，我們都太依戀過去。我不知道這是好還是壞，但忠於舊愛也往往讓人寂寞。」

媽媽滿心不忍的勸多多：「我每次打電話給你，總是不同的女人接。我都假裝認識她們，免得尷尬，我想她們一定把我當瘋婆子。這些女人，我聽不出有哪個真心愛你。我希望你能安定下來，專心去愛一個人。多多，你的生活不在這裡，這裡只有鬼魂，讓它去吧！」

媽媽明白，多多從未曾拋下舊情，也就難以再愛。再愛，竟如她再婚一樣難。這段初戀遲遲沒有結局，他還像當年站在冷風中的情人窗下，捨不得走。一個人在世界的邊緣與自我的曠野中，踽踽獨行。

就在這個時刻，多多竟然找到了艾蓮娜，她已有一對兒女。兩人海邊重逢，真相大白。

當年之約艾蓮娜沒有失信，只是遲了。她和家人大吵一頓，震怒的父親決定當晚就舉家遷離。她哀求父親讓她和多多見最後一面，並準備就此與他私奔。豈知多多久等不到，正焦急的開車來找她，兩人就此錯過。在電影院，艾蓮娜請艾佛特轉告多多，但艾佛特沒有。而她唯一留下的字條，又被方寸大亂的多多親手壓在膠捲下面。

那天，艾佛特是這樣勸艾蓮娜的：「如果妳肯聽我一句，順其自然吧！你們現在分開是好的。熱戀的情火之後只有灰燼，再偉大的愛也會熄滅！妳還會遇見其他人，很多很多。但是多多，他只有一個未來。他現在還不懂，我跟他說，他也不會信。」老先生輕撫她的臉，就像摸著多多：「但是艾蓮娜，親愛的孩子！妳可以懂、妳必須懂，為他作這件事吧！」

這是真相，多多簡直不敢相信：「該死的艾佛特！他騙了我，他騙了妳！」多年的淚水，艾蓮娜也藏不住：「我說我會聽他的勸，但我也留了一張字條給你啊！我拿下一張牆上的紙，把聯絡方式寫在上面，告訴你我會等你。但你卻從此消失！」多多幾乎要哭了：「你不能想像！我當初拚了命找妳，卻怎麼也找不到。所以我才離開，而且發誓絕不回來。但我一直夢見妳。這些年，我在每個女人身上找妳。不錯，我的工作是很順利，但卻有缺憾。我作夢也想不到，這個缺憾竟然是我視之如父親的人所造成的。他瘋了！」艾蓮娜說：「他沒有瘋，我起先也恨他。但慢慢的，我懂他的意思，也了解你的音訊全無。多多，他沒有背叛你，他比任何人都了解你。如果你和我在一起，就不會拍出任何電影，那是天大的遺憾。你的作品好美，我每一部都看過。」

對多多來說，這一刻等了三十年，等去了一生。這一刻，只有過去，沒有未來。願滔天起大浪，將此刻永遠翻覆！自己是沒有被背叛的！她以為我離去，我以為她變心。愛是在的，只是錯過！愛是在的，只是分隔！人魚的愛，可以用性命換作泡沫，但自己連想換都不行！夢中之愛已圓，現實之愛已碎。

艾佛特影響了多多一生，如父親、如老師、如朋友，與他相伴十餘年。多多奮鬥有成，是他直接促成。但也是他，耽誤了他生命中最期待的東西。艾佛特從小看到多多的聰慧，認為他將來會有前

途。老先生心中有怨嘆，覺得自己是別人眼中一輩子沒出息的糟老頭子。他愛多多，指望他不要像自己。他僅有的人生閱歷告訴他，窮小子和富家女私奔是不會有好下場的。與其耗損在一段未卜的感情上，不如把精力拿去展現才華。就這樣，他狠心的攔下口信不說實情，逼多多出去闖。

老先生原想緩下幾年，熱戀就退了。艾蓮娜的確是這樣。分開之後她完成學業，有了新開始。但多多不是。他遠走異鄉，埋首工作，斷絕一切音訊。他一直不快樂，壓抑在一種不明白、不甘願的委屈中，身邊全是陌路女人。多多最想要的是顯赫的影壇成就？還是一段攜手的愛情、一個尋常的家庭？他完成了老先生的期盼，卻和夢想失之交臂。是艾佛特害了他嗎？用盡了他的純情，燒去了他全部青春。老先生也沒想到多多這樣癡心，對他傷害這樣大，這不是他的初衷。但時間愈久，愈難啟齒，他也有內疚。如果時光倒流，老先生就不會這樣阻撓多多吧。

轟然一響，天堂電影院永遠的埋進瓦礫。人群中，年輕人是來湊熱鬧，老一輩的都難過的快站不住。這一聲，炸掉了只屬於他們的共同記憶。也許會再有新的電影院蓋起來，但那已經不再屬於他們。

多多回到羅馬，獨自看著艾佛特留給他的遺物。映入眼簾的，竟然是當年那些限制級、被剪去的擁吻鏡頭，一幕接一幕。這是艾佛特當年說要留給他的，他還記得那些哄他的話，他全都當真。他真的是念著自己，因為愛他。因為愛他，多多怎麼恨他？那段光陰，那些膠捲裡被剪掉的激情歡愛，現在全補了回來，而每一段愛卻也都是自己渴望不到、補不回來的。多多流下了眼淚。

春未絲，鬢先絲，人間別久不成悲。情緣的遺憾都是這樣的嗎？年少情事依然心上分明，轉眼就已辜負。雲水重隔三十年，換得人前一聲美名。事已非，意難收。這生平恨，問誰？

【影片資料】

項目	內容
義文片名	Nuovo Cinema Paradiso
英文片名	Cinema Paradiso
出品年代	一九八九年（上映版本） 二〇〇二年（導演版，本篇文章以此為本）
導演	吉斯比·托那多利（Giuseppe Tornatore）
劇本	吉斯比·托那多利（Giuseppe Tornatore）
主要角色	菲利浦·諾雷（Philippe Noiret）　飾艾佛特（Alfredo） 沙瓦托·卡西歐（Salvatore Cascio）　飾沙瓦托（小名多多，Salvatore di Vita） 馬可·李奧納迪（Marco Leonardi）　飾青年沙瓦托 賈克·白漢（Jacques Perrin）　飾中年沙瓦托
音樂	顏尼歐·莫尼克耐（Ennio Morricone）
其他譯名	星光伴我心、天堂電影院
時代背景	約一九四五至一九八五年．義大利西西里的小鎮．一九五五年兩人相愛。

（資料來源：Miramax Films）

生命中不能承受之輕——
《布拉格的春天》

一九八八年

托馬斯是個傑出的外科醫生，十足的風流胚子，很得女人緣，他也樂在其中。然而意外邂逅的特麗莎改變了他，兩人同居，然後結婚。不久，蘇聯為了防堵捷克的政治改革而大肆出兵，控制了政權。托馬斯帶著特麗莎逃往瑞士，但隨後又雙雙回到布拉格。返國後，托馬斯因不見容於當局而遭整肅，兩人避居農村。最後因車禍而喪生。

與托馬斯往來的女人中，最了解他的是畫家薩賓娜。某次，他說到「決不與床上女人過夜」的原則時，薩賓娜便問：「你怕女人嗎？」托馬斯想都沒想就承認了。薩賓娜笑著說：「我真喜歡你，你毫不媚俗。在媚俗的王國裡，你是個魔鬼。」

這段話有點意思。為什麼「決不與床上女人過夜」，就能推論出「毫不媚俗」呢？因為托馬斯清楚他要的。他要性，只要性。他對臂膀下的女人怎麼笑、怎麼喘、怎麼哼，很感興味，彷彿女人就是在這瞬間才會敞開的神秘生物。可是當性高潮一退，他就停止了，結束了。他忠於這種感覺，無法多留一分鐘，連溫柔抱著睡覺都假不來。想要就要，不想要就不要，決不偽裝，決不討好女人，薩賓

娜因而說他真。這一點，可以和後來愛上薩賓娜的弗蘭茨對比。弗蘭茨是已婚的大學教授，經常與她幽會。但弗蘭茨堅持作愛只能到外地。他說日內瓦是屬於妻子的，在本地作愛是對你我她三個人的侮辱。單從心思上來看，托馬斯坦蕩，而弗蘭茨顯得遮掩。

特麗莎是小鎮餐館的服務生，天真、純情。在托馬斯眼中，她不同於其他女人，因而他居然不經意的在她身邊睡著。她熱戀著他，毫無保留，如同滿樹的綠葉在迎風中交響著新生的悅音。就連睡夢裡，她的手也總是緊緊握著他，幾近頑強。這讓托馬斯從心底的感到震驚，他感覺到愛，這是個還在茫茫中就以靈魂相托、視他為生命伴侶的女孩。於是，願意承擔他人的愛首次湧現了。這是有別於性的愛，像是呵護弱者的一種憐惜之愛、英雄之愛，也像是回報她的感激之愛。

不過這份愛，使托馬斯面臨困境。對特麗莎而言，性怎能獨立於愛之外，怎能只是逢場做戲的樂子，不愛怎能作愛？她無法忍受他繼續好色。而舊情人這邊，也開始怨他偏心。過去穿梭身邊的女人知道他誰也不愛，所以沒人吃醋。但如今托馬斯心有所屬，她們便因著「只能在下午、不能在晚上」這種被貶低的區隔而離去。人常是如此，肉體交合後便渴望排他，何況是被不公平的對待？就算是薩賓娜，瞥見他作愛中還看錶怕太晚回家時，不也惱的偷藏了他一只襪子出氣？其實托馬斯自己何嘗不然，當特麗莎在酒吧中和其他男人開懷跳舞時，他同樣是沒來由的感到忌妒。（這就好像贊成一夫多妻的人，心底深處卻弔詭的無法贊成一妻多夫。）蘇聯入侵後，兩人逃到日內瓦。托馬斯依然故我，性歸性，愛歸愛，這造成了特麗莎很大的心理負擔。

到這裡為止，電影所講述的人物並不特殊，離「痴心女愛上負心漢」這類在巷口租書店就可以讀

到的小說情節並不太遠。但接下來，卻翻出了不凡的愛。

先是特麗莎。她決定回布拉格，只留了張字條給托馬斯：「我知道我應該幫你，但我做不到。

我不但沒能協助你，還成為你的負擔。生活對我而言非常沉重，對你卻是那麼的輕。我無法忍受你這

麼輕、這麼自由。我不夠堅強，在布拉格我只需要你的愛，在瑞士我卻要依賴你的一切。假如你遺棄

我，我該怎麼辦？我是軟弱的，我要回到軟弱者的國家。」

特麗莎感到無助。離鄉在外，匆促間找不到喜歡的工作，而且她也無法改變自己。在性這件事情

上，她是完全孤獨、被甩在一邊的。留在日內瓦，愈來愈讓她感到空虛、迷惘，那是生命中一種活不下

去、難以承受的飄浮感。她決定從惡夢裡走出去，不再讓愛情傷害自己。這一刻，她已不是瘋狂尋找愛與

依賴的傻丫頭了。她說自己軟弱，但她已在嘗試堅強，因而她想要回到自己熟悉的土地、熟悉的過去，那

兒讓她感到安全。不過回布拉格，幾乎是一個自毀性的決定。她有攝影天份，但不肯接受花卉或模特兒的

拍攝工作，寧願待在家裡。可是她怎麼知道，回布拉格會有更好的工作？如果她依然只能當服務生，或同樣

只能拍攝花卉或模特兒的話怎麼辦？她不辭而別，負氣而走，對托馬斯會產生什麼影響？這些事，她可

能都沒有考慮。她已走到崩潰邊緣，只急切的想一刀把自己劃到一個沒有托馬斯的世界去，重新開始。

托馬斯簡直不能相信特麗莎走了，他的心情可想而知。接下來幾天，他一個人到酒吧喝酒、在書

報攤和逛街的女人眉來眼去、到湖邊餵餵鵝。但不久，他就決定拋下一切回去找她了。這對他是個極

其難為的決定，也從這裡可以真正看到這個人的秉性。

為什麼托馬斯要回布拉格？只是因為妻子走了，所以作丈夫的要義務去追？不是的。日內瓦頂

尖醫生的社會地位，可以確保生活無虞的經濟條件，他都不在乎了？為什麼托馬斯敢回布拉格？匈牙利段鑒不遠，何況離開之前，他也親眼見到俄共四處抓人、審問逼供的凌厲手段。進了祖國，就是進了鐵幕，與外界音訊隔絕。看不到出路，全是他厭惡、充滿媚俗的嘴臉。為什麼回去？他一定也想過不回去，重回單身漢的日子。找看上眼的女人上床，心裡不再有疙瘩，不必怕她知道、怕她哭鬧，不用再哄著勸著使她平靜。從此陽關道獨木橋，一切重回自由自在。然而，托馬斯這個遊戲人間的浪子卻再也做不到了。那種「甜美的生命之輕」、「生命中樂此不疲之輕」，頓時變成了「生命中不可承受之輕」。以前的「輕」，他如魚得水。現在的「輕」，卻徹底把他擊倒。他彷彿在黑暗中被特麗莎孤零零的雙眼注視著，而那樣的注視比什麼都難熬。他回去，不是浪漫的衝動，而是認真思考後的結果。回國之前，他就預知了美好的前途會像被邊防扣去的護照，明明是他的，卻永遠討不回來了吧！但他不怕，因為愛，因為他彷彿看到了她寫道別信時顫抖的手。托馬斯不能忍受她因他而流落在外，

這比佔領布拉格的五十萬大軍還讓他難以忍受。

這是世間難得的真情，是一段真愛的追尋。世上有多少人能像托馬斯這樣不計後果的衝回去？從一個有發展、有遠景的先進世界，衝回一九六八年被俄共挾持了土地與思想的落後故鄉。

果然。當人的心靈真正有愛，真懂得愛的時候，內在不可遏止的、敢於反抗一切的力量就出現了。即使為愛而死，也是人生最大的幸福。電影就用「心的力量」，來對照「生命中不可承受之輕」……當人沒有愛的時候，生命沒有負擔。愛怎麼活怎麼活，愛怎麼玩怎麼玩，完全沒有顧忌，人可以變得比空氣還輕。然而當真愛顯現，為了包容，為了付出，人反而覺得肩起了千斤重擔。但那才是

真實人生的開始。生命存在的意義，使生命有了重量、有了重心。我愛，故我在。

不過，托馬斯始終戒不掉女人。對特麗莎而言，這是長在心窩裡的某種潰瘍，隔一陣子就要痛。

有一回，她決定也學著背叛。她有如接受托馬斯信仰般的、允許某個陌生的工程師強暴她的身體，藉此體會不忠，為心裡的混亂找出路。但她毫不快樂。

最終，特麗莎也反省了兩人間的愛。當愛犬病危時，她感慨的對托馬斯說：「我被迫去愛我媽媽，但我沒有被迫來愛這隻狗。你知道嗎？也許我愛牠更甚於愛你。不是量比較大，而是方式比較好。因為我不忌妒牠、我不希望牠與眾不同、我也不指望牠有任何回報。」

生命無法逆轉、無法假設。當初特麗莎如果不回布拉格，而是在日內瓦耐心的找工作，後來兩人的遭遇會不會好些？如果，托馬斯偶然間徹底改了他看待性的調調。或是托馬斯沒有回去找特麗莎，而是男女各自嫁娶，等二十年後柏林圍牆倒塌時再因緣重逢，那又是什麼滋味？這些，不會有人知道答案，連上帝也不知道。因為人生只有一回，無法把可能的狀況都活過一次之後再選。人只能當下作判斷，起手無回。不過，托馬斯顯然沒有後悔。雖然他被迫作不成醫生，連洗窗工人都作不成，但他是開心的。生命的最後一幕，他輕鬆的駕著卡車，特麗莎依偎吻了他。她問：「你在想什麼？」托馬斯悠悠的說：「我在想，我是多麼的快樂。」

托馬斯從來沒有說：「都是被妳這掃把星害的，為了妳，我的前途全毀了。」特麗莎也沒有說：「你活該，這是姦夫淫婦的活報應、現世報。你走啊，我沒有叫你回來，是你自己要回來的，不必賴

抉擇，不後悔，然後享受了愛。

到我頭上。有本事你現在就走，走了我耳根子清靜。」然後兩人從此分房而居，或是一巴掌打過來大家扭成一團。他們之間，不是這種台灣習見的八點檔劇情。這份愛也許不夠完美，彼此相絆、彼此背叛、彼此誤解，但彼此都珍惜。

再拿薩賓娜來對照，托馬斯這個人的形象就更清楚了。他倆原先都是不肯對任何人、作出任何承諾的人。薩賓娜笑托馬斯害怕女人，其實她也同樣害怕男人。所以當弗蘭茨下定決心、離開了妻子、前來與她廝守時，她流下了感動的眼淚，緊緊抱住他。她還曾對托馬斯說，弗蘭茨是她所遇過最好的男人。然而，她最終退縮了，而且是無聲無息不知所蹤的消失。因為弗蘭茨作出承諾，但她作不出。他的愛使她感到沉重，而她不要沉重。這和托馬斯恰恰相反。有句諺語說：「生命誠可貴，愛情價更高，若為自由故，兩者皆可拋」。對薩賓娜而言是如此，但對托馬斯來說，自由卻遠不如一份關鍵的愛。他寧可置身白色恐怖中，寧可忍受各種外在加諸的限制，但他不願意丟失對特麗莎的愛。

這部電影的主線講「真愛」，副線講「媚俗」。

俄共控制政局之後，力量開始透過整個政府組織向社會各階層滲透。他們把一個個異議份子鉅細靡遺的揪出來，雖然沒有像中國大陸同時間進行的文革那樣把這些人鬥垮鬥臭，卻是恩威並濟的讓這些人徹底軟弱下去。從人情、利益、色誘，多管齊下。抓住把柄，讓人乖乖聽話，永遠抬不起頭來。這對生活在今天的台灣，經歷了國民黨與民進黨統治時代的人應該不陌生。統治者一坐穩江山，凡居社會要津者都必須表態，必須調整自己言論，必須明示或暗示的向權力者輸誠，表達「我是你的人馬、你是我的主子」以換取存活空間與「麻雀變鳳凰」的恩賞。

電影透過了「媚俗」這個角度，指出專制政治的體制下人們性格的扭曲。托馬斯回國之後，來勸他向當局簽署自白書認錯的人，正是過去一起在酒吧裡批駁時政、鼓勵他把意見發表出來的主任。坐在列寧與俄共總書記的玉照前，主任如今顯得慈眉善目而一臉無辜，他是這樣微婉解釋的：「我真的不喜歡這樣作，也不應該非來勸你不可。別誤會，這可不是公開聲明書。你只是一群龜毛的官僚，而且也答應我不會把你簽字的文件洩漏出去。我需要你，希望能留住你。你既不是作家，也不是民族救星。你是醫生、科學家。你以前寫的文章對你哪有什麼重要性呢？」托馬斯不假辭色，當面就澆了他一桶冷水：「沒有比這個更不重要的。」

自白書不重要嗎？當然重要，這是兵家必爭之地。當局知道，托馬斯知道，主任也心知肚明。一只區區的自白書，是當局檢驗忠誠度的試紙，也是插在自白者人格上的凱旋國旗。這就像在薄冰的湖面上只要能狠狠的踩出一道裂痕，其他就不攻自破了。托馬斯意識到，醫院裡的同事可能大半都已簽了這類文件。他們迫於壓力，不得不向當局屈服。本來嘛，人在屋簷下誰能不低頭，一張紙又算得了什麼？但此刻托馬斯的出現，就像遺落的良心與羞恥突然閃現。他們竊竊觀望，想知道托馬斯會不會成為自己人。他簽，罪惡感就解除了。他不簽，將來見面得保持距離，提防惹禍上身。托馬斯最後是拒絕了，像拒絕「和作愛後的女人過夜」一樣，他不肯作出任何違反心意的行為。當然，他付出了別人不敢付的代價。

電影就從這裡來闡明，俄共對整個社會所造成的最大傷害，並非共產主義本身，而是共黨統治下扭曲掉的人心。它教會群眾掩藏真心、虛偽的苟活。它教會群眾一起諂媚、一起鄉愿、一起合理化自

己的懦弱，一起讓良心的愧疚在「別人也是這樣」的集體意識中分擔、消滅。這就是托馬斯所說的：

「懦弱，慢慢變成了生活的規範。」而人的思考能力，也就像棄而不用的肌肉組織，漸漸萎縮、退化。於是，當某一天共黨離去時，已經不能思考的群眾怎麼走向未來？他們只能等待下一批懂得操作「媚俗」的「媚俗者」的支配。這不像極了今天的台灣？以前用戒嚴和高壓，現在用口號和夢想。最暗的黑和最亮的光，同樣讓人看不見。坦克封了嘴巴，而媚俗封了眼睛。

這不折不扣是個悲劇故事。一個對人生有堅持的人，卻被逼向死路，逃不走，躲不掉。然而，托馬斯清楚自己，對自己要的東西有覺醒，因而他敢於愛、敢於惡。這就是以前人說「仁者，愛人」、「唯仁者能好人，能惡人」的道理。在愛中，他選擇承擔。在畸形的社會中，他選擇保有自己一丁點的獨立性。雖然他因此失去了一切，承受了所有的束縛，但他的心靈卻走向了最大的自由。原來，自由的反面是媚俗，自由的反面是逃避。

【影片資料】

英文片名	The Unbearable Lightness of Being（生命中不能承受之輕）
出品年代	一九八八年
導演	飛利浦・考夫曼（Philip Kaufman）
原著	米蘭・昆德拉（Milan Kundera）
劇本	飛利浦・考夫曼（Philip Kaufman） 瓊・克勞德・卡里爾（Jean-Claude Carrière）
主要角色	丹尼爾・戴・路易斯（Daniel Day-Lewis） 飾托馬斯（Tomas） 茱麗葉・畢諾許（Juliette Binoche） 飾特麗莎（Tereza） 麗娜・奧林（Lena Olin） 飾薩賓娜（Sabina）
時代背景	一九六八年，托馬斯邂逅特麗莎。同年，蘇聯大軍入侵捷克。

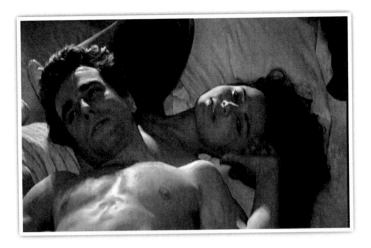

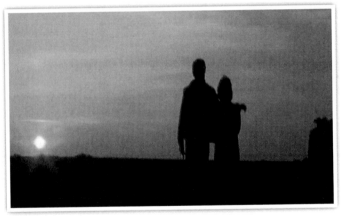

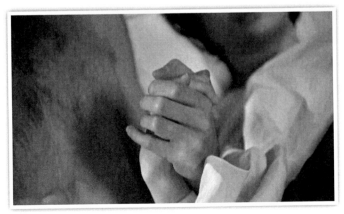

（資料來源：Orion Pictures）

凝恨對殘暉——
《純真年代》

一九九三年

一段發生在一八七○年代紐約上流社會的三角關係。

世家子弟紐倫訂婚後，卻愛上了未婚妻媚的表姊艾蘭。艾蘭之前遠嫁歐洲，因婚姻失敗而返回紐約。紐倫與她是舊識，年少時也玩鬧似的追過她。久別再遇，雖然應對間多了禮敬、客套，但心內總是親近的。不過這段緣分，終歸只成了兩人間一段刻骨銘心的惆悵曲。

相對於歐洲，紐約代表新世界、新社會，也代表了進步的價值觀。例如在兒女婚姻上，紐約已經擺脫了「父母之命」的這項老貴族的傳統。然而，這並不代表紐約沒有舊規矩、沒有人言耳語的非議。故事就從艾蘭不顧一切要與丈夫離異開始。

身為律師的紐倫，受岳家之託來見艾蘭。紐倫的個性保守謹慎，雖然也挑戰傳統，質疑墨守成規的不當，但他同樣對社交圈裡說長道短的是非知之甚捻。因而，當旁人竊竊謠傳著艾蘭種種不守婦道的行徑時，他會不以為然的反駁：「遇人不淑，就該遭白眼？」「丈夫愛嫖，妻子就該守活寡？」然而當他開口勸艾蘭，講的卻是顧全大局的老派做法。他像所有周圍的人一樣分析：不離婚，她在這

邊，丈夫在那邊，隔著大西洋井水不犯河水，還有贍養費可拿，拖過一天算一天，大家開心。但若艾蘭堅持離婚，大家撕破臉，那麼她的伯爵丈夫可以透過各種管道惡意中傷，她將不免於聲名狼藉。兩害相權，何不取其輕？紐倫最後問艾蘭：「什麼事值得你冒大不韙離婚？」艾蘭回答：「我的自由。」紐倫卻隨口反問：「你不是已經自由了嗎？」

紐倫的善意無庸置疑。當艾蘭初回紐約不被接納時，是他運用關係讓她重新立足。此刻他審度輕重，看到的是艾蘭身體行動的自由。而艾蘭念茲在茲的卻是名份自由，這是無可權衡的。她也許再嫁，也許不再嫁。縱使不再嫁，她也不肯終生揹著「伯爵夫人」這個可憎的頭銜。但這樣的想法，卻是引人閒話的異端。就算是支持她與丈夫分居的娘家，也不支持她離婚。換句話說，有一道看不見的底限劃在那裡。婚姻之「實」可以不論，但婚姻之「名」好歹必須維持。這就是紐倫說的，法律允許離婚，但民情不容。

然而這場會面之後，紐倫和艾蘭的內心各自起了微妙的變化。艾蘭感到灰心了。離了婚，換到名份上的自由又怎麼樣？獲得一個無人在乎的空殼，代價卻是拂逆所有關愛她的人的心。紐約與歐洲的差別原來並不大。再從人情上說，她之所以能回國定居，分明是受人之恩，怎好再添人難堪？而且連關心她、也是自己所心儀的紐倫也出面勸和不勸離。那還有什麼必要堅持？艾蘭決定放棄。

艾蘭放棄，紐倫卻自責了，因為艾蘭的心他是懂的。艾蘭沒有錯，錯的是周遭環境。他在理智上反一切的假道學：明明無意看戲，卻矯情的不時到歌劇院裡報到。生活中堆砌的全是最風雅的排場、行頭，腦子裡充斥的卻是最迂腐的禮數末節與行為規範。艾蘭的特立獨行，像靜極的深夜中突來的嗓

響，使熟睡者都不安起來。她的一派真心，最後被人合力活埋了，而他也是共謀。同情、虧欠、敬佩，點燃了愛意。而同時，未婚妻那種無自主性的溫柔嫻靜，穿梭在野宴、網球裡的社交風采，忽然讓他覺得幼稚無趣。這果真是能共度一生的人嗎？他遲疑了。甚至，他也許還不自覺的把一切對門第名流的不滿，與自己屈就社會壓力處處瞻前顧後的言行落差，通通投射在她身上。他開始變心，幾度情不自禁的向艾蘭示愛，兩人愈走愈近。就在這時，主持婚事的老夫人忽然提前婚期。婚姻，迫使紐倫和艾蘭回復舊軌，安定了一兩年。不過兩人隨後重逢，仍覺舊情綿綿，有增無減。

然而，正當紐倫下定決心要帶艾蘭遠走高飛時，向來柔弱的媚出手了。她如何得知兩人私情，電影中沒有明講。可能是紐倫藉故去看艾蘭的托辭反覆，啟人疑竇。可能是見多識廣的老夫人關心，因為她曾微婉的提醒紐倫，艾蘭已為人妻。可能是好事者通風報信，但這都不重要。重要的是，媚在紐倫要正式攤牌前，精心而全不露痕跡的固守了婚姻。先前，紐倫因心慌而想儘早完婚時，媚曾懷疑他是因第三者的介入而要快刀斬亂麻。她很磊落的說：「我不能把快樂建築在別人的痛苦上。假如你曾與別人有盟約，即使對方得因此離婚，你也別為我放棄她。」那時，她還是寬宏大量的深情少女，毫不多心。但此刻，她已是嫻熟世故的當家夫人。她騙艾蘭自己已懷孕，一言逼退她，斷了紐倫後路。緊跟著舉行歡送宴會，網住了愛，當眾洗脫紐倫和艾蘭曖昧的嫌疑，並照顧了紐約兩大家族的顏面，然後裝傻到底。從此以後，果然一切風平浪靜，事事如日昇月落般完美的運行。紐倫和她生兒育女，孩子完成學業各自嫁娶。直到媚去世，艾蘭雖仍與紐倫家人偶有聯繫，但再無謀面。所有發生過的、來不及發生的，都像水面上彈跳過的小石子，終於沒入了深深的湖底，永遠沉在那裡。

這段三角關係中似乎除了遺憾，別無其他傷害，更沒有任何語言或是行為上的暴力。世俗禮法中的成規典範，像籠在身上的無形矯正器，讓人一舉一動恰如其分。它使當事人都安度了彷彿是叛逆青春期的階段，慢慢的讓熱吻的烈火冷成了灰。

媚到底是善良的。她說自己對艾蘭不好，因為未曾體諒過她所遭受的婚姻之苦。她顯然是個稱職的賢妻良母，也是愛紐倫的。終她此生，沒有為此事對紐倫講過一句重話。唯一的，是臨終前把這往事告知了長子。她本來可以把這個秘密帶入墳墓，但她沒有。若是這樣，她為何不和紐倫坦誠來說？紐倫是個好父親，卻不是個好丈夫，但一輩子是多麼長的時間？她不和紐倫談，卻和孩子談。這是彌留之際在愛兒面前鬆了心防，還是她決意要把這個無人可訴的沉痛丟還塵世？幾十年同眠共枕的男人，肌膚之下卻是牽戀別的女人的心，她真的沒有掉過淚？

當紐倫聽到孩子的轉述：「媽媽說，她很放心把這一家交給你，因為你曾應她的請求，捨棄了你最想要的東西。」他的內答像是鬆綁了，因為媚總算不是完全曚在鼓裡。她不只懷疑，而且是知情。

孩子背地裡安排了他與艾蘭的會面，紐倫臨到門口卻轉身離去。他這樣作，是想報答媚的寬恕，是覺得相見不如不見，還是仍然賭著艾蘭的氣？他此刻走不進艾蘭的門，就如同當年走不出媚的門。

因為他從來就不是離經叛道的人物，只能中規中矩。當年果真讓他棄婚而去，恐怕只能造成悲劇，平添他人宴會桌上的又一樁開胃笑譚。紐倫若是真願意，可以在男未婚女未嫁之時取消婚約。也可以在婚後誠實，兩造離婚，而不是躡手躡腳的寄給艾蘭一把幽會房間的鑰匙。這是養情婦，而且養的還是同一家族妻子的表姊。這將引來的醜聞，對三個人真實的感情關係都不公平。何況只敢寄鑰匙的人，

且不說良心責備，他怎麼承受棄婚私奔後如影隨形的批評？紐倫做不到，到老都做不到。

這一點，艾蘭心裡雪亮。當年她問熱戀中的紐倫：「你的愛有極限嗎？」他回答：「如果我有，我還沒未找到。」艾蘭十分動容：「真好，這是最真摯的愛情。」她在婚姻中遍體鱗傷，執意不肯回歐洲與伯爵復合。就連後來破產，經濟出了問題，她也不肯為了拿伯爵的錢而回去。她要的不多，就要一個真，一個感情上能真誠的人，但卻難難難。

她看得到紐倫的好，也看得到紐倫的不足。他是個活在家族與事業中才能成功快樂的人，他絕對跨不出傳統給他的各種最佳方案的建議。劇中有一幕，對紐倫這樣的性格輪廓有非常細膩的刻畫：新婚的紐倫和媚來拜訪老夫人，恰巧艾蘭也在，不過去了海邊。老夫人要紐倫去找她進來一同敘舊。紐倫到了海邊，看到她的背影卻舉步不前，不知道該去還是不該去。恰好這時一艘船飄行而來。他於是告訴自己：「如果帆船通過燈塔前，她轉身回頭，那他就上前去找她。如果沒有，他就折返。」這真是浪漫的奇想，充滿了家家酒的孩子氣。他怎捨得將他的愛這樣來分辨？怎捨得將他的愛，這樣委之於一葉風帆？這不和古代人用龜甲裂痕來貞卜，當代人用農年曆的生肖星來評算，同樣少了點什麼？然而，這個他生命中最趴軟無力的一刻，卻讓他沉緬感傷。他是這樣的男人。

因而當婚後的紐倫與她藕斷絲連，艾蘭自覺難以自持時，她選擇回去。她意識到如果繼續留著，

遲早會害了他。艾蘭最後，應該也是當面向一直呵護她的老夫人道明了原委。所以老夫人雖然中風、希望留她在身邊作陪，但為了這對為愛所困的癡兒女，也只能不捨的資助她回歐洲，讓她不靠伯爵獨立生活，與紐倫拉開距離。

人言固然可畏，傳統固然有壓力，但關鍵還在紐倫。他如果真的對一切後果想透徹了，不管身分和地位，然後有能力準備面對此去的殺傷力，艾蘭應該會點頭，媚的計策也未必有效。當時社會中也有人這樣活著，照樣往來豪門之間，不理會旁人的指指點點。然而愛慾掙扎，沒能改變他溫吞寡斷的文弱性格，所以艾蘭得走。縱使媚不騙她懷孕，她也未必答應紐倫。或許，連媚都非常了解紐倫吧。與其弄得天下大亂，她必須及時站出來，挺住紐約這兩個最興旺家族的聲譽，也得挺住紐倫。紐倫最後不肯見艾蘭，而媚生前，他也不曾在某某年後向媚說明。媚並不壞，為什麼不能談？也許夫妻間一旦有嫌隙，就會愈裂愈大，大的像黑洞把所有的愛的氣力都吸了進去。最後，只能繼續扮演人人稱羨的牛郎織女，隔著不願再跨過的銀河而夫唱婦隨。「若愛有極限，我尚未找到」，果然只是春風得意、愛得孜孜時一句未兌現的謊言。媚，始終置身於一簾紐倫從未掀開的典雅紗幕之後。而艾蘭，則成了他記憶中最哀婉、最鮮明的一縷幽魂。

本片的片名是「純真年代」。「純真」，這個原本屬於孩子的形容用辭，卻被拿來說明一個成人世界的時代，充滿了反諷。但人類社會的更迭，經常都是這樣的弔詭。當某種良好的德行被標舉，希望藉以提昇群性時，就不免漠視了個別的處境。一如艾蘭感嘆的：「最讓人感到孤獨的，就是明明活在一群好人之中，而他們卻只許你假裝。」為什麼？因為人的心變簡單了，變得只能認識傳統中一切

最好、最典範的價值或模式，這彷彿退化成了孩童的心靈，對生命裡複雜的、曲曲折折的苦處毫不理解。於是，也毫不寬容。

這個故事，有羅密歐與茱麗葉那種他醒來她卻死去的錯身命運。也有拘於傳統，因為顧忌與人不同而採取省事不思索的態度所帶來的悔恨。然而命運與傳統，究竟只能磨去人外在的稜角。人內在最深的傷與痛，往往是人自己帶給自己的。

【影片資料】

英文片名	The Age of Innocence
出品年代	一九九三年
導演	馬丁·史柯西斯（Martin Scorsese）
原著	艾迪絲·華頓（Edith Wharton）
劇本	傑·柯克斯（Jay Cocks）
主要角色	丹尼爾·戴·路易斯（Daniel Day-Lewis） 飾紐倫（Newland Archer） 蜜雪兒·菲佛（Michelle Pfeiffer） 飾艾蘭夫人（Ellen Olenska） 薇諾娜·瑞德（Winona Ryder） 飾媚（May Welland）
時代背景	一八七〇年代·美國紐約

（資料來源：Columbia Pictures）

心鎖——

《花樣年華》

二〇〇〇年

周慕雲和蘇麗珍兩個家庭搬進同一幢樓房，比鄰而居。沒想到他們的配偶，卻發生外遇。兩人因而產生了相憐相惜的情愫。

難堪的事實，毀了白頭之約。生命中長久倚賴的東西，忽然被抽掉了。現實種種，變得飄浮、不真實。蘇麗珍所承受的傷痛，比周慕雲還重，因為她實在是愛著她先生。她所有的過去、所有努力生活的意義，本來都聚在這份愛上。現在，這個基礎被徹底騷擾了、搗毀了。彷彿用盡半生才堆出來的沙堡，卻被一個浪頭來，打成一灘細碎滾去的泡沫。原以為努力就有美好將來，原以為一分耕耘一分收穫，然而不是這樣，根本不是如此，人生轉眼間變得全無是處。

事難挽回，心怨更難解。她和周慕雲於是模擬他們的外遇。她想知道對方喜歡吃什麼？想知道她先生為什麼會喜歡那樣的女人？她很難過，連自信心都受損，懷疑是不是自己乏味、不再吸引人。蘇麗珍也想知道，等她當面質問先生「你外面是不是有了女人」時，他會怎麼反應？第一次模擬時，聽著周慕雲承認，蘇麗珍只愣愣的打了他一下。周慕雲還問：「怎麼打得這麼輕？」她說：「我沒想到

他會回答得這樣乾脆，我不知道該怎麼辦？」而第二次的模擬，蘇麗珍卻情緒失控的大哭：「我沒想到真的會這樣傷心。」怎麼會發生？哪裡做錯了？是怎麼開始的？誰先開口的？家裡？還是在賓館？這種說不出口的事，為什麼自己愛的人卻說的出口，鬼魅似的追著她、火辣辣的在背後嘲笑。因果緣由，她通通想不明白。但每一次想，就像有一把刀劃過心口。一次次的想，一刀刀的劃。周慕雲選擇遺忘，但蘇麗珍做不到。她整個人跌進了哀傷的大海，被丟在那裡。她落寞的說：「沒想到結了婚會這樣複雜。如果一個人，自己做得好就夠了。但是結了婚，只有自己做得好是不夠的。」

也許，就因為蘇麗珍這樣的傷心，周慕雲慢慢覺得愛上了她。時間愈久，愈不能自拔，但兩人都不敢進一步越軌。既然厭惡配偶的背叛，又怎麼說服自己去做同一件事？重婚約，不背叛，彼此便躊躇的佇在原地，只能曖昧著。但受創的心遲遲平復不了，而這段若有似無的緣分也終歸荒蕪。片尾，兩人分開了，周慕雲隻身去了柬埔寨，對著某處石縫悄悄的傾訴內心話，算是斷了相思，永遠不再回頭。

電影中有段配樂，引自周璇「花樣的年華」，這也借為片名。

花樣的年華
月樣的精神
冰雪樣的聰明

美麗的生活

多情的眷屬

圓滿的家庭

蔦地裡　這孤島籠罩著慘霧愁雲

（孤島：比喻一九三七年國軍撤離，至一九四一年日軍進佔之間處於孤立狀態的上海。）

周璇，這位在三、四〇年代蜚聲上海的歌星，到了六〇年代的香港成了懷舊的寄託。對多數逃難南來的上海人而言，十里洋場的富麗成了天寶遺事，昇平日子不知何年何月。身邊剩的，就只是一些惹人鄉愁的舊事舊物。落魄子弟，總是惦著老宅。周璇的嗓聲，便是這般撩起了人們對過去的美好遐思。導演取用這段音樂，反應出當時寄人籬下的惆悵感，也襯托出蘇與周的心境。因為這些事物同樣是擱在人心中放不掉的框架，是沉沉壓在心頭上一座搬不動、搬不走的山。其實不只音樂，許多代表老上海雍容華貴的形式元素，諸如衣著、談吐、男女的規矩、舊時代的步履韻緻，也在片中反覆出現。

這部電影除了以豐富的形式見長，重建了時代風情之外，導演的手法也值得一提。他擅於運用暗巷、背影、錯身、陰雨這些場景。畫面到處是切割的、侷促的、掩著黑影的。煙飄、鏡影、街燈下的雨絲、濕膩膩的地面，全是黯然的調子。加上音樂和慢動作，一股浮生若夢的淒迷感到處流瀉。例如：明明是在抽煙、打麻將、或是出門買個餛飩麵，但鏡頭所到之處，無一不薰染這種氣氛。導演顯然在營造一種美。

若拿台灣來對照，五〇年代的歌謠中也有相近的意境。例如「港都夜雨」：

今日又是風雨微微　異鄉的都市

路燈青青　照著水滴　引阮的悲意

青春男兒　不知自己　欲行何處去

啊～漂流萬里　港都夜雨寂寞暝

想起當時踮在船邊　講得糖蜜甜

真正稀奇　你我情意　竟來拆分離

不知何時　會來相見　前情斷半字

啊～海風野味　港都夜雨落未離

海風冷冷吹痛胸前　漂浪的旅行

為著女性　費了半生　海面做家庭

我的心情　為你犧牲　你那未分明

啊～茫茫前程　港都夜雨那未停

這首曲子把離亂人生和暗夜街頭雨的景象合在一起。雖然故事不同，雖然是少了貴氣，多了直率的怨氣，但曲中的景與情同樣是抑鬱的、喪氣的。

如果再跳開時代遠遠的作比較，導演這種呈現美感的手法，倒與晚唐五代的詞風頗為神似。那也是一個從輝煌走向沒落的時代。以溫庭筠的《菩薩蠻》為例：

小山重疊金明滅，鬢雲欲度香腮雪。

懶起畫蛾眉，弄妝梳洗遲。

照花前後鏡，花面交相映。

新帖繡羅襦，雙雙金鷓鴣。

若將溫庭筠當作導演，他是這樣表現的：開鏡，是一面屏風，上面繪飾著重重疊疊的小山。晨曦斜進來，疏疏落落的。金線勾勒的小山映了光，明滅閃動著。這時，女子像是被亮光驚醒。她緩緩的轉過頭，波浪狀的髮鬢偏了過去。姣好的臉頰上，留著皙白的脂粉。女子起身洗臉，懶懶的畫眉，有意無意的梳著妝。然後她坐到鏡前，在髮上別了花，又拿起手鏡前後對著看。鏡裡，有美麗的花、美麗的面容。而且鏡中有鏡，花與面容，前前後後接續著。最後，女子拿著金色鷓鴣鳥的綴貼，縫在一件繡滿花紋的羅襦上。

這首詞，從臥室床頭「金明滅」的朦朧中，浮現女人的容貌。鏡頭慢慢拉近，近到只見局部的「鬢」和「腮」，然後停格在髮鬢「將度未度」的瞬間。這段過程的重點，在「雲」不在「鬢」，在

「雪」不在「腮」。換言之,鏡頭不是在捕捉「鬢」和「腮」的寫實影像,而是在引發觀者對「雲」和「雪」的形象聯想。接下來,女子的起身、畫眉、梳洗、弄妝,全是慢動作。這些姿態是「懶」著、「遲」著。女子坐定之後,參差的鏡影,引著花花面面映入眼眸。再一轉,女子繡起了華麗的衣裳。而她的視線,便不自覺的落在恩恩愛愛、形影相隨的鴛鴦圖案上。

短短的幾個景和肢體動作,呈現出女子的憂傷。她心不在焉,別有所思,像是潔身自愛,卻沒有人欣賞。所有的描寫,藏著女子對愛情的想望,也藏著內心的空虛寂寞。因而看著比翼雙飛,她顯得灰心。這些情思,詞人都不說破,只把一幅幅精雕細琢的分鏡畫面排出來。他盡力顯露綺麗香軟的表象,甚至是刻意模糊了人、讓人身上的局部或物件成了焦點,而把心靈感受很含蓄的隱匿在最底層。這種濃艷的工筆功夫,不正體現在這部電影中?不同的,只是形式元素。雲鬢香腮,轉為唇脂、玉手、小山,換成彩簾、華燈。羅襦,變作了旗袍、領帶、皮包、高跟鞋。至於運鏡的調性,也是

「懶」與「遲」。

導演的手法,與詞人如出一轍。他們一邊壓縮劇中人的情感,一邊放大對景物的描寫,並且在細節的鑑賞中展現某種美的氛圍。外在,是團團壓抑的處境。內在,是無助也無力的消沉。他們都不作主觀的抒情,沒有太多鮮明的感情流露,只是客觀的、密集的堆砌起一種感官上的美好印象,然後逗留在那裡。

配偶不忠,固然令人心碎,但更折磨人的,是未熄滅的青春與熱情。周慕雲和蘇麗珍不敢拂逆世俗的要求,隱忍著,表現的一切如常。為了維持得體的教養和矜持,他們心中都橫起了一把鎖。不但有鎖,還有美麗的封條。讓自己一半活在過去,一半活在未來,但這不免造成了更深的痛苦。兩人的

遺憾，其實不全然由於社會壓力，部分也是自身造成的。如電影的片頭旁白說的：

她掉轉身，走了。

他沒有勇氣接近，

給他一個接近的機會。

她一直羞低著頭，

那是一種難堪的相對，

到了片尾又說：

那些消逝了的歲月，

彷彿隔著一塊積著灰塵的玻璃，

看的到，抓不著。

他一直在懷念著過去的一切，

如果他能衝破那塊積著灰塵的玻璃，

他會走回早已逝去的歲月。

為什麼沒有勇氣接近？為什麼不衝破積著灰塵的玻璃？為什麼這麼輕易就甘願屈於別人的眼光？為什麼自艾自怨？為什麼這般痴心自責？既然婚姻已碎，為什麼又對著一地光華閃爍的破片發呆？為什麼不重來？為什麼不相信自己可以再重來？為什麼只能冷漠寡情、認定此生已矣？為什麼在對人間的愛情明白死心之後，卻又悶在這麼壓抑的頹廢中？

用道理來分析太簡單了。

現實中，人總是脆弱的。如果周慕雲知道，將來他也許因為這段錯失的緣分而不斷在其他女人身上尋找她；如果蘇麗珍知道，情人此去一別永隔，此刻兩人是否會有不同選擇？面對禮教的困境，人總是委之於夕命。「吃人的禮教」如同「肇事的車子」，雖然駕車者要負最大的責任，但血總是沾在車子上。誰又分得清，闖禍的是人還是車呢？人常會卡在某個關口跨不過去，容易被囚禁在生命中的一樁事、時間裡的一個點，彷彿困在巨大的蠶繭中。人，如果真的珍愛這百年的花樣年華，寧可多些衝破藩籬的勇氣，少一些這美侖美奐的無奈與哀愁吧。

【影片資料】

英文片名	In the Mood for Love
出品年代	二〇〇〇年
導演	王家衛（Kar-Wai Wong）
劇本	王家衛（Kar-Wai Wong）
主要角色	張曼玉（Maggie Cheung Men-Yuk） 飾蘇麗珍 梁朝偉（Tony Leung Chiu-Wai） 飾周慕雲
攝影	杜可風（Christopher Doyle） 李屏賓（Mark Li）
美術指導	張叔平（William Chang Suk-Ping）
時代背景	一九六二至一九六六年・香港。

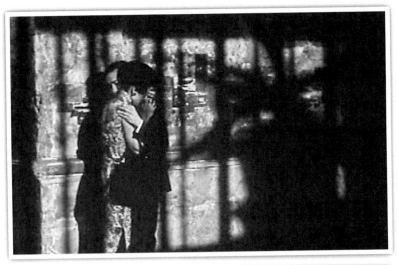

（資料來源：春光映畫）

生之慾——
《夜夜夜狂》

一九九二年

容恩是個三十多歲的攝影師，性生活開放、隨意。他喜歡橄欖球員薩米，也愛上美麗的少女羅拉。故事便在「性的迷醉」與「感情得失」中交錯，而同時，愛滋病漸漸將他的生命逼入終點。

電影中充滿茫亂，展露了年輕人對慾望全然放任的態度，也呈現其中的掙扎與面對生命的留戀。

這個茫亂，源於肉體。狂野的慾望，裹攫了容恩的青春年華。性的吸引力，像入侵的病毒隨血液流行，不斷噬咬他的靈魂。天生的英俊健美，使本能的衝動更為強大。他身體裡像有一道潛藏的蠱咒，每當有肉慾的美落入眼底，那股原始的力量就會甦醒。

所以即使他和羅拉、薩米之間繫有感情，也壓不住對其他肉體的渴望。他不自禁的走向橋下、工地、河畔，與一個又一個錯身而過的男子廝磨、挑逗、交換彼此的新鮮。甚至當他和薩米在街上看到俏女郎時，也會興起搭訕，約回家三個一起玩。快感刺激，是永遠填不平的洞，過了又破、填過又來。這週而復始的循環，既縱慾，也為慾所縱。暴烈的激情中，愛歸愛、慾歸慾。這是全然的我行我素，沒有任何緩衝，感覺對就上。他的身與心，全被慾望拽著走。

然而容恩對此並不真正愜意，他自知困在渦漩裡。所以在他認識羅拉後曾對友人說：「我幹過不少爛事，但在她身旁時，我感到純淨。」有時和羅拉吵架，他也坦白：「我真想忘掉自己在浪費生命，妳能了解隨時要應付這種壓力的感覺嗎？」

可見他不是沒有反省，只是忍不住。他會自問：我是不是太自私了？從來就只在乎自己，連到底是被誰傳染的都弄不清楚。然而他一邊想，一邊還是走向老地方，消磨在陌生又熟悉的肉體堆中。智性與慾望，只如白晝與暗夜般的交替。他離不開夜，他的意志如肉體一般軟弱，在夜的魔力下不堪一擊。

羅拉也有相似的處境。她明知容恩是雙性戀，明知她的愛無法分享，卻又斷情不了。她拚命想趕走薩米、趕走那些來來去去的性伴侶。容恩太放蕩了。她吵、她鬧、她流淚，整個心全被忌妒和焦慮所盤據。

有一次，羅拉聽到他前女友被逼瘋的事，她大罵：「你無法愛，你沒有能力愛我！你寧可要薩米那婊子。」

你瞧你的可憐樣，他使你興奮，你卻不愛他。你不愛生命，把每個人都吸乾了。但你付出過什麼？」

羅拉嘗試避居外地，但終究不堪美好回憶的折磨，去而復返。然後她嘗試與薩米三個人合好共處，但隔不多久，表面的和諧關係又變調了。走，痛苦。不走，也痛苦。後來羅拉更執意拿掉容恩的保險套，不在乎他的愛滋帶原。她要以此證明真心，表明自己要加入他的生命、也情願參與他的病。

但經過這一切，容恩依然故我。她揚言報復，恫嚇要毀掉容恩、毀掉薩米、毀掉容恩所有的親友。她恨自己被掏空，恨自己為什麼活著。神智耗弱的她，終於被送進了精神醫院。

你還你的可憐樣，空虛、迷惘，同樣也出現在薩米身上。他拉著繩索去跳樓，在命懸一線裡體會恐懼。他橫刀自殘，在劃破肉體的痛楚裡體會存在。他也像羅拉一樣，不要容恩使用保險套。薩米要以此闖近生與死

的邊界。明知不應該，卻想去試。挑釁的危險愈大，他的膽子愈大。致命的威脅如高潮誘惑，足以使

麻木的生命重行勃起，這是薩米要的。

面對慾望及其會產生的後果，容恩、羅拉、薩米三個人都是有認知的。但他們所選擇的，只是順

著漲高的慾望而浮游，彷彿一無選擇。如同深海中某種古老的動物，只會無意識的向著光扭動。哪怕

撞過礁岩，撞得鮮血淋淋，也照樣會重覆著與生俱來的慣性。

這裡面有沒有愛？

有一回容恩去探望媽媽。媽媽捨不得他和羅拉相互折磨，勸他分手。

「妳寧可我和男人相好？」容恩反問。

「這沒有我的事，我們也從未干涉你。」

「除了我第一次帶丹麥少年回家的那回例外。」容恩挖苦的說。

「你不愛他，也不愛其他的男人。」媽媽並不爭辯，只是不捨。

「妳怎麼知道？」

「容恩，這病毒會讓你能夠去愛。」媽媽像看穿了他，預言著。

就在所有人的生活都混亂到極點之後，事情慢慢有了反轉。

療養後的羅拉恢復了自信，和容恩重逢。容恩表示薩米已經離開了。

「這不甘我的事。」羅拉淡淡應著。

「過去你認為與你相干。」容恩希望重修舊好：「我改變了，羅拉，我不斷地在變。」

「太遲了。」

「我想作愛。」

「我不想。」

「我想和妳分享我的生活。」

「我不想。」羅拉清楚的說：「再也不要了，我只忠於一個人。跟不相愛的人作愛好悲哀。」

「不可能的。你從來都不滿足，總是想要這、想要那。我不能這樣過下去。」

「人若停止追求，等於是死了。」

「並非人人如此。」

「是吧。」

「你讓我徹底明白了孤獨。」羅拉悠悠看著他，然後吻別。

這裡展現了羅拉的反省力。她曾愛得力竭，因愛而斷傷。但現在，她不再死去活來、不讓自己再耽於幻想而招惹傷害。她勇於拒絕這個會窒息自己的男人、停止了心中的迷戀。她認清自己想要的愛，嚴正了愛的底線。

與羅拉、薩米隔開之後，容恩的心總算開始沉澱。原本他是魯莽、無目標、不在乎別人的，但他開始醒覺。某夜，他寫信給羅拉：「我下了環城道進入市區，在一處紅燈前停車。正好有四個年輕人過馬路，男孩牽著女孩。他們手牽手的情景讓我好心痛，那是妳想擁有的、是我從未給妳的、是妳

二十歲時需要的。有一天，我會克服一切羈絆去牽妳的手，傾訴愛語。我無權要妳等我，妳得過自己的人生。但若妳能助我活下去，就請幫助我。」

容恩意識到，對性的貪婪舐食使靈魂更焦慮、更孤寂，而身上的病正一分一秒的在腐蝕他。生命的意義在哪裡，生命究竟所為何來？過去，他四處尋歡、吸食毒品，想擺脫苦悶和愛逐漸發病的恐懼。結果他的心情愈來愈壞，益發不穩定。慾望，輾碎了理性，混亂了他的一切。但有一件事，自始至終是非常清楚：他想活，不想死。

他到了一處杳無人煙的荒漠上，一聲聲對著天嘶吼。一聲比一聲悲愴，一聲比一聲後悔。就在這個時刻，他的心開脫了。電影從這裡，回應到片子開始時一個不知名、不知從何而來的女子所說的話：「你過去只和性在僵持，別無其他，現在若要改變照樣可以。敞開心靈，接納別人。放鬆下來，放棄你的妄念，然後從病痛中覺悟。」

容恩開始旅行，想多看看人，多看看世界，多從來日無幾的時間中思索生之意義。他對生命燃起了前所未有的嚮往。容恩對一切靜靜旁觀，彷彿他已死去。他重新感受陽光，彷彿他才出生。最後他旅行到歐陸的邊陲，打電話給羅拉。電話中，他第一次開口說出「我愛妳」。然後他獨自走到陸地的邊緣，凝視著海，看著日沉、夜臨，等待朝陽再次東昇。

一向被生之慾拘索的心，一向被暗夜拘索的心，突然放開了、放大了。大得可以感知眼前的大海，可以感知眼前的日落又日出。不止感知，還有感傷。不止感傷，還有感動。原本陷溺無出路的心，突然能包納這一切。容恩感到自己真的進入了這個世界，真的存在於宇宙之中。他體悟的說：

「我活著，但世界並不是在我身外，我是世界的一部分。這是天賦的權利。也許我會死於愛滋病，但那再也不是我的人生。我是宇宙生命的一部分。」病，將會帶走他的身體，但帶不走此刻的意識；會帶走生命，但帶不走人生。他畢竟是能去愛的，他的人生畢竟是有著愛的。慾望之我剝落了，更深的我坦露了，他能超越這個病，清明的面對死亡。

電影最後一幕很深刻。之前片中不時暗喻危險的紅色調，至此完全消逝到碧海青天下的赭黃大地中。人，孤立在遼闊的塵土之間。鏡頭，如造物者觀照之眼不斷的拉高、拉遠，拉得只見斷崖，只見滄海，最後只見如恆河沙般無數流轉的光波。人，來自塵土，又將復歸塵土。

近代許多生物學、心理學、哲學的研究告訴我們：人之有慾，是自然不過的事。性本能的衝動，原是與創生宇宙、創生一切生命的力量同淵同源。在這巨大能量下，人不過是基因的奴隸。人的行為，是在染色體生化反應間，被某種上帝似的力量所脅持的結果。這種宣告，對現代文明產生了莫大影響，因為它揭櫫了一項和基督教義相左的看法：人非從上帝來，是從猿猴來。人之異於禽獸者，幾希。這也意味著，人之脫離宗教與道德的束縛，是大進步、大醒覺。人不用再承擔外在規範的枷鎖，大可以接納心中那個原始、並且是以慾望衝動為主的自我，這是解放。

此種對人心的認識雖是事實，卻非唯一事實。雖是解放，卻非絕對解放，更非終極解放，這是導演最後想呈現的。慾望是人心作用的一種，卻不等同一切。是根源，也不代表全部。人有其他需求，心有其他作用。以容恩來說，他感官慾望這般強烈，但他不想失落、不想頹廢的意念也同樣強烈。他追求刺激，但也期待被人所愛、被這個世界所愛。人生而有慾。生命的原慾可以生人、可以滅人，無

怪乎古老文明對慾望的擴張總是顧忌。究竟是走向「生」，還是走向「滅」，這是浮沉於慾望時不該隨它去的。心有慾，也有覺。慾覺之間，就是心的導引與安頓。這無關乎外在的宗教與道德，也不必關乎社會規範。這關乎心之抉擇，也是心真正的力量。

【影片資料】

法文片名	Les Nuits Fauves	
英文片名	Savage Nights	
出品年代	一九九二年	
導演	希里‧科拉（Cyril Collard）	
劇本	希里‧科拉（Cyril Collard）	
主要角色	希里‧科拉（Cyril Collard）	飾容恩（Jean）
	羅曼妮‧波林格（Romane Bohringer）	飾羅拉（Laura）
	卡羅斯‧洛帕斯（Carlos Lopez）	飾薩米（Samy）
其他譯名	狂野的愛、野獸之夜	
時代背景	一九八〇年代末、九〇年代初的法國。	

（資料來源：Gramercy Pictures）

傻——《一位陌生女子的來信》

一九四八年

青春，是多麼美麗而易染的創口。

年輕時，容易把對生命的感動和對美的追求，投注在剛剛萌發的感情上。今天的人如此，一九○○年代的維也納人也一樣。

一個荳蔻年華的女孩，遇上了帥氣而有音樂天分的男子。如此唯美的邂逅，誰不傾心？從未有過的熱情，於是在心中狂飆，她悠悠的說：「每個人有兩次誕生，一次是肉體的誕生，一次是心靈的誕生。」因為愛，人更新了。在不能察覺的、幾千幾萬分之一秒的瞬間，心靈彷彿爆裂了又凝結。她開始注意衣著，開始學習時髦的社交禮儀。由於男孩是鋼琴新秀，她也努力去暸解音樂、蒐集一切有關他隻字片語的報導、傳單。有一次，女孩還抓住了機會溜進他家，如朝聖般的偷看屋內擺設，想像他居家的身影。尋常的一切，卻充滿魅力。想想，這種心情和現代都會的追星族不都相同？

女孩沒有機會向男孩表達愛意，男孩也沒有注意到她。但此後，女孩便牢牢的拘在初戀滋味中，再也容不下其他人。因為點燃她的力量仍舊火紅，她無法再與第二個人相愛，連事過境遷都辦不到。

工作之後，同行模特兒那種優游於富商鉅子間的生活，她毫無興趣。她只是等待。可惜這一片真心，最後卻將她埋在單相思中，成了一場空。

整個故事，以他們的兩次會面來銜接。

第一次相遇，女孩非常高興，很是珍惜。所以當男孩扯淡聊天時，女孩只希望談音樂。這位少年得志的鋼琴家雖玩世不恭，卻很有自知之明。他對當時評論界將他媲美莫札特之事置之一笑。他說：

「我和莫札特相似之處，就是年輕，就只有這一點相似而已。」這話很有意味。人的才華說到平凡處，也不過是一種天賦。一如外貌，與生俱來，與時俱銷，不見得就是自己瞥見了什麼互古的真理、或捕捉到什麼永恆的訊息。他的確懂音樂，分辨得出什麼是真的美好的、什麼是假的偽裝的。他看自己很清楚，看群眾也很清楚。

如果拿文學來譬喻，就是他知道什麼地方該押點韻、用些對偶。什麼地方該給讀者一些啟發、感動。啟發不能太多，因為讀者吃不消。感人的情節不能太複雜，否則讀者會昏頭。文章最後再柔焦一下，就可以出爐了。男孩對這樣的訣竅十分在行，所以他說：「我覺得讓別人高興，比讓自己高興容易多了。」

這一點女孩也知道，她也聽得出男孩琴音中的泛泛，不過她不在乎。原先，女孩是因為音樂而崇拜他，但此刻卻是跳過音樂而直接的愛他這個人了。因而女孩是這樣說的：「我聽你演奏，覺得你沒有找到你要追求的。」

男孩大吃一驚……一個素昧平生的女子，怎麼見的這麼俐落？他大為感慨，讚美的說「妳是躲在我

鋼琴裡的精靈」。她確是鋼琴裡的精靈，也說的上是躲在他心中的精靈。可惜，男孩的由衷只有一下，轉念間又吊兒郎當了。

接著就是一幕荒謬的場景：男孩匆匆講出一句「也許妳可以幫我」這種界於反省與撒嬌之間的話，女孩果真在馬車上思索。而他呢？卻在設想回家後，該點哪一個燭臺、倒哪一瓶酒、放哪一曲音樂，該怎樣安排才會又有一個完美之夜。這是兩個活在不同世界的人，是兩條沒有交集的生命平行線。

九年後，歌劇院外二度重逢。這時女孩已經別嫁，但鋼琴家一貫的調情，再度打亂了她的平靜。

「你已經不演奏了嗎？」女孩仍舊關懷。

「倒也沒有，但我總是想下個星期再開始，下個星期再開始。結果下個星期到了，卻依然是拖延下去。」

「你在等什麼？」女孩追問。

「這真是個煩人的問題。」

男孩十年如一日，迴避了屬於生命的課題。他不願意認真想自己，只想認真和眼前的貴婦人搭訕，一如當年在馬車上的花花遐想。也許是上天惡作劇吧！又是一句「妳能幫助我」，再度喚起了女孩的善良情懷。她覺得自己還愛他，也期盼他改變，結果竟拋家而去。

去了之後才發現男孩已不彈琴，連琴鍵都上鎖。男孩解釋說：有一回他演出後，得了許多不誠懇的讚美。從那一刻起，他厭倦了，不想再討好別人。何況真正讓他焦慮的，是他不再年輕。韶華將逝，他決定要把握最後的青春，因為世上還有比音樂更有趣的事。

獵豔。

鋼琴家不要虛偽的音樂，卻要虛偽的感情。這是他，是這個人的質地。

女孩心碎了。四目相接，仍如陌路。她萬萬想不到，她是犧牲了一切來相會，而他腦子裡只是轉著一杯香檳、一夜激情。女孩灰心而去。迎面碰上一個醉漢，顛三倒四的來搭訕，講的話卻和男孩一模一樣。她終於清醒了，原來他們兩人並無分別。只是，抽菸的醉漢她一眼就看清，怎麼裏在音樂下的醉漢就看不清？

這時，命運來清算了。丈夫家她無顏回去，唯一牽掛的孩子竟染病過世。雙重打擊下，女孩寫下絕筆：「我非常孤單，想告訴你我們的事，想把全部生命交給你。但你甚至不記得我是誰。我一直都深愛著你。我的生命，只有在和你及孩子共處的時光中才值得一提，只有你能與我分享這些時光，只有你知道我一直屬於你，但願我從未失去那一切。」

這是一個悲劇。鋼琴家有天賦，沒有理想，既不愛音樂，也不愛他的才華。但他偏偏才俊出眾，足以追求任何吸引他的女性。他以此填補空虛，卻從沒愛過。以至於真正愛他的人來到身邊，他都不曾知覺。如果說女孩是由糊塗而覺醒，那鋼琴家就是明明有覺醒，卻一意糊塗。

女孩的丈夫其實對她很好，接納了她的私生子，在乎她快不快樂。當她與男孩因重逢而掙扎時，丈夫仍然勸她：「妳已婚，有家有子、有關心妳的人、有以妳為模範的孩子、還有榮譽禮教，妳不能不顧一切。」丈夫提醒她，她有意志力，可以選擇好的事、對的事，不要認為自己無能為力，到頭來自陷絕境。然而女孩卻堅持：「我除了他之外一無所求，一直如此。」

如果說，女孩子第一次的愛他是盲動，第二次則真是錯了。她丈夫質問的對，縱使妳一片真情，但是對一個自私而輕忽感情的人，值得拋家棄子去愛嗎？值得拋家棄子才能幫助他嗎？沒有他該幫助自己的部分嗎？而且，妳覺得沒辦法不去愛他，難道他也是沒辦法、非得來破壞一個家庭嗎？往日舊情是不是愛？會不會只是愛上存在心中的那份感覺，會不會只是把同情當愛情？幾年的同床共枕都沒有意義嗎？孩子對妳與生父私奔將如何作想？這些細節女孩都來不及想。

她情竇初開的熱情，並未隨著年紀增長而成熟，一直活在愛慕心錯誤的投射中，頭尾只成了痴。

縱被無情棄，不能羞。

妾擬將身嫁與，一生休。

陌上誰家年少，足風流。

春日遊。杏花吹滿頭。

這首宋詞中的女子，與劇中這個女孩相像，都是性格剛烈的人。她說：在美好的春日，只要遇上我看得起的人，我就願意將身嫁與，一生方休。縱使最後被人遺棄了，我也不覺得羞。

能說這是個千篇一律而老掉牙的故事嗎？北宋與一百年前，杏花陌上與維也納，上演的是同一齣戲。這戲中讓人動容的，不就是女孩一貫的初心嗎？她用盡一切辦法，向所愛的人走去，沒有一點點的畏懼。只是這樣萌芽的愛，卻又這樣凋零，怎不讓人惋惜？

【影片資料】

英文片名	Letter from an Unknown Woman	
出品年代	一九四八年	
導演	馬克斯‧奧夫爾斯（Max Ophuls）	
原著	史蒂芬‧茨威格（Stefan Zweig）	
劇本	霍華‧柯爾（Howard Koch）	
主要角色	瓊‧芳登（Joan Fontaine）	飾女孩Lisa Berndl
	路易斯‧喬登（Louis Jourdan）	飾鋼琴家Stefan Brand
時代背景	一九〇〇年‧奧地利維也納。	

（資料來源：Universal Pictures）

純—《倩女幽魂》

一九八七年

電影改編自清朝蒲松齡《聊齋誌異》之「聶小倩」，講一段人鬼之情。

書生寧采臣因為趕路，野宿蘭若寺。夜半，他被美妙的琴音吸引，邂逅了湖亭中彈琴的少女聶小倩。小倩原是女鬼，本來要害他。幸好一個道士出手，救了書生。但他渾然不知，只想交還絃琴。小倩見其心地善良，不忍加害。而書生也對小倩由憐生情，甚至當他得知實情後，仍說服了道士，奮力從妖怪手中奪回骨灰，要讓小倩投胎轉世。兩人雖然相愛，無奈死生相隔人鬼殊途，只能在臨別抱憾黎明不要來。

這個改編與原典相比，導演注入了更多的感情基礎，擴大了狐仙世界的奇想空間，同時也將一齣古代劇本點染出現代美感。

在妖怪形象的塑造上，尤其可見新意。片中沒有用狐仙、屬鬼等「物質性」的鬼怪，而用了亡魂、用了舌頭，創造出一種由「冤恨」與「色慾」等心念凝結出來的形體，意象十分鮮明。

黑山老怪代表「冤恨」。它只有巨靈般的黑色身影，沒有實體肉質。當它被寶劍刺中時，立刻分

裂為成群冤魂，千百個頭顱爆散而出。這表示老怪是亡靈的集合，是死去不得安心的冤恨聚合而成。這非常具有寫實意涵，因為世間的因因果果常是如此。想想看人生裡的災難，或是歷史上的浩劫，不有許多都是由累積的冤恨反撲而來？

老怪因「冤恨」成精，千年樹妖則源於「色慾」。它用觸鬚和樹枝舌頭攻擊人，吞食人體內的津液。書生也好、劍客也好，只要貪戀小倩的美，旖旎間起了非分念頭，就會被舌頭裹掉。這也是暗喻：性的吸引令人難以抗拒，然而慾望一旦消退，佔有、恐懼、背叛、迷惘，許多現實中難解的關卡總是接踵而至。於是短暫高潮，往往獵取到更大的低潮，甚至引來無止境的折磨，耗盡人所有的精力，就像被舌頭吸得津液全乾。這個舌頭，等於是自己伸向自己，自己吞噬了自己。換句話說，人即是魔、魔即是人，老怪和樹妖無非都是人內心妖魔的具象化。這樣匠心獨具的設計既擺脫了傳統輪廓，也豐富了象徵的喻義。

其次在表現形式上，全片展現了一種當代的節奏感。導演擅於用局部照應整體，鏡頭銜接果斷俐落。場面的調度總是一霎時飄影翻飛，快得來不及細看，飽含了光影的閃動與空間的跳換。過去的鬼怪或古裝片，很少以這種屬於現代人的快節奏來處理、並且安排的這麼完整優美的。急速穿梭的動感，大大地加強了故事本身的張力。

寧采臣本是弱不禁風的書生，卻幾次生出拚鬥的勇氣，這是愛。聶小倩，原本無法抓住道士的寶劍，因為她是陰魂而劍是熾熱的。但為了書生，她忍住燒灼之痛，精誠所至一劍刺散了老怪，這也是愛。但她何以有愛，何以她之前都聽命樹妖取人性命，卻單單對這個書生動了情？

這份情，就動在少男的秉性，動在少男的純真善良。此一關節，也是原典所無而電影所增的。

寧采臣在原典中只是不好色、不貪財，而聶小倩只是報恩、侍親、持家，兩人的關係顯得是「義重於情」，但改編後轉為「情重於義」。電影刪除了家庭戲，調整了愛情中的情義比重，使整段人鬼之戀變得更直接、更纏綿、更具現代人能認同的前提，因而也使愛情中那份「純」的質地更加鮮明。以至於最後雖然陰陽兩分，今生來世難以再見，但我們仍受感動的相信「金風玉露一相逢，便勝卻人間無數」。

這是一部值得稱許的改編。

【說明】本文多節錄自辛意雲老師一九八七年十月十四日於建國中學國學社《論語公冶長篇第二講》講辭

【影片資料】

英文片名	A Chinese Ghost Story
出品年代	一九八七年
導演	程小東（Siu-Tung Ching）
原著	蒲松齡《聊齋誌異》之「聶小倩」
劇本	阮繼志（Kai-Chi Yuen）
主要角色	張國榮（Leslie Cheung）飾書生寧采臣 王祖賢（Joey Wang）飾聶小倩 午馬（Wu Ma）飾道士燕赤霞
音樂	戴樂民（Romeo Diaz） 黃霑（James Wong）
時代背景	中國‧傳說。

（資料來源：新藝城影業）

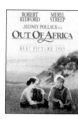

更行更遠還生——《遠離非洲》

一九八五年

如果我記得非洲之歌，

是歌詠長頸鹿和斜倚的新月，

是歌詠田野上的犁，和咖啡園裡滴汗的臉龐，

非洲可知我的歌？

草原上遙無邊際的天，還是當年的顏色嗎？

孩子們會用我的名字來玩一個遊戲嗎？

碎石路上，明月是否還落下如我的身影？

岡上的鷹隼可還為我俯望？

這是一個充滿愛情、人情、自然之情的故事。

丹麥的富家女子凱倫，在婚姻失敗後受不了周遭的閒話，決定嫁給一個身無分文、混跡非洲的男

爵舊識——布洛。她想用錢來交換夫人的名銜和遠走他鄉的新生活。布洛缺錢,兩人一拍即合。

踏上非洲,果然如凱倫所預期的:曠野上有不曾聞過的空氣、不曾聽過的鳥鳴。熱濛濛的世界簡單、純粹、沒有負擔。大自然是新的,人與人之間的關係也是新的,一切經驗迥異於往。不過,她的好心情並沒有持續很久。因為她想要實質的家,縱使在互利的婚姻中她也不要孤單。偏偏布洛漁色成性,婚禮上他照樣廝混。雙雙對對的新春聚會中,他不忘偷情。布洛覺得這婚姻純粹是以物易物,犯不著作任何改變。他要錢,不想要家,更不想分擔經營農場的責任。

這時,另一個男子丹尼闖入了凱倫的生活。說「闖」,因為他其實與布洛一樣,也是喜好出遊打獵、久久不歸的浪子性格。但不同的是,他對凱倫有付出。在兩人的交往中,凱倫重新認識了這個世界。他對丹尼的愛,正是隨著心靈的開啟而一層一層的加深。

像初遇時,凱倫發覺土人在瓷器箱子上亂踩,急得發脾氣。丹尼提醒她,土人並不懂。後來有一次在草原上,她被獅子困住。危急中丹尼不肯開槍,因為獅子沒有傷人之意。又有一次,他們一起躲著觀看猴子對莫札特音樂的反應。

對凱倫而言,丹尼不僅讓她見到非洲奇美的景色,也讓她見到生命本然的關係。在白人與土人間,在人與獅子、人與大自然間,原是有一種天生如此的平等性存在,這是她過去在歐洲的生活圈中感受不到的。而且她不幸的婚姻,更讓旁人的指指點點,最後逼得她無法立足。這是她來非洲的主因。此刻,當她意識到這份平等性時,過去加諸在她心中的種種束縛也逐漸消失。

而後,丹尼又帶她飛上了天空,以造物者無我、無人、無眾生的平等之眼觀看凡塵。青青草色,

連成無盡的高原，只見天地不見人間。他們從飛機上俯瞰壯闊的非洲大地，置身於宇宙間最美最奧妙的秘密之中。那是令人屏息的剎那。一河慢行，群牛奔於曠野。水瀑長崖，海鳥從萬頃的波光間一齊飛出。在重重疊疊的雲氣裡，她感動極了，內在被壓抑著的生命完全解脫出來，她緊緊的握住了他的手。大自然盎然的生息，源源的注入她的心，使她生命的活力重新滋長，因而對感情的希望也重新飛揚。丹尼給了她真正的非洲，也給了一個真正的她。

而丹尼這邊，同樣欣賞凱倫的特立獨行。這個足不出戶的女子，隨興講的故事如同天方夜譚一千零一夜的神奇。故事裡，她的足跡走得比他還要遠、還要冒險。後來歐戰爆發，軍隊強迫婦孺遷居。凱倫執拗不肯，牙一咬，居然就和幾個僕人穿越草原去找布洛。途中巧遇丹尼，丹尼訝異極了，便以羅盤相贈。數日後凱倫成功的抵達駐地，把全部官兵驚得目瞪口呆。一個弱女子，完成了自視為大男人者都不敢幹的事。這就是凱倫，全然不是那種嬌滴滴、倚偎在男人臂膀下的貴婦人。到了最後，大火燒去她的咖啡園，多年心血化為烏有。她明明自顧不暇，卻還四處為土人求一片安居之地。凱倫不在乎旁人眼光、堅持自我的意志與韌性，和丹尼兩心相印。

兩人之間的愛情，雖然在心靈的相互認識中滋長，但他們對人生畢竟有不同的期待。電影的後半用了相當大的篇幅，來呈現這其中的差距與衝突。

首先是價值觀。

某個聚會上，凱倫因為堅持興學而與其他人爭執。丹尼趕來解了圍。

「土人無知有何好處？」凱倫憤憤的問丹尼。

「他們並非無知，我只是不贊成你把他們變成小英國人。」丹尼說：「你喜愛改變事物，是不是？」

「我是希望改善，希望讓我的基庫玉人識字。」

「我的基庫玉、我的瓷器、我的農場。你擁有的真多！」丹尼隱隱嘲諷。

「我所擁有的都付過代價。」

「凱倫，什麼是真正屬於你的？我們不是主人，只是過客。」

「你的人生真那麼單純嗎？」

「也許只是因為我要求的比你少。」丹尼淡淡的說。

「我不相信。」凱倫不以為然。

這席話耐人尋味。土人須不須要西方式的文明？凱倫認為需要，因為文盲就會無知。丹尼不認同，他覺得土人雖然無知於西方，但仍有知於自身。

然而，時代的風潮顯然已經不允許民族間相安無事。土人如果繼續無知於西方，必定無力阻擋它的侵襲，更無力阻擋自身的毀滅。這部分丹尼也明白，他曾談及馬賽這個部落，說：「他們只活在現在，不考慮未來。他們受不了被囚禁，連一天都不行。因為他們無法想像明天，而認定現在就是永恆，所以一被囚禁就會死。這一帶只有這個族不在乎我們，這會使他們滅亡。」土人究竟需要什麼？凱倫和丹尼對教育的歧見，正預言了當代非西方社會的難局。

不過對兩人而言，這歧見反應了彼此價值觀的不同：一個信任文明，偏向人文。一個信任野性，

偏向自然。兩人的生命嚮往不同。丹尼認為：這個世界中「人」不是主體，人世中「白人」不是主體，自我的生命中「擁有」也不是主體。所以他摒棄一切人為的成規，寧可在社會中游離流浪。他雖然愛著凱倫，卻拒絕任何形式的承諾。愛歸愛，婚姻歸婚姻，他不想有任何牽絆。真有愛，不必婚姻。沒有愛，更不必婚姻。

「你不在乎我是別人的妻子嗎？」凱倫問。

「不在乎，我只在乎妳對我的心。」丹尼毫不在乎。

價值觀的不同，成了婚姻觀的不同。

而更深層的，是情感需求的不同。凱倫想要家，想作妻子，不想作情婦。所以每當丹尼來訪，她就滿懷欣喜。而當他離去，她就陷入低潮。這樣的興奮落空，起起落落，愈來愈讓人難以承受。

凱倫問他：「你探險的時候會和別人在一起嗎？」

「我若想要有人陪伴，我會來找妳。」

「你會寂寞嗎？」

「有時候。」丹尼回答。

「你有沒有想過我是否寂寞？」

「沒想過。」丹尼答的毫不遲疑。

「你會不會想我？」

「會，我常常會想妳。」

「但這不足以讓你想回來?」

「我不是每次都回來嗎?妳是什麼意思?」丹尼沒聽懂她言外之意。

「沒什麼。布洛要和我離婚,他找到對象了。」這是求婚的暗示。

「離婚或結婚能改變什麼?」

「我想要有個人屬於我。」

「不可能,妳絕對找不到。」丹尼直接否定了凱倫的期待。

「結婚又不是革命,婚姻到底有什麼不好?」

「妳見過美滿的婚姻嗎?」

「你出門並非都是為了探險吧?你只是想逃開,對不對?」

「我無意傷害妳。」

「但你卻傷害了。」凱倫講出了心中的真實感受。

「凱倫,和妳在一起是我的選擇。我不想照別人的願望而活,請別強迫我。我不想成為別人生活的一部分,而我也付出了代價。我得忍受孤單,甚至有一天得寂寞的死去,這是公平的。」這向來是丹尼的人生哲學。他的愛,指向友情,而非指向婚姻。

「不見得,你也要我付出代價。」

「不,妳有選擇。別說了,反正我不會為一紙證書,變得多親近或多愛妳一些。」丹尼強硬的終止了話題。

又有一次，丹尼想帶著一位彼此都認識的女性友人來訪。凱倫氣壞了，因為她珍惜和丹尼獨處的每一分鐘。這是她生活中最大的期盼，不想和人分享。她不想讓任何人參與她可以完全放鬆的私密時刻，一點都不想慷慨，無論第三者是多麼熟悉的人。偏偏丹尼覺得無傷大雅，兩人於是大吵。

「為什麼你的自由比我的自由重要？」凱倫不滿。

「沒有，我從不干涉妳的自由。」

「不對。你不讓我需要你、依靠你、或期待你什麼。我有自由沒錯，但我需要你。」

「妳不需要我。如果我死了，妳也死嗎？妳不需要我的。凱倫，妳弄錯了。妳一直都混淆了『需要』和『想要』。」

「也許這是最好的愛，一種不必證明的愛。」

「天啊，你的世界裡根本沒有愛。」丹尼依然堅持自己的信念。

「那你等於是住在月球上。」最後凱倫憤憤的說：「我不准她來。我以為你什麼都不要。事實不然，你是全部都要。她來，你就出去。」

自由是丹尼的一切，他是無情的堅持，沒得妥協。凱倫強硬，他也強硬，兩人不歡而散。

後來一場火，奪去了凱倫一切，丹尼來看她。她悵然的說：「我最近學會了一件事。就是當情況壞的過不下去時，就要使它更糟。我逼自己想我們以前在河邊的露營、想我們去世的朋友、想你第一次帶我飛行。過去的一切多麼美好。我愈回憶愈難過，但還是忍痛地想下去，然後我就漸漸能承受。」

現在她什麼都沒有了，不是男爵夫人，不是農場主人，連生存下去都有問題，她被迫必須考慮回丹麥娘家。然而，和丹尼廝守，是她能留在非洲的最後理由，她在等他的決定。這時，丹尼雖然心疼她，也衝動的想放棄獨來獨往的生活，畢竟凱倫是他最珍惜、最知心的女人。但一切來的太快，他硬是把想承諾的話從嘴邊吞了回去，只先說送她一程。

如果說，愛是一種尊重對方需要而願意付出的能力。那麼，丹尼牢牢握住個人自由，不理會凱倫的心情，這算不算是只取其所需要的自私？凱倫期待傳統中的親密關係，連和布洛那種買賣婚姻也不敢輕棄。她總想留，丹尼總想走，兩人的未來杳無交集，這算不算迷戀？這段愛情的希望只剩時間。時間，也許會讓兩人各退一步，給出一個結果。然而上帝已經失去耐性，就在凱倫離開非洲之前，丹尼意外墜機。命運狠狠的把這段愛情凍結了，殘缺了。

「等我星期五回來。」凱倫想不到這定情之約竟成遺言。然而，丹尼確實已在她心裡。過去的相處與此後的餘生，丹尼始終伴著她。他是她生命中最深的惆悵，無法斷絕，一如山岡上年年凋黃又年年生長的青草。

非洲，給了凱倫一個廣闊無比的世界。這個世界是質樸的、平等的、自我獨立與自我追尋的。而丹尼，給了她愛。凱倫從這裡獲得自由、自足。她清楚她的生命要什麼、不要什麼。歐洲舊社會的習氣已不再讓她惶恐，旁人耳語她根本不置一顧。她帶著丹尼的愛、也帶著愛他的心活著。

當然，這部電影不僅是個愛情故事。一曲情詩，竟然雄壯蒼涼的像一部史詩。這是因為在愛情之上，還有可貴的人情。在命運造成的遺憾之上，還迴蕩著一股不屈撓的堅強。她以最大的力量去愛她

的週遭，她讓生命定著於此，也因此而光耀。安剛山下的這片農場這群人，是她此生用情最深之處。

她對土地付出、對土人付出，而土人也真誠的回報。如果不是這些情分，單靠著丹尼不羈的愛和一個

男爵夫人的虛名，她無法留在非洲一待十七年。

在肯亞的殖民社會中，凱倫選擇獨處於農場，對白人的社交聯誼了無興趣。她一人獨力經營咖啡

園，與僕人和農工間建立了深厚的情誼。靠著簡易的急救常識，她成了土人最信任的醫生。她開辦學

校，獲得老酋長的認同。最後她為了土人，更無視身份禮儀當眾向總督下跪，逼他首肯。對照當時的

歷史，她真是異類。十九世紀末短短二十年，列強將偌大的非洲瓜分殆盡，土人幾乎走投無路。以凱

倫所在的肯亞而言，數十年後土人開始以恐怖手段劫掠白人，而英國政府也強力報復。流血衝突一直

持續到一九六三年，英國才放棄了肯亞這塊肉。凱倫實為當時白人社會孤懸的良心。

平凡人影響不了時代，但是可以影響周圍的人。她在乎土人，土人也在乎她。車站裡，陪伴她最

久的老管家來送行。慘澹經營一夜成灰，這巨變把她一生的精力都耗盡了。是管家默默的和她度過破

產的難堪，盡忠職守到最後一刻。管家堅貞的眼神中，不只是對主人的服侍，而是一份對朋友、對親

人般無條件的呵護。凱倫把丹尼當年送她的羅盤留給了他，紀念這過眼的晝夜寒暑。主僕從此重洋遠

隔，相見無期。這番情深義重，奈何緣盡。對老管家的道別，是凱倫真正向非洲的告別。管家代表了

非洲對她的愛，一種比丹尼更可靠的愛，像獅子永遠守候在草原上。

丹尼喪禮之後，凱倫一人孤身走開。

「這次你失約了，我卻不再害怕，因為我已沒有東西可以失去。上次我們在山岡上看牛群，我

感到不安，因為你要離開。我厭惡雨夜醒來被遺棄在荒野的感覺。愛讓我無助，讓我疲倦。我愈覺得愛你，就愈害怕有一天會失去你，而這真的發生了。上帝看穿了我的秘密，把你帶走。烈日下和風依舊，卻再與我無關。你說的對，我們只是過客。撒落手中這一坏黃土，我也該離開了。相伴一生的愛，只屬於幸運的人，這裡不屬於我。我終究是事與願違，終究是支離破碎。這些情、這些恨，可向誰問？」

【影片資料】

項目	內容
英文片名	Out of Africa
出品年代	一九八五年
導演	薛尼·波拉克（Sydney Pollack）
原著	凱倫·柏力森（Karen Blixen）筆名::伊莎·丹尼遜（Isak Dinesen）自傳小說。
劇本	科特·路克（Kurt Luedtke）
主要角色	梅莉·史翠普（Meryl Streep）飾凱倫（Karen Christence Dinesen Blixen-Finecke） 勞勃·瑞福（Robert Redford）飾丹尼（Denys George Finch Hatton） 克魯斯·馬利亞·白倫道爾（Klaus Maria Brandauer）飾布洛（Bror Blixen-Finecke）
攝影	大衛·沃特金（David Watkin）
音樂	約翰·貝瑞（John Barry）
其他譯名	走出非洲、非洲之旅
時代背景	凱倫生於一八八五至一九六二年，卒於一九六二年，丹麥人，於一九一三至一九三○年之間移居非洲肯亞。

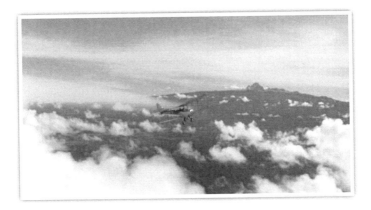

（資料來源：Universal Pictures）

卷二 · **覺** · 生命甦醒的時刻

藝術之門——
《日出時讓悲傷終結》

一九九一年

藝術的第一堂課是什麼？

一個無意世事的老先生，帶著兩個女兒隱居山林。有一天來了個男孩向他學琴，並且和他女兒戀愛。這個男孩後來扶搖直上，成了路易十四時代的宮廷大師。他沒有再回來，女兒因此含怨以終，老先生也不再拉琴。男孩年歲漸長，愈來愈擔心老先生的技藝失傳，所以每晚回來，希望聽他演奏。這一等就是三年。直到某個冬夜，月滿清空、萬籟俱寂。老先生獨自嘆息：「真希望身邊還有人熱愛音樂，與他暢談後我就死而無憾了。」男孩於是現身，有了一番懇談。

老先生問：「你想從音樂中尋求什麼？」

「我尋求悲傷和淚水。」

於是老先生讓他進門坐下。

「請教我最後一堂課。」男孩請求。

老先生顯得出奇平靜的說：「我能為你上第一堂課嗎？」

燭光中，男孩完全默然。

老先生開口說：「音樂的存在，是為了表達出語言無法表達之事，所以它並不完全屬於人類。你現在能了解音樂並非是為了君王嗎？」

「我瞭解，音樂是為了上帝。」

「錯了，上帝能夠言語。」

「是為了悅耳。」

「音樂表達了無可言喻的感受，絕非是聽聽就算了。」

「為了黃金？為了榮耀？」男孩說：「為了沉默？」

「沉默只不過是語言的反面。」

「為了競技？」「為了愛？」「為了愛的傷痛？」「為了娛樂？」

男孩接連的說，但老先生只是不耐的搖頭。

「音樂是賜給靈魂的聖餅？」

「不是，怎麼會是聖餅？聖餅聞得到、嚐得到，那不算什麼。」

「那我就不知道了。」男孩變得茫然困惑：「但是，我是想為死者留一杯酒水。」

「好，你很接近了。」老先生忽然眼睛一亮，嘉許的說。

這一瞬間，男孩如同開了竅門，說了一長串的答案：「音樂是為了代替鬱悶在心的人發洩心裡的話。音樂是為了失去的童年、為了蓋過鞋匠敲鞋的聲音。音樂是為了人出生前、呼吸前、見到光亮前

的那段時間。」

老先生非常欣慰，不禁握起男孩的手頷首微笑，然後傳了畢生絕學，並與他同奏一曲，電影到此結束。

這段對話簡白而富禪機。

如果音樂不是對上帝的讚頌，也不是為了彌補某種缺憾，那音樂是為了什麼？老先生並未正面說出。男孩想了很多答案，卻被一一否定。直到最後，男孩因為找不到答案，無意中說出了心底的哀傷，老先生反而說這接近音樂。這時，男孩才恍然大悟：自己學音樂原來只是為了逃避，逃避敲鞋的噪音、逃避父親的吼叫、逃避浸鞋皮的尿味。

為什麼「想為死者留一杯酒水」就接近音樂？為什麼承認「自己為了逃避而學音樂」，老先生反而高興？

在老先生的觀念裡，音樂最重要的部分就是「要有真實的感受」。缺了真，就談不上音樂。縱使有了音樂的形貌，也不會有音樂的靈魂。這是「樂匠」與「音樂家」的差別，也是「雜耍」與「藝術」的分野。音樂也許是為了上帝，也許是為了愛的傷痛，但那是別人的感受，不是男孩的感受。用莊子的話說，音樂是一種對「道」的傳述。「道」，是對這宇宙整體的感受，因此它無所不在。會在螻蟻、秭稗、瓦甓中，也會在屎溺中。同樣的，音樂之道到底存在哪裡？就看是從哪裡有了體會。為什麼想作曲？是驚喜嗎，是悲愁嗎？內在感受真愈真，就愈有力量，愈是源源不絕、獨一無二。就像老先生，他對亡妻的思念咽泣心魂。因而他的音樂就如同一把為她而燒的火

炬，充滿了灼烈的悔恨，盡是心中消不去的惆悵、挽不回的生離死別。也因而老先生自己說：「我從不創作，也沒有譜出什麼。」

但是這個男孩呢？他太聰明。流俗喜歡的，他把握得住，能跟著走。他跟著掌聲，掌聲也跟著他，彼此攀援。然而，這是人間求名利、求發達的法門，哪裡是音樂？所以當他說音樂是為了上帝，老先生不說話，因為男孩心中壓根兒沒這等虔誠。說是為了愛的傷痛，他也沒流過這樣的眼淚。但是，男孩對他女兒有愧疚，想為死者留一杯酒水，這是真情。男孩從小在教堂唱聖歌，變聲後被趕了出來。但他又不想待在那個浸在尿味和貧窮裡的家，於是拚命學琴。這是他從小力爭上游的動力，這也是真情。所以老先生才說：「你很接近了。」

真，才能與音樂接通，這是修習音樂的第一堂課，也是修習藝術的第一堂課。哪怕一開始只是盲目的想逃避，都有通向藝術的可能。不真，只能捏造，怎麼創作？不真，整個心思都在取巧、疲於奔命，怎麼靜下來探索深層的感受？愈是靜下來，才愈能潛入人最純粹最激烈的生命境界中。所以老先生雖然隱居，卻說自己是過著熱情澎湃的生活。而男孩卻一聽就茫然，完全不懂、完全不相信。男孩的音樂不真摯，不真摯的音樂不是藝術，既不可長也不可久。他騙得過世人，怎麼騙得過老先生？老先生瞧不起他的是這一點，想教他的也是這一點。

老先生的道理自始至終是一樣的。所以當年初次見面時，他就不客氣的臭罵了男孩一頓：「我不會收你為徒的。你是樂匠，不是音樂家。」男孩急了，拉了曲自己的作品，老先生才說願意考慮。一個月後他勉強同意，但仍不假辭色：「你琴拉得不差。姿勢正確、感情投入、運弓熟練、指法流暢。

裝飾音很炫，也很好聽。不過我聽不到音樂。你可以在劇院為舞者或歌手伴奏。你的作品很悅耳，不會得罪人。你可以靠音樂混口飯吃，可以靠音樂維生，不過絕對當不了音樂家。你的心有感受嗎？你的心，能分辨出何者只是給人跳舞用的、只是博君王一樂的音樂嗎？你的痛苦打動了我，我為此收你為徒，不是因為你的才華。」

教了一陣子，老先生覺得男孩不成才、教不會，更氣他去皇宮拉琴。終於有一天，當他正誇耀著手中提琴在宮中發生的趣事時，老先生當場把琴砸碎：「樂器算什麼？它根本不代表音樂。」他大發雷霆，把學費丟還給他說：「這錢夠你去買馬戲班的馬娛樂皇帝了。聽聽我女兒的哭聲，比你拉的琴還接近音樂。你走，別回來。你是走鋼索的表演家，平衡的面面俱到，但你絕非音樂家。去皇宮或上街頭賣藝買酒錢吧。」暴怒之下轟了出門。

對一個十七歲的青年，這真是一位非常嚴厲的老師。但是對一個技法如此出眾的年輕人，成名樂壇已是指日可待。後生可畏，技巧教也罷，不教也罷，他的天資總會摸索出來。那麼要教什麼？能教他的，只有藝術的本質與獨立性。老先生只想教這個。可惜男孩遲遲沒有領會，而且他也真不明白為什麼所有人都讚美他青年才俊、獨獨老先生看他不起。他最後也哭了，恨恨的對他女兒說：「你父親是邪惡的人。」

女兒知道不是這樣，但她同情他。而且比同情更深的，是愛。於是，她私下把老先生所有的技巧都轉授給他。甚至帶著他，躲到父親練琴的小屋下偷聽。電影從這裡轉入兩人的戀情，並且從女兒的角度來看男孩這個人。在這段愛情中，男孩看來是典型貪圖權貴的負心漢。但並不全然如此，因為他們本來就不相匹配。

女孩從小跟隨父親，能欣賞藝術中最幽微的核心。所以，雖然處於生命中最易感、最燦爛的青春階段，她仍可以和父親在樹林裡過日子。她甘心在此種菜、拉琴、探索音樂，這是她的世界。但這不代表她不要愛情。她會懷春、會渴望戀愛。

男孩呢？相反。他會音樂，會創作，也理解一些美好的音樂，但這並不代表他就活在音樂裡。他一心所向，是希望踏進一個多采多姿、以音樂為工具而能讓他放心揮霍的繁華生活中。他要追求紅塵中左右逢源的滿足，這是他的世界。

這樣的兩個人，在生命某個時間中偶然相疊，因音樂而相識，但卻是各活一個世界。女孩能潛心音樂，但男孩不能。所以縱使戀愛了，懷孕了，也不能廝守。因此當男孩被問到是否要娶她時，他只是猶豫。等到某個機緣成熟，他自然就走了。因為心中還想著別的人、別的事、別的遠大目標。

這樣留不住的愛，女孩自己也想通了。所以當她病重，男孩回來探望時問她：「你的傷痛很深吧？」

「沒什麼好傷痛的。」女孩苦笑的說。

「你還在生氣？」

「沒錯。」

「你恨我的所作所為？」男孩後來娶了王室，成了國師，事業與聲望如日中天。

「我是恨，但不完全是因為你。我也很恨我自己。我恨自己竟然被對你的回憶所摧殘。」

她明知男孩不會愛她，卻放不下對他強烈的愛，最後只能獨承相思之苦。這一切，她只怪自己怎麼錯選了他，而情感上竟又離不開他。

後來女孩為什麼自殺？那不單純是因為男孩不再愛她。男孩病榻拉琴，她耐不住的叫他節奏要放慢、要放慢、這樣不對。男孩拉完時，她也萬念俱灰。多年不見，他的音樂還是和以前一樣，停在那個層次，絲毫沒有長進。自己用了全部的青春和期待去愛的人，果然徹頭徹尾是個江湖賣藝的。父親嫌他是個小丑，看得一分不差，而自己卻到今天才清醒。可笑啊可笑，當年自己竟然夢想著要成就他、要當他的妻子。她無法原諒自己的愚痴，一直喃喃的說：「他不想當鞋匠，他不想當鞋匠。」然後在羞憤中自殺。

這段戀愛的重點，不在指責男孩的始亂終棄。電影中敘事寬容，沒有用任何價值判斷和道德規範去批評，也沒有責備。電影只是呈現出兩個本質不同的生命，然後讓觀眾自己分辨。甚至電影中還交代了男孩不是薄情。因為薄情郎是不會具有藝術動力的。藝術的動力在情在愛，他只是忘情不了浮華世界。他想闖，想狎玩一場，他不是一個能棲身山野與清風明月為伍的人。怎麼知道他的性格是如此？片中有兩個鏡頭。當女孩的妹妹開始懷春，袒了前胸要引誘男孩，卻被他拒絕。又有一天，當這個妹妹抱著鯉魚衝進廚房，鯉魚一下翻落在地。火光映在妹妹飽滿、豐美的肌膚上，腳邊還紅通通的甩著一尾撲撲亂跳的鮮活大鯉魚，男孩和她妹妹相視而笑。這是在隱喻：他們是同屬物慾騷動那一類的。而姊姊，則是個根器清靜、可以守在爐旁拉提琴的人。志不同、道不合，這愛情註定難以善終。

對此老先生也明白，他知道那是女兒的抉擇，所以雖然女兒因他而死，但他並沒有怪罪男孩。

可是，當男孩老了，人來人往蓋相追的日子膩了，花花世界的吸引力逐漸消退時，他心中開始有了餘裕。笙歌散後的落寞，催著他想接近藝術、接近永恆，這就和老先生殊途同歸了。此時老先生的話如天風海濤般的在他腦中不斷的響起，提引著他。而最後，老先生的精神果真也從他的心中站了起來。

這是一部探討藝術的電影。它用極緩的手法慢慢呈現。情節單純、人聲稀少、調子溫和，所有戲劇性的表現都減到最低。視覺上，處處用的是十七世紀古典繪畫的手法。光、影、色澤、畫面的構圖關係，全作了細緻的設計。每個鏡頭都顯得飽和而虔敬，聚著一股凝定的力量。聽覺上，大提琴的聲音始終維持在淺淺流動的狀態，總在低迴、輕歎。為什麼這麼處理？所謂「五色令人目盲，五音令人耳聾」，絢爛的顏色和華麗的音樂，有時反讓人失去心靈的敏感度。因此片中刻意營造出一種「無」的境界，極力降低視覺與聽覺上的刺激，要讓人在沉澱中接近藝術。整部戲的進行，像是只為了把觀眾放進最後的那一晚。

那是一個特別的晚上。男孩自己在描述時說：「那晚冷的不得了，萬里無雲，彷彿整個世界只剩下冰冷。結凍的大地上風寒刺骨，屁股都僵了，連那話兒也僵了。」這就是在說明，所有挑逗男孩的雜念都已退卻。外在，是宇宙清澄。內在，是情慾悄然。就在這一刻空靈中，人的自覺與主體性才完全浮現。

孔子說：「巧言令色，鮮矣仁」。為什麼鮮矣仁？因為一心想用討好來贏取肯定的人，必定欠缺自覺而沒有真感受。這是遠離音樂，也是遠離藝術的。老先生臨終一席話，打開了男孩的心眼。所以男孩才在同樣年邁，徒子徒孫都供他為大師、奉之為樂聖之時，禁不住的哭訴自責：「我是個騙子，一無可取。我一生什麼也沒求到，只求到黃金、還有羞愧。他才是音樂。」男孩懷著自責、懷著感念，雜染的心返璞歸真，實在已不愧為老先生的傳人。

【說明】本文多節錄自辛意雲老師一九九五年四月二十日於今台北藝術大學《美學第四講‧審美理想與審美需要》講辭

【影片資料】

法文片名	Tous Les Matins du Monde
英文片名	All the Mornings of the World （世界的每一個早晨）
出品年代	一九九一年
導演	亞倫・科諾（Alain Corneau）
劇本	巴斯卡・季聶（Pascal Quignard）
主要角色	尚皮爾・馬里歐（Jean Pierre Marielle） 飾老先生柯隆貝（Sainte Colombe）
	基攸模・巴狄厄（Guillaume Depardieu） 飾年少的馬林馬瑞（Marin Marais）
	傑哈德・巴狄厄（Gerard Depardieu） 飾年老的馬林馬瑞
	安妮・勃侯協（Anne Brochet） 飾老先生長女美蓮（Madeleine）
攝影	伊・恩傑羅（Yves Angelo）
音樂	約第・沙瓦爾（Jordi Savall）
時代背景	故事發生於法國。老先生於一六六○年喪妻。一六七三年收男孩Marin Marais為徒，一六八九年與男孩於小屋中重聚。Marin Marais，生於一六五六年，卒於一七二八年。

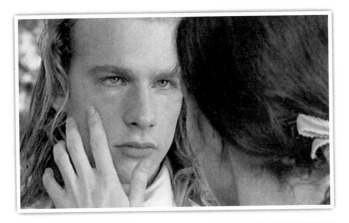

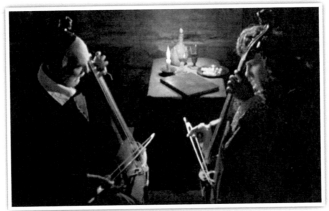

（資料來源：October Films）

當風揚其灰——
《鋼琴師和她的情人》

一九九三年

一個自幼封閉的奇女子，在丈夫與情人之間，剛烈的衝出一條自我覺醒的路。

「你所聽到的，不是我說話的聲音，而是我意念的聲音。」這個從六歲就不開口說話的女子艾達，拒絕和人溝通。但她卻不認為自己啞，她是這樣認知的：「我不認為自己寡言，因為我有鋼琴。」人們的交談，她沒有興趣聽，也不想參與。她只是冷漠旁觀，自足於不用語言的世界。

故事從她遠嫁紐西蘭開始。

滿懷期待的丈夫，穿戴體面的來迎娶。他是個本本分分的莊稼漢，也想好好對待這個相親來的妻子。可惜兩人的心相距太遠。丈夫考慮到天氣與山路，便決定丟了鋼琴。對他而言，笨重的鋼琴遠不如一口皮箱一只茶瓷。艾達的心他不瞭解，這固然是一層。艾達氣惱了他也沒多想，這又是一層。甚至，當他發現艾達在餐桌上幻想彈琴時，他還擔心是心智失常。相較於靈活的生意頭腦，他對人的粗心造成了婚姻的鴻溝。

鋼琴怎麼能丟？日夜掛念的艾達，於是去拜託工頭班斯。班斯答應了。回到鋼琴邊的艾達一下子

自由自在。天光雲影間她忘情的彈奏，一曲接著一曲。小女兒隨著浪頭翻跟斗，翻著舞、翻著笑容。而班斯呢？他始終徘徊一旁，始終注視，始終無言的聆聽。他百般驚訝、憐惜，直到暮色蒼茫。

班斯和艾達的丈夫完全不同。

班斯喜歡艾達，先是用八十畝地換琴，迢迢搬回家後又請人來調音。接著，他以學琴為名和艾達親近，情滾著慾，慾滾著情。班斯想要她，但艾達不肯。他便以贖琴作代價，要求看她、碰她、陪他躺著。艾達雖然讓他予取予求，但心裡只有琴、沒有人。這種關係在一場戲院的場景中清楚交代：當村民嘲笑班斯學琴，丈夫想讓班斯同坐一旁時，艾達卻一巴掌的拍在椅子上不讓他坐，還與丈夫故作親暱。班斯妒而離席，艾達則一臉得意、覺得他活該報應。

隔幾天，班斯以十個琴鍵要求裸裎相抱，艾達還是同意。然而，就在這一刻班斯停止了，因為他無法忍受自己。他說：「我受夠了，這樣下去妳會變成妓女，而我自己受罪。我希望妳能在乎我，可是妳辦不到。」他於是斷然還琴，不再作非分之想。

這一還琴，艾達的心卻奇妙似的轉變。多少年來，她生命中的感動、內蘊的激情無從吐露，只是任由琴音去宣洩。這樣強烈、單向的生命表達，終於有一個人接受到了。他不僅聽到她的聲音、碰觸她的身體、甚至還像伸手去戳絲襪孔般的、想戳開她生命的隙縫。對這個目不識丁的粗人，艾達起初懷著恐懼、厭惡。原本是看在琴的份上而耐著性子作陪，現在琴還了，她卻若有所失。她回去找班斯，班斯將自己被慾望糾纏的苦悶全數吐露。其實艾達也有了同樣的感受。班斯讓她感到孤獨，這是生命中從未有過的事。那個原本讓艾達自足的世界忽然就不存在了。她無法安心的待在裡面，無法靜心彈琴。

再看丈夫這邊。

艾達的丈夫不愛她嗎？不，他只是不瞭解。不瞭解，所以才賣掉琴。琴等於是艾達，艾達怎麼去愛一個會賣掉自己的人？丈夫一聽說班斯還琴，擔心這是反悔想討還土地，執意不收。最後還是班斯提醒他「琴對你妻子很重要」。這樣沒有交集的婚姻怎麼走下去？因而他對艾達的愛注定要成為束縛，而期待的愛終究要落空。

原來，能懂得艾達琴音與心聲的，不是習於禮儀型式的紳士淑女，反倒是個粗人。因為愛的關鍵在聆聽。像古人說的：「衷腸事，託何人？若有知音見采，不辭遍唱陽春。」艾達的烈，就烈在她「不辭遍唱陽春」。她喜歡、她憤怒，全是直出的感受，直著來，直著去。她接受班斯，因為他聆聽。班斯有心，所以聽得深，所以能穿過艾達貌似冰冷的藩籬。

丈夫幾次努力，卻走不進艾達的世界。而當他知道了班斯的事後，也沒有揭破。他仍想修好，所以他把門窗全封起來，想關住艾達。然而，艾達的心已不在他身上，連同床時也不在。艾達會去愛撫他的身體，但不准他碰她。丈夫慢慢覺得，艾達是把他當作班斯。他覺得受辱，也不肯再讓艾達摸他。後來，丈夫決定拆了封板，他想信任艾達，和她重新開始。然而，當艾達不顧一切想回班斯身旁，甚至還把琴鍵當作信物來傳情時，丈夫氣瘋了。盛怒之下，他從最紳士變為最野蠻，一斧就剁掉了她的手指。

事後，丈夫還是反省了。他對班斯說，他聽到了艾達心中的聲音。她在說：「我害怕自己的意志力，它是這麼強烈，我害怕它會作出什麼。我必須離開，讓我走，讓班斯帶我走，讓他來救我。」也

許，丈夫依然不明白事情何以至此，但他決定終止憤怒、不讓相互的傷害再擴大。他要艾達走，也要班斯走，他說：「我要從這一切醒來，了解這只是一場夢。」

故事至此是一個停頓。尋常來想，接下來的劇情應該是艾達和班斯相偕離去，小船成了天際一點，劇終。這樣算是一齣曲折的愛情戲。然而並非如此。短短五分鐘的片尾，卻意外的盪出一個大波瀾。

艾達失去手指，向外界抒發情感的窗扉毀損了。然而因為愛，她的心門開了，她對外界不再抗拒，也意識到她有能力走向外界，未必要依附鋼琴。人生可以更寬敞，何必要琴？她忽然不想要琴了。小船上的她，內心急劇的改變。艾達想棄琴，而且棄琴的情緒愈湧愈烈，逼得班斯只得同意。然而當琴真的落海，琴所代表的多年歲月彷彿也將隨之淹沒時，艾達又想與琴同去。於是海扯著琴、琴扯著人一起下墜。

電影中懸疑的高音淡淡遠遠而來，是生？是死？這真是個烈女子！之前不惜一切也要搬回鋼琴。後來不惜拔下琴鍵，手指受殘，也不肯委屈自己的愛。而此刻，一念的情緒可以捨琴，一念的不捨也可以隨琴而去。這念頭的頓現頓消之間，真是驚人。

這是一部非常纖細的女性心理戲，很難刻畫。導演大量運用了詩意的、隱喻的鏡頭，若有似無，凝聚出完整的人物性格，營造出強大的藝術張力。例如電影開頭，從指縫間的看望和一段不言而言，就勾出了艾達個性。其次如海邊的兩次場景。怒浪中她駐足凝視。奇異的內心獨白說起，不費吹灰的就勾出了艾達個性。其次如海邊的兩次場景。怒浪中她駐足凝視。

一部鋼琴，孤零零立在陰沉的天地間，澎湃的音樂天旋地轉。無限的悲傷、無限的失望，整個人都像

被吞進沒有光亮的黑洞中。後來她回到海邊，一洗陰鬱。巧妙的運鏡下，鋼琴和艾達的意象重疊。鋼琴即艾達，艾達即鋼琴。人琴一體的艾達、自在的小女兒、心動的班斯，合成一曲絕美的三重唱。

又如班斯聽艾達彈琴，撫著琴絃此起彼落的顫動，一下一下落的全是心的寂寥。他拿貼身的衣物愛撫鋼琴，撫著不知如何是好的遐思。還有片中不斷出現的藤蔓、迷濛的森林、整個世界染著一種不真實的藍色。所有的鏡頭彷彿都是從深不可測的海底中幽幽偷窺，說不盡的憂鬱、冰冷。

艾達入海，三人的愛情戲急轉成個人的內心戲。

大海代表她的心海。她落進去了，親眼看見了⋯原來是這樣的世界，無聲、沉寂⋯⋯這是我的過去嗎？我要死在這裡嗎？不，我不要留在這令人窒息的世界，我要回到有班斯、有人聲、活生生的大海外面。她奮力掙扎，一腳踢掉了鋼琴游了上來。脫開繩索，也脫開了琴與過去的牽絆。當她浮上海面的那一剎那，艾達的心是這樣吶喊的⋯

啊，這樣的死！這樣的事！真難以解釋！

我的意志選擇了我的人生，

而它仍幽靈般的攔著我，把世人隔在外頭。

當夜晚來臨，我會想起海底墳場中的鋼琴。

有時候我想像自己還飄在上面，

那兒的一切都靜寂無聲，催著我入眠，像首奇異的催眠曲。

沒錯，是催眠曲，是屬於我的。

有一種安靜，從未有過聲音。

有一種安靜，沒有聲音存在。

在冰冷的墳場裡，

在深深的大海中。

這些影像從輕描淡寫，一步步的緊湊收攏，直到艾達入海結成高潮。心理戲最難：明講著了形跡，不講入不了味。而人琴落海的這一幕輕輕巧巧，四兩千斤，用最離奇的具象傳達出最幽微的抽象。一個女子的倔強意志、對情人的愛、內心突破的過程，竟用海面下的鋼琴與繩索、下沉中掙扎的水光裙影，錯亂成一大片恍恍惚惚的意象，讓人進入一種說不盡、道不明、完全漲滿的藝術感受中。並且出奇一鏡，總括全片，真可以說是神來而天成。

【影片資料】

英文片名	The Piano
出品年代	一九九三年
導演	珍・康萍（Jane Campion）
原著劇本	珍・康萍（Jane Campion）
主要角色	荷莉・杭特（Holly Hunter） 飾艾達（Ada McGrath） 哈維・凱托（Harvey Keitel） 飾班斯（Baines） 山姆・尼爾（Sam Neill） 飾史都華（Stewart） 安娜・佩恩（Anna Paquin） 飾芙洛達（Flora）
音樂	麥可・尼曼（Michael Nyman）
其他譯名	鋼琴課、鋼琴別戀
時代背景	一八五二年・紐西蘭。

（資料來源：Jan Chapman Productions）

十七歲的學與覺——《春風化雨》

一九八九年

我是誰？我要怎麼樣的人生？

一位高中的國文老師，鼓勵學生去問這樣的問題。十六、七歲，正是開始建立自我的年齡。在充實學識與拓展心靈之間，該學什麼？該教什麼？電影中以四堂課來呈現老師的教育理念。

首先談「無常」。老師在穿廊上課，先讓同學唸了一段詩：「珍惜年少摘下花蕾，因為時光飛逝不回。今日微笑的花，明天即將枯萎。」當學生還在笑笑鬧鬧的氣氛中時，他要全班思考為什麼詩人這麼寫，然後煞有其事的要大家去看一些學長的老照片。他說：「因為世事無常。不論你信不信，在場的每一個人有一天都會停止呼吸、變冷、然後死亡，就像照片中這些學長。他們和各位並沒有什麼不同。同樣的髮型、同樣的全身充滿荷爾蒙。他們也感到天下無敵，好像世界都在手掌中。他們的眼裡充滿希望、相信自己是要做大事的，這和你們現在都一樣，不是嗎？但是，當這些學長真正想要發揮所長時，是不是已經時不我予？各位，他們如今都已入土。不過如果你用心去聽，還是會聽到他們想說的秘密。來，大家靠上去聽。聽到了嗎？」老師說的繪聲繪影，學生也狐疑的湊近去聽，一時鬼氣森森。

這是深刻的啟蒙。歲月盡，才華老。今人古人，同此一悲。老師沒有正襟危坐的在教室裡講「一寸光陰一寸金」、這種聽起來就是老頭子在嘆氣的聲音，而是帶著學生親眼去看當年和他們同樣青春飛揚的人。這些彷彿只是剛剛走到前方照相的學長，如今全沒了。老師要同學自己去感慨生命的老死，然後自己去想：我呢，我要什麼？他用這種方式來警醒學生，言微義廣，淺近而深刻。同時，學生也容易接通前人的心靈，容易在嚮往中體認傳統，而非從規範中擔負傳統。這真是一位善於教學的老師。

接著談「詩教」。老師鼓勵學生撕去教科書上死板的序文。學生又是一片驚愕。老師從這裡解釋：詩的價值是不能用數字、面積去測量的。學詩，也不是為了掛在嘴邊清談兩句。他說：「看你們的眼神，好像認為十九世紀的文學和考取商學院或醫學院無關？你們私下都在想，不過是詩嘛，只要草草學個聲韻和格律，然後就趕緊去讀那些能夠實現夢想的正經書。是不是？錯了，各位。我們不是因為詩可愛，才來作詩或讀詩的。想讀詩，想作詩，因為我們是人類，而人類是充滿熱情的。醫學、法律、企業、工程，這些都是崇高的職業，而人們也賴以維生。但是詩，美麗、浪漫、有愛，這才是人活著的原因。同學們，人類生命的戲劇仍在上演，而你們都能為此獻出一篇詩。你們的詩會是如何？」

老師眼中預見著這群青年的未來。他提醒這些蓄勢待發的佼佼者，不要只顧謀生而錯失人生。不要撤除一切，只為了某個外在事業的發展。因為人們總在事業完成之後，才會來惋惜除了事業外一無所有，甚至覺得沒有活過。

第三堂課談「明辨」，同學輪流站到講桌上面。老師說：「要以不同的方式觀看事物，就像在桌上看的世界是不同的。你們在自以為知道一件事情之後，必須再以另一種角度思考。這雖然可能愚笨，可能錯誤，但必須嘗試。讀書時別只顧著作者的想法，還要釐出自己的意見。去找到自己的聲音，因為你愈猶豫，就愈難找到。梭羅說過：『多數人過著寂靜的絕望生活。』不要被這句話說中。要突破，不要盲從。大膽的獨樹一格，找尋新的視野。」

最後是談「篤行」。全班聚在中庭，由三個學生出來作示範。同學於是看到了一幕有趣的現象：開始時三人本來各有步調，但是接著就顯得懷疑而互相遷就。於是，各自走路變成一齊走路。老師要大家從這裡認識群體對個人的影響。他說：「人需要被認同，因而在他人面前維持自己的信念是困難的。同學們，即使別人認為你奇特、不流行，即使流俗都說你爛，你也應該相信自己的信念，因為那是獨一無二的。現在，請試著找到自己走路的樣子。羅伯佛洛斯特說過：『樹林裡兩條岔路，我選擇比較少人走的那條，因為那裡有天壤之別。』

這是一位好老師。他有熱情，教法活潑，他珍惜這些青年璞玉。對高中生而言，升學並不輕鬆。隨意的方向、隨意的漫步，不管你是洋洋得意或是傻裡傻氣。」

因為文明已如巨塔，文學、數學、歷史、化學，每一項科目都有讀不完讀不盡的知識。然而，如果教學中喚不起學生的熱忱與智慧，那麼學校這個偉大的知識殿堂，就只是一處碑石雜傾的亂葬崗。而其所傳遞的，也僅是知識的鬼火，對人生難有助益。他要學生對傳統、對生命、對自己有感覺，不要麻木不仁。在幾千年幾億人的綿延長流中，要追問我是誰？追問誰是我？這就是教育中所強調的「傳道」，傳一條生命覺醒之道。學，就是「覺」。

不過，教育貴在平和，撕書序的教學方式似乎太過了。以學生當場的反應來看，有人是立刻撕了用嘴咬成一團、有人是遲疑之後小心翼翼的用尺去撕、有人揉成紙團扔著玩、有人笑嘻嘻的起哄。不同的反應，顯示出不同的資質和體會。這其中很難知道，如此強大的刺激會不會喧賓奪主？會不會讓學生忽略了老師的本意？會不會只記得獨立，卻不記得思考？這是教育中最難拿捏的分寸。因為當學生的心靈解放，情感隨才華而豁然奔放時，碰到挫折怎麼辦？書序可以撕，現實中的壓力怎麼撕？沉著處事的理性，能不能也在一樣大的刺激中同步成長？老師該怎樣繼續引導學生、解開接下來就要面臨到的困惑呢？這是教育成敗的關鍵，因而接下來，電影就從查理、尼爾、凱邁倫、塔德四個人身上，進一步敘述教學所產生的影響和得失。

首先是查理。他性子最衝，最敢於挑戰學校的權威。他利用編輯校刊之便，偷加了議論文章，訴求男女合校。還在週會場合上公然招惹校長，引起軒然大波。不過他受罰後，同學卻圍著他，當他是衝撞體制的英雄。這時老師來看他，同學紛紛讓開，等著看老師怎麼說。

『天』、『要吸取生命中所有精髓』，這些話都怎麼說？」

「你今天要的噱頭真是蹩腳。」老師一開口就澆冷水。

「什麼？你是站在校長那邊的嗎？」查理顯得訝異、顯得委屈：「那你上課講的『要把握今

「吸取精髓，不表示要被骨頭噎到。人有時要大膽，有時要謹慎。聰明人可以分辨。」

「我以為你會高興？」查理失望的說。

「不。」老師明確的說：「如果你被開除，我一點都不高興。這不是大膽，而是愚蠢。因為你會

失去許多可貴的機會。」

「是嗎？譬如什麼呢？」查理的牛脾氣來了。

「不提別的，譬如，上我的課的機會。」老師微笑著：「聽懂了嗎？好小子。」

查理愣了一下，笑了，然後懂了。

「要冷靜理性一點。」老師回頭對大家說：「其他同學也要記住。」

然後是尼爾，一個同學間才情洋溢的意見領袖。他喜歡演戲，但他父親認定這是不務正業而逼他退出公演。他來找老師訴苦。「演戲是我的一切，可是他不知道。我明白他的想法，我們家不像查理他家有錢，他是在替我計畫我的下半輩子。但他從來不問我『我想要什麼』。」

「這些話你曾對父親說過嗎？你對他談過你對演戲的熱忱嗎？」老師和藹的問。

「沒有。」

「為什麼沒有？」

「因為我沒有辦法用這種方式和他交談。」

「那麼你是在對他演戲，你在演一齣乖兒子的戲。」老師鼓勵他去和父親溝通：「你記得，這也許很難。但你必須讓他瞭解你是誰，你的心在想什麼？」

「我知道他會說什麼？他會說，演戲只是年少輕狂的一時奇想，我應該算了。他會說，父母對我的期望有多高多高，一切都是為了我好，要我別再想這件事了。」尼爾無奈的說。

「你不是他雇的傭人，也沒有突發奇想。這一點你要用你的信念和熱情證明給他看，讓他知道。

如果他仍然不相信，那麼你要等。或者等你畢業，你就可以作自己想做的事。」

「不可能的。」尼爾顯得完全沒有信心：「那這次的演出怎麼辦？明天就要上演了！」

「那你必須在明晚之前找他談。」

「沒有比較容易的方法嗎？」

「沒有。」老師答的斬釘截鐵。

「我被困住了。」

「不，你沒有。」老師又是斬釘截鐵一句。

可惜尼爾最終沒有找父親談，因為他提不起勇氣。演出成功後，盛怒的父親要強制他轉學，這讓他絕望。他自哀自憐，陷入一股不可自拔的挫折和憂傷中。雪夜裡，他還像在舞台上，最後一次感受生命的寒冷孤寂。他自殺了，逃避一切。生命的浪漫熱情，他不願被銷磨，但也掌控不住。

老師的教誨攔住了查理，卻來不及攔住尼爾。命運就是這樣弄人，如果老師有再多一些時間開導他，如果他爸爸氣憤之餘來找老師，如果他媽媽能安慰他給他支持，如果尼爾能再多想想，如果尼爾還有機會和死黨們聊聊。有太多的如果，卻都沒有發生，事情直衝悲劇而去。

事發之後，全校震驚。校長為了給尼爾父親和輿論一個交代，便設計誣陷老師以減輕校方的責任。這種老校長的作法當然不值一提。他儘可以不同意國文老師的教學方法，儘可以召開教務會議檢討這個事件，然而昧著良心無中生有，用退學威逼學生。甚至運用親情壓力，在學生還傷心不知所措的紊亂中協同造假，這是最不可原諒的身教。他未來怎麼在入學典禮上詮釋他口口聲聲標榜的偉大校

風？他將憑藉什麼談「傳統」？憑藉什麼談「榮譽」？憑藉什麼談「紀律」？憑藉什麼談「卓越」？

凱邁倫可以算是校長影響下的產物。因為擔心學校遷怒，他搶先去檢舉有關詩社的事。而當其他同學質問他背叛時，他反駁：「如果你們還不知道，讓我告訴你們吧！本校有一種叫做『榮譽法』的玩意兒。如果遇到師長查問卻不老實回答，就會被開除。聰明點！學校要抓的不是我們，我們是受害者，尼爾和你我都是受害者。學校要抓的是老師，你們不會以為他可以逃避責任吧？尼爾的死，難道要他爸爸負責？難道要學校負責？老師慫恿我們搞這無聊的事。如果不是他，尼爾現在應該是舒舒服服的躺在宿舍裡，唸他的化學，夢想著被人恭恭敬敬的尊稱一聲大夫。隨你們愛怎麼想，總之我已經向學校招了，也簽了名希望老師受到懲處。各位，何必讓他破壞我們的生活…」還沒聽完他的話，查理就當面給他一拳。凱邁倫氣得吼叫：「你們要是聰明，作法就會和我一樣，那就是合作。反正現在學校什麼都知道，你們救不了老師，但你們可以救自己。」這樣的心機，和老校長如出一轍。而他也是同坐在一間教室、同受一種教育的學生。

同輩之中，塔德一開始是不起眼的，最後卻是亮麗的。他因為哥哥過去在學校表現優異，因而總是害怕自己表現不好。害怕犯錯、害怕參與、甚至害怕大聲說話。但是在循循善誘中，他逐漸能擺脫心中的害怕，甚至能用詩吶喊出他的恐懼。到了最後，雖然不如查理的硬骨氣，但他是第一個向老師道歉，公開為老師澄清，也是第一個站上桌子、以老師所教肯定老師的學生。全班二十個學生，尼爾死了，查理因為拒絕簽字而被退學，剩下十八個。十個站上桌子，八個不敢吭氣。而被迫簽下自白文

件的學生全站上桌子，除了凱邁倫之外。

這位老師，尊重了每個學生不同的潛能與特質，給了充分發展的機會。盡心盡力之下，二十個學生的發展卻不盡相同，也未必如意。然而為人師表，對於傳道、授業、解惑的職守，他已經作出最大的努力。老師能啟發學生，能協助每一個生命找到自己，卻無法代替學生為他們的人生負責。師父領進門，修行在個人。電影最後一個鏡頭，停在老師對塔德的凝視上。對老師而言，班上能教出一個足以堅定自立的學生就殊堪告慰，何況他還鼓舞了這麼多人的覺醒。這些青年依然真情善良，人格更已有了立足。縱使沒有他，往後也必能繼續茁壯。師生一場，短短相會，成果如此，夫復何悲？

「受教育是學獨立，學過一個人生。」這位國文老師則說：「找到自己的聲音、寫下自己的詩篇、讓你的生命不平凡。」這些，都是儒家教育中講求的「德」的本義。

「德」，是心得，不是規範，是對生命有所體會後展現出來的一種個人風格。不斷的反省思考，不斷的發揮潛能。面對現實與理想的衝突，有抉擇、有行為能力，讓心靈不斷地向前進步，這就是「立德」。立德的極致，可以使個人的人格與天地同壽，匯入人類不朽的大傳統中。人一生中，如果能遇到好老師，務必珍惜。如果遇不到，也不要放棄，先努力做自己的老師。這種源之於「德」的自信，就是在學校中應該教、應該學的吧。

只有學生自己能對自己的人生負責。以前人說：「讀書是學做人，學作一個人格。」現代人說：

【影片資料】

英文片名	Dead Poets Society	
出品年代	一九八九年	
導演	彼得‧威爾（Peter Weir）	
原著劇本	湯‧舒曼（Tom Schulman）	
主要角色	羅賓‧威廉斯（Robin Williams）	飾國文老師（John Keating）
	羅伯‧辛‧雷歐納（Robert Sean Leonard）	飾尼爾（Neil Perry）
	伊森‧霍克（Ethan Hawke）	飾塔德（Todd Anderson）
	基爾‧漢森（Gale Hansen）	飾查理Charlie Dalton
	戴倫‧庫斯曼‧（Dylan Kussman）	飾凱邁倫（Richard Cameron）
其他譯名	死亡詩社、暴雨驕陽	
時代背景	一九五九年‧美國Welton Academy。	

（資料來源：Buena Vista Pictures）

同體大悲——《美國心玫瑰情》

一九九九年

人到中年難免會懷疑：為什麼生活中的一切都變了調？生命只是這樣子嗎，只是這樣了嗎？活下去的理由是什麼？這部電影問得沉重，答得卻輕盈。導演以喜劇的手法來拍悲劇，透過賴斯特的遭遇來嘲諷這個人生共通的困境，並試圖發現一點希望。

一開始，風暖鳥聲碎，鮮紅的玫瑰在籬邊盛開。這時，穿扮得體的卡洛琳迎面走來，喀嚓一聲把玫瑰剪斷。然後插在客廳的花瓶裡，成了井井有條、美麗的死花。

卡洛琳從事房屋仲介。她平日努力的工作、打理家務、準備燭光晚餐、抽空去看女兒的表演。就形式而言，她符合賢妻良母的典型。但是她卻不快樂，生活中許多大大小小的事總是達不到她的標準：業績欲振乏力、丈夫是職場上的小儸儸、女兒對自己的付出不在乎。她心中這些累積的挫折，慢慢侵蝕了她對家人的感情，以致於夫妻之間只剩下分工的責任要求。所以當丈夫向她抱怨公司想裁員時，她只想到貸款繳不出來，卻忘了關心他的焦慮。

「要成功，就得隨時隨地維持完美的形象！」卡洛琳對此格言信奉不渝，所以工作不順遂時都

奮力的自打嘴巴，鞭策自己不能示弱。應酬的場合上，她也叮嚀丈夫要裝出恩愛夫妻、成功家庭的樣板。然而好強的心，也有撐不住的一天。原來，她外遇的對象因為戀情曝光，怕引來閒言閒語壞了彼此形象而斷然分手。卡洛琳掩面痛哭，不停的哭。因為她終於知道成功的代價是這麼傷人，連感情都要放棄。人生如花，有盛開、有凋零。一味的追求成功，使她只強求心目中美好的一面，而無法處理人生真實的起落與不完美。自欺欺人，造成她的生命漸漸乾枯。

丈夫賴斯特，早已喪失了生活的熱情。他說：「我的心早已死了，妻兒都認為我是個失敗者。沒錯，我是失去了某些東西，但我不知道那到底是什麼？」早上起床，他總是死氣沉沉的嘆氣，想不出有什麼值得期待的事。每天匆忙上班、趕截稿時間催客戶刊登產品訊息。下了班看老婆的臉色、聽她冷嘲熱諷，無事不可吵，上了床各睡各的。賴斯特對太太越來越不耐煩：「光看她我就累。以前她不是這樣，她以前比較快樂，我們以前比較快樂。」初識妻子時她率性可愛，不曉得為什麼現在判若兩人？他轉而想和女兒談心，卻一開口就碰壁。十七歲的珍不耐煩的頂嘴：「拜託，你好幾個月沒和我說話了。你希望怎樣？你今天心情不好講個兩句，我們突然就父女情深？」女兒的話，他聽了很洩氣，更覺自己是個廢物。一切都不對勁，一切都亂糟糟。賴斯特不知道問題的癥結出在哪裡。但是他很清楚：妻子不快樂、女兒不快樂、自己更不快樂。他下定決心要改變。

如果你是賴斯特，該怎麼辦？

這時，宛如被一道閃電擊中，他遇見了女兒的同學安琪拉。這女孩青春美麗，如一朵嬌豔欲滴的玫瑰，引他無限遐想。空虛的生活中，只有她能讓賴斯特砰然心動，重新感覺到自己活著。他決定把

這個當作找回熱情的起點。他開始慢跑、舉啞鈴、找機會親近安琪拉，找了一份不用腦筋的工作，拿遣散費買了輛夢寐以求的跑車，甚至去嘗試哈草的快感。「你瘋了！」「我沒瘋，我只是個豁出去的平凡人。」他正在進行中年人的叛逆。既然家人不關心我，那麼我也只考慮自己，由我來關心我自己吧。瞪著天花板，他和妻子同床異夢。獨自幻想著花叢裡全裸的安琪拉正對他拋媚眼，還灑下滑不溜丟的花瓣，一瓣瓣的落上他的身體。然而這被愛慾重新啟動的人生，就是答案了嗎？

故事的另一主軸是隔壁的男孩芮奇。相對於賴斯特家的爭吵，這一家安靜多了。早餐行禮如儀、晚上闔家觀看父親挑選的軍教片，平靜到沒有笑聲。然而，和諧的表面下卻千瘡百孔。

這個出身上校的父親動不動就發脾氣，要求絕對服從，不准妻兒違逆他的意志。在拳打腳踢下，芮奇一度受不了而反抗，結果卻被送進精神病院。出院後他學乖了。表面上百依百順、打工賺錢，事實上卻成了販賣大麻的藥頭。他學會以不動聲色、低調進行的方式達到想要的目標。但是，這個「孤僻而偏差」的孩子卻有一顆敏感的心，他喜歡藉著攝影來窺探生命。

透過偷窺，芮奇看到賴斯特無法和女兒親近的落寞，看到他猛練肌肉、想吸引異性目光的滑稽模樣。他也看到爸爸明明是同性戀卻深怕別人知道，一輩子活在虛假的分裂中。這幕前幕後的人生，他看在眼底忍不住的說：「真是變態一籮筐。」的確，現實人生的光怪陸離，恐怕不遜於精神病院。卡洛琳的女強人姿態、父親的嚴厲專斷、安琪拉的搔首弄姿，全是表相。他們的內在全都不堪一擊。因此，對人人驚艷的大眾美女安琪拉，芮奇看都不看。反而是珍的鬱悶引他注意，讓他想去關心。芮奇老實地告訴安琪拉：「妳很醜、無趣、

平凡，而且妳自己清楚的很。」他看透了她只是要引人注意，所以才到處吹噓自己的魅力和性經驗。人的病態，大半是因為不肯正視自己的弱點，反而故作強勢。時間一久扭曲了性格，想不變態都難。

芮奇手中的攝影機，有如上帝的眼睛對人間靜靜凝視。芮奇錄下許多古怪的影像，像是藍天下僵死的白鴿、路邊凍死的女流浪漢。

「你為什麼老拍這些奇怪的畫面？」珍不解的問。

「因為它們很動人。」他回答。

芮奇對死的注視、對悲傷落寞的端詳，並不是變態，而是不由自主的被這些「真實」所吸引。打動他的，不是亮麗繁華，而是黑暗陰冷。因為這些角落無人在乎、無人觀看，反而展現出生命中具有本質性的東西。芮奇告訴珍：「當你看這些東西的時候，就像上帝正在看你。如果你留意的話，你可以看回去。」珍問：「你看見什麼？」「美。」然後，他又要珍去看他所拍過最美的事物：「那是下雪前的幾分鐘，風很大，我幾乎聽得到空氣中充滿的能量。這只塑膠袋就這麼跳起舞來，像一個小孩子要我陪它玩，整整十五分鐘。我忽然了解到，萬事萬物的背後是個整體生命。那是一股難以置信的慈悲力量。它要我知道，我沒有理由害怕，永遠不要怕。有時候，我覺得這世上有太多的美，多到我的心無法承受，幾乎就要塌陷。」

芮奇因為自己受過苦，所以能夠感受到其他有生無生的苦，同時也感受到美。美，不是擺飾用的死花，而是在微風中的亭亭搖曳；不是外觀標準，而是一種實在動人的力量。芮奇看得見美。因此，當珍聽完芮奇過去的遭遇時歎道：「你一定恨死你爸了。」芮奇卻回答：「我不恨他，他不是壞人。」他不恨，因為他知道父親只是沒有勇氣走出恐懼而已。恐懼把他困在那裡，恐懼讓他拚命要建立威

嚴。對人的瞭解，讓芮奇得以擺脫恨意的糾纏，而且讓他從哀傷中升起一種同情。而對美的溫柔注視，使他和世間萬物有了聯繫，彼此安慰，不覺得孤單。

同樣的自覺，最後也出現在賴斯特身上。一晚，他終於抓住機會脫光了安琪拉的衣服開始親吻。

這時，她卻掉淚了：「這是我的第一次。對不起，我還是想做。但是我想先說，免得你覺得我沒經驗、不夠好。」這番又道歉、又心虛、又怕自己很蠢的話，讓賴斯特完全做不下去。他驚醒了，這不正和他同病相憐嗎？自己到底在幹什麼？眼前的安琪拉，完全沒有一點平日挑逗人性幻想的熟女模樣。原來真正的她仍不過是害怕平凡的小女孩。這一念觸發了他的憐憫，慾望全消。賴斯特看見她虛張賣弄、假裝成熟的外表下，其實和自己同樣脆弱、都是一顆想被人肯定的心。他於是將安琪拉輕擁入懷，為她披上毛毯，像安慰女兒一樣的安慰她。

「你還好嗎？」破涕微笑的安琪拉問他。賴斯特愣了一下有點感傷：「好久沒有人這麼問我了。」他想到同一個屋簷下，自己摯愛的妻女卻隔如萬重山。看著多年前的全家福照片，他憶起了過去的甜蜜。這麼多年的不快樂，一家人已漸行漸遠，但他依然懷著對家人清晰強烈的愛。哀莫大於心死，活著與死去的分別全在一顆心。以前他心裡塞滿了委屈、不滿，生活了無生趣，所以才想從年輕女孩身上找活力。沒想到安琪拉一句話，瞬間帶他從慾望的迷宮中走出來。他想愛妻子，他想愛女兒，這是他真正想要的東西。可是，這樣簡單的事情為什麼以前都不明白？因為過去都被日常瑣事中隨時燃起的憤怒、還有處處被人看扁的窩囊氣矇住了。這一點一旦看清，愛的能力也同時恢復了，他知道他還有能力去愛。生命不只是這樣，活下去還有意義。

不料，一聲槍響，鮮血在牆上濺成一朵玫瑰。賴斯特被求歡不成、惱羞成怒的上校射殺。芮奇聞聲而來，不禁看呆了。倒在血泊中的賴斯特，生命凝結止在一臉不可思議的微笑上，來不及瞑目的雙眼內落著前所未見的篤定。

浮雲間，賴斯特的魂魄飄盪而上。他想起這一生雖然短暫荒謬，但仍有許多片刻令他眷戀……年少露營時躺著看流星、街道上飛舞的楓黃落葉、祖母手上像紙一樣的皮膚、第一眼看到表哥那輛全新的火鳥跑車、還有童年的小珍、開懷大笑的卡洛琳……一切一切的感動，忽然都在這個時刻同時出現，漲滿了他的內心。他懂了、笑了、不再生氣了，而且非常醒覺、非常慈悲的告訴所有還活著的人：「我提醒自己，放鬆吧，別緊抓著不放。剎那間，我感覺到這一切像大雨傾落而下，洗滌著我。讓我對自己這卑微愚蠢生命中的每一刻都充滿了感激。你肯定不曉得我在說什麼。別擔心，總有一天你會明白。」

這樣一個故事讓我們看到，貌似美滿的家庭卻是冷淡陌生，看似不正常的同性戀情侶反而親密。賴斯特活得如行尸走肉，卻始終要找一個真我，怪異的芮奇，卻最能察覺人世間並存的虛偽和情意。賴斯特活得如行尸走肉，卻始終要找一個真我，奮力要追尋出一個意義。但他畢竟得到了，在生命盡頭，溫柔的心甦醒過來，泉水般的湧出了許多原來就藏在心中的美與愛。我們不禁要思索：正常與變態怎麼分辨？到底誰是生命的成功者、誰是生命的失敗者？索然無味的生，像是死了。剎那了悟的死，卻宛如重生。生與死究竟怎麼界定？

或許有一天，我們也會絕望的卡在某個生命的關口，以為山窮水盡。這時候，但願我們能有一刻清明。像芮奇看到風中翻飛的袋子，頓悟到他不孤單，昇華了痛苦。像賴斯特突然想通他是深愛家人的，不再武裝心靈。生命間的對立性消失了，共通性浮現了。只要這樣的一刻，人心中曾有過的美就

會又活過來，滋潤快要乾硬的心。而人的心量也會擴大的像土地一樣的廣闊，可以承載自己、承載別人，最後，像賴斯特魂魄那樣的俯瞰全城的人、全城的樹，充滿慈悲。

【影片資料】

英文片名	American Beauty	
出品年代	一九九九年	
導演	山姆‧曼德斯（Sam Mendes）	
原著劇本	艾倫‧坡（Alan Ball）	
主要角色	凱文‧史貝西（Kevin Spacey）	飾賴斯特（Lester Burnham）
	安娜‧斑寧（Annette Bening）	飾卡洛琳（Carolyn Burnham）
	莎拉‧博琪（Thora Birch）	飾珍（Jane Burnham）
	魏斯‧班特利（Wes Bentley）	飾芮奇（Ricky Fitts）
其他譯名	美國麗人、美麗有罪	
時代背景	一九九〇年代‧美國。	

（資料來源：DreamWorks Distribution）

問自由——《藍色情挑》

一九九三年

自由，落在國旗上是藍色。落在國家上的，是以天賦人權制衡政治權力的價值觀。但是落到一個平凡人身上，自由代表什麼意義？如果自由的意涵就是不受束縛，那麼人是怎麼被束縛的？人如何解脫出來不受束縛？人真的要自由嗎？感情的愛，是不是一種束縛，是不是指向一種不自由？這部電影，藉著作曲家茱麗的遭遇來尋找答案。

一場車禍中，茱麗失去丈夫和女兒。這時她發覺自己一無所有。因為過去生命的重心都在家人，現在卻只剩下她孤伶伶的活著。她想自殺，卻沒有勇氣。但她厭惡這種無法承受的感覺、厭惡自己被壓得喘不過氣。茱麗開始封閉自己。她決定把一切會聯想起過去的事物都丟掉。先是家具、房子，然後是丈夫的遺物、未完成的樂譜手稿。她冷漠的向律師交代一切，如同交代後事。女管家看茱麗這樣硬著心腸，不覺大哭起來。茱麗問她：「你為什麼哭？」「因為您不哭。」管家傷心的說：「我一直想他們，一直回憶，這怎能忘得了？」有形的東西丟光了，還有無形的，但往事歷歷如何遺忘？回憶，總是冷不防的來，讓她陷入一個漆黑的意識中。她不要自己回憶，但回憶趕不走，於是她就把會

勾起回憶的自己背叛掉。茱麗邀來一向愛慕她的歐立維，和他作愛。背叛回憶，那麼回憶就會從腦海中斷裂出去吧。

這是自我放逐的極致。尋常人遭逢這樣的人生巨變，會哭號、會無助，然後由著時間把痛苦沖淡。但是茱麗不要這樣折磨、不要這樣的過程。她告訴媽媽說：「以前我很快樂，我愛他們，他們也愛我。但是從現在起，我要作的就是一無所有。不要房子、不要回憶、不要朋友、不要愛、不要和任何人有聯繫。這些全是陷阱。」她決意和過去一刀兩斷，努力對外在世界漠不關心，她躲到一個沒人認識的角落重新開始。她要自由、內在的自由。然而她畢竟所有的痛楚。愛的太深、失去太多、心中太苦。她甚至不敢流淚，生怕一滴眼淚就會引得回憶決堤，湧來所有的痛楚。

就在這同時，歐立維接受歐洲議會的委託，要著手完成茱麗丈夫生前未竟的協奏曲。在電視專訪中，他表明了唯一能幫助此曲完成的就是茱麗。歐立維同時公開樂稿、公開照片，包括她的、丈夫的、女兒的、甚至還出現了丈夫和他情婦的照片。茱麗這才知道，丈夫愛的另有其人，而且還有孩子。

丈夫的外遇，意外把茱麗從傷痛中拉了出來。她一直愛丈夫，一直有被愛和美滿婚姻的感覺，所以點點滴滴難以忘懷。但現在卻發覺這不是真的、她什麼都不是、她的愛只是一廂情願。她像是傻傻的在堆沙塔，始終埋著頭，然後忽然浪來把全部都沖走，前後一場空。丈夫不愛自己，那這陣子的悲傷所為何來，多麼不值？這樣的愛不要也罷。茱麗原先椎心的苦，瞬間消失得無影無蹤。

茱麗認為這是上帝美意的安排。丈夫死後，若她拿回遺物，可能早已發現真相。於是她可能會恨，但她受苦這麼久，如今不免是感到輕鬆。反過來，若當初她把遺物全燒了，自己可能就永遠矇在鼓裡，

還緊握著一份別人在背後歡笑的愛。幸好，她知道真相的時間不早不晚。「也許這是對我最好的。」茱麗幾乎是笑著說。痛得這麼深的愛，原來是比幾張照片還薄。愛與恨只如渾然不覺的兒戲，沒有那麼絕對，那還有什麼好恨？在茱麗心中，她與丈夫的感情徹底結束，她也解脫了。所以當丈夫的情婦問：「現在妳會恨我們了吧？」茱麗說不知道。事實上她不愛、不恨、也無所謂寬恕。她是捨棄了這份情，然後重拾屬於自己的自由。跟著，她還把房子過戶給情婦，丈夫的一切從此與她無關。

她恢復了生氣，主動去協助歐立維作曲，他也很高興。然而當茱麗盡力完成時，歐立維卻婉拒，這讓茱麗很震驚。因為先前歐立維說，他之所以願意接受歐洲議會的委託，「是為了讓妳哭、為了讓妳動、這是唯一讓妳在乎的辦法。除了這樣做，我別無選擇。」同時他在電視上推崇她，希望激起她出來，這些心思都是為了茱麗。但是一週過去，他變了。他說：「這可以成為我的音樂。我的曲子也許有些沉重、笨拙，但卻是我的。如果用了妳的，那大家就必須知道那是妳的。」歐立維此刻不再是為了茱麗，而是為了自己，他想有成就。

這一幕是重要的轉折。茱麗接下來的心情變化很細微。她掛下電話後悵然若失，接著她落入了一種懷疑。於是她一分鐘都不能等的又打了電話：「你愛我嗎？」「你真的睡在我們那張床墊上？」「是。」「你從不告訴我。」「嗯。」「你還愛我嗎？」歐立維毫不猶豫給了肯定的回答。

為什麼茱麗這樣問？因為當歐立維不要樂稿時，她感到某個東西落空，感到自己被推出去了，這才警覺到自己協助作曲的原因：她正在愛、不知不覺在愛、以過去習慣的模式在愛。以前她隱藏自己，協助丈夫成了全歐洲知名的作曲家。但她不覺得委屈，她覺得這是她的愛，誰創作都一樣，這是自

夫妻間不分彼此的愛。她因此而愛，因此而覺得身在愛中。但歐立維卻拒絕，他不要茱麗參與創作。這使茱麗對他是否愛自己連帶有了懷疑，因而她要問、要立刻知道。最後茱麗去見歐立維，兩人相擁作愛。

然而這一刻，茱麗又困惑了。困惑什麼？歐立維比丈夫誠實，他不佔便宜也不貪取。這雖然不再是為了她，但沒有錯，錯的是她又想付出。丈夫外遇這麼多年，為什麼還要維持這個婚姻？也許只因為她可以協助他。他還對情婦說：「茱麗是很好的人、很慷慨，而且努力要成為這樣的人。大家都可以信賴她，妳也一樣。」有這樣了解自己的丈夫，她該笑還是該哭？覺得她好，但是不愛她。離不開她，但是不愛她。這麼多年她隱身付出，而因為付出，她也依賴。付出愈多，依賴也愈深。丈夫一死，她幾乎活不下去。丈夫不忠，反而讓她解脫。原來，讓她痛苦的不是回憶，而是對丈夫的依戀。現在歐立維不要樂譜，但說他愛她、一向愛她。該不該接受？會不會再落入另一段付出、依賴、痛苦的過程？

這一刻溫柔，電影螢幕上飄過許多身影。彷彿是茱麗腦海中想到的、彷彿是她這段日子裡圍繞的：已經認不出女兒卻活在過去的媽媽、目睹車禍發生的男孩、丈夫的情婦與遺腹子，告訴她人人都喜歡性愛的舞孃。回憶、命運、感情的善變、愛的需要，這就是人生？就是讓人喜樂與痛苦的來源？

這一刻溫柔，虔敬的聲樂也悠悠響起。女高音頌唱著《聖經》中的希臘祈禱文：「雖我能說天使的語言，若沒有愛，只是會響的鑼。雖我有先知之能，明白一切奧秘和知識，雖我有全備的信仰能夠移山，若沒有愛，這都不算甚麼。愛是恆久忍耐、又有恩慈。凡事相信、凡事盼望、愛是永不止息。

先知之能終必消失、語言之能終必停止、一切知識終必消失。長存的，是信、望、愛。而其中最大的，是愛。」

茱麗解脫了嗎？她感受到自由了嗎？從沉痛的哀傷、意外的解脫、到再度的迷惘，這三個心境中有沒有解脫？車禍後，她被死別的痛苦束縛、被過去的記憶束縛、更被對丈夫的依戀所束縛。她想擺脫記憶，失敗了；想擺脫對丈夫的依戀，卻意外成功。然而就在她獲得解脫後的自由時，她發現自己又不知不覺的正要落入另一份依戀中。

她和歐立維會繼續嗎？電影沒有明說。然而，這段聖樂飄飄然中生有，忽來作結。彷彿是在問：去愛，是不是代表又要失去自由？歐立維之前為她，之後為己，人的情感又一次顯現了它的不可捉摸。來自人的愛，今天來，明天去。是不是唯有上帝的愛才是永恆？是不是唯有上帝的愛，才不會因為我們的依賴而失去自由？難道說想要自由，就得割捨對人的依戀？隨著聖潔的音樂，鏡頭最後停在茱麗第一次落下的淚珠上，彷彿暗示著她可能也不要這段愛，而將走入宗教似的心境中。因為她久倦累的心、渴望平靜、渴望永恆的纏綣。

茱麗的淚，恍惚之間有所得，恍惚之間有所失。對人間的愛感到閃動、飄忽，但走向上帝的愛卻那麼遙遠。依賴、自由？想愛、又疑。若有篤定、若不能斷。這不正是一般人在愛與自由之間所面臨的矛盾嗎？

【影片資料】

項目	內容	
法文片名	Bleu	
英文片名	Blue	
出品年代	一九九三年	
導演	克里斯托夫‧奇士勞斯基（Krzysztof Kieslowski）	
原著劇本	克里斯托夫‧皮斯維茲（Krzysztof Piesiewicz） 克里斯托夫‧奇士勞斯基（Krzysztof Kieslowski）	
主要角色	茱麗葉‧畢諾許（Juliette Binoche）	飾茱麗（Julie Vignon）
	班奈特‧利郡（Benoit Regent）	飾歐立維（Olivier）
攝影	斯拉弗米‧伊日雅克（Slawomir Idziak）	
音樂	西賓紐‧普里斯納（Zbigniew Preisner）	
時代背景	一九九二年‧法國‧茱麗一家發生車禍。	

（資料來源：Miramax Films）

眾鏡相照——
《夢幻騎士》

一九七二年

這是一部由小說改編為音樂劇，再由音樂劇搬上螢光幕的作品。它巧妙運用了「戲中戲」的後設手法，讓觀眾去思考「人是如何認識世界」與「人生最根本的追求」這些課題。

故事主軸，隨著塞凡提斯的遭遇而發展。他是十六世紀西班牙的詩人和劇作家，因諷刺教廷而被捕入獄，等候著宗教法庭的審判。獄中，他和一群囚犯即興演出了他的作品《唐吉訶德》：

一個住在拉曼徹（La Mancha）的鄉間老頭，因為憧憬中世紀騎士的英雄行徑，又感慨世風墮落，便幻想自己是遊俠騎士。他騎了馬、握著矛，說服隔壁的胖鄰居同行，取了「唐吉訶德」的新名字後離家，準備去鏟奸鋤惡、替天行道。他舉動瘋狂，是世人眼中不折不扣的白痴：誰會把風車當作巨人、把酒店當作城堡、把理髮師的銅盆當作金色鋼盔、把酒女當作高貴的公主夫人呢？

塞凡提斯有意挖苦騎士的樣板形象，所以寫來十分滑稽。他筆下的這個唐吉訶德除了幻想典型的出場人物（如忠心的隨從、崇高的愛人、邪惡的巫師），還幻想典型的故事情節（如解救圍城、釋放被囚的公主、凱旋後由領主授爵、授封時頌揚戰蹟、加封別號），迂腐的程度令人發笑。然而就在這

種種過時、不合時宜的騎士內涵像膿瘡般被刨空之後，最底一層不阿Q、不冬烘、純粹的、本質性的

騎士精神反而顯現。這就是電影上半場的重頭戲。

當酒女問唐吉訶德為什麼要瘋瘋癲癲，搞出這個那個、騎士東騎士西的古怪名堂時，他說他是要

「進入一個鐵的世界，創造一個金的世界」，然後引吭高歌自表心志：

作一個不可能的夢，

打一個打不敗的敵人，

忍受無法忍受的哀傷，

奔向勇士不敢去的地方，

改正無法改的錯誤，

即使遠，也要愛的純粹堅定，

即使累，也要伸手

去摘那摘不到的星星。

這是我的追尋，

追尋那星星。

不論多麼絕望，

不論多麼遙遠。

對就去做，

不遲疑不休息。

為了崇高的目標，

就算走下地獄也樂意。

因為我知道，只有守住

這光榮的追尋。

我的心才會平靜安祥，

在我安息之時，

世界才會因此更好。

我雖受嘲笑、滿身受創傷，

仍會奮起最後一絲勇氣，

去摘那摘不到的星星。

這的確是令人激賞的熱情，是理想主義者的狂猖氣質，是「俱懷逸興壯思飛，欲上青天攬明月」的浪漫情懷。塞凡提斯在嘲諷騎士的一切後，卻發現了不可嘲諷的特質。事實上，他也同樣具備著這

個特質。他在獄中演出小說，就是為了向同囚一室的犯人辯護他的清白，辯護作「不可能的夢」這種意志是無罪的、可貴的。他和唐吉訶德原是二而一、一而二。

所以當有囚犯罵他不辨真幻，罵這個「詩人」卻對唐吉訶德這個「瘋子」著迷時，他說：「兩者是有共同點的。他們看似逃避了生活，實際上是選擇了生活。我四十多歲，知道人必須對現實讓步。現實生活我見過——痛苦、不幸、想不到的悽慘。『萬物之靈』所有的聲音我也聽過——滿街髒話、還擾著呻吟。我當過兵、當過奴隸。同伴裡有的在沙場上戰死，有的在非洲被皮鞭折騰死。我身邊這些臨死的人，通通都了解現實，也通通都絕望的死去。沒有光榮、沒有勇者的遺言、只有一雙困惑的眼睛在問為什麼？我想，他們不是在問為什麼會死，而是在問為什麼自己算是有活過？如果生命的本身就是顛倒錯亂，誰知道哪個是真瘋狂？也許太現實是瘋狂、放棄夢想是瘋狂、垃圾堆裡翻寶藏是瘋狂、也許腦子太清醒才是瘋狂？而這其中最瘋狂的，莫過於是只看到『現實的生活』，卻看不到『應該的生活』！」

塞凡提斯這段話，講明了為什麼他會捏出唐吉訶德這個人。這樣的人可笑嗎？可笑。愚蠢嗎？愚蠢。只是，視美麗幻想為「想當然耳」的人可笑、愚蠢，那麼視醜惡現實為「想當然耳」的人不是更可笑、更愚蠢？人應當為理想而奮鬥，應當為自己想要的未來而奮鬥，這是擊打在塞凡提斯內心一股不放棄、不苟且的生命動能。當然，要作不可能的夢，靠的是純粹堅定的愛，不是機關算盡的狡詐。要摘摘不到的星星，靠的是自己要打打不敗的敵人，靠的是說服人心的感召，不是見血封喉的手段。要捕捉塞凡提斯的宗教法庭或天底下任何陰有所圖的小人，不也都可的生命，不是別人的生命。否則，逮捕塞凡提斯的宗教法庭或天底下任何陰有所圖的小人，不也都可

以「不可能的夢」這首歌把自己唱得正氣凜然、霞光萬丈？

然而，現實仍得認清。不能認清現實，也不可能實踐理想。電影就從這裡轉入下半場的重頭戲。

故事從監獄中跳回了唐吉訶德的酒店。

酒店中，唐吉訶德因為酒女被欺負而和一群貨商打起來。糊裡糊塗打贏之後，他高興的要酒店老闆授爵封號。老闆沒轍，只得煞有其事的呼嚨了一陣。事後，他還不忘讓酒女去探望傷者，以顯勝者風範。沒想到酒女這一去，遇上的不是「以強者服侍弱者」的感人場面，而是再度驗證了她所說的「世界是個糞堆，人是爬在上面的蛆」。

貨商打昏了酒女連夜挾走，最後將之強暴棄於荒野。直到次日，唐吉訶德才在自以為樂的凱旋途中發現了狼狽不堪的酒女。酒女憤而指責他的所作所為全是謊言，令他震驚不已。就在這時，唐吉訶德的家人為了讓他從自編自導自演的夢中醒來，喬裝成「鏡騎士」前來決鬥。他們結起一個「鏡陣」把唐吉訶德圍住，讓他在盾牌的鏡光中看見自己又老又醜的真面目。唐吉訶德大驚之下昏厥，被帶回家後心神返回現實，但人已一病不起。

這個「鏡陣」的橋段很有意思，它比喻了人對世界認知的實情。用哲學話語來說：物質世界是客觀存在，心理世界是主觀存在，這個世界是客觀和主觀的兩者合一。不僅如此，這個世界也是「物質世界」、「每個人心理世界」及「其心理對物質世界的解釋」所共同構成的世界。人眼中的所有現象，一切所謂真實不虛者，可能只有一小半具備客觀憑據，另一大半只是人自覺或不自覺的心理解釋所形成的，而這就是唐吉訶德。他的動機良善，天天想著匡扶正義，於是就追著風車，說它是邪惡的

巨人。等到他乍見鏡中影，發現全然不是武藝超絕的圓桌武士模樣，只是徹頭徹尾人見人笑的糟老頭時，他的心理世界就如骨牌效應般全塌了。

塞凡提斯的戲演到這裡結束。沒想到，獄中的囚犯都不喜歡這個夢想破滅的結局。他於是又加排一段，重新來過，讓酒女最後來找唐吉訶德。

這時，彌留中的唐吉訶德已完全記不起酒女。她來看他，不再怪他欺騙、害人，而是感謝他無形中給她的希望力量。酒女出身貧賤，身邊圍繞的全是覬覦色相的男人，她也從這裡賺錢。唐吉訶德雖然舉止荒唐，卻勾起了她對美好的憧憬。唐吉訶德給了她一個不同的名字，告訴她一個重新的可能，教她不計成敗人生都應當有夢想、有追求。在她感激的眼神中，唐吉訶德回復記憶。他一躍而起，在與酒女和胖鄰居的歌唱中含笑嚥氣。小說幕落。

這回獄中的囚犯都感動了。為首一人把塞凡提斯的劇本還給他，並脫帽致意說「我知道這裡面包含什麼了，我想唐吉訶德是塞凡提斯的兄弟」。聽到這樣的話，塞凡提斯也惺惺相惜的說「上帝，請幫助我們，我們都是拉曼徹的人。唐吉訶德是為我而生，我也為唐吉訶德而活。現在，我把他送給你們。」就在此刻，監獄的鐵橋緩緩降下，獄卒前來拘走了塞凡提斯。現實幕落。

塞凡提斯年輕曾參與西班牙對鄂圖曼土耳其的戰事，後遭海盜挾持。回到西班牙後因貧困而幾度任官，又幾度遭人誣陷入獄。目睹民間疾苦和無以伸展的正義，使他創造了這個亦假亦真、可笑又可敬的寓言人物。

當唐吉訶德穿梭在現實與虛構之間，我們看見了人類認知與意識的全貌。當故事穿梭在塞凡提斯

與和唐吉訶德之間，我們看見了人是如何透過創作，將他的世界觀與人生觀延伸到一個舞台生命上。

而當這齣戲中戲，穿梭在塞凡提斯與囚犯之間時，我們看見了劇作家和觀眾的關係、看見了人的思想

如何影響別人，然後相互影響的軌跡。小說中，唐吉訶德和酒女、胖鄰居互為影響。現實中，塞凡提

斯和囚犯互為影響。

人不必妄自菲薄，不必認為自己渺小，因為人的每一個念頭，每一份努力，都會對這個世界映出

或大或小、或顯或隱的投影。若同樣用鏡子來比喻，這就像是《華嚴經》裡講的：「猶如眾鏡相照。

眾鏡之影，見一鏡中。如是影中復現眾影，一一影中復現眾影，即重重影，成其無盡復無盡也。」

每個人都是一面鏡子，相映之下你入我鏡，我入你鏡，最後眾影相存而成無窮影。人類相互緣結的關

係就近於此。四百年前一個落魄書生的載酒之言，如同時代的莎士比亞（一五六四至一六一六年）、

湯顯祖（一五五○至一六一六年），非但成了西班牙方言文學之祖，還繼續往下活在現代人的心靈

裡。這個世界上，究竟是書裡頭的唐吉訶德比較真實，還是書外頭的塞凡提斯比較真實？究竟是死掉

的塞凡提斯比較真實，還是活著的我們比較真實？

【影片資料】

英文片名	Man of La Mancha
出品年代	一九七二年
導演	阿瑟・希勒（Arthur Hiller）
劇本	戴爾・魏瑟曼（Dale Wasserman）
主要角色	彼得・奧圖（Peter O'Toole）　飾塞凡提斯（Miguel de Cervantes）兼飾老頭Alonso Quijana、幻想下的唐吉訶德（Don Quixote）
	蘇菲亞・羅蘭（Sophia Loren）　飾酒女（Aldonza / Dulcinea）
	詹姆斯・科可（James Coco）　飾胖鄰居桑丘・潘札（Sancho Panza）
音樂	米契・李（Mitch Leigh）作曲
	喬・戴理昂（Joe Darion）作詞
時代背景	塞凡提斯，西班牙人，生於一五四七年，卒於一六一六年。《堂吉訶德》首卷於一六○五年出版問世，開西班牙近代文學之始。

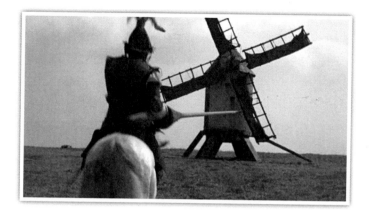

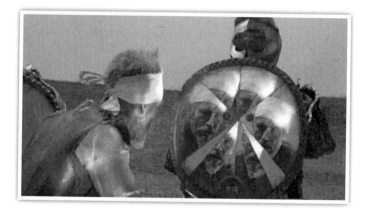

（資料來源：MGM/UA Home Entertainment）

黃粱一夢──
《大國民》

一九四一年

一擲千金的財富，一呼百諾的權勢，這種福分誰人不想，誰人不要？只是，當果真坐擁家財、身居權力頂峰的時候，人往往還是恐懼，還是寂寞，得不到想要的、擋不住失落的、甚至是親手葬送了親手創造的。這真是人類的宿命中，比壽命還更難逾越的大限。

凱恩就是這樣的人物。他幼年寒微，意外繼承了大筆遺產。媽媽擔心他受到爸爸的壞影響，八歲就任命了銀行家擔任監護人。成年之後，他一手創建報業集團、競選州長、涉足經紀人事業，最後興建了世界最大的私人宮殿。他轟轟烈烈活了七十多年，彌留之際卻只說了「玫瑰花蕾」這個字。

什麼是「玫瑰花蕾」？這引起了媒體的好奇。一位傳奇大亨拋落世間的最後遺言，究竟代表什麼？一個人？一件事？一段秘密？於是記者便開始四處查訪，同時也倒敘了他的一生。

凱恩的監護人是這樣回憶的：求學時他任性妄為，學校一家換過一家。成年之後，他叛逆、不守成規。基金會為他規劃的開礦、油井、航運等事業方向，凱恩一概拒絕。慧眼獨具的他，決定從一名報社發行人開始奮鬥。這份報紙，打著為民喉舌的旗號，專門揭發資本階級的剝削行徑，同時也納

入腥羶聳動的社會寫實題材以提高閱報率。凱恩因此發跡。不過，他的成功和其資本家的身分也密切相關。他擁有全美第六大的雄厚資金，可作為他雄才大略的財務後盾。創業之初，一年必須虧損一百萬。但他有錢有膽、毫不在意，認為這種持續六十年才會傾家蕩產的事情不必操心。多年之後，這位監護人兼銀行家當面問他：「你那時究竟是想成為怎麼樣的人？」凱恩答得毫不猶豫：「就是你討厭的那一種。」這個時期的凱恩是位不折不扣的熱血青年，理想性、草根性極強，勇於衝撞社會的權威體制。他豪情萬丈的寫下慷慨的箴言：捍衛弱勢者的利益！

接著記者來訪問伯恩斯汀。他是與凱恩一起打天下的創始元老，也是凱恩事業王國裡最忠誠的幹部。他心目中的凱恩，就像長年掛在他身後的油畫肖像：巨大、讓人仰望、卻有著謎一般無法猜透的心意。伯恩斯汀是位死忠的追隨者，他對凱恩言聽計從，只有自嘆弗如，沒有任何質疑。

報社的業務蒸蒸日上，終於成了紐約發行量第一的報紙。某次慶功宴上，伯恩斯汀開玩笑的說「歐洲還有許多名畫雕像你還沒買下來」時，凱恩莞爾一笑：「這不能怪我啊。歐洲人作雕像已經有二千年，而我才開始買了五年！」在場的員工群起祝賀，彷彿要囊括天下藝術品也是反掌之易。

香檳與美女之間，凱恩坐穩了報業鉅子的地位。全盛時期，他一人掌握了三十七種報紙、兩大新聞集團與一家無線電台。這時，他更因緣際會的成為「美西戰爭」的幕後推手。原來，古巴這個西班牙的殖民地，向為美國所覬覦。這時，一艘停泊在古巴港灣內的美國戰艦突然沉沒。凱恩在沒有證據的情況下，斷言西班牙就是元兇。他廣佈新聞，民情因而沸騰，終於挑起了戰爭。凱恩主戰的態度與對「邪惡」西班牙人的報導，自然而然使他成了當朝總統的民間友人，也為他日後涉足政治累積了充

沛的人脈資源。不久，他娶了總統姪女，正式邁入政壇。

凱恩促戰之事，乃是影射一八九八年的「緬因號（Maine）沉船事件」。這段捏造新聞進而挑動戰爭的史實，與本世紀初布希總統捏造「伊拉克握有生化武器足以毀滅全人類」、並據此入侵伊拉克一事，兩者堪稱前後輝映，都是基於政治目的而設計出的莫須有罪名。當時「緬因號」離奇沉沒，連艦長都回稟是不明原因。紐約日報卻於第一時間便指控是西班牙進行的恐怖行動，煽動起同仇敵愾的民意。兩個月後，麥金利（W.Mckinley）總統挾充沛可用的民氣對西宣戰。當時國際上不是強國、就是殖民地，這場戰爭正是讓美國列身強權的關鍵一役。經此一役，美國國威大盛，勢力從此橫跨兩大洋。然而多年之後，「緬因號」的沉沒被證實是因艙內的意外所引起，並非由船外部的人為破壞所致，當然也就與西班牙無關。但是歷史的巨輪已經輾轉過西班牙而前進，無法反轉了。

電影中對這段史實淺淺的穿插。伯恩斯汀匆匆拿來駐古巴記者發回的電報，電文言簡易賅：「古巴的小姐都很美。可以寄風景詩篇給你。不好意思繼續待在這裡花你的錢。古巴沒有戰爭。」這時，凱恩成竹在胸的要伯恩斯汀立即回電。他命令記者靜候原地，彷彿早已預見了什麼。凱恩的覆文是：

「你給我風景詩篇，我給你戰爭。」

試想：沉一條船、溺死兩百個小兵、釋放一些新聞，卻能藉此與兵開戰，最後將古巴、波多黎各、菲律賓、關島四個戰略要地納入疆域，這對當時亟於擴張的美國而言實在是筆划算的好買賣。而這場「美西戰爭」，也為下一場從哥倫比亞手中奪取巴拿馬的戰役奏起了序曲。所以電影中，年老的伯恩斯汀會告訴記者：「李嵐是對的，那是凱恩自己的戰爭，我們根本沒什麼好打的。但是若沒有凱恩

恩發動這場戰爭，美國拿得到巴拿馬運河嗎？」

伯恩斯汀雖然是凱恩的親信，卻從未聽過「玫瑰花蕾」。於是記者又找上李嵐──凱恩起家時的另一位搭檔夥伴。

李嵐不同於伯恩斯汀。他看得見凱恩成功之後逐漸傲慢的行事作風，也看得見他違反辦報原則，更反對促成戰爭，但他阻止不了。這個清醒冷靜的旁觀者，終於在凱恩競選失利後與他分道揚鑣，凱恩這一生，犯了兩次重大的錯誤。第一次就是外遇事件的處理。凱恩在競選州長的最後關頭，私生活突然被政敵拿來作為把柄，威脅他退選。在談判的過程中，妻子為了兼顧兒子與大局，希望凱恩同意退選。而政敵也虎視眈眈的等著凱恩退選。平心而論，這個決定並不難下。如果凱恩決心從政，就必須認清他的票源來自娘家與中下階層民眾的支持。緋聞一日曝光，會徹底瓦解他的票倉。所以他應該退選，先維持住婚姻，再另作他圖。如果凱恩不愛江山愛情人，那與其參選落敗，不如先優雅的退選，與妻子正式離婚後再娶。屆時，再等待機會出馬競選。但不管如何，立刻退選顯然是不得不然的唯一選擇。

可是凱恩卻在此時完全盲目了，因為他痛恨受人要脅。惱羞成怒的他，不但當場決定和前妻決裂，選擇了情婦，並且揚言參選到底。失望的妻子在臨走前勸他：「你再不理智就太遲了。」凱恩卻仍堅持己見：「世界上只有一個人能決定我的事，那就是我自己。」妻子拂袖而去。看到事態這樣的發展，連政敵都忍不住搖頭。他憐憫的對凱恩說：「你是在捅一個比我想像還大的漏子。這種事對其他人而言，只是一次教訓。不過我看你受一次教訓還不夠，你還會受到更多教訓。」果然，緋聞案拖

垮了凱恩。他從原本各方看好的局面中挫敗。

這個挫敗，是凱恩自己造成的，他仍像初出社會般的任性。想帶著這種心態闖蕩政壇，好比在冰天雪地裡執意光著身體跑，只有凍死一途。這點李嵐很清楚，所以他一見緋聞上了頭條，知道大勢已去，就推門走進酒館中買醉了。

敗選之後，李嵐來見凱恩。凱恩當面就表明不希望和他談有關情婦的事。凱恩意興闌珊的說：

「我們改革進步的理想輸掉了，對不對？好啊，既然人民這樣選擇，我也沒話說。」李嵐一聽，冒起怒氣轟到他一頓：「你開口閉口人民，好像他們是屬於你的。老天！我還記得你說過，要賦予人民權利耶。你好像把賦予他們自由當作是在發禮物，拿來回報他們選你作州長啊？你心裡還記得勞工嗎？你寫過一大堆有關勞工權益的東西，還搞了什麼工會組織！你根本不會喜愛那些勞工的，因為你這些勞工要的是自己的權利，而不是你發的禮物！凱恩，當你這些珍貴的中下階層真的團結在一起，噢，媽啊，那可是會變成比你的特權還大的東西。到時候我都不知道你要怎麼辦？找個荒島去？也許吧，還可以統治猴子。」凱恩愣了一下，強自保持著風度：「或許我有所不該，若我做錯了，請告訴我。」李嵐索性就繼續說：「夜路走多了總會碰到鬼。你只關心你自己。你只想說服人們，你是非常愛他們，所以他們也得要回過來愛你。而且還要照你設定的條件來愛，用你的方式、依你的規則。」

兩人愈講愈不愉快，李嵐便負氣請芝加哥，凱恩立刻照准。

這是凱恩生平第一次的失敗，失去家庭、失去民望、失去仕途，而更嚴重的是失去了他本來可以從錯誤中改變自己的機會。妻子的話、政敵的話、李嵐的話，其實全部都圍繞著同一個問題核心，那

就是凱恩並不清楚自己要什麼。他想要愛情，卻沒有能力分辨什麼是愛情。想要從政，卻只有蠻幹的本事，沒有應變的聰明。想要群眾，卻根本不在乎群眾。他不知道自己要什麼，也改變不了自己性格中的弱點，從此只好被命運的發展所改變。

最後，記者訪問到了凱恩的情婦蘇珊。

在凱恩結束十六年的婚姻之後，隔了兩週就與她結婚。但這段緣分最後也結束了。為什麼？用蘇珊的話說，就是「凱恩從未給過我真正想要的東西」。早先，凱恩在呆板的工作與婚姻中遇上有人可以談心，生活中因而增添了許多樂趣和慰藉。蘇珊曾說她的交遊太少，而凱恩則感慨：「我認識的人卻是太多了，但我們都很寂寞。」這本是凱恩金屋藏嬌的原因，也是他不惜與前妻分手的原因。但是婚後，這份心情也跟著變質。

蘇珊喜歡唱歌，卻不具備唱歌的才藝。凱恩於政壇失利之後，急於尋求世人的肯定。肯定他賠上一切所換來的是人間至寶、肯定他的決定具有禁得起驗證的睿智。他為此而請了聲樂家教、替她建造專屬的歌劇院。但是，當所有的專業意見都指向蘇珊並非可造之才時，他仍一意孤行。

凱恩開始了人生第二次的錯誤：他不惜開除不配合藝評的李嵐，並全力運作各地的媒體來捧紅蘇珊，希望塑造出一股風靡全美的巨星形象。李嵐臨走前，把報社草創時凱恩親筆寫下「要忠實辦報」的宣言寄還。凱恩一怒之下，竟將這張手稿撕得粉碎，然後氣憤的對蘇珊說：「你得繼續唱下去，不要陷我於可笑的處境之中。」對凱恩而言，蘇珊不能失敗，因為蘇珊的失敗就是他再一次的失敗。此時的凱恩封閉在一種輸贏的意識中，完全罔顧蘇珊遭到輿論冷言冷語的痛苦，更完全忘記自己是怎麼愛上她的。

終於，蘇珊因無法承受羞愧而自殺。獲救之後，凱恩讓步了。而這時的美國，面臨著前所未有的經濟大蕭條。短短幾年，凱恩偌大的事業王國解體。在一連串的倒閉與併購後，凱恩的影響力已是日薄西山。這一波的失敗中，凱恩失去了大半財富，失去了最能勸諫他的朋友，而且他失去了奮鬥的勇氣。凱恩覺得自己如同當年敗選一般被民眾捨棄了，只是這一次，他是徹底被打敗了。他不想繼續留在紐約，於是遠走佛羅里達，傾盡家財開始興建他個人的宮殿。

宮殿中，只有日復一日死寂的生活，不甘幽居的蘇珊決定離開凱恩。這時，向來強勢的凱恩終於向蘇珊低頭。他說：「請不要走，求求妳。從現在起，一切都會如妳自己想要的方式，而不是我認為妳要的方式。妳不能走，妳不能這樣對我。」蘇珊聽了，既可憐他，也可憐自己。她總算弄清了婚姻變到這步田地的原因：「我懂了，是你自己造成的，根本不是我。我不能這樣對你嗎？我當然可以。」蘇珊轉身而去，一走了之，丟下垂垂老矣、無能也無助的凱恩。

究竟什麼是「玫瑰花蕾」？

當蘇珊離開時，凱恩發狂的摔掉臥室裡的一切。突然，他看見了一個水晶球的小擺飾。水晶球裡，有無數白花花的亮片游動著。他怔怔的把這個球拿進口袋，不自覺的說了「玫瑰花蕾」，然後在管家與僕人驚駭的眼光中離去。到了終幕，當僕人把一具木製的滑雪板丟進火堆時，火焰中浮出了「玫瑰花蕾」這個字。

凱恩最後在水晶球中看見什麼？凱恩所看見的，應該就是當他離開母親、被監護人帶走的那一天，他遺留在雪地裡的滑雪板。那是「玫瑰花蕾」牌的，也是他幼時愛不釋手的。母親簽下轉移監護

權的那一天，他正在屋外冒著大雪玩耍。雪地的天空就像水晶球裡那些點點的亮片，白花花的、輕軟軟的迎風飄飛。但這是世人永遠不會知道的童年回憶。

負責採訪的記者最後說：「凱恩曾經得到一切，然後又全部失去。或許玫瑰花蕾是一個他得不到的、或是他失去的。總之這已無法解釋。我想我不可能以一個字來表達人的一生。玫瑰花蕾，像是拼圖板上被遺落的一片拼圖。」

的確，玫瑰花蕾不正象徵他失落的一切嗎？凱恩曾是事業婚姻兩得意，曾在財富與權勢中御風而行。但最後卻是成夢成空，獨自恍惚的走入生命的盡頭，走回拿著滑雪板的八歲那一年。事實上，他的心智像是從來沒有離開過那一年。他被帶離家鄉，帶離了母親的愛。他從小孤獨的奮鬥，長大之後關心事業、關心仕途，卻沒有真正關心過別人，也不曉得怎麼去關心。最後，朋友走了，愛他的人都走了。他像是一輩子都牢牢抓著滑雪板、生氣地望著世界的小男孩。

榮耀與辱敗，風光與沉寂，七十多年的歲月只成了一場兩個鐘頭不到的電影，這不真是鏡中水月、黃粱夢一場嗎？

【影片資料】

項目	內容
英文片名	Citizen Kane
出品年代	一九四一年
導演	歐森·威爾斯（Orson Welles）
原著劇本	赫曼·曼基維茲（Herman J. Mankiewicz） 歐森·威爾斯（Orson Welles）
主要角色	歐森·威爾斯（Orson Welles） 飾凱恩（Charles Foster Kane） 約瑟夫·考登（Joseph Cotten） 飾李嵐（Jed Leland） 艾佛特·史龍（Everett Sloane） 飾伯恩斯汀（Bernstein） 桃樂斯·可密格爾（Dorothy Comingore） 飾第二任妻子（SusanAlexsander）
攝影	葛雷·托蘭（Gregg Toland）
音樂	伯納·赫曼（Bernard Herrmann）
其他譯名	公民凱恩
時代背景	故事以William Randolph Hearst的生平為藍本（生於一八三三年，卒於一九五一年）。 一八九八年爆發「美西戰爭」。 一九二九年美國爆發經濟大恐慌。

（資料來源：Warner Home Video）

空不異色──《芭比的盛宴》

一九八七年

信仰讓人聰明，如果沒有讓人盲目的話。

十九世紀，丹麥的某個偏遠小村。兩個女兒自幼隨著牧師父親，與一群村民過著刻苦的清修生活。牧師去世後村民仍然奉行他的教誨，在安息日聚會告禱、頌唱聖歌。不過他們聚會歸聚會，唱歌歸唱歌，心中卻總是卡著一些掉不去的小芥蒂。幾十年下來，芥蒂還是芥蒂，而且愈來愈難以按捺。

怎樣的芥蒂？一個太太嫌某個太太虧待她。被指責者反唇相譏，說她是忌妒成性而且不孝。一個老先生總記得自己被騙，買了貴的木材，老鄰居卻抵死不認。另一個太太煩惱自己會因婚外情而使靈魂受苦，便埋怨男的勾引她。男的不服氣，說她那時候自己也想要。

比起村民，這兩個女兒是真正虔心向道。她們從年輕時就決定以獨身侍奉上帝，拒絕了許多登門的追求者。然而，生命充滿了奇妙的偶然。先是妹妹遇上了一位遠方而來的騎士軍官，兩情相悅，但她自始至終沒有表露心意，只如一朵山邊小花盈盈的向著這位軍官。跟著，姊姊絕美的歌喉也被一位聲樂家偶然發掘。聲樂家滿心歡喜、亦師亦友的調教，鼓勵她到巴黎發展。可是當姊姊在歌唱中，

唱出了詠嘆調裡燦爛、羞赧、足以讓心都綻放起來的熱情時，她感到心慌。她決定停下腳步，選擇回頭。於是軍官走了，聲樂家也走了，生活重歸小村裡熟悉的平靜步調。

如今，姊妹看著村民間仍是齟齟齬齬，感到失望，又不知如何是好。而這個難題，意外的竟因為芭比的一場盛宴而改變。

芭比是巴黎動亂中逃出來的難民，當年她拿著那位聲樂家的信來懇求收留。姊妹顧念舊誼，便留了芭比在家幫傭。她幫著打理內內外外的大小事，歲月就這樣安安穩穩的度過。某日，芭比突然收到信，原來她中了一筆一萬法朗的巨額彩金。姊妹倆這時也高興，也傷懷，因為她們猜想芭比有了錢就會回故鄉了。不過這時芭比卻表示，希望在牧師百歲冥誕當天製作一頓正宗的法式大餐。兩人不想拂逆芭比的好意，便首肯了。

這真是一頓美好的法式大餐。不僅菜色精緻，連罕見的牛頭、海龜、鵪鶉也全上了餐桌。然而，姊妹和村民其實非常惶恐，因為這樣的美食已逾越了簡樸生活的戒律，何況還有不該喝的酒。他們緊張的在事前就私下全說好，餐宴上一概不對食物表達任何意見，以代表他們的心沒有被舌頭所干擾。餐宴上，當年那位快快而去的軍官也隨嬸嬸舊地重遊，恰好參與了這場盛宴。如今已成將軍的他對每一道菜讚不絕口，認為是他所吃過最好的料理。無心的將軍，說出了村民悶在肚子裡的話。

就在這樣美好的滋味與氣氛中，奇妙的事情發生了。先是老鄰居自承當年確實是誑了老先生，而老先生竟然一笑置之。接著，那對鬧僵了的太太也釋懷的舉杯，互道祝福。大家熱絡的講起牧師當年佈道的事蹟，回味著一起走過的信仰道路。妹妹彈起了聖歌⋯

看哪，日光就要散盡。

夕陽西下，夜色降臨，休息的時間就要開始。

神的住所就是光，照耀在天堂，祢是我黑暗中的光亮。

我們的沙漏將要流光，白晝已為黑暗征服。

世界的榮耀已告終，時日苦短，流光飛逝。

神啊，讓祢的光永遠照耀，讓我們進入祢的恩典。

悠揚的旋律，滿載著知足、歡喜、感恩。原本擔心靈魂受苦的太太，不自覺又吻了已白鬚的舊情人，彷彿回到了當年的溫存裡。妹妹和將軍，也憶起了兩人如夢如朝露的緣分而深情款款。平日嘔著氣的村民間，在歌聲中重拾了對彼此的感念。這是珍惜你我的一刻，彼此都是生命道路上的好弟兄、好姊妹，是此生最珍貴的財富，也是上帝最垂憐的賜予。一頓豐富的晚餐，就這樣奇蹟似的喚醒了大家心中塵封已久的、對美好事物的讚美。

這是一部非常有神味的電影，具體而微的描寫了一份降自上帝的恩典（Grace）。過去，村民雖然每個禮拜都到教會中尋求恩典，卻覺得沒有活在恩典中。到了最後，反而是在領受了一頓他們不得不參與的晚餐後，才理解了恩典，明白了上帝對自己寬厚無比的愛。上帝這樁巧妙的安排，以及這層屬靈的啟示，導演藉著將軍在席上的一段話闡明：「由於人的弱點與短視，使我們認定生命中必須做抉

擇，並且要為其中冒的險而擔憂。我們心懷恐懼。可是不然，選擇並不重要。當某個時刻來臨時，我們張開眼睛，就會知道慈悲是無限的。只要以信心來等待，滿懷感激的去承受，慈悲的降臨是無條件的。你看，我們所選擇的都得到了，甚至得回了我們拋棄的。因為慈悲與真理已然相遇，公義與極樂亦將相吻。」

餐宴上的賓客有十二位，這在基督教文化中，象徵耶穌與十二門徒的意味非常強烈。不過若撇開基督教的背景來看，這也是一部非常有人味的電影，充滿了對人性的理解。這不是在講「衣食足而后知榮辱」這類的行為現象，而是在講人心中「感官意識」與「良善起源」之間的關聯。

我們不妨來揣摩一下，為什麼村民會在瞬間有了改變？我想，是味覺暢通了心覺。美好的餐飲使人舒服，使人覺得被關愛。這一刻，原本嫌東嫌西、老覺得委屈、以至於看人都不順眼的心情消失了。代之而起的，是可以付出，可以將愛施予別人的能力。人間的愛，經常是這樣傳佈出來的。大多數的人總要在經歷了美好情境後，才有能力發散自己潛藏的熱情。

這一點，在佛典中有極其入微的觀察。《心經》裡「色不異空，空不異色，色即是空，空即是色。受想行識，亦復如是」的這段話，值得拿來印證。

人生百年，固然留不住，連山河大地也照樣留不住，一切是假合。成、住、壞、空的循環中，沒有什麼是永恆不變的。壯麗的會傾倒，纏綿悱惻的會化為白骨。莫執著，因為「色」與「空」沒有差異，「色」的本質就是「空」。不過，佛陀並未否定「色」的存在意義，所以接著說「空不異色」。

要認識「空」這個性質，仍須對「色」有認識，因為「空」存於「色」之中。換句話說，只有對人與

人世的現象有認識，才能對一切現象背後都是空的本質有認識。

就像這群村民，唱著一首首讚美主的歌——「耶路撒冷，我心歸屬」、「讓祢的王國在這塵世上，得以榮耀，解開罪人的鎖鏈。讓我們從心裡知道，神就在我們身邊，神就住在我們崇拜祢的殿堂中」——從年輕唱到老也沒唱明白。日復一日、只用清水煮醃魚、壓低口慾的生活，也沒怎麼昇華出淨化的力量。他們的心，反而是在一頓一萬法郎的美食後才豁然開朗。這弔詭的對比，正透露出人類在覺性上的限制：離開了「色」（感官意識），也未必認識了「空」（真理）。

眼、耳、鼻、舌、身、意，是人與外在世界交通的橋樑，是人認知與意識的主要來源。任何一項徹底的感受，都能讓人貼近生命本然的美好中，進而鬆開閉鎖的心靈。村民因味覺而拾回感受。傳說中佛陀苦修六年，除了身瘦如骨，一無所得。直到喝了牧羊女供奉的羊乳後才有了體力，有了體悟。牧羊女的羊乳，和芭比的這頓晚餐具有相同的作用。

在電影《濃情巧克力Chocolat》（Lasse Hallstrom，二〇〇〇年）中，同樣可以看到甜美對人心產生的影響。除了味覺，其他知覺也會如此。電影《日出時讓悲傷終結All the Mornings of the World》（Alain Corneau，一九九一年）中，宮廷大師在音樂中聽出了真正的美，也聽出了自己的貧乏。這使得身邊再多的奉承，都填不滿他的心虛。最後他作了改變，遠離庸俗。這是從「聽覺」中意識到心。而在另一部電影《瑪歌皇后Queen Margot》（Patrice Chereau，一九九四年）中，瑪歌原本過著每晚都要尋找男人的荒誕生活，卻在一次外出的作愛經驗中，從「身覺」裡強烈的感受到愛，進而逆轉了整個心靈，使她有主見的要追求自己的新人生。

這當然不是說，人要大魚大肉、笙歌羅帳才能覺醒。只是這部電影把人設定在簡之又簡的苦行之中，因而一頓不期而來的餐宴就讓人心一下子清醒。不可否認的，人的感官意識常是飄忽不定，今天愛這個，明天愛那個。一味跟著變，就更難窺見永恆的真面目。這也是為什麼世上所有的宗教，都要求人要守戒持戒的原因。物慾水平愈低，愈益於追求永恆的安詳。然而人是複雜的，摒棄了感官，未必就提昇了心靈。許多時候，宗教裡的戒律像挫刀，只能把人挫成一具形貌好卻硬梆梆的雕像，卻挫不出裡面柔軟的心。

電影的結尾也有餘味。

當村民離去，兩姊妹感激的來與芭比道別，這才知道芭比根本不打算回法國，而且已經用盡了那一萬法郎。姊妹感到不安，但芭比不以為意，表示這也不單是為了姊妹（言下之意，這也為了自己。她想在這次的機會中，再一次的發揮自己所有的能力）。但姊姊還是擔憂的說：「妳這樣後半生會窮啊！」這時，芭比很自信的回答：「藝術家是永不會窮的。」她說當她盡心作菜時，賓客都會很快樂，而當年聲樂家就視她的手藝為藝術。他曾說：「『給我機會，讓我作到最好』──就是藝術家內心發出的這一聲吶喊，響徹了這個世界啊。」聽到這裡，妹妹會心而動容的上前抱著芭比：「啊，在天堂裡，神要妳成為偉大的藝術家，天使都會為妳傾倒。」

短短一幕，把芭比的形象完全突出。她得到一萬法郎，不覺得自己變得富有。少了一萬法郎，也不覺得窮。有錢，就享用錢能帶來的快樂。沒錢，也不減損生活趣味。巴黎、丈夫與孩子、大飯店裡的主廚風光，是她的過去。姊妹、村民和這個小村，是她充滿感激而有眷戀的未來。她不窮，她知道

自己所擁有的。她安於神的旨意，也安於自我的生活。如果說姊妹代表神性，村民代表人性，那麼芭

比就是一個悠遊於神性與人性、有信仰、也有感知的藝術家了。

【影片資料】

丹麥片名	Babettes Gaestebud		
英文片名	Babette's Feast		
出品年代	一九八七年		
導演	卡柏爾・亞瑟（Gabriel Axel）		
原著	凱倫・柏力森（Karen Blixen）筆名：伊莎・丹尼遜（Isak Dinesen）		
主要角色	史蒂芬・歐冬（Stephane Audran）		飾芭比（Babette）
	比及特・菲德斯比（Birgitte Federspiel）		飾老年姊姊（Martina）
	波得・科葉（Bodil Kjer）		飾老年妹妹（Filippa）
其他譯名	芭貝特的盛宴		
時代背景	一八七一年芭比逃出法國，避居丹麥。		

（資料來源：Orion Classics）

真與妄的迷宮——
《百老匯上空子彈》

一九九四年

作家張愛玲說：「生命是一襲華美的袍子，爬滿了蝨子」。如此不搭嘎的意象，也出現在這部小品的黑色喜劇裡。套用她的話來說，百老匯就是個華美的殿堂，裡頭閃著藝術，上頭飛著子彈。

紐約二〇年代一位沒沒無聞的劇作家因為製作人缺錢，作品無法上演。沒辦法，只好接受黑道老大的贊助，交換條件是讓他包養的情婦擔任劇中要角。本以為這樣就萬事ＯＫ，沒想到當戲緊鑼密鼓開始之後，老大派來盯梢的保鏢卻對劇本很有意見，於是鬧出許多笑話。

一幕幕荒謬又滑稽的場景，反映了百老匯一些狗屁倒灶的圈內事。用時下的話說，就是綜藝界的八卦與內幕大公開。它從大牌裝腔、緋聞拍拖、吃醋搶戲、人前一張臉人後一張臉……等等藝人的另類面向中取材。不過導演一邊插科打諢，一邊也丟出了和這些醜事同樣真實、同樣傷腦筋的嚴肅問題。

首先是關於「藝術天賦」。這個劇作家紅不起來的原因，除了運氣不佳，多半也由於才華一般，遠不如那個保鏢抓得住人樣、搔得著癢處。劇作家是文藝青年，只窩在家裡和咖啡座想像情節和對白，而保鏢是日日夜夜都在街頭混，什麼人有什麼心思、會講什麼話、想玩弄什麼把戲，他是慧眼

獨具。保鑣被迫迫天天跟著綵排、幫著情婦練台詞，陪到後來覺得劇作家是鬼話連篇，便開始出主意。哪曉得他隨便一指點，不但戲味大增、戲路大開、演員和製片一致讚賞，連隨後的試演也佳評如潮。

戲還沒登台，後頭的戲約就不請自來。

這下子劇作家自然是又喜又嘔。喜的是多年媳婦熬成婆，嘔的是他費盡心力的「傑作」到頭來是「大江裡的一泡尿」——有他不多，無他不少。保鑣原先只是點撥一二，後來嫌他笨頭笨腦，乾脆整部劇本拿了去改。劇作家掂清了自己份量，像皮球洩氣全沒了勁。最後，他如告解般的向女友承認「我不是藝術家」。

保鑣對戲投入感情，拚命要使它完美。連後來男主角搞上老大的情婦，他也僅是象徵性恐嚇一下就放過，因為男主角演得不壞。相反的，他看情婦的戲份是心如刀割，恨不得把她換掉。這時劇作家替她說話，覺得觀眾分不出差別。保鑣反駁說觀眾是看得出來，只是說不出來。首演前，保鑣忍無可忍居然就斃了情婦，不讓她拖垮戲的水準。事後老大查出真相，出手幹掉他。保鑣臨死前，還交代劇作家要更改最後一幕的最後一句台詞。

真有這種事嗎？科班出身的劇作家不是藝術家的料，而刀槍裡過日子的保鑣才是徹頭徹尾的藝術家。一個靠抓頭皮想，一個靠直覺，人比人氣死人。天份真是只有天知道！

第二個是關於「愛情」。電影開始有場朋友聊天的戲，有人感嘆起「女人錯就錯在愛上藝術家，而非男人」，然後引起一番爭論。劇作家後來也問女友，問她愛的是藝術家，還是男人？換個話說，當一個女孩愛上劇作家，是愛上他藝術性的才華，還是單純愛上這個人？如果這個人哪天沒了才華，

或是走出劇場就成了低能時，女孩還愛愛不愛？這個問題說大不大，因為「愛人還是愛才」這檔事在其他行業也有，不單只在藝術家身上。但是說小也不小，因為演藝圈裡經常出現「某某導演和某某角色假戲真作、墜入情網」之類的花邊新聞，搞成人們茶餘飯後的話題。

當然，這問題也可以反過來問男人。就像這個劇作家後來愛上了歐巴桑演員，雖然看起來很勁爆，但其中有沒有道理呢？有。因為歐巴桑引導了劇作家創造的靈感、能力，使他自覺長進了、提昇了，好像透過她踏入戲劇中某個更棒的領域，也甩掉了現實中彆腳的窩囊氣。所以劇作家是愛上歐巴桑的「才華」。

劇作家就這樣愛愛愛，一直愛到下決心要去跟女友表白分手時，女友卻先承認已和他的朋友上了床。劇作家聽得措手不及，突然醒了過來。他覺得要弄清楚，自己是要愛有「才華」的歐巴桑，還是要愛共同生活了十幾年的女友。首演大獲全勝後，他沒去慶功宴，去了朋友家要女友回來。他又問了一次女友愛的是藝術家，還是男人？女友的回答夠嗆：「我可以愛不是藝術家的男人，但不愛不是男人的藝術家」。

男人顯然是比藝術家還大的概念。愛男人的是情人、伴侶。愛藝術家的只是影迷、朋友。戲裡的喜怒哀樂可以設定，戲外的喜怒哀樂卻不能設定。愛一個人，不可能只接受他的才華，不接受他的個性。在鎂光燈下感性致辭的藝術家，與在客廳沙發上亂發脾氣的男人，都是同一個。愛男人和愛藝術家的分別，就像劇中調侃愛與性的，一個要很深入，一個只要幾吋就好。這道理劇作家最後想通了，決定與女女友結婚回老家教書。

　　就這樣一個故事，熱熱鬧鬧的，卻是很成熟的幽默作品。它的手法是誇張，不是怪誕。台詞是逗趣，不是腦筋急轉彎。內容結構是意外、但有邏輯關聯，不是無厘頭、愛怎麼著怎麼著。至於黑色暴力的部份也一樣，它是故作輕鬆、實則無奈的擷取了社會黑暗面。比如殺人，就是砰砰幾聲輕描帶過。它不去強化其中的暴力性，反而去弱化。弱化到只視暴力為一種尋常現況，只作為戲劇中的一項元素。它沒有進一步的屈辱人、作賤人而從中取樂。這樣的戲，表面上嘲笑週遭百態，骨子裡仍是肯定人生。而且，導演讓人從頭笑到尾之後，還留下了「我到底有沒有天賦」「她／他是愛我的才華，還是愛我的人」這樣不好笑的問題，問我們能不能從真真妄妄的圈子裡兜出來？

【影片資料】

英文片名	Bullets Over Broadway	
出品年代	一九九四年	
導演	伍迪‧愛倫（Woody Allen）	
劇本	伍迪‧愛倫（Woody Allen） 道格拉斯‧麥格斯（Douglas McGrath）	
主要角色	約翰‧庫薩克（John Cusack）	飾劇作家David Shayne
	查茲‧帕明特瑞（Chazz Palminteri）	飾保鑣Cheech
	黛安‧薇斯特（Dianne Wiest）	飾歐巴桑演員Helen Sinclair
	珍妮佛‧提莉（Jennifer Tilly）	飾老大的情婦Olive Neal
其他譯名	子彈橫飛百老匯	
時代背景	一九二〇年代美國紐約。	

（資料來源：Miramax Films）

大學之道——

《火戰車》

一九八一年

這是一群運動員的故事。

亞伯拉罕是猶太人，家境不錯，就讀劍橋大學。父親是白手起家的金融家，哥哥是名醫。然而，他覺得社會上充斥著對猶太人不友善的氣息。他不服氣，要與之抗爭。電影中反覆呈現這種劍拔弩張的心境：入學時接待員稱他為小夥子，他不假顏色地要人稱他為先生。打板球時朋友逗他，故意裁判不公，他果然就氣得大叫。然而，正是這股火紅燃燒的心，使他在田徑場上不斷超前。

另一位是里多爾，來自愛丁堡大學，雙親都是遠赴中國的傳教士。他生於中國，在蘇格蘭受教育並以神職為志。他能跑，地方的主教也鼓勵他「為上帝而跑，讓世人嘆為觀止」。不過女友認為這是不務正業，擔心他的靈魂會因虛榮而庸俗化。里多爾是這樣向她解釋的：「我相信上帝創造我有一個目的，是為了中國，但祂也讓我跑得快。我跑，能感覺到祂的喜悅。我若放棄，如同對祂不敬。這不是玩樂。贏，是為了榮耀祂，對此我責無旁貸。」

這兩人都熱烈的追求天賦的巔峰。在一場比賽中，亞伯拉罕輸給了里多爾。他從未失敗，這一

敗幾乎輸掉自信，幸好他得到了女友和教練的支持。女友直言要他「快快長大」，要他從「會贏所以跑，會輸就不跑」這等孩子氣的念頭中成長。教練則從技術上指導短跑要訣、比較兩人所長。在重建信心時，教練也要他放下得失心。他舉美國選手為例：競賽中兩人本在伯仲，但其中一個卻分心去看對手，因一瞥而落敗。人莫不希望成功，這本是前進的動機。但若耽擱在這種情緒中，便是無謂。何況，在秒秒必爭的當口卻因患得患失而惶恐，腳下又如何能邁得開？教練的指點切中要害，然而教練不知道的是他得失心的真正來源。

這個來源，同為選手的安德魯看得雪亮。他對亞伯拉罕的女友說：「亞伯拉罕認為這世界與他作對，現在他有機會反擊。所以他對其他事視若無睹，恍若未聞。他想成為有史以來最快的人，那是不朽，我們其他人都沒想過。不朽，對他是生死交關，具有莫大的意義。但對我，跑步不過是好玩。我不需要第一，我有的已經夠了。」

電影中用了一段輕歌劇《賓納福皇家號》（HMS Pinafore）中的唱辭「他是個英國人」，來詮釋亞伯拉罕的心。大意是說：身為英國人，是承諾也是光榮。儘管有各種誘惑成為俄羅斯、法國、土耳其、德意志、或是義大利人，但仍矢志為英國人。這段唱辭，表現出亞伯拉罕的國家認同。然而，這強大的意識背後其實是在求平等對待。他曾在教堂中對好友奧伯憤憤而言：「我父親忽略了，他所愛的英國是基督徒和盎格魯薩克遜的，連這充滿神力的迴廊也一樣。走在這裡的人，都充滿了猜忌和敵意。」這是他和里多爾最大的不同。他反歧視，反盎格魯薩克遜種族主義，也幾乎要反英國的上帝。

而跑步，就是他的武器，可以讓他一腳踩過歧視，讓他不必俯仰盎格魯薩克遜的鼻息。

這是否只是他個人的妄想呢？

有一回，校長和院長特意召見。他們婉轉的談著校風、人格、忠誠、責任等觀念，然後言歸正傳，提醒他不該聘請私人教練、不該過於重視個人成績。因為學校樂見的是業餘，而非專職。況且，業餘者接受專業訓練之事前所未聞。這雖不違規，但手段不夠君子。校長認為，這是身為精英應當潔身自戒的。

校長之見本有其道理。但他第一句出口的話，卻是質疑教練「是不是義大利人」。亞伯拉罕回答「有義大利血統」。追問之中，原來還是「半個阿拉伯人」。雙方一來一往，逼得亞伯拉罕只得自述明志：「我終身為劍橋人，終身為英國人。我既有的成就，想爭取的成就，是為了我的家庭、學校與國家。我同樣也厭惡你們所懷疑的不忠誠、背叛那些事。」話不投機，亞伯拉罕認為他們食古不化，堅持不改作法，拂袖而去。校長無奈的陶侃：「你看，這就是閃族人、不同的上帝、不同的眼界。」這段對話捕捉了當時社會「非我族類其心必異」的氛圍，種族、血緣、信仰，仍是判分人群一把亮晃晃的尺。可見亞伯拉罕縱使反應過度，也是其來有自。因為就連懷著好意的師長，也不自覺的同在時代影響之中。

奧運終於來臨。亞伯拉罕、里多爾、安德魯、奧伯等人均獲選為國手，代表英國出賽。

出發之後，里多爾發現賽程排在星期日，這令他兩難，因為週日是安息日。他本是為榮耀上帝而跑，若在安息日參賽形同背棄自己的信仰、蔑視上帝的律法。這一來，縱使獲勝又何足論？幾經思考，他決定棄權。這隨即驚動了代表隊高層。協調會上，威爾斯王儲、奧會會長、主席、領隊，抬出國家尊嚴、多年心血在此一舉、國王先於上帝、小我對大我的忠誠……等等於公於私的理由。眾人好

說歹說，甚至責備他目中無人，盼他改變主意，願意將他在週四的四百公尺競賽資格轉予里多爾，但里多爾堅不為所動。這時，安德魯突然觀見提議，

里多爾面對的，是「上帝與國家孰先孰後」的價值判斷。會後，會長說的好：「幸好上帝把我們打敗了。這是個真正有原則的人、真正的運動員。他的速度，只是他生命與力量的延伸。我們為了國家的理由，只想要他的跑，而不要他這個人。沒有任何理由可以這樣做，更別說只是一個不當的國家榮耀。」週日不參賽的消息傳出後，輿論喧騰。這使一向反對他的女友動容，不再懷疑他的初心，並從蘇格蘭迢迢趕來加油。最後，雖然四百公尺不是他的強項，他卻出人意料的打破世界記錄，贏得了四百公尺的金牌。

而這時的亞伯拉罕，也落在自我懷疑的困境中。長久以來，他拚命想出人頭地，要證明自己的優秀。但這說穿了，不過就是為別人而跑。因而這裡面，是敵對、憤怒、而不是喜悅。力爭上游固然沒有錯，卻難以帶來快樂，愈來愈像一場空。他在輸了兩百公尺、正要進行一百公尺的賽前，在休息室對奧伯說到這種失落感：「你是個最完全的人，有勇氣、熱誠、友善、滿足。對，這就是你的秘密，滿足。二十四年來，我從不知滿足為何？我汲汲奮鬥，卻不知道在追求什麼？我很怕。我將要上場了，我將看著眼前的跑道，四呎寬，然後用孤獨的十秒時間來肯定我全部的存在。我辦得到嗎？奧伯，我早已嚐過失敗的滋味，但如今我卻更害怕贏。」

亞伯拉罕賽前迷惘，賽後仍然迷惘。但他果真不負眾望，從美國人手中搶下一百公尺的金牌。勝利之夜，他和教練在酒吧慶祝。教練說出自己願意盡傳所學的原因，就是亞伯拉罕在乎贏的意志。要

是不在乎，他也不肯浪費時間。教練高興的說：「你知道你今天是為誰贏了嗎？我們，你和我這個老頭。這一刻我足足等了三十年。」教練酒意闌珊，彷彿世人對他的不敬也一掃而空，就此可以昂首闊步享受人生。亞伯拉罕聽著，卻隱約覺得自己已非如此。

這其實是一部談修養的電影，呈現出年輕人的自我認識與實現。跑步，對大多數人而言只是流流汗的競技活動。但對這些精益求精的運動員而言，奧運所較量的不僅是體力，它還牽涉到內在的發掘、意志的鍛鍊、乃至於處事的判斷。因為步入極限時，人需要源源不絕的動力。而唯有取自於生命深層之燃料，才可長可久，足夠讓人持續的去克服難關。

這二人同為佼佼者，但奮鬥的動機不同，面對的挑戰也不同。亞伯拉罕秉著「非如此不可」的意念，要以成功換取自尊，這後來變成困惑之源。輸不起；贏，又贏得惘然。勝了，就真的解脫了嗎？夜以繼日瘋狂的努力，就只是為了這區區的不安全感？旁人不敢歧視，就等於內心快樂？里多爾、安德魯、奧伯這些朋友為什麼都能自得其樂？這些疑問，一一震撼了他，也讓他整個心靈開始轉化。所以當凱旋還鄉時，他刻意避開了歡呼的人潮，獨自和女友相偕離去。這層體悟，若以莊子的眼光來看，可以說是「聖人無名」。之前，他全力要這個名，現在他不要了，不需要倚賴這個名。這真是一個大成長、大跳躍，代表他真的有能力從旁人的眼光中獨立。歧視，不會再侷限他的心。

里多爾沒有生為猶太的壓力，他面臨的是「國家利益」與「個人信仰」的衝突。他跑，是為了神的名；棄權，也是為了神的名。他不為國家而跑，甚至不為自己而跑。這是他和一般人價值觀不同之處。然而，唯有這種「有所不為」的狷者，才激得出「有所為」的巨大衝勁，足以不斷的超越人我。

當他竭力跑向終點，那仰天的臉，完全融入一種如再度創生般的喜悅中，有如開天闢地一剎那般的光華耀眼。「榮耀我的，我必榮耀他」。這一刻，他的精神與上帝的意志合而為一，他的軀體成了全能者力量的示現。成敗不問、榮辱不驚，生命淨化出一股純粹的力量，這無疑是一種「至人無己」的境界。

還有安德魯。他是貴族之後，慾淺，雜染也淺。身分與教養讓他顯得最是瀟灑、優雅。他連平日的練習，都讓僕人在欄上放著香檳來測試跨步的平穩度。他不像亞伯拉罕，也不像里多爾，他真正是為了自己而跑，有沒有得獎都無所謂。他的人生，不必由「會跑步」這項功能來鞏固。他在激烈的競賽中顯得從容有餘，所以他可以很輕鬆的把資格讓出去，絲毫不在乎。里多爾贏了，他也高興得如同自己贏了，一派「神人無功」的自在逍遙。

人生而出身不平等、秉性不平等，但覺性平等。所謂「或生而知之、或學而知之、或困而知之，及其知之，一也。或安而行之、或利而行之、或勉強而行之，及其成功，一也。」這些傑出的選手，各自在遭遇的難局中突破。有反省、有勇氣、有抉擇、通達了自身的智慧，殊途而同歸。這該是最引人敬佩之處。

這部電影由真人真事改編。亞伯拉罕後來擔任英國奧會主席，成為體壇德高望重的先進。里多爾於奧運後不久，如願的赴天津教書，從事佈道工作。日軍侵華後，他將妻兒送到加拿大，自己仍堅持留在中國服務，自始至終信守對上帝的誓言。二戰結束前，他不幸死於日本的集中營，全蘇格蘭為之哀悼。

對照後來的人生，我們可以說：他們生命的信念、方向與其一生的成就，都是在大學這個時期奠定的。他們帶著年少的熱情踏入大學之門，然後帶著理想、帶著成熟的人格邁出大學之門，振衣千仞岡，濯足萬里流，這真是人生中最光輝、最清澈的一段時光。因而事隔六十年，在亞伯拉罕的追悼會上，年老的安德魯爵士依然昂昂然的站在晚生後輩之前，充滿自豪的沉浸於這段美好回憶：「我們今天在此緬懷亞伯拉罕，以及他的傳奇故事。現在只剩下我們，奧伯和我，能一閉上眼就記起當年。我們的心中燃著希望，足下踏著勁風。」

本片片名，取自英國家喻戶曉的「古往的聖哲」（And did those feet in ancient time）歌詞，以讚頌年輕人對理想不懈的追求。

給我金黃之弓

給我希望之箭

雲朵散開啊，給我矛

給我火之戰車

我絕不從精神的對抗中退卻

也絕不讓手中的劍沉睡

除非建起了耶路撒冷

在英格蘭的蒼綠大地上

【影片資料】

英文片名	Chariots of Fire	
出品年代	一九八一年	
導演	修‧哈德森（Hugh Hudson）	
原著劇本	柯林‧弗蘭（Colin Welland）	
主要角色	班‧克羅斯（BenCross）	飾亞伯拉罕（Harold M.Abrahams）
	伊安‧查理森（IanCharleson）	飾里多爾（Eric Liddell）
	尼格‧哈福斯（Nigel Havers）	飾安德魯（Andrew Lindsay）
	尼古拉斯‧法瑞爾（Nicholas Farrell）	飾奧伯（Aubrey Montague）
	伊安‧荷姆（Ian Holm）	飾教練穆薩比尼（Sam Mussabini）
音樂	范吉利斯（Vangelis Papathanassiou）	
時代背景	亞伯拉罕，猶太裔，生於一八九九年，卒於一九七八年。一九一九年進入劍橋大學。 里多爾，蘇格蘭人，生於一九〇二年，卒於一九四五年。 一九二四年，英國代表隊赴法國參加奧林匹克運動會。 一九七八年，亞伯拉罕的追悼會。	

（資料來源：Twentieth Century-Fox Film Corporation）

卷三·**仁**·人與人

向善的軌跡——
《中央車站》 一九九八年

退休的老師朵拉，在里約的中央車站為不識字的人寫信。晚上回到家，就和老鄰居以念信為樂。她們認為重要的信就寄，其他的就擱置或扔掉。某天，約書亞跟著媽媽來請她寫信，因為他思念素未謀面的父親。沒想到才出車站媽媽就被撞死，約書亞變成孤兒。

朵拉和他之間，由此展開了一段故事。這個故事，原來只是約書亞的尋父之旅，但最後，也成了朵拉自己的尋父之旅。

這是一趟心的旅程，中間輾轉著人性複雜的曲折。人的良心並不像蓮花，總是亭亭立著。人性的實情是好壞並存，如同攀爬在善與惡之間的牽牛花，它是扶扶倒倒的在現實中彎折著。人的心，有時又會為利慾所薰。

朵拉就是這樣的平凡人。她意外成了孩子在世上最後認識的人。母親死後，約書亞又回來找她，卻被她趕走。可是當孩子走投無路，她又於心不忍。可是這才一念救他，跟著又起心害他。車站裡的警衛見男孩無依，便串通朵拉要把他賣給人口販子。朵拉老來獨居，收入微薄，便橫下心來哄騙男

孩，第二天就把他賣了。

看他無家可歸覺得可憐，這是朵拉。看到佣金想到夢寐以求的電視機，這也是朵拉。可是等到老鄰居起疑，警告她那是盜賣人體器官的機構時，朵拉就失眠了。其實是不是真領養？細想就能分辨。電影中，這一段良心的鞭撻呈現的很傳神。夜半，不斷閃進屋內的白光和空隆空隆的車軋聲，就像邪惡開刀房裡一刀刀進行的手術。第二天，朵拉居然大了膽子獨闖賊窟，硬是把男孩拉出來，然後決定送他回鄉。

旅程並不平順。敏感的孩子罵她是壞人，氣得她想撒手不管。但她終究不放心，追了上車。兩人在車上和和吵吵的。後來弄丟錢，所幸又搭到便車，偏偏渴望愛情的朵拉又嚇跑了司機。最後，她把身上唯一值錢的錶也當了，就這樣身無分文的到了目的地。誰知約書亞的父親早已搬走，只留下一個地址。瘦著肚子、沒錢、沒車，下一步不知道如何是好。朵拉滿肚子子火，於是滿口冤孽、劫數、雜種、掃把星的罵個不停。男孩難過的跑開，淹沒在夜祭的人海中。朵拉又後悔了，一路的追、終於體力不支而昏倒。次日醒來，朵拉發現自己躺在約書亞的懷裡，二人相視而笑，都覺得安慰。山窮水盡之際，男孩忽然想出辦法。他在村集上吆喝「代客寫信」的生意。這個主意奏效了。兩人賺足了旅費、吃飯、照相，約書亞還貼心的為朵拉買了洋裝。

這時，奇妙的轉變在朵拉心中產生了，她不再撕人的信。先前在車站寫信，只是一份心不甘、情不願、不認命的苦差事。現在落難了，同樣的工作讓她絕處逢生。她心中有感謝，甚至覺得這是受人的恩惠。朵拉的心寬了。她認真的寫，像家人般耐心的聽著每一個故事。這些男女男女、老幼老幼、各種膚色、各個行業的人平日這麼賣力的幹，不就為了心中的一點小夢嗎？生活裡碰到高興的、

苦悶的，就想告訴父母、情人、甚至告訴上帝，這樣的信她再也撕不下去。朵拉付出了對孩子的愛，

承受了一路辛苦，此時再看到旁人，自艾自怨的情緒消失了，心變得柔軟、同情。

電影從這裡再深入一層去說明，朵拉過去是怎麼從天真變成冰冷的？

一開始，朵拉就和老鄰居為了約書亞的信該不該撕起爭執。朵拉認定這是媽媽用「兒子想見爸

爸」作藉口，真正的盤算是重修舊好。她覺得約書亞的爸爸十之八九是個酒鬼，說不定還會打人，有

這種父親不如沒有。老鄰居卻覺得孩子不能沒有爸爸，他們應該父子相認、一家團圓。片頭的這個伏

筆，到後來我們才知道，這就是朵拉的生平遭遇。她的生命是不被祝福的。母親早死，多年後最後一

次碰上酒鬼父親，不但不認得她，還把她當是艷遇的女郎。有這種父親，所以朵拉對約書亞的父親才

嗤之以鼻，沿路上和他爭辯：「你爸爸和你想像的不一樣。」她還看破世態人情的告訴約書亞：「不

久你也會忘了我。」

然而，約書亞是幸運的，他巧遇了同父異母的二個哥哥。一談之下，才知道約書亞的媽媽是懷他之後

就離家，父親則是兩年後才不告而別。所以真要說被遺棄，不是約書亞，而是他的哥哥。兩兄弟現在作木

工、蓋房子，日子還馬虎。半年前，他們收到父親來信，可惜不識字又不敢問外人。朵拉一讀，才知道

父親是去找約書亞的媽媽了，而且還叮囑兩兄弟，如果媽媽先回家就要她等在家中，他會回家團圓。

朵拉看著這兩個憨厚的哥哥，放心了，決定讓約書亞留下來。她怕自己捨不下，天未亮就悄悄離

去。車上，她百感交集的寫信給約書亞：「你說的對，你爸爸會回來的，他跟你說的一樣好。記得以

前我爸爸開火車時，他會讓我一個人沿路大按汽笛。有一天，當你真的開大卡車上路時，別忘了第一

個讓你開車的人是我。你和哥哥住比較好，這是你值得擁有的，而我無法給你。如果你想我，就看看我們的合照。我這麼說，是怕有一天，你會忘了我。我好想念我爸爸，好想念一切的一切。」

看到約書亞一家的親情，看到約書亞父親的信，讓朵拉敞開心靈諒解了自己的父親曾經對自己的寵愛，以及童年有過的美好時光。也許，自己對父親的失望，就像她先前對約書亞父親一樣，只是誤解。也許父親並不壞，只是在碰到困難後站不住而已。她這麼討厭父親，不正是因為渴望得到他的愛嗎？約書亞因為朵拉而兄弟團聚，而朵拉也因為約書亞而重回久違的愛中，人世不再那麼可憎。她換上約書亞買給她的洋裝、擦上口紅，決定要好好來過此後的人生。

《孟子》裡有一段話：「乃若其情，則可以為善矣，乃所謂善也。若夫為不善，非才之罪也。」意思是說：「從天生的資質看，人都是能為善的，這是一種早於善與惡的本能趨向。至於做了不善的那些人，並不能歸罪於他的資質。」孟子跟著列舉「惻隱」「羞惡」「辭讓」「是非」四種自然而然會萌生的心念，說明人能向善的天性是存在的。

人就是會向善、就是有能愛人的勇氣，差別只在於能發揮到什麼程度，夠不夠掙脫畏懼、軟弱。就像朵拉看約書亞可憐，是惻隱之心，但接著就拐他騙他。而老鄰居一句「凡事都該有個限度」，她又警醒了。孩子的可愛與可憐，一直牽動她的善心。這個心雖然曲曲折折，但卻像點了火苗，火愈燒愈光亮、愈熱烈，溫暖了別人，也回頭溫暖了自己。

一九九〇年代的巴西，仍為經濟所困。遍地文盲，連里約這個人口近千萬的大都會也一樣。治安不靖，人命不值錢，當街殺人或被撞也沒人管。像那車站裡的警衛抓到順手牽羊的竊賊，當場就槍斃

了他。看著無助的小孩墜入絕境，誰能不動容？但伸出援手遠非上天能力所及。有孩子流落街頭，里約的夜照樣冰寒。一個活生生的小生命，若真被殘忍的盜賣器官，大地也不會六月飛雪為他垂憐。這樣的事，上天只是靜默。然而人不同，人可以改變，像朵拉改變了約書亞的命運。約書亞母親的死當然不幸，但這不幸會加劇成一個煉獄，還是因旁人的善而得到彌補，不都決定在人的一念之間嗎？

【影片資料】

葡文片名	Central do Brasil	
英文片名	Central Station	
出品年代	一九九八年	
導演	華特·薩勒斯（Walter Salles）	
劇本	華特·薩勒斯（Walter Salles）	
主要角色	菲南妲·蒙坦納葛羅（Fernanda Montenegro）	飾朵拉（Dora）
	文尼西斯·狄奧利維拉（Vinicius de Oliveira）	飾約書亞（Josué）
時代背景	一九九○年代，巴西·里約的中央車站。	

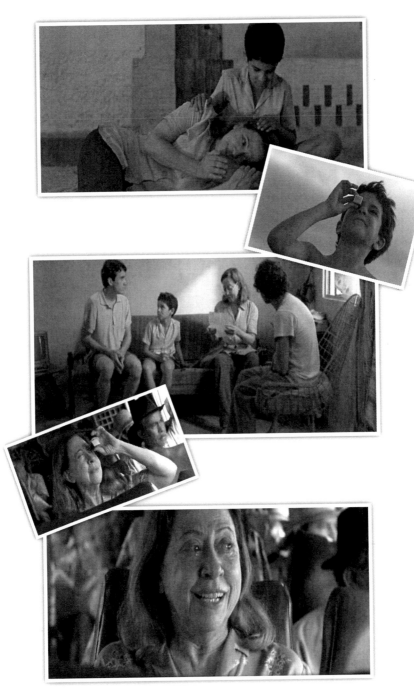

（資料來源：Europa Filmes）

可憐天下父母心——《東京物語》

一九五三年

悵望江頭，和孩子一起看煙火的日子再也不會有了。都結束了。幾十年光陰，都隨海水流走了。快樂的事、心酸的事，愈想愈模糊。不過沒有關係，只要孩子安好就是幸福的，這一生就是值得的，應該滿足，應該心安。影片最後，老父親站在廟埕上回想人生，寂寥的身影如同老樹上一片即將飄落的黃葉。

他膝下三男二女。大兒子是醫生，二兒子早死，么兒在大阪工作，大女兒是美髮師，小女兒未嫁在家。幾個月前，他和老伴興沖沖的從鄉下去看望兒孫。大兒子工作忙碌。原本計畫週日一起出遊，卻因為臨上門的看診而取消。兒子沒空，兩老就去依女兒。沒想到美容院更忙，所幸二媳婦請了假同去遊覽。接下來一週，子女都沒時間，乾脆安排了熱海之旅把父母送了去。但那兒全是年輕人的行頭，老人家沒有興緻。加上母親身體不適，於是提前回家。沒想到女兒很不高興，老父親只好推說要去找老友，匆匆離開。兩老找了僻靜的公園角落坐定，慢慢等人下班。

這是淒涼的一幕。老人家遠來東京，盼的原是闔家團圓，敘敘天倫之樂。但他們怎麼知道，這個平凡的不能再平凡的心願，在東京的工商業生活中卻是奢望。故事於是分兩頭進行。

老父親和服部、沼田重逢，互吐心事。人老了，往事如寒風，想著就讓人冷，遠不如手中一盞溫酒。服部的兩個兒子死在戰場，總羨慕別人的子女健在。但沼田卻苦笑：「沒有兒子的人覺得寂寞，但有兒子的又如何？還不是漸漸都不管父母了。世上沒有兩全其美的。」他和兒子的相處不睦，滿腹苦水：「兒子一直認為我是多餘的，我也看他是沒用的傢伙。」

「不過，他總是個印刷公司的部長啊。」老父親安慰沼田。

「什麼部長？只是主任而已。因為太不體面了，所以我才跟人家說是部長。他根本不可能是部長。」

「不，不會的。」

「這個獨生子我以前太寵他了，所以教育失敗。這方面你是成功了，教出一個真正的博士。」

「博士有什麼稀奇，也不會照父母想的那樣。」老父親也說的悵然。

「前幾天我問兒子，他怎麼都沒有雄心，不了解所謂的志在千里。結果兒子居然說，東京的人太多太競爭了。你聽聽看，沒出息吧？一點奮鬥精神也沒有。你說是吧，難道你滿足嗎？」

「不，絕不滿足。」

「對吧，連你都不滿足了，所以我覺得灰心。」

「沼田，其實我來東京以前，也以為兒子一定作的不錯。」老父親說：「結果只是郊區的小醫生罷了。你說的事實我懂。就像你說的，我也不滿足。不過人家說期望愈高失望愈大，我們不能貪得無饜，必須要死心。」

「你這麼想嗎？真不錯。」

「我兒子也不是志在千里的料。沼田，東京的人果然是太多了。」

「說的也是，該知足了。現在有的年輕人，連殺死父母眉毛也不皺一下，算起來我們好得太多了。」沼田自我解嘲著。

孩子的孺慕之情，原本是最自然、最醇厚的天性。這樣親密的關係是怎麼疏遠的？這段對話中隱隱透出部分原因。他們的子女明明都有一技之長，但父親都難掩失望，彷彿當年成龍成鳳的期望全落空了。以此推想，父母過去必然是滿懷期待的敦促他們向前。也許還不敢多和孩子講話，怕耽誤了孩子奮鬥，怕將來輸人一等。而當孩子長大，父母就更不知道要說什麼了。生活裡共同的交集減少，噓寒問暖成了應酬，找不到事情能共聚閒聊。濃郁的親情，就慢慢乾了。

競爭上進，本來只是生活的方法，結果卻成了目的。對許多把全副精神放在子女身上的父母而言，子女的失敗就是自己人生的失敗，而且是扳不回來的失敗。他們千辛萬苦的把子女推向一個有出息的前途，推推推，推的愈來愈遠，推的連自己都追不上，而子女果真也一去不復返。現實裡，能風風光光的子女不多，兩頭落空的父母卻比比皆是。大家都活在未來，一切計畫，一切未雨綢繆，結果呢？卻換來了一個沒有現在、永遠來不及的人生。作父母的來不及和子女相處，作子女的來不及和父母相處。

老母親這邊則是去投靠媳婦。媳婦十分貼心，點點滴滴更讓老母親難以入眠。她一面難過親生子女不如媳婦孝順，另一面也擔憂她守寡不易，好言勸她改嫁。可是這些事她都無能為力，只能心頭掉淚。

十天的東京之旅，兩老見著所有孩子的面，了卻心事，回鄉不久母親就撒手人寰。孩子們匆匆返鄉奔喪，灑了幾滴眼淚又匆匆折返，留下老父一人。

片中的大兒子只有忙，忙到沒有精力去理會父母，人像是麻木了。女兒則是在生計壓力下變得吝嗇而不自知。女婿買給父母的紅豆餅，她一邊嫌貴一邊自己吃，也不敢向上門的客人介紹父母，怕外人覺得窮酸。母親才死，她就巴巴的數著遺物。至於么兒，也是情薄。比較起來，二媳婦是大不相同。她生活最清苦，但是對公公婆婆的照顧最周到，甚至沒忘記給婆婆零用錢。父親因此將母親身後的懷錶留給了她，並且很感念的轉告，婆婆覺得和她在一起的時候最是快樂。在父親心中，子女幼年的可愛已如前世，他也看淡了，唯一牽掛的就剩下這個媳婦。父親因而再次勸她改嫁，媳婦這才落淚的說出自己不敢對婆婆啟齒、但內心卻愈來愈覺得寂寞的慌亂。公媳之間，於是有了深心瞭解、相依相疊的扶持感。

這個故事，不是單純在說子女不孝，還說明了一個時代的面貌。所以當小女兒抱怨兒姊自私時，媳婦卻居中緩頰：「孩子長大，會漸漸離開父母的。到了他們這種年齡，都已經有一個和爸媽不同的私人生活。他們絕不是惡意的，因為任何人都是最珍惜自己的生活。」小女兒說：「是嗎？但我不想變成那樣。這樣的親情沒什麼意義。」「雖然不希望如此，不過每個人都會變成這樣的吧。等我再婚，也會變成這樣的。」

孝，原是一份惦念之情。然而在現代忙碌的生活重擔中，人心都磨粗了、掏空了、還有多少餘留的心思能給父母？這是時代的病症，也是現代人的詛咒。所以片中反覆出現工廠、煙囪、高樓、鐵路

這些工業化的圖像，暗示人就是在這環境中不知不覺被扭曲的。

親子關係的巨變，正如二媳婦所描述的「孩子大了，各有生活重心，各有人生理想，各忙各的是必然的事」。她的體認，不幸就成了今日社會的常情。這部電影至今已逾半世紀，世上還沒有哪個社會能逃出這種困境。不過儘管如此，「孝」仍是人類社會一個難以迴避、關乎生命觀與價值觀的課題。

《孝經》的終卷云：「生事愛敬，死事哀戚。生民之本盡矣，死生之義備矣，孝子之事親終矣。」意思是說：「父母活著的時候能關愛、尊重，死後也心存憂傷懷念。這是履行了為人的根本事，作到了面對死亡該做的事，也是完成了對父母的愛。」這段話講出了孝的三個面向，值得拿出來想。

一是「感念」。孝是人性中固有的情感反應（生民之本），源於子女對自己曾經被愛、被呵護的謝意，以及想要回報的初心。縱使不論初心而論責任，子女年幼，由父母照料。等父母老病，換由子女操心，也算公平。

二是「作為」。孝是對父母的愛，也是一種行為能力（子之事親）。在人倫網絡中，工作、愛情、朋友，都可以自由選擇，合則留不合則散。但親情不能，只能接受，難以像離婚、絕交、辭職這樣子然的切斷。愛情關係中，體諒為高。朋友關係中，責善為高。職場關係中，敬業為高。那麼子對親的關係中呢？天下的父母千百種，有好父母，也會有壞父母，怎麼樣是給父母最適當的愛，這顯然是一種能力。

三是「依歸」。孝，也出於對生命之追尋與安頓（死生之義）。人生百年中有多少重要的事？

哪些事會讓人覺得活著心安，死了沒有遺憾？父母終有一天會去世。在邁向死亡的行列中，子女最終也要成為等待去世的父母。在現代人日益浮飄的關係中，失去孝的聯繫，父母真的沒有悔恨？作子女的，真的能安心？

這個問題電影給不了答案，現代的法律制度也給不了答案，唯一能給答案的，只有自己，只有去聆聽自己內在的聲音。也或許，當有一天站在父母墳前、想著自己子女也已振翅高飛時，答案就會浮現。

【影片資料】

英文片名	Tokyo Story
出品年代	一九五三年
導演	小津安二郎（Yasujiro Ozu）
原著劇本	小津安二郎（Yasujiro Ozu） 野田高梧（Kogo Noda）
主要角色	笠智衆（Chishu Ryu） 飾老父親（Shukishi Hirayama） 東山千榮子（Chieko Higashiyama） 飾老母親（Tomi Hirayama） 原節子（Setsuko Hara） 飾二媳婦紀子（Noriko） 山村聰（Sô Yamamura） 飾大兒子醫生幸一（Koichi） 杉村春子（Haruko Sugimura） 飾大女兒美髮師志茂（Shige Kaneko）
攝影	厚田雄春（Yushun Atsuta）
時代背景	約當一九五〇年前後・日本。

（資料來源：New Yorker Films）

對不準的青春焦距——
《四百擊》
一九五九年

四百擊，語出法國諺語，有「荒唐不羈、任性而為」的涵義。在中文裡，與「慘綠少年」代表的語意相近。這部電影以此為名，藉以記錄一個國中生，如何經歷了他十二、三歲那段懵懂而坎坷的歲月。

少年是私生子，從小託人寄養，八歲才回到母親身邊。他知道自己不受歡迎，因為母親常對他大吼小叫。一下罵他是謊話胚子，一下要趕他去孤兒院。這種不被在乎的親情關係，催化了少年成長中的自我意識，使他早熟而易感的心充滿了孤獨不安。母親與他的距離，無形中也擴大成世界與他的距離。

他的國文老師更糟，完全視他為無可救藥的叛逆份子。東也錯，西也錯。做錯了處分，沒做錯也胡亂處分。既不分青紅皂白，也不管輕重。在少年眼中，老師等於學校，學校等於沒有用又毫無趣味的地方。

繼父不討厭他，卻少了耐性。好的時候哥倆好，生氣時就反射性的發怒，常常不知不覺傷了孩子的心。像是少年逃學，繼父到學校查情。可是他連話都還沒問一句，就當著全班的面就賞了少年兩記耳光。這兩耳光，幾乎斷了父子之情。又有一次，少年想爭取作文成績，突發奇想的點蠟燭祭拜文豪，險些釀出火災。繼父氣急之餘，孩子講的實話一句也聽不進，只是撂下狠話要把他攆出家門，丟給軍校。

幾次挫折下來，少年變得孤僻而自我放逐，開始逃家甚至行竊。於是他就從警察局、法院，被送進了感化院。少年畢竟是少年。當他被送上囚車，看著眼前點點滴滴逝去的街景、人群，他落下了淚。然而，感化院裡的教育並不比學校寬容。而來探望他的母親非但沒有鼓勵他，還一味諷刺，甚至表態不要他了，隨其自生自滅。

走到這一步，究竟是誰的錯？導演以一種非常冷靜、不動感情的旁觀者角度，緩緩的陳述這段經歷。母親、繼父、老師、同學、法官、以及少年自己，每個人看是都只錯了一小點，卻集合成對少年人格與生活的巨大扭力，偏轉了他往後人生的方向。

國文老師不是一個懂教育的人，他的愛淹沒在氣憤裡，因為他對自己的權威受挑戰而耿耿於懷。母親愛的能力不足，因為她不快樂。一不快樂，就想到兒子是綁死自己的拖油瓶、討債鬼。繼父的愛無法持續，因為沒有機會細心傾聽。少年宛如一面鏡子，成人的種種真面目、真狀態全映在他心底。就像劇中，母親明明外遇，卻以加班為由遲歸。這時下廚的繼父，還唸著「要多體諒、多孝順母親」的大道理。少年忍不住大笑後選擇裝蒜，沒有戳破謊言。成人世界的心口不一，他心知肚明。在他心中，像是有兩股力量在較勁。一個是來自家庭、學校、社會的壓迫性力量。一個是他不肯服輸、拚命要找出口的熱情。就是這兩股力量，貫串了這部片子。

從行為上看，少年四處遊盪，翹課去遊樂場、打彈珠台、性的事情也顯得「頗知一二」。除了這些和尋常「壞囝仔」相同的模式外，他其實對小說、電影已經展現了特出的興趣與能力。他記得住讀過的文句，說得出觀影的心得，對人間百態初初有了感覺。這是他的天賦，是屬於他的力量，可惜無

人察覺。而且，這世界是鐵了心要與他作對，讓他事事不對勁。沒有人關心他，也沒有一件事讓他能高興努力的去作。

兩股力量持續鬥著，最後，少年輸了。

不過，電影並沒有在這裡結束，接下來是導演真正開始表達他自己的立場。我們不妨反過來想，如果導演不想凸顯個人意見，他可以在少年接受心理訪談後，或是他母親來訪後，用一個仰角鏡頭結尾，簡簡單單把觀眾的目光帶向感化院圍牆外的藍天裡。或者，像台灣九○年代電影《牯嶺街少年殺人事件》（楊德昌，一九九一年）裡，導演是以「獄警把探監同學送來的錄音帶丟進垃圾桶」作結。另一部《愛情萬歲》（蔡明亮，一九九四年）裡，是以「怎樣都得不到愛的人不能自已的哭」作結。前者，意味著「青春的葬送」。後者，意味著「受傷者的寂寞心靈」。

這位導演不然，他是傾全力的去刻畫「少年心中那股不安的力量」。一個本質上只是幾秒鐘的鏡頭，卻拉成長達四分鐘的片段，導演的用意不言可喻。少年溜出感化院，在警哨聲中狂奔。他想逃離這世界，逃離所有加諸於身上的不公平。少年不停的跑，影射著他漫無目的、不知何去何從、不知為何變成如此的心靈。攝影機跟著他跑，我們也無法自外的跟著他跑。他想去看海，因為那是代表自由、對他沒有傷害的美麗角落。當然，他逃不掉，逃不掉錯誤行為所必須承擔的代價，但圍繞他身邊的成人，對他沒有教育的責任？最後一幕，是少年充滿無助、徬徨、畏懼的回頭一眼。這鏡頭如迎面一鞭，熱辣辣的，把觀眾的思緒完全定格在這一聲質問裡。怎麼回事？有誰能救他？怎麼救？

孩子透過成人來認識這個世界。當成人放棄孩子，放棄了他的熱情、放棄了他對人生應有的憧憬，那麼孩子有一天就會放棄這個世界，用忿忿不平回饋這個無聊又無情的世界。

青春，是一段攀登岩壁的繩索。想登上頂峰，得花不少功夫爬。但若要摔下去，只需讓他放手。

【影片資料】

法文片名	Les Quatre Cents Coups	
英文片名	The 400 Blows	
出品年代	一九五九年	
導演	法蘭索瓦‧楚浮 (François Truffaut)	
劇本	法蘭索瓦‧楚浮 (François Truffaut) 馬歇爾‧穆西 (Marcel Moussy)	
主要角色	尚皮耶‧李奧 (Jean-Pierre Leaud)	飾少年安端‧達諾 (Antoine Doinel)
時代背景	一九四〇年代。	

附註：

作家黃春明在回憶國中生活時，有和劇中少年相近的遭遇，只是他遇到好老師。原文出自《黃春明給台灣孩子的一席話》，節錄如下：：

……我這麼叛逆，怎麼沒有變成壞孩子呢？因為文學教了我。

初中二年級的時候，我的作文寫得比其他同學好，有天老師把我叫去，跟我說：「黃春明，作文要寫得好，不可以用抄的！」我說：「我沒有抄啊！」我跟老師說，不然妳再出一個題目，我重新寫，這樣妳就知道我沒有抄。老師想了想，出了一個題目叫「我的母親」。我說不行啦，我媽媽在我還沒八歲就過世了，我對她只有很模糊的印象，怎麼寫？老師說，那你就寫「很模糊的印象」啊。

我回家之後很懊惱，一直想「很模糊」，要怎麼寫？我又不能寫我媽媽長得很漂亮、有長長的頭髮、紅色的嘴唇這些。所以我就很誠實的寫，媽媽死了之後，弟弟妹妹吵著要媽媽，我的阿嬤就說：「你們媽媽已經到天上當神了，我要去哪裡找媽媽給你們？」聽到阿嬤這麼說，我有時想起媽媽就會往天上看。結果，我有時看到星星，有時看到烏雲，就是沒有看到媽媽。

作文交上去之後，老師跟我說：「黃春明，你寫得很好。」老師抬頭時，我看到這位二十六歲的女老師眼眶紅紅的。為了鼓勵我多閱讀，這位老師送我兩本書，一本是沈從文的短篇小說集，一本是契訶夫的。

這兩位作家，作品中常會描寫貧困的、不幸的小老百姓，也會寫可憐的小孩，我看著看著就哭了起來。我以前常常覺得自己沒有母親很可憐，有時會躲在棉被裡哭。看了老師給我的小說，為了書

中人物不幸的遭遇，我難過得哭了起來，但說也奇怪，從此以後，我再沒有為自己的任何不幸遭遇而哭過，也就是說，我不再自憐，不再自己可憐自己。……

一個老師對學生影響多麼巨大！

（資料來源：Zenith International Films）

同是天涯淪落人——
《慾望街車》

一九五一年

看完電影，令人憐憫白蘭琪的遭遇。

主線慾望，一開始就藉著問路來象徵：搭上「慾望號」街車，轉搭「墓園號」，經過六個街口就到「歡樂坡」。這些名詞中意喻的慾望、死亡、空幻的歡樂，女主角沒有一項躲過。

白蘭琪出身於農場大族。家道中落後，姊姊不肯被這個空殼子綁住，一走了之。白蘭琪留下來，獨力支撐衰敗的家業，造成長期的心理壓力。她對姊姊說：「妳到外地找出路，我卻要想辦法把老家扶起來。我不是說妳不對，但所有的負擔都在我身上。妳放棄，而我留下來奮鬥、差點沒命。看看我和我所受的打擊！所有的人，一長串的走向墳場。爸媽相繼去世，你只是時間到了回家參加葬禮。比起真正的死亡，喪禮美麗多了。你怎能想像生病和死亡的痛苦？」

家人一個個死，家產一處處敗，屋簷下處處散著腐敗的霉味。這些陰森印象不斷侵擾著她，使她的心逃向輝煌的舊時光裡。那裡充滿了熟悉的美，全是對老式上流社會的歌頌。不化妝不見人、音樂聲中開燈、在唯美的宴廳中翩翩起舞。這些圍繞在香水、桂冠、男士殷勤獻花的往事，支撐著白蘭琪

失落的那種身份、姿態。她像金絲雀般，躲在一副舊籠子裡喘氣。

籠子裡，還有丈夫。丈夫的死，像一件沾血的斗篷永遠罩著她。情書、舞曲、宴廳，一切與他死亡有關的，不時在她腦中嗡嗡作響。她曾經崇拜丈夫，直到那天宴會。她發現丈夫是同性戀，撞見他和男人作愛，她覺得所有的愛都被出賣。「你這懦夫，我失去了對你的敬意、我看不起你。」當時她是這樣罵的。結果丈夫羞愧的在湖邊自殺。事後她很害怕，覺得丈夫是被自己殺死的。

除了丈夫，還有慾望也纏住了她。現實中茫茫然全是滅亡、悔恨。她渴望再得到愛，但愛已碎，只剩下慾望。慾望中有愛的感覺，可以帶她離開現實。她像是無處可去，只能待在慾望街車裡，等著偶然上下的男人來作陪。白蘭琪說：「丈夫死後，我似乎只有和陌生人相處，才能填補我內心的空虛。就是這種驚恐的心情吧，讓我在男人之間找尋呵護，甚至還挑上了一個十七歲的男孩。」慾望，是漆黑死寂中的光點，亮著一條生路。有慾望，她就能抓住某種意義活下去，因為「死亡的相反是慾望」。

這個慾望，緊接著用了三層關係來說。米契、報社小弟、姊夫史坦利。

米契，最是白蘭琪心中的理想男子。木訥憨直，有些舊社會的男士氣質，而且斯文有禮。她愛上米契，像感謝上帝般的擁抱他，不敢相信自己還值得這樣的好運。白蘭琪甚至能對他坦露丈夫之死，說出了心中最可怕的陰影。她珍惜這份愛，不敢錯過。她緊張的告訴姊姊：「我需要休息、需要死，我很需要米契。如果他也真愛我，我就可以離開妳這裡，不再成為任何人的麻煩。」她覺得米契是唯一可託之人。而她，也有米契欣賞的高雅舉止，一個懂文學也懂煙盒上詩句的英文老師，雍容有貴氣。

白蘭琪本來有機會藉著愛開始脫離不幸，雖然米契遲早會大喊「你不是正派的人、你不清白、我不能娶你」。但她還有機會。過去的放蕩行跡與歇斯底里，米契最終也許接納、也許拒絕，至少機會還在那兒，因為她自己說：「我的內心是不騙人的，我的心中沒有假話。」

不過，慾望從未是單純的。她一面愛上米契，一面又克制不住年輕小子的吸引。英俊的報社小弟，是充滿青春光澤的美少年。少年太美了，她太習慣了，她是不由自主的靠上去。稚嫩的臉龐像死去丈夫那樣，未經世故，如初生小羊般的溫馴。白蘭琪老練多了。她留住他、和他說話、吻他。一切突如其來地發生，又突如其來地結束，露水一夜般的，她也不知道自己怎麼回事。

舊家園的創傷，引她逃到慾望中。偏偏她又活在舊社會的價值觀中，她只能要莊重典雅的愛。她被慾望抓著擺盪，從米契這邊，又盪到英俊小弟那邊。而對史坦利，她嫌他粗俗，笑他全身上下沒一處有教養的調調，她還勸姊姊：「他是平凡的，天性中沒有一點紳士氣息。你不會忘了我們是如何被教育的吧？他的行為也許像是野獸。有野獸的特性，不像人類。簡直是個落後千年的人猿，是個石器時代的山大王。每天帶著生肉回家，而妳就在家裡等。然後他也許揍妳、也許呼嚕嚕要親你。姊姊，我們離上帝的形象也許太遠了。不管這會通向何方，我們都要把它發揚光大，要在黑暗的行進中緊緊握著，不要讓野獸擋住了去路。」

然而，這樣的批評幾乎洩漏了一個秘密：他讓我的心怦怦跳。明明是頭沒教養的野獸，卻是最具陽剛魅力的。碰到他的手，就讓人喘不過氣，更別說是那直接搶入眼底的結實體格。透溼透亮的汗水

下、肌肉完美的沒有半點鬆懈，分明有種火熱的東西裹在裡面。白蘭琪幾乎不敢正眼去看，拚命要掩藏這個心，像小白兔生怕被獵人發現。因而，她和史坦利面對面時雖然想入非非，卻得若無其事的說他是「單純、直接、誠實、有一點偏向原始性」的人。她努力壓制，不讓自己有這個慾望。因為他是姊夫，不可以。

隨著主線慾望的進行，另一條主線逐漸浮上來，就是粗暴。

史坦利，波蘭裔工人，活在一個和白蘭琪完全不同的世界。髒亂的巷道、狹窄破舊的老社區。人們不聽音樂、不向女士獻殷勤、扯開嗓門當街吆喝自己的女人。他一會兒打老婆、一會兒疼老婆。粗話不離口，懶得婆婆媽媽。每晚不是酗酒，就是聚賭。當他聽到老婆的祖產沒了，一想到沒分半毛錢就氣壞了。賭輸錢，遷怒到白蘭琪的音樂，惡狠狠的衝去把收音機砸出窗外。完全不理會別人、一派大男人的霸道。怒火上來，懷著身孕的妻子也照打不誤。

史坦利在這些事上的蠻橫，換個領域，卻搖身一變成了正人君子。他挖掘白蘭琪的過去、拿來刺激她，嘲笑她是不要臉的婊子。他看不慣白蘭琪的狗屁清高，索性一股腦的把她踹爛。他把所有的醜事全抖出來，一五一十告訴米契，讓米契覺得丟臉而打消了求婚念頭。

已經變得神經質、習慣以幻想逃避現實的白蘭琪，走投無路的來投靠姊姊。姊姊其實幫不上忙，只能哄她讓她平靜，沒有辦法解開她的心結。她已到了精神崩潰的邊緣，但總算還剩下一個意志⋯⋯要逃、逃的遠遠的。原以為可以倚靠唯一的親人切斷過去，原以為可以重來，結果卻碰上更大的傷害。煎熬她、不敢去想的惡夢通通回來了，她又變回一個鄰里口中不折不扣的壞女人。

然後是更粗劣的強暴。困在慾望中的白蘭琪能不能解脫出來？不知道。也許是自我覺醒、也許是米契的愛、也許是生活中某個突來的事件、也許是年紀，也許是份工作。但是來不及了，最後這小小的火苗被強暴一下的噴熄了。

史坦利的強暴是有意無意間喚來的。他的直覺看穿了白蘭琪，所以他邪笑：「你覺得我想騷擾妳嗎？原來你不是喜歡粗的。」然後獸性大發。強暴，徹底揭露了她的慾望。白蘭琪對慾望是敏感的、情不自禁的。但她腦中直直橫橫架著的全是舊社會的禮教、風度、紳士淑女應該如何如何。現在，她成了十足的蕩婦，坐實了勾搭姊夫的姦名。她不敢相信、不能接受、也無法去想。街頭巷尾從此會怎麼耳語？私通？強暴？淫婦？她原本抓著的殘餘求生念頭，一鬆手全放了，瘋了。電影終幕，被老醫生帶走的她，依然在嘴邊無助的囈語：「你是誰都不要緊，我總得依賴陌生人的好意。」

這是關鍵的一場戲。當年《慾望街車》發行時，審查者認為這是不道德、墮落粗俗的，要求修剪。編劇被迫調整了部份情節，但堅持不肯刪除這段戲。他解釋：「這是一齣獨特且非常有道德意義的戲劇，它的用意是最深也最真的。史坦利對白蘭琪的強暴，是劇中不可或缺的一環，關係到全劇的真實性。如果沒了這場戲，全劇將失去意義。」

為什麼這場戲是關鍵？

因為這是電影要講的主題。與其說，這段戲是在揭露新社會的野蠻與暴力，摧殘了舊社會的溫柔與精緻。不如說，這是在控訴強者對弱者的粗暴。性的粗暴，是所有粗暴中最強烈的、讓人最不堪的。編劇要突顯粗暴，並以粗暴總結全劇。故事的重心，從「慾望」一轉而為「粗暴」。電影在指控

社會對於常軌外的人是怎麼對待的。白蘭琪曾經粗暴的對待她的丈夫，到頭來竟也報應似的被史坦利粗暴的對待。丈夫因她的粗暴而羞死，白蘭琪因史坦利的粗暴而發瘋。它藉由白蘭琪的遭遇去看一個邊緣、敏感、容易受傷的心靈，然後大聲的告訴世人：慾望使人脆弱，但粗暴使人毀滅。

【影片資料】

時代背景	主要角色		原著劇本	導演	出品年代	英文片名
一九四〇年代・美國紐奧良（New Orleans）。	費雯・麗（Vivien Leigh） 馬龍・白蘭度（Marlon Brando） 金・杭特（Kim Hunter） 卡爾・馬登（Karl Malden）	飾白蘭琪（Blanche DuBois） 飾史坦利（Stanley Kowalski） 飾米契（Harold Mitchell） 飾白蘭琪姊姊（Stella Kowalski）	田納西・威廉斯（Tennessee Williams）	伊力・卡山（Elia Kazan）	一九五一年	A Streetcar Named Desire

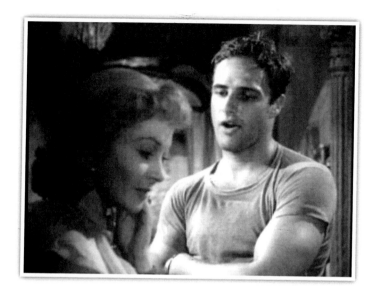

（資料來源：Warner Bros. Pictures）

赤子心——《天堂的孩子》

一九九八年

一雙鞋能值多少錢？破了就換，丟了再買，一般人怎麼想像窮人家的心理波折？

阿里遺失的這雙鞋，卻成了他和妹妹的大災難。丟了不敢講，因為家裡負擔不起意外的開銷。可是沒鞋怎麼上學？孩子於是有了孩子的辦法。兄妹倆開始輪流穿鞋、然後四處找鞋。

從一雙破鞋，放大來看人世間貧富差距的荒謬。電影開始，出現在眼前的是簡陋的店舖、一整區老舊狹窄的巷弄。於是觀眾不免猜想，這大概是發生在某個窮鄉僻壤的故事。可是稍後鏡頭一轉，居然跳出現代味十足的公園、高速公路，地平線上全是高樓相接的巨大剪影。這真是怵目驚心，原來這裡是一國的首都。鞋子和大廈的反差，突顯出一種無奈。這無奈，和人類的歷史同樣悠久。出身貴賤，常常決定了人此後幾十年歲月的軌跡，為芸芸眾生的平等性佈下重重障礙。因為人雖生而平等，但現實中富人總會比窮人「更」平等。

小孩的眼睛看不到貧富，只看到爸爸很辛苦。他們年紀輕輕，已經懂得為親人設想，不願意增添家裡負擔。孩子會這樣想，多半也來自父母的身教。這位父親雖然窮，卻窮得很有骨氣。教會的糖他

一介不取，三餐偶而有餘，還惦念著要分給鄰居更困苦的人。因為這樣的表率，所以當兄妹好不容易找到鞋，卻發現撿到鞋的人家處境比他們還糟時，索性就不要鞋了。這種為人設想的成熟與體諒，使他們明明是「貧窮的孩子」，卻毫不貧窮的如「天堂的孩子」。

後來，阿里陪父親到城裡找園藝的差事。本以為賺了錢可以買鞋，卻因意外受傷而全部泡湯。直到有一天，學校公佈了某個馬拉松賽跑的消息，第三獎剛好就是一雙新型的運動鞋。阿里非常期待，盡了全力去參加。但他一點都不想得冠軍，他只想爭取第三名，只要贏得第三名就好。

這個溫馨的故事裡，貧窮沒有把人埋沒，反而湧出一股人性的清澈。看到阿里這樣的處境，沒有人能不動容。為什麼？因為貧窮中的善良，更加顯得純粹、無條件，而人總是更心疼、更願意去呵護，彷彿事情就發生在自己身上。人莫不希望社會是有天理、有公道的。因而觀眾的心情，便一路跟著兄妹尋找鞋子而起伏。鞋子在水溝裡淹流，我們隨之緊張。賽跑的結果不能如願，孩子沮喪，我們更覺得難過。

影片的結尾很美。池子裡忽然灑下一片陽光，三三兩兩的魚緩緩游來，親吻著阿里磨破皮的腳。魚，該是上帝的使者，它吻著孩子不被了解而受委屈的心。這是透過上帝的眼睛在看阿里，雖然祂顯得無能為力，只能派小魚兒來安慰。

上帝的確是無能為力。因為天堂的孩子所處的社會環境，絕對不是天堂。儘管阿里這麼討人憐愛，儘管這位父親安貧知足、視窮困為神的旨意而泰然處之，儘管電影中的貧人富人不僅「無諂無驕」、相互間更是「樂道好禮」，但那裡絕對不是天堂。那是伊朗，一個到了此時此刻在政治與宗教

上仍然充滿極權與禁忌的社會。

電影結束了，但真實的人生不會落幕。孩子秉性善良，不覺得貧窮是苦。但是長大之後呢，他們會怎麼看待這個社會？仍然抱持肯定的態度、繼續善待比自己處境差的人，還是深深為自己與父母抱不平？他們將如何看待自己的出身，是一笑置之、還是痛恨貧窮加諸於身的千斤鎖鏈？他們窮得甘心嗎？未來他們會走出怎樣的人生，潦倒一輩子、發憤成為有錢人、或是因為經歷過貧窮而成了心懷慈悲、能體恤民間疾苦的修行人？他們會不會從此敵視社會、甚至敵視整個世界？會不會在接踵的挫折中對周遭人世死了心，於是從天堂的孩子變成地獄的使者，甚至有一天被恐怖主義者收編為視死如歸的殺手？阿里清澈的大眼睛，會不會有一天是閃著槍光的殺機？

這部電影，觀眾看了該掉淚，為自己已經享有的福分而感恩。伊朗的執政者看了更應該掉淚，為自己的治國無能而羞愧。有骨氣的政府，看到國土之內有人受貧受凍，就該引以為恥，興起「安得廣廈千萬間，大庇天下寒士俱歡顏」的惕勵。能帶給人民希望的政府，就該思考如何讓全國的孩子將來能活在一個善良進步的社會中。

貧與富的衝突，像老樹藤一樣的盤結在人類歷史上。日益拉大的貧富差距，仍然在今天加劇著個人間、民族間、國家間的不平等。電影中，貧家和富家的小孩輕易的交朋友，但成人世界的窮與富卻充滿了矛盾的對立。當然，孩子是未來。一個溫暖社會的建立，確是奠基於阿里兄妹這種赤子的真誠。具備惻隱之心、對弱勢者處境的同情，才能塑造一個更公平、更富人道正義的國家。只是天堂的孩子易找，而天堂的社會卻十分難建。

【影片資料】

英文片名	Children of Heaven
出品年代	一九九八年
導演	馬基・麥吉迪（Majid Majidi）
原著劇本	馬基・麥吉迪（Majid Majidi）
主要角色	米爾・法洛克・漢生麥恩（Mir Farrokh Hashemian）　飾哥哥阿里（Ali） 芭哈兒・絲迪吉（Bahare Sedigi）　飾妹妹Zahra 艾米爾・納吉（Amir Naji）　飾父親
時代背景	一九九〇年代・伊朗。

（資料來源：The Institute for the Intellectual Development of Children & Young Adults）

桃花源——《龍貓》

一九八七年

溪水的源頭，雖然只是時隱時湧的流泉，卻格外的清澈甘美。

童年生活，常帶給人這樣的感受。有些時候，朦朦朧朧的往事反而比眼前正在發生的事還清楚，讓人不禁迷惑：什麼是近？什麼是遠？什麼只是虛假？什麼才是真實？有些時候我們對生活感到沮喪，不自覺的想起舊日時光，就像塞在車陣中不經意的抬頭，卻忽然看見一片藍極了的青空。

《龍貓》就是這樣一片引人思想起的藍天。

兒歌似的音樂，伴著我們走進了某處遙遠的鄉間。在森林深處，龍貓住在那裡。它是隻胖胖的古怪精靈，窩居在老橡樹的樹洞。大人看不見，只有小孩子看得見。有一天，一對小姊妹跟著爸爸搬來此地，媽媽則在鄰近醫院療養。然後她們和龍貓有了幾次奇異的相遇。

在成人眼裡，這部電影是混合了現實與遐想的奇境。現實之中，媽媽生病、爸爸每天外出工作、孩子得獨立打理生活。遐想之中，老屋子裡會有噗噗溜的灰塵精靈、狂風裏有奔跑的龍貓、神奇的大貓公車在山巒間跳躍。然而這在孩子的眼中，卻都同樣真實不必區分，他們的存在是再自然不過的

事。天地間充滿驚奇——森林裡如果沒有精靈，為什麼那麼幽深？風怎麼會忽而靜止又忽而呼嘯？等了又等遲遲不發芽的種籽，怎麼一夜間就全冒出了土？怎麼可能這麼奇妙？孩子細膩又豐富的內心，於是產生了理所當然、天馬行空的世界。包含現實，也包含遐想，如同畫筆下一幅讓成人眼睛一亮的圖畫。

人不都是這樣認識世界的嗎？

龍貓代表了孩子對世界的感受，也代表了農村美好的風光與人情。導演藉著它的飛翔，鳥瞰一望無際欣欣向榮的曠野。丈高的玉米田、起伏的麥穗浪。一畝一畝的水田，比天空還清還亮。空靈的雨夜裡，突然落下來的雨珠子把全森林都驚醒了。鄉間的人情最是濃郁。春天到了，人們一齊忙著農事。鄰家的奶奶看村裡的孩子，個個都像她的孫。庄頭庄尾的鄰居，閒話家常互相的照應，借傘、借米、借電話。日子一切如常，有人生，有人老。一家有事，全村的人都來幫忙，著急的分頭想辦法。

這是一部安慰人的電影，充滿了友善的人與精靈。在這個世界裡，人和人一起熱鬧、自然和精靈也一起熱鬧。它讓我們回到兒時在庭院看星星、聽爺爺奶奶說故事、胡說著未來要如何如何的心情；它讓我們重新相信現實社會中已經杳之又杳的和諧關係。

人的心裡都會記得某個始點、某些忘不掉的景象，一直到長大、年老了都還記得。因為那些時刻，我們浮蕩在溫暖純真的感動裡。這些片段，是美好的過去朝向我們的開口。當有一天，人纏在難解的俗情世故、站在某個抉擇點感到洩氣時，穿過森林這個掩在葉子堆裡的洞口，我們會發現人真正想要的東西並不多。而許多，也早已存在我們的生命裡。

【影片資料】

日文片名	となりのトトロ
英文片名	My Neighbor Totoro
出品年代	一九八七年
導演	宮崎駿（Hayao Miyazaki）
劇本	宮崎駿（Hayao Miyazaki）
時代背景	日本・傳說。

（資料來源：Twentieth Century-Fox Film Corporation）

剪不斷理還亂的親情──
《喜福會》 一九九三年

前塵往事，從一支珍藏的鵝毛中娓娓道來。四個移民家庭，母親都飄洋過海到美國，女兒成了土生土長的第二代。

林多阿姨，從小是童養媳。好不容易逃到新大陸，天天盼著女兒為自己爭口氣。恰好女兒下棋有天份，她便逢人就說嘴。女兒覺得窘，不想這樣炫耀而出言頂撞。媽媽氣死了，覺得她是仗著聰明自以為是，不把她放在眼裡。兩人於是陷入經年累月的冷戰，婚姻大事可以吵，染髮劑的價錢也可以吵。然而，女兒其實很希望獲得媽媽的肯定。

冷戰逼到最後，媽媽不堪女兒的嫌惡，累了、倦了。她憶起出嫁那晚，母親邊給她梳頭邊叮嚀的情景。幾十年來不管日子多苦，她心中總惦著媽媽。她在乎媽媽許給人家的婚約，在乎她每一句話。她不明白為什麼辛辛苦苦盼出來的女兒，卻看她是人臉的老婆子，因為媽媽就愛唱反調，總是想盡辦法要為難她。她的再婚，媽媽自始至終是一副漠不在意的臉色。女兒哭著問：「妳為什麼不喜歡他？」看到女兒掉淚，媽媽這才說出心底話：「妳怕我不喜歡他？傻女兒，我如果不喜歡他，

我會客氣的不講話，然後私下咒他得癌症，咒妳變成寡婦。孩子啊，我當然喜歡他。」女兒聽得又高興又委屈：「妳不了解妳對我的影響力，哪怕只是一句話、一個眼神。我好像又回到四歲時那個哭著入睡的小孩。因為我不管怎麼做，都得不到妳的歡心。」這時母女才都明白，原來她們彼此在乎，偏都以為彼此不在乎。一段溝通，曲折了二十年。

鶯鶯阿姨，錯嫁了紈袴子弟。丈夫的不忠和長期的冷落、羞辱，使她的精神崩潰。她不敢離家，又不敢反抗，恍惚間竟親手溺死了無辜幼子作為報復。自責的夢魘，完全把她的心監禁著，活像個入獄的死囚，悄無聲息地過日子。直到女兒的婚姻有裂痕，她在女兒身上又看見了那種害了她一生的懦弱。她不要女兒步上後塵，掀開了多年不去面對的悔恨，用親身的不幸教女兒：要坦誠告訴對方自己要的，並勇敢離開不能珍惜自己的人，否則結局只有毀滅。

安美阿姨的女兒嫁進豪門後，就隱在丈夫身後，謙恭、柔順。一切只問丈夫不問自己，像管家般的打理內外。而當丈夫變心，女兒也落寞地失去自信、自艾自怨，甚至到了離婚前夕還默默的為丈夫作點心。媽媽不忍了：「妳得問問自己為什麼要做這個派？妳以為他看到這個派，就會遺憾沒有好好對待妳？如果妳這麼想就太傻了。每次送他禮物的時候都像妳在求他：『請收下。對不起，請原諒我。我不夠好，不如你重要。』妳這樣看待自己，他當然視妳的付出為天經地義。妳就像我母親，從來不懂自己的價值，直到無法挽回。」

安美的母親年輕守寡，卻慘遭強暴，更不幸的是娘家都誤會她、不肯接納。她無力撫養腹中孩兒，只得回施暴者身邊作妾。結果生下孩子又被奪去作二姨太的兒子。之後，她為了留在娘家的安美

忍辱偷生。因為她認為身在豪門，好歹是安美的一個庇蔭，不料女兒同樣受辱。萬念俱灰下她服毒自殺。

安美以此告訴女兒，外婆一生委曲求全，卻不知道孩子最需要的是母親的陪伴，而不是如何如何的物質環境。她來不及看清自己的重要，便已造成遺憾。安美希望女兒要來得及。

君，是敘事的主線。她從幼時練琴開始，就肩負了母親的期待，這成為她長期挫折的來源。有一天她受不了⋯⋯「媽，很遺憾妳生了一個廢物，我替妳感到失望。我的成績、工作、婚姻、妳所有的期待都落空了。」媽媽說：「我從未期待什麼，只是希望。希望妳擁有最好的，這有錯嗎？」女兒難過的說：「當我無法達成妳的希望時，這就傷害了我。不管妳希望什麼，我都不可能超越現在的我，但妳卻一直看不出我是怎樣的人。」媽媽久久注視女兒，取下隨身的項鍊說：「戴著它。這條項鍊會讓妳記得，我了解妳，我了解我的女兒。別人都是搶最好的，但妳不。妳不爭，因為妳有顆善良的心。妳有獨特的風格，是天生的、無人能比。」

媽媽過世後，父親把珍藏的鵝毛交給了君：「妳媽最後不想把它給妳，因為她覺得不夠格。她曾經遺棄了襁褓中的雙胞胎，現在又怎麼教妳要抱持希望？母親不該放棄對子女的希望，但她卻沒做到。後來妳出生，她便把所有希望移到妳身上，包括她對雙胞胎的希望。」

封塵的往事震驚了君。她帶著鵝毛回到中國，與失散的兩個姊姊相認，彌補了媽媽未竟的愛。君終於明白，為什麼媽媽的期待這麼深。過去，她不知道自己的能力，只能隨著媽媽的期待走，久而久之就變成難以承受的壓力。但是當她能真正自立時，媽媽的期待就成了心中最穩固的力量。

四對母女、兩代親情，濃縮了戰亂與移民中的喜樂辛酸。這四段故事，前後兩段是談「母女相處的心結」，中間兩段是談「婚姻的困境」。

婚姻困境的起源，隱隱指向華人的處世態度。鶯鶯和安美的女兒都是因小看自己而軟弱，不曾認真和丈夫談過自己的需要。那種退讓、忍耐的特質，像是根深蒂固的流在血脈裡。安美這樣感慨：「我長於中國，從小被教導不要有慾望、要承受別人的侮蔑、要吞下所有痛苦。沒想到，即使我用另一種方式來教育妳，結果卻相同。或許因為妳是我生的女兒，如同我是我母親所生，我們就像在走樓梯，上上下下，一步又一步跟著，永遠重覆著同樣的宿命。」

從大處說，以求全自己、寬責別人為高的修身教訓，確與現代植基於權利義務的法律社會著重不同。這總是讓華人在初入西方社會時感到挫折。舉例而言：究竟「行有不得」時，是「反求諸己」還是「力爭到底」才能贏得別人尊重？「犧牲奉獻」、「不平則鳴」，哪一種態度高尚？這是難答的問題。然而，這類行為模式的差異並不只存於東西文化之間。一國之內的北方南方、東部西部、城市鄉間，民情作風也有不同傾向。換句話說，「讓」與「爭」的文化差異，可以看作是程度問題。只要有警覺，平衡點並不難找。

若從小處說，人的性格也是原因。如《人物志》中分析的：「偏材之人皆有所短，故直之失也訐、剛之失也厲、和之失也懦、介之失也拘。」鶯鶯和安美的女兒都是「和之失也懦」（個性溫和者易於怯懦）這類的人，這部分和文化傳統不相干。何況他們身在美國，遠非清末民初那個所謂「禮教吃人」的社會。傳統的力量再大，也沒有自我覺醒的力量大。

其次再看「母女相處的心結」。

心結的產生，是由教育態度引起的。這在第一代移民中特別明顯。因為父母受舊式教育，而兒女卻受西式教育。君的母親和林多阿姨都希望培養女兒，所以總是暗暗較勁。這種現象，在當今台灣與大陸依然舉目皆是。其實日本、韓國、印度也一樣。

近代亞洲國家落後西方的發展，在國族意識上，知識份子懷著「有為者亦若是」的自勵。在民生經濟上，民眾拚著命要翻身、要自己贏、也要孩子贏。這樣的時代背景，使教育的心態變得急切。相對說來，久處富裕的西方社會要舒緩多了，看待教育也較平和。他們對孩子的學習是看向起點，人是「一支草一點露」，重視天賦的發掘發展，知識只是輔助。而目前我們對孩子的學習喜歡看向終點，覺得人是「玉不琢不成器」，要求累積知識，要求不落人後。如此一來，知識反成了學習的主體。

其實，只要對教育的目的有所認識，這種流行的心態不難調整。天下父母心，沒有人會希望懷抱中的愛兒將來窮苦潦倒。任誰都會想，自己受過的苦孩子不要受、碰過的委屈孩子不要碰。這等心思四海皆然，差別只在於：這份心思在教育過程中是變成責備，還是祝福？

總歸來說，「母女相處的心結」和「婚姻的困境」中都混著有自覺與溝通的因素，不全是文化引起的扞格，不能算是傳統在現代的問題，只算是外圍紛擾。傳統面對的本質性挑戰不在這裡。

影片中感人的部分，不是大家的問題都獲得解決，而是四對母女的親情得到交流。媽媽付出去的愛，女兒沒有折損的收到。女兒回過來的愛，媽媽也沒有隔閡的收到。不僅媽媽收到，千里之遙素昧

平生的姊姊同樣也收到。人倫關係，因為有了「慈」有了「孝」而美好，這是導演想呈現的。所以電影一開場，是以母親「慈的心」作旁白：

老婦人記得多年前在上海花了很多錢買下的一隻天鵝。那小販吹牛說：「它原本只是隻伸長脖子想變天鵝的鴨子，但是你瞧，現在它美的讓人捨不得吃。」婦人抱著鵝飄漂洋過海，滿懷期待地前往美國。途中她悄悄的對天鵝說：「到了美國我會有個女兒，就像我一樣。在那兒，沒有人會用她丈夫胡扯的話來衡量她。在那兒，沒有人會看扁她，因為她會說一口道地的英文。她將飽衣飽食，不需要再吞下任何痛苦。」可惜當她一抵達，移民官就抓走了鵝。婦人拚命揮手，只搶到一支羽毛作為紀念。現在，婦人想把這支羽毛送給女兒，並且告訴她：「羽毛雖然不值錢，卻是來自遙遠的國度，而且一直帶著我的期盼。」

片尾則以女兒「孝的心」作結。

君回到中國。她對姊姊說：「媽媽已經過世，但她很疼妳們。我代表我們的媽媽、我帶回了她的希望。我們是一家人了。」同時，她在心中告訴自己：「這樣的結果對姊姊和我都已足夠，因為媽媽仍與我們同在。我終於為她做了件事，也找到我最好的一面，不會辜負她長久以來對我的期盼。」

這部電影以「慈」始，以「孝」終，正面肯定了兩項傳統價值。但現代社會都肯定嗎？未必。

「慈」與「孝」仍是華人懸而未解的大問題。若要肯定，怎麼肯定？若要否定，怎麼否定？「慈」與「孝」的現代意義與模式，才是傳統文化面臨的本質性挑戰。

孩子年幼時，父母都「慈」。但當孩子長大，多數的華人父母仍心繫子女，以子女為重。人活著的意義何在？浮生的立足點何在？西方社會強調上帝或自我追尋，而我們社會尚離不開人倫親情，就像孟子談到人生三大樂趣時，「父母俱存、兄弟無故」就佔了一項。父母關愛子女，也在關愛中不覺孤立、不惶恐老死。電影中的四位母親，雖然都想拋去陳年心酸，期待幸運，還取了「喜福會」討吉利。但「喜」和「福」是求不到的。求喜求福，註定要患得患失。實際上，她們並沒有求喜求福，她們求的是一份落在女兒身上的希望。這樣的「慈」，這種以「兒女的美好人生」為喜為福的想法，未來還要不要？怎麼放棄？或怎麼繼承？

其次，子女怎麼對待父母？有衝突怎樣解決？

就拿林多作例子。她平日對女兒是雞蛋裡挑骨頭，挑不到骨頭也絕不讚美。婚禮在即，女兒打電話來說頭痛不能陪著上美容院，林多反口一句「頭痛，就不用管對媽媽的承諾」啪一聲就掛了電話。美容院裡一言不合，林多就使性不做頭髮、不去婚禮。這樣火爆的狀況，每逢見面就發生。林多不是真的嫌女兒，只是有心結。她覺得女兒不聽話、不尊重她。一想就氣，一氣就板著臉，非得要說女兒這裡不好那裡不好，才能鞏固尊嚴。碰上這種媽媽，女兒若是拂袖而去，老死不相往來，也難說誰是

誰非。然而她沒有，再生氣也只是自己氣，因為她實在愛媽媽。她心中有孝。這個心思，使母女間留了一條盡釋前嫌的路。

再說回父母對子女的期待。以君的母親來想。她前半生舉目戰火，踩過無數的人肉人骨。空襲響起，人群嘩嘩嘩的擠進防空洞。生的希望，不在洞裡，不在洞外，不知道在哪？亂局中能揀著命逃算是造化，能有什麼寄望。寄望丈夫？丈夫生死未卜。寄望國家？國家都快亡了。寄望菩薩？蒼天早已閉眼。寄望自己？自己也不知道怎麼活？亂世中不把希望寄在下一代，能寄在哪？

林多阿姨也一樣。舊社會裡，嫁出去的女兒潑出去的水，何況童養媳？小心翼翼的作牛作馬，卻討不著歡心，任誰都可以數落她。想做賢妻良母，卻被迫逃離夫家。這樣的背景來到美國必想出人頭地，想給人看得起。但是和人競爭談何容易？自己老了沒機會，好勝的心便落在女兒身上。女兒的成功就是自己的成功，足以平息未遂的心願。這存心怎麼責備？

你也許說，這般的曲曲折折父母沒有說，兒女怎麼知道？沒錯。但是，你難道不覺得他們有隱隱的苦痛、有心中的陰影？他們受的教育不是教人表露的、成長的環境是忍辱負重的、體驗的人生是難堪的。他們怎會想說？一個包袱就是一個家、一個人生的傷心事說了做啥？

天下之大，不是的父母所在多有。父母當然會錯、也該反省。兒女要採取什麼態度？要閃開一步陽關道獨木橋，各過各的日子？還是要進前一步去體諒？這是選擇。傳統的文化理想選擇後者，名之為「孝」。除卻繁文縟節和歷史中某些病態發展，孝的本質只是對父母的愛，一種把父母當作忘年之交來關心的友誼。過去的理想是如此，未來呢？

【影片資料】

項目	內容	
英文片名	Joy Luck Club	
出品年代	一九九三年	
導演	王穎（Wayne Wang）	
原著劇本	譚恩美（Amy Tan）	
主要角色	Kieu Chinh	飾素（Suyuan）
	溫明娜（Ming-Na Wen）	飾君（June），素的女兒
	周采芹（Tsai Chin）	飾林多（Lindo Jong）
	富田譚玲（Tamlyn Tomita）	飾薇莉（Waverly），林多的女兒
	France Nuyen	飾鶯鶯（Ying Ying）
	Lauren Tom	飾雷娜（Lena），鶯鶯的女兒
	盧燕（Lisa Lu）	飾安美（An Mei）
	趙家玲（Rosalind Chao）	飾羅絲（Rose），安美的女兒
時代背景	一九四〇至一九八〇年，四位母親自中國移民美國。	

（資料來源：Buena Vista Pictures）

青青校樹──
《二十四之瞳》 一九五四年

青青校樹，萋萋庭草，欣霑化雨如膏，

筆硯相親，晨昏歡笑，奈何離別今朝。

世路多岐，人海遼闊，揚帆待發清曉，

誨我諄諄，南針在抱，仰瞻師道山高。

日本瀨戶內海的小漁村裡，到任了一位小學老師。她慈愛的教導了十二個一年級的學生，贏得家長敬重，也讓孩子終生感念。二十年後師生重聚，有的病故，有的戰死，撫今追往無限感慨。

這部電影，表面是描寫師生情誼，內在則是闡述戰爭的禍害。那是個熱中戰爭、期盼戰爭的年代，故事開始時的昭和三年（一九二八年），已是日本關東軍入侵東三省的前夕。小島上的漁村雖然地處偏遠，但同樣籠罩在狂熱的軍國意識中。不久滿洲事變（九一八事變，一九三一年）、上海事變（一二八事變，一九三二年）爆發，接著就是支那事變（盧溝橋事變，一九三七年）、大東亞戰爭

（珍珠港事變，一九四一年）的發動，日本傾盡國力向外侵略。

導演反戰，所以將這些戰事一一標舉。他不從前方來談戰爭，而從後方來談。先是白色恐怖，學校同事因為私藏禁書被捕。然後是社會氛圍。課堂上，村子裡，年輕人被鼓舞著要為國家服務、要走上最前線打擊敵人。老師不以為然，不希望看到死亡，她寧可學生去當漁夫或開店舖。這樣「反愛國」的思想，很快就驚動了校長。校長私下警告，已有謠言說她是共產黨員。校長勸她收斂，別看、別聽、別說。老師感到氣餒，她對丈夫說：「我已為學生盡了力，但師生之間如果只是靠一本教科書在聯繫，是不可能密切的。全是講忠誠、講愛國，弄得半數的男生都想當兵，真討厭。」

老師於是辭職，而整個漁村仍繼續在高昂鬥志中送走一批批青年人、中年人。她的怯戰原因，非但學生聽不下去，連自己兒子也聽不下去。國家興亡，誰不敢承擔？事不臨頭，哪裡有懦夫？死亡嚇不了人，嚇人的是屍體。揮舞國旗並不難，難的是拿槍衝鋒。

活在這樣的時代中，老師能做什麼？學生輟學，無能為力。學生從軍，無能為力。她改變不了戰爭的命運，更改變不了戰爭所帶來的傷殘、貧窮與疾病，只能默默祝福。大戰過去，她死了丈夫，死了女兒，只保住兩個兒子。

然而此刻，她卻決定回去教書。當年人人鼓吹戰爭時，她選擇離開。事隔十六年國家戰敗，她卻返校教書。老學生望見老師，都從外地趕回來看望老師，湊錢買了部腳踏車送她，讓她便於往返。老師依然慈祥、有著無限包容，如同一株永遠守候在故鄉的大樹，守候在大家心中。

這是一位好老師，真正在乎吾土吾民。逝者已矣，國家戰敗她不哭。她只為死者而哭，只為生

者而努力。還有孩子需要教養，還有未來值得希望，還有戰敗的社會等待各行各業後起的人才出來安頓。教、教、繼續教，一點一滴慢慢再教出有自覺、有良心、有能力的青年，這是老師唯一能作的，也只有老師作的到。漁民作不到，軍人作不到，慷慨激昂的政客也作不到。

因為十二個學生，在漁民看來是十二個船工，在軍人看來是十二隻步槍，在政客看來是十二張選票。只有在老師心中，才是二十四只純樸清明、對這個世界與人生充滿期待的眼睛。

【影片資料】

日文片名	二十四の瞳
英文片名	Twenty-four Eyes
出品年代	一九五四年
導演	木下惠介（Keisuke Kinoshita）
劇本	木下惠介（Keisuke Kinoshita）
主要角色	高峰秀子（Tsukioka Yumeji）　飾老師
時代背景	從一九二八年日本備戰，到一九四五年日本戰敗。

（資料來源：松竹株式會社）

沒有計算的愛——
《雨人》 一九八八年

以買賣汽車為業的查理，是個精明幹練的生意人。父親去世後，他返鄉參加葬禮。之後他被告知，父親只留給他一部敞篷車和玫瑰花園，其餘三百萬的遺產全數交付信託。查理不甘心，輾轉找到了信託管理人。沒想到他是精神療養院的醫生，更意外的是，查理竟遇上了素未謀面的哥哥雷蒙。雷蒙從查理三歲起就住進這裡，一直接受這位醫生的照料，當然現在也就接受了這筆巨額的遺產。查理非常不平。他不動聲色，但念頭動得飛快。趁著散步的空檔，他連哄帶騙的把哥哥帶出醫院，同時聯繫律師著手訴訟，希望取得監護權，進而取得遺產的管理權。

故事就在這趟離開醫院的旅途中展開。雷蒙罹患自閉症，無法與人正常溝通，更無法應付現實生活。離開了醫護人員，他就只能倚賴查理。他像個小孩，不照顧，就等於遺棄。什麼時間吃什麼食物、做什麼事、東西如何擺置、步驟如何進行，都得順他的意不能改變。變了，他就會陷入負面的情緒反應中。這時，從不關心別人、只計較金錢數字的查理被逼著非照顧他不可，不得不遷就他所有的需要。他既是拖油瓶，也是搖錢樹。剛開始，查理是完全自私的，念茲在茲都是遺產。

愛，雖是一種天賦，一種本能，但也是脆弱的。

查理從小迷車子，總想玩父親的敞篷車。十六歲那年，他拿著學校優異的成績單向父親邀功借車，但仍不被允許。他索性偷出鑰匙，載了三個同學去兜風。沒想到父親報警，不是報「兒子未經同意把車開走」，而是報「失竊」。一行人後來全被逮捕。其他同學不久就被各自的父親趕來保釋，但查理的父親卻故意讓他在警察局裡關了兩天。這件事對查理造成的椎心刺痛是可以想像的。「獲得好成績，所以獲得好父親借他一輛好跑車」，查理必是這樣在同學面前炫耀的。沒想到半路被攔，進了警局，這臉算是丟盡了，更甭提「只有他被關了兩天」這事會在同輩之間傳成怎樣的笑話。查理從此離家，終其父親一生，查理沒有回過一封信、一通電話、更沒有踏回家門半步。他怨死了父親。反過來，父親也怨死了他。他中年喪偶，大兒子因為異常無法住在家裡，二兒子又居然和他勢如水火，讓他足足過了十幾年的孤寡生活。他遺囑寫的又傷心又氣憤，難怪最後是分文不給，只給了他這輛使父子恩斷義絕的車。

父親不會表達愛，兒子也不意識到愛。父親帶著遺憾過世，兒子則帶著敵意和報復心來爭奪遺產。這本來會是一場家庭悲劇，沒想到卻被雷蒙不經意的隻字片語所改變。

在旅館中，查理看著雷蒙那副蠢樣子幾乎失去了耐性。巧的是，他脫口而出的話，卻忽然勾起了雷蒙的記憶，因為小時候查理就是這樣說他的。查理簡直不敢相信，原來這個哥哥曾經和他同住，還抱過他一起照相。記憶中，那個每當他感到害怕就會出現、就會過來唱歌給他聽的「雨人」，原來不是幻想，不是童話，而是自己的親哥哥。那首幼時陪伴著他、已經快被他遺忘的歌，就是雷蒙唱的。

雨人（Rain Man）就是雷蒙（Raymond）。

接下來的事更讓查理震驚。當他在浴缸旁轉開熱水時，雷蒙突然情緒失控，歇斯底里般的搥著頭大喊大叫，查理嚇得連忙關了水，抓著要他冷靜。驚魂未定的雷蒙只是喃喃唸著「熱水會燙傷小孩、熱水會燙傷小孩」「絕對不要傷到查理、絕對不要傷到查理」。這一刻，查理明白了。明白為什麼當年母親才過世，父親就趕著把雷蒙送進療養院，就是怕他意外傷了查理。查理原本深深怨著父親，覺得他是糟老頭，不管怎麼表現都不能讓他滿意。但父親原來是愛著自己的，哥哥是愛著自己的，還有母親也是。他從來不是被孤立、被看輕的一個人。查理的心軟化了，心中從未有過的部份開啟了。

法院開庭前夕，醫生私下與查理會面，告訴他遺產註定是信託的，縱使他贏到監護權，也贏不到錢。但醫生擔心失去監護權，失去對他父親托孤的承諾，所以決定拿出二十五萬來和解，希望查理拿錢走人，放了雷蒙。這時，查理卻告訴醫生，錢的事他已不在乎。父親對自己的氣他完全理解，不怪父親，也不再生父親的氣。現在，他寧可要這份手足之情。因為他意識到雷蒙是他唯一的親人，是照顧過他、而且現在需要人照顧的親人，他願意照顧哥哥。

最後，法院還是將雷蒙判給了醫生，但查理的內心已完全改觀，他懂了人生中比金錢珍貴的東西。過去，他覺得旁人都對不起他，覺得旁人都靠不住。能靠的只有自己，只有錢。他以此武裝自己，作他的生意，鬥他的心機，把所有的委屈重重包裹起來。他從來不說，連女友也絕口不提。他覺得不曾被愛，也未曾真正去愛過人。

金錢與憤怒總是使人狼狽，使勝利者與失敗者同感疲憊。一個星期的兄弟相處，查理變了。他選擇付出，選擇了讓他感到安心的作法。他穿過時間，找回了遺落在過去的哥哥，找回了遺落在記憶裡的雨人，找回了那個被關在警局裡遲遲說不出害怕的男孩，也找回了愛別人與愛自己的能力。

【影片資料】

時代背景	主要角色		劇本	導演	出品年代	英文片名
一九八〇年代。	達斯汀・霍夫曼（Dustin Hoffman） 湯姆・克魯斯（Tom Cruise）	飾雷蒙（Raymond） 飾查理（Charlie）	雷諾・巴斯（Ronald Bass） 貝里・莫洛（Barry Morrow）	巴瑞・李文森（Barry Levinson）	一九八八年	Rain Man

（資料來源：MGM/UA Distribution Company）

仁的復甦──
《一個都不能少》

一九九九年

中國的經濟正在快速變化，風俗人情也是。

在過去鬥爭慘烈、人命輕如鴻毛的時代裡，麻木是最安全的保護。把熱情捏熄，把感受抹平，對人、對事、對想法，不作任何表露，小心的和社會保持距離，避免捲入誰也弄不清、誰也救不了的絕境裡。冷漠，像吞掉一切的沙塵暴，猖獗地橫掃了整個世代。如今雖事過境遷，但人與人之間還結著一層不信任的鏽。厚沉沉的，戛戛作響，一動就不舒服。而整個社會表露在言語上的，常是沒有禮貌、懶得搭理、甚至是隱隱的敵意，如同還染者大病初癒的後遺症。電影中那位接待室的值班小姐就是這樣。

一個鄉下小學的老師要回鄉探病。村長找不到合適的老師，匆促間只好找來一位小女孩代課，暫時維持孩子的學習。老師臨行時再三叮囑，要她好好照顧學生，一個都不能少。但是鄉間生活窮苦，班上一個小男孩不久就得輟學到城裡打零工。小女孩為了找回這個男孩，於是設法賺了些錢進城。然而人海茫茫，根本無從找起，有人便告訴她去找電視台幫忙。

女孩到了電台大門，因為沒帶證件不能放行。值班小姐說：「什麼證件都沒有，我怎麼能相信你呢？光妳自己這麼空嘴說白話，妳說妳是山裡來的老師，拿什麼證明妳是老師呢？什麼都沒有能讓妳進來呢？趁早出去。」小女孩好不容易有了線索，不肯離開。值班小姐解釋再三後，她仍堅持不走。

又聽說她沒帶錢卻想打廣告，於是惹出了一肚子怒氣：

「妳學生丟了兩三天和我有什麼關係？妳這孩子怎麼說不清道不明呢？妳別總在這兒站著，這樣能解決什麼問題？去去去去，沒完沒了的，真麻煩。妳帶錢了嗎？你知道作一個廣告需要多少錢嗎？一分錢也沒有帶，進去幹什麼？簡直開玩笑，我就是讓妳進去，也解決不了問題，快走開。別在這兒搗亂，真麻煩，走吧走吧。」

「那我怎麼辦？」小女孩問。

「怎麼辦？我怎麼知道妳怎麼辦？除非妳是台長他家的親戚，或是人家的小姨子還差不多，我們這兒台長說了算。」

「那我就要在這兒等台長。」女孩不肯放棄。

「在這兒等台長？這兒是妳等台長的地方？我倒要看看妳有多大本事，能把台長給我等出來。外頭等著去！到大門外頭，妳愛等多長時間等多長時間。告訴妳吧，妳再不走我找保衛科的人來了。妳在這站著多影響我工作，這兒事多著呢。一天到晚我要接待多少來客，妳知道不知道？妳這孩子不懂事，快走快走。」

對一個素昧平生的人這樣火冒三丈，實在不必要。言辭的粗魯，更不應該。而真正讓人同情的是

這個女孩在門口一站一整天，隔了一夜又來，足足站了一天半，盲目地追問誰是台長。接待室、警衛、來來去去的電台員工，居然沒人搭理她，更沒有人問她一句：「小女孩，你有什麼事？我能幫忙嗎？」她像站在沒有生人的廢墟裡。這樣的社會是讓人心寒的，於心何忍呢？這哪裡是人天生的樣子？

終於有人通報了台長，他立刻找值班小姐來問話。小姐回答：「是山裡來的一個教師，要找她的一個學生。說想要登一個廣告，又沒有身分證明沒有證件，所以沒讓她進來。」

「我聽說她在底下等了一天半？」

「她要等的，又不是我們要她等。我們是按規章制度辦事，我看她多少就有點病。」

「你這是什麼態度？你叫人等了一天半，還說人家有點病，是妳有病還是她有病？」

「我們是按規章制度辦事的，她沒有證件，我們可以不讓她進來。」

「那就叫人等一天半？」

相對於值班小姐的冷漠，台長表現了一種關懷人的天性。他要求部屬提供協助，後來孩子被找到了，還意外引起了人們對偏遠農村教育的關注。

被輾平的人性能復甦，因為良心會醒覺，這是所有動盪之後休養生息的土壤。就像這位小老師，當她意識到粉筆對老師與學生的重要時，她為那些踩碎的粉筆而內疚。當孩子被迫棄學去作童工，她想到老師叮嚀的話，記起了對全班這二十八個學生的責任。她隱約意識到：少了一個學生，不單是工資五十塊錢的事，不單是工作問題，還有一種更基本、更原始的、更不帶條件、說不出是為了什麼的

東西。所以縱使村長擺明了這不關她的事，她也聽不進去，決意要進城找人。她的心變了，覺得這是自己該作的付出。對學生的關心，讓這個年僅十三歲的孩子對人的愛復甦了。

關懷與冷漠，如今也和經濟發展一樣，大江南北的蓬勃蔓延。這兩股力量的消長，將會決定社會未來的前途。冷漠，過去是攔截火場的逃生門，現在還是人心向外窺視的一個牆眼。改革開放的鳴槍聲中，十三億人彷彿各各起跑，唯恐技不如人。

「不論黑貓白貓，抓到老鼠的就是好貓」這句分辨資本主義與共產主義的比喻，隱隱也成了整個社會上分辨「有用人」「無用人」的標準。抓到老鼠的是好貓，那麼抓不到老鼠的就形同廢物貓。這種思想口號一旦成了風俗，誰還有閒功夫關懷弱勢？誰能認真去思考以往的災難是怎麼回事？競爭之中，失敗的人永遠是比勝利的人多。落後者的自卑、覺得社會不公平、被社會虧待了的怒氣，繼續堆高新的冷漠。然而，一個人人互相排擠的社會，一個錢潮洶湧的漩渦，能維持多久的富強而不自我潰爛。老吾老以及人之老，幼吾幼以及人之幼，風俗中講善良、講愛人的正面力量，要從哪裡萌發？

十八世紀的法國人提出自由、平等、博愛，作為立國的理想、民族的正氣，引起全世界的追隨至今三百年而未止。二十一世紀的中國人，準備要提出什麼生命價值，作為社會發展的共同原則，然後也讓世人憧憬三百年而不止呢？

【影片資料】

英文片名	Not One Less	
出品年代	一九九九年	
導演	張藝謀（Zhang Yimou）	
原著劇本	施祥生《天上有個太陽》	
主要角色	魏敏芝（Wei Minzhi）	飾小老師
	張惠科（Zhang Huike）	飾小學生
時代背景	一九九〇年代，中國。	

（資料來源：廣西電影製片廠）

卷四 · 義 · 抉擇所在

憂以天下——《甘地》

一九八二年

甘地，印度的開國領袖，一個億萬人中的孤獨身影。

他生於虔誠的印度教家庭，稍長赴英國研習法律，成為律師。一八九三年他受客戶委託，前往南非。有一次他搭乘火車坐在頭等車廂中，卻被列車長無理驅趕。甘地不甘受歧視而拒絕離座，結果眾目睽睽下被扔出了火車。寒夜中，他默立良久。

此後他開始留心印僑處境，爭取平等。一九〇八年，他在抗議通行證的事件上首度獲得成功。但隨後，當局以修法擴大歧視來報復。群眾有人主張殺人、有人主張殉死，甘地則說：「不論他們怎麼對待，我們絕不還擊、絕不殺人，但也絕不登記指紋。我們會被監禁、罰鍰、沒收財產。可是只要堅持，自尊是奪不走的。我要求大家團結，對抗他們的憤怒，但不是挑起我們的憤怒。不是攻擊他們，而是承受攻擊。經由我們的痛苦，他們會看清自己的不公正。這和攻擊他們，一樣具有殺傷力。」一九一三年甘地號召礦工遊行，當局全數拘捕。但數千人入獄形同罷工，引發巨大的經濟損失，總督被迫讓步。

歐戰爆發後他返回印度，被譽為兩百年來唯一不懼大英帝國、全身而退的民族英雄。

歡迎會上，甘地戴頭巾、裹搭肩，晤談於西裝畢挺的權貴之間。一位老教授當面來勸甘地：「我們志在建國，可是英國卻利用宗教、階級、省籍來分化。你在南非所為，正是這裡所缺。」甘地推辭說：「我對印度瞭解不夠，而且我必須執業才能賺錢來辦雜誌。」老教授支開旁人對他說：「印度不缺有錢人。培養人才，讓印度脫離奴役和冷漠，這才是富者的榮幸。錢的事不必擔心，雜誌你放手去辦。」甘地又坦言：「其實我還不知道該說什麼，對我而言這裡是外國。」老教授聽了正色說道：「那麼你要改變。去認識印度，不是這裡的印度，而是真正的印度。屆時你就會知道要說什麼，而印度人要聽什麼。」甘地陷入沉思，老教授悠悠的說：「我一看到你這身衣著，就知道我可以瞑目了。」老教授一番話，堅定了甘地的心。印度民族的興亡，自此成了他畢生之志。

大戰期間，印度出兵百餘萬支援英國。但戰後英國所回報印度的地位，遠不及加、紐、澳、南非等自治領地。當時印度最大的政黨是國大黨，黨內瀰漫一片譴責聲浪。青壯輩中，尼赫魯是世襲貴族之後，真納是回教聯盟之首，均為一時翹楚。黨大會上，真納激昂陳詞，力言自治。甘地則強調必須先與同胞共甘苦，聲息相通，否則自治只是權力移轉，對百姓全無意義。年輕的尼赫魯頗受感召，時常登門請益。

一九一七年，北部農民因為英國布料的傾入，當地賴以生存的靛青染料完全滯銷。而地主逼租甚急，成千上萬的人無以維生，甘地前往協助卻遭拘捕。憤怒的民眾擠滿法庭內外聽審。甘地採取了拒絕離開且拒交保釋金的立場，法官心中忌憚，反而當庭開釋。隨後又為了平息眾怒，當局同意減租、允許佃農自由栽種、並由英印合組委員會專司民怨。消息傳出後舉國歡騰，甘地被尊為「聖雄」，聲望日隆。

為加強控制，總督片面頒定新法，擴大了警察權與新聞檢查權。國大黨聚商對策。向來主張血戰

的真納憤憤地說：「現在只有一條路，就是『直接行動』，而且規模要大到英國人措手不及。」尼赫

魯反對：「恐怖主義正是英國出兵鎮壓的最佳理由，何況這樣會造就出什麼樣的領導者？我們需要這

種人來領導我們嗎？」真納不以為然：「甘地的主張我懂。但是我寧可被印度的恐怖分子統治，也不

要英國人統治。我絕不向此法屈服。」兩人意見相持不下，靜思中的甘地於是建議：「我贊同真納，

不能向此法屈服，做法要更積極。但我們要改變英國人的心，而不是去殺。他們只是具有凡人共有的

軟弱罷了。我們何不號召全國，在法案生效當天齋戒祈禱？自自然然的，讓全國停擺。」這個想法立

即得到所有人的贊同。

此舉果然奏效，殖民當局大為恐慌，立即逮捕甘地。獄中，尼赫魯來見甘地。因為祈禱之後，各

地頻傳的警民衝突儼然失控。對此甘地大受震驚：「也許我錯了，也許印度人民還沒有準備好。在南

非，我們的人數少。」尼赫魯說：「政府很擔心，不知如何是好。他們怕你，但是更怕恐怖主義。總

督同意，只要你主張不用暴力就釋放你。」甘地說：「我從未主張過暴力啊。」

不料此時，又發生了英軍集體屠殺的大慘案。一六五〇發子彈，死傷一五一六人。彈無虛發，

婦孺也不放過。慘案後，英國擔心事態擴大而主動談判，希望修法紓解民怨。會中，甘地立場堅決：

「這已經不是立法的問題。我覺得貴國政府應該體認到，你是在別人屋裡當家作主。不論有多好心，

你只能藉著貶低我們來加強控制，這是勢所必然。這次慘案，只是這種理念下的極端例子。我想，該

是你們離去的時候了。」在場一位將軍立即嗤之以鼻：「那你有何提議？難不成你認為我們會就這樣

走出印度？」甘地毫不遲疑回答：「是的。你們終究會走出去。因為如果印度人不合作，單憑十萬英國人是無法控制三億五千萬的印度人。而這就是我們想做的：和平、非暴力、不合作，直到你們明智的撤走。」會後英方如釋重負，都笑甘地。

一九二○年起甘地奔走各地，呼籲印回團結、揚棄賤民的階級觀念、倡導自紡自織以重建農村經濟。在他的推動下，國大黨也通過了他的不合作計劃。成千上萬的人離開英國學校、律師停業、官員退職、焚燒洋布、各地紛傳罷工。然而遊行中也開始出現暴力，若干警察在衝突中遭到殺害。英國藉此大肆報導，譏諷甘地口中的非暴力。

局面至此，甘地立刻決定終止不合作運動。對此，真納率先反對：「和英軍的屠殺比起來，這只算以牙還牙。」甘地說：「以牙還牙，只會讓整個世界都盲目。」真納又質疑：「你可知人們所做的犧牲嗎？你一停，我們再也無法重獲支持。現在好不容易形勢大好，全印度都動了起來，你卻忽然喊停。」「印度是動起來了，但要向哪裡去？如果是用殺人和流血來換取自由，我寧可不要。」尼赫魯一旁緩頰：「誰能保證在警察的挑釁中還保持斯文？那只是意外。」甘地回答：「這種話，你去告訴那些殉職者的家人吧。」尼赫魯無奈表示：「整個國家都在遊行，即便我們去求人們停，也停不住。」甘地心意已決：「我去求。我要絕食，以懺悔自己挑動這種激情，直到一切停止。」真納一聽，氣得丟了手中報紙說：「天啊，我保證英國絕不會禁登這條新聞，而且還會主動幫你到大街小巷宣傳。」尼赫魯說：「人們已經奮起，他們不會停的。」甘地靜靜的說：「如果我死了，或許人們就

停了。」

甘地果真開始絕食，身體日益虛弱。旁邊的人勸他，他則堅持己見：「當我沮喪時，總會想起歷史上只有真理與愛能獲勝。雖然有些暴君和屠夫在短期內所向無敵，但終歸會失敗。想想看，一向如此。當你懷疑神，懷疑這個世界時，就想想這句話，然後以神的方式去做。」終於，尼赫魯帶來全國都已停止的消息。他告訴甘地：民眾走回街頭，為警察戴上花環，甚至對駐兵也一樣。

正當風潮戛然一止、甘地恢復進食時，英國趁機拘捕了他重判六年。出獄後，甘地致力整合黨內意見。一九二九年，他婉拒黨主席的提名而推薦尼赫魯。次年他覺得時機成熟，便發起造鹽行動，開始了第二次的不合作運動。

鹽，向為政府公賣，嚴禁私製。甘地率徒步向海邊行進，宣稱這是印度人固有的權利。這個宣告使印度再度沸騰，各地紛起效尤。英國害怕失控，便以鐵腕回應。十萬民眾因而入獄，但情勢依然澎湃。在一處鹽場，手無寸鐵的群眾走向封鎖線，警察棍棒之下傷者死者無數。這段暴行經披露後，震驚世界。

倫敦迫於輿論，只得安排甘地出席圓桌會議，討論印度的獨立。英國老謀深算，暗地安排傀儡以稀釋甘地的代表性，令他無功而返。而正如所料，民眾視線轉移之後，造鹽運動銳氣已減。當局於是大肆搜捕，羈押甘地，並宣佈國大黨為非法組織，株連所有相關的社團和組織。先前已退出國大黨的真納，意興闌珊，避居倫敦。兩次不合作運動失敗之後，黨內陷入議會路線與激進路線的分歧中。甘地對兩種路線都不贊同，遂於一九三四年退黨。

次年，英國批准了印度政府組織法，規定有十一個省享有自治權。真納於是返國領導回教聯盟，尼赫魯則重任國大黨主席。隨後的全國大選中，國大黨大勝。真納希望由國大黨和回教聯盟成立聯合政府，但遭到拒絕。真納極為失望，從此改變了他兩大教派團結的立場，印回關係開始惡化。一九四〇年，回教聯盟巡行通過「巴基斯坦決議」，訴求建立回教國家。

珍珠港事變後日軍席捲東南亞，戰火直逼印度。英國希望得到國大黨支持，但仍拒絕全面自治，國大黨乃通過「英國退出印度」的決議。英國困於納粹與日本，擔心節外生枝。於是密令抓人，再度將國大黨一網打盡，直到德國投降前夕才將甘地等人釋放。而打壓國大黨的這段期間，回教聯盟得到英國的支持，實力坐大。

戰後的英國國勢衰頹，再也無力控制，便同意印度獨立。制憲的選舉開始在全國舉行。但是真納不滿形勢發展，擔心統治者將從英國人變成印度教徒。他建國的意志日趨堅決，於是呼籲八月十六日為「直接行動日」。沒想到加爾各答因而爆發了一場殘忍屠殺，造成數千人死亡，全城陷入無政府狀態。

總督召開的協調會上，真納力主回教徒建國，獨立於印度之外。甘地十分感慨：「印度教和回教正如印度的雙眼，不會有主奴之分的。」真納若有所指的說：「但這個世界並非人人像你一樣，我是說真實的世界。」尼赫魯反唇相譏：「真實的印度，每個城鄉中都有印度徒和回教徒，你打算如何分開？」真納顯得胸有成竹，他說：「回教徒占多數的地方獨立為巴基斯坦，其他就歸你們印度。」

「回教徒占多數的地方分隔在印度兩側⋯」真納冷冷答道：「讓我來擔心巴基斯坦，你們去擔心印度吧。。」會議不歡而散。

甘地於是出面讓兩方共聚一堂，進行最後斡旋。看著昔日的同盟即將分裂，甘地不願放棄。他緊緊拉住真納的手承諾：「你我如手足，都是同一個母親印度所生。如果你有所畏懼，我願使你不再畏懼。我懇求大家的體諒，請尼赫魯下臺，由你來擔任印度的首任總理。你可以指定所有內閣的人選，你可以任命回教徒擔任各個政府部門的首長。」甘地此言一出，全場默然，真納也等著尼赫魯的反應。尼赫魯嘆了口氣對甘地說：「如果這是你所願意的，我和其他老友都願意遵從。可是外面，外面已經開始暴動，就是因為印度教徒擔心你讓步太多。你如果這麼做，局面將無法控制。」真納也將問題丟給甘地：「一切由你決定。你是要獨立的印度與巴基斯坦，還是要內戰的印度？」為形勢所逼，甘地終於同意印巴分立。

印度獨立前的最後一夜，甘地回到充滿仇恨的加爾各答舉行祈禱活動。他語重心長的說：「從今日子夜起，我們將擺脫英國桎梏。但同時，印度也將一分為二。喜慶之時，亦是痛苦之時。同胞們！如果加爾各答恢復理智，維持手足之情，那麼整個印度也許能得救。但若兄弟相殘的戰火蔓延全國，我們剛剛獲得的自由將不復存在。」一九四七年八月十四日，巴基斯坦獨立。八月十五日，印度獨立。甘地不願參加慶典，獨自一人絕食、紡紗、祈禱。

分立之後，果如甘地所料。兩國立刻籠罩在一股惶恐的氣氛中，境內的印回教徒開始東西遷徙。一千多萬的難民顛沛流離，為人類歷史上所僅見。逃難與積怨中，衝突日漸燎原，新政府與英國均束手無策。印度北部陷入了瘋狂廝殺之中，數十萬人喪生。

甘地眼見一生非暴力的奮鬥付諸流水，心灰意冷，他住到加爾各答的回教朋友家中宣佈絕食。幾

天之後，七十八歲高齡的他，生命危在旦夕。此時，拯救甘地、拯救印度的理性呼籲在全國蔚起，騷動開始緩和。尼赫魯帶來一次次的努力成果懇求甘地，但他仍不肯進食。尼赫魯焦心如焚的問：「你還要什麼？」甘地說：「停止暴亂，讓我相信再也不會發生這種事。」

一晚，幾個印度教極端份子也到了甘地榻前懺悔，承諾要放下武器。突然，有個男子衝上前丟給甘地麵包，他大吼著：「吃吧，吃吧。」「你知道嗎？我殺了一個小孩。我抓住他往牆上撞，把他的頭撞碎了！」甘地問：「為什麼？」男子激動的說：「因為回教徒也殺了我的兒子，我那可憐的小兒子啊！」甘地：「你死去的兒子一樣大。把他當成親生骨肉來撫養。但一定要確定他是回教徒，而且要把他教養成回教徒。」男子聽了半晌說不出話，最後撲倒在甘地腳邊痛哭。

瘋狂的暴亂停了，人們走進印度廟和清真寺裡立誓不再攻擊異教徒，政壇上所有派別組織的領導也都具結保證。甘地獲悉後，終於願意進食。真納也立即致電表示，歡迎昔日的盟友與政敵蒞臨巴基斯坦訪問。

印度重獲平靜之後，甘地又計畫以步行穿越印度北部，沿著難民逃亡的路走向巴基斯坦。然而在一場晚禱會上，他卻突然遭到印度教狂熱份子的刺殺。

是人的罪孽深重嗎？是神厭棄了印度嗎？刺死甘地的不是少數暴徒，而是存於印度人心中對不同

氣若游絲的看著他：「我知道有一個不下地獄的方法……去找一個孩子，一個父母都被殺死的孩子，和你死去的兒子

有神能決定該下地獄。」「你知道嗎？我殺了一個小孩。我要下地獄了，可是我不想擔負殺你的罪名。」甘地說：「只

宗教與階級的敵視。印巴兩國獨立建國普天同慶之日，甘地的身影多麼落寞？一如當年，火車走了而他獨留月台。甘地子然一身，一匹布，一把鹽，引領內憂外患的國家走向自由，贏得全人類的崇敬。

然而開國易，治國難，民族自決易，心靈自覺難，甘地去世而後繼無人。此後印巴的關係持續緊張。

一九四七、一九六五、一九七一年，兩國三度爆發戰爭。到了二〇〇二年，雙方第四度對峙，更互相以核武威脅。恆河水依舊東流，誰知甘地遺願？

甘地不僅是印度的聖雄，更是二十世紀第一等的英雄人物。

稱英雄，因為他有英雄志。南非受辱之後，他對同胞的處境感同身受。他想作的，不再是只為一、兩個人排解糾紛，而是為所有人去除種族歧視的枷鎖。民族的興亡，他挺身擔當義無反顧。二十世紀初英國國威仍盛，印度沒有軍隊，如何爭鋒？用強，只能血流成河。甘地不力拚，只是不斷形成壓力。他倡導的不合作運動，每每讓英國進退維谷、疲於應付。但他始終不訴諸革命，只要求英國遜位，「不流血」成了比「求平等」、「求獨立」更高的價值。不只印度人不該流血，英國人也不該流血，這是大智慧。至於個人的進退處境，甘地從不掛念。英國繫他入獄，他入獄，放他出獄，他出獄，甘之如飴。他明明在政壇中舉足輕重，但他的作為，卻只是不斷的講道理，不斷如尋常百姓般的紡紗、牧羊。他的態度，看似緩不濟急、事不關己，像是任隨英國的擺佈，只在等待著時代中某種自然會到來的力量。這等入於政治又出於政治、入於世又出於世的生命格局，在並世叱吒風雲的人物中可謂異數。而最難能可貴的，是甘地具足了英雄的氣魄。

種姓制度，千年來在亞利安人與土著間劃下了階級的鴻溝。回教傳入後，轉變成宗教的裂痕。

而歷經英國三百年的統治與分化，印回之間嫌隙益深。面對這個古老的難題與嶄新的國家，甘地不氣餒，不妥協，懷著「這個錯誤非扭轉不可」的意志。他提出了真理與愛，揭櫫出一個更公平的神意，作為兩大宗教之上的共通理想。這份理想，高遠的如不切實際、不屬於當今人世。他以此理想寬待敵人，堅持非暴力的抵抗。以此理想喚起人民，重新正視眾生之平等：賤民貴族平等、英國印度平等、印度巴基斯坦平等、回教徒與印度教徒平等，這是何等氣魄？他以一人的良心，喚起天下人的良心，弭平了億萬蒼生的暴亂。普天之下，曠古來今，幾人能夠？

【影片資料】

英文片名	Gandhi
出品年代	一九八二年
導演	李察・艾登布魯克 （Richard Attenborough）
原著劇本	約翰・布里利 （John Briley）
主要角色	班・金斯利 （Ben Kingsley） 飾甘地 （Mohandas K. Gandhi） 阿里格・帕單思 （Alyque Padamsee） 飾真納 （Mohammed Ali Jinnah） 羅山・賽斯 （Roshan Seth） 飾尼赫魯 （Jawaharlal Nehru）
時代背景	甘地，生於一八六九年，卒於一九四八年一月，為「印度國父」。 真納，生於一八七六年，卒於一九四八年九月，為「巴基斯坦國父」。 尼赫魯，生於一八八九年，卒於一九六四年，為「印度開國總理」。

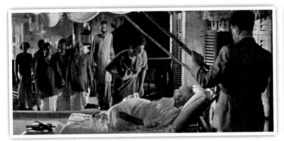

（資料來源：Columbia Pictures）

可憐無定河邊骨——《搶救雷恩大兵》

一九九八年

一九四四年六月六日拂曉，聯軍二十萬，五路齊發，於諾曼地強行登陸。為了強攻希特勒口中這段大西洋長城，聯軍以源源不絕灘下去的生命，堆出一條血路。就這樣，米勒上尉所屬的部隊佔上灘頭。留下死魚般的屍首，隨著殷紅的海水漂滿岸邊。

喘息未定的米勒，突然接到一項奇特的任務：要帶領一個班的兵力深入最前線，找尋一位名叫雷恩的傘兵。原來雷恩的三個哥哥都已犧牲，上級指示要把他遣返後方，為他家留一個後。這趟路闖進了德軍的火力範圍，在犧牲兩員士兵後，米勒終於找到了他。但雷恩卻不肯走，他不願拋棄岌岌可危的陣地與弟兄。米勒思考之後也決定留下來，協助死守。

這部電影就用一個大戰中的小插曲來思考，諾曼地登陸與二次世界大戰，除了聚集在飄揚的美國國旗下歡呼勝利之外，還能找出什麼意義？

馬歇爾將軍的仁心，算是一層意義。雷家的不幸，被拍發弔唁信的打字員發現。跟著層層上報，傳到了三軍參謀總部。幕僚間意見不一。因為雷恩生死未卜，下落不明。若貿然派人搜尋，無異是置

特遣隊於險境，但是不調回又有虧人道。這時馬歇爾將軍讀了一封信。那是南北戰爭時期，林肯總統寫給一位母親的信：「您有五個兒子，卻都在戰場上壯烈犧牲。這麼大的打擊，我再怎麼安慰您也無濟於事。不過我必須在此向您致謝，因為他們是為了拯救共和國而死的。希望天父能安撫您的悲痛，願您永遠保存愛子的回憶，以及他們為了自由而犧牲的榮耀。」這封信，指向了一個美國的理想：「不自由毋寧死」。這是美國人在國家層次的理想，也是富蘭克林、傑弗遜、華盛頓當年開國的精神。林肯繼承了這個理想，馬歇爾也想繼承。但不論是多偉大的理想，千千萬萬的家庭都會失去親人。

而孤寡絕後，更是喪親之痛中最難撫平的。馬歇爾不願坐視遺憾的發生，營救雷恩的命令因此定案。

然而，特遣隊接獲這樣的任務，滿腔的不平是必然的。一個隊員就這樣發牢騷：「憑什麼八個人要冒險去救一個人？替那傢伙的老媽著想？哼，我也有媽，中士你也有媽，我打賭上尉你也有媽。為什麼我們就該死？」米勒淡淡的回答：「這是軍人義務，服從命令比什麼都重要，包括你們老媽。」「不管這任務多麼狗屁倒灶也一樣嗎？」「沒錯，尤其是你碰到狗屁倒灶的任務時。」米勒對這項任務的看法已不言可喻。

《孟子》裡有一段相近的故事。齊宣王看見有人牽牛從堂下走過，就問：「你要牽去哪裡？」那人回答：「要宰了祭鐘。」王說：「放了它吧，我不忍心看它發抖的樣子，好像明明無罪卻被判了死刑。」那人問：「那麼要廢除祭典嗎？」王想了想就說：「祭典怎麼能廢呢？就換隻羊吧。」孟子見宣王時提起此事，因為齊國民眾都認為用小羊換大牛，唯一的理由就是小氣。因為如果是真的同情牛，那羊要不要同情呢？牛羊都是一條命，兩者哪有差別？被孟子一說，齊宣王也笑了起來，但他不

承認是因為小氣才換羊的。孟子於是安慰王：「無傷也，是乃仁術也，見牛未見羊也。」

馬歇爾和齊宣王一樣。他不忍心雷家老母再受喪子之痛，於是一紙軍令把八個優秀的官兵送進敵人虎穴中。那麼這些人的媽媽呢？這就是孟子說的「有仁心而無仁術」。馬歇爾比較好的作法是通令全軍：各部隊若有雷恩消息，立刻通報回調。同時即日修改徵集令，不再讓獨子或兄弟同赴戰場。而更人道的作法，是戰後戮力推動一個維持國際和平的機制，並且帶頭遵守奉行，藉以向全世界宣告捍衛和平的意志，使天下父母都免受喪子之痛。這才是救雷恩的一念，可以為國家與世界作出的最大貢獻，也就是孟子告訴齊宣王「是心足以王矣」「老吾老以及人之老，幼吾幼以及人之幼」「推恩足以保四海」的道理。因為馬歇爾和齊宣王的同情心雖然稱不上「仁術」，但的確是「救得一個是一個」的不忍之心，正是仁者情懷。有這種心，就能有王者事業的實踐。

與馬歇爾的仁心相呼應的，是米勒上尉對人的愛。

兵凶戰危，生死存亡只在一瞬之間。像特遣隊在途中，碰到一個法國人要將小女兒相托，希望特遣隊送她到安全之處。米勒嚴詞拒絕，但他的隊員卡帕佐卻心軟，希望順手作好事。就在兩人爭執之際，卡帕佐突然遭到狙擊。倉促間，隊員四散掩蔽。等射殺了狙擊手，卡帕佐已經斷氣。「目標大、行動緩、警覺低，所以不能救小孩。」上尉痛心的告誡。到了最後巷戰，那個毫無戰場經驗的翻譯兵被大陣仗的殺戮嚇呆了手腳。短兵相接，刻不容緩，他支援的彈藥一遲就害死兩名弟兄。後來迎面碰上德國兵又嚇得痙攣呆了一樣，全身武裝卻走不上樓梯，害同伴活活被刺死。一場貼身搏鬥中，兩條性命

爭奪一柄刺刀。為了活，彼此攢盡全身氣力，把刀尖一寸又一寸刺入對方胸膛、心臟，直到敵人活睜睜僵死為止。戰爭中人人浮於命，永遠踏不到底，只能掙扎飄著。唯有反射性的毫不容情，才能逃到性命。然而，在這種你死我活的處境中，米勒仍然沒有放棄對人的愛。

有一次，特遣隊意外發現德軍的機槍陣地。士兵建議繞路，避開敵人，這是標準作業流程。但米勒不同意，他判斷這是零星陣地，空軍不可能為此來轟炸，於是下令攻堅。「長官，清理戰場不是我們的任務。」隊員不以為然的表示異見。「你是這麼想的嗎？你要讓他們突襲下一個連隊嗎？」米勒反問他。「不，我只是說，這不是我們的目標。」「我們的目標是打勝仗。」「我有不好的預感。」

「你幾時有過好預感？」弟兄們都想避開凶險，但上尉認為義無可避，因為他顧慮後面的部隊會中埋伏。一場激戰終於展開，特遣隊總算破了陣地，擊斃四人，活捉一人，但醫護士不幸陣亡。士兵激忿的要處決那名投降的德兵，上尉則走到一邊慟哭。由於自己的決定而喪失弟兄，他比任何人都自責，但他最後仍下令放人。因為解除武裝後，敵兵只是戰俘。即便他有可能被德軍半路截回，上尉依然堅持要遵守戰俘處理的原則。

找到雷恩之後，雷恩居然不肯走。上尉來徵詢中士的意見，中士說：「雷恩說得對，他憑什麼走？他愛留就讓他留，咱們趕緊走人，這是一個作法。但另一方面我又想，要是咱們留下來也許會有奇蹟，大家死裡逃生。等有一天我們再來回想，就會發現『搶救雷恩大兵』才真正是一件像樣的差事，可以蓋過他媽的這一團又亂又恐怖的狗屎仗。」

登陸後聯軍為了爭取時效運補，摧毀了諾曼地前方沿河的橋，以阻止德軍坦克靠近，只保留兩座

橋便於日後通行。雷恩的部隊就是奉命守橋。但是在德軍的全力搶攻下，這個部隊已傷亡殆盡。對中士而言，守這座橋，救一條命，支援一群殘兵，比隨主力軍進攻柏林還有意義。對上尉而言，走，等於遺棄。不走，就是賭命。他原可回去交差，卻還是選擇協防。陣地可以繞而不繞，戰俘可以殺而不殺，如今可以走而不走。這些決定，都不只是為了自身安危。但令人扼腕的是沒有奇蹟，中士和上尉雙雙陣亡。「生，亦我所欲也。義，亦我所欲也。二者不可得兼，舍生而取義者也。」上尉選擇捨生取義，因為他心中始終存有一份對別人的愛。

這部電影，呈現仁心，呈現博愛，更進一步呈現勇者的心。

影片一開始，嗟嗟嗟的震撼就令人喘不過氣。真實而殘酷的聲光，把人逼入戰場，近距離的目睹交戰的過程與死亡的慘烈。恐怖、絕望、慌張、混亂。士兵落下水、爬起來、又跌下水、突然就被裝備勒死了。還聽他在講話，突然半邊臉就炸糊了。一個人跑跑跑，突然發覺手斷了又回去找。在屍骸當中拿起這隻不對，再拿起另一隻，再跑。還有人拖著同伴跑，回頭一看只拉了上半身。敵火綿密，大半的士兵是艙門一開就被打死。而那些掉進海裡的，子彈照樣竄過水，悶沉一聲就射穿肚腹，一大片的血在水裡亂冒。從這種慌恐目驚心中，我們才明白人是這麼的脆弱。哪裡有什麼勇猛的兵？哪裡有什麼不死人的勝利？導演教我們：戰爭要從這裡認識，才能衷心的厭戰，衷心的企求和平。

米勒上尉，也是同樣的脆弱，同樣只是普通人。但他膽識過人，所以能完成任務、成為英雄。但是這樣一個勇者的膽識從何而來？九死一生的毅力從何而生？原來，這不是因為他天生驍勇善戰，

也不是因為他心中堅定著「主義、領袖、國家、責任、榮譽」的信念，而是因為他想要回家。想要回家陪妻子、想要回國家教他最喜愛的文學、春天來了就兼差當個業餘的棒球隊教練。他只不過是一個中學老師！如果沒有戰爭，他一輩子不會離開他的家鄉，他希望回鄉終老。活著對他是可貴的。他珍愛生命，所以他能冷靜地承受瘋狂的戰爭，超脫無謂的仇恨。他在戰爭中努力讓自己成為戰士，努力要活過戰爭，也努力在戰爭中減少其他的死亡，甚至最後為此付出性命。因此，他臨終時鄭重的告訴雷恩：「好好活下去。（Earn this）」活下去太重要了！因為活下去，不僅代表所有為雷恩犧牲掉的人都是值得的，代表這場荒謬的戰爭是有意義的，而且還代表了在他死後還有新的希望會繼續下去。

這是個悲劇。這麼熱愛生命、反對戰爭的人，卻成為一個非去殺戮不可的劊子手。因為不爭取活命，就只有死亡。英雄不是真實的，英雄只是想爭取活著回去的機會。出生入死，說是要為國家贏得勝利，實際上是為了活著回到他最愛的原點，只此一念。一個珍惜自己生命、對別人生命也有深厚同情的人，卻身不由己的捲入瘋狂的戰爭中，命運多麼舛結？而更大的悲劇，莫過於這樣的人同樣不能如願。

戰爭中人人脆弱，人人想活，這才是最平凡且最真實的共同心願。既然如此，那麼戰爭的根本意義就是讓人生存、減低殺戮。所以米勒才說：「我只知道，我每多殺一人，就會離家更遠。」武力是一種最後的手段。武以止戈。止戈，所以為武。戰爭中最大的智慧，就是避開戰爭、停止戰爭。與其思考戰爭，不如思考和平。缺乏對和平的思考，就無法免除戰爭的恐懼。過去帝國主義的信仰中，和平就是聽我意志，由我號令。只有躺平，沒有和平。戰爭只是掠奪、征服與支配的工具。兩次世界大

戰都是在這種心態下付出的慘痛代價，是人類史上莫大的警惕。但為什麼和平總是維持不住呢？因為和平的前提在平等，在於願意與人共存共榮。世上永遠會有大國小國、強國弱國、富國貧國，如果沒有平等對待的信念，戰爭必是如影隨形。天下沒有註定的戰爭，只有求來的戰爭。和平不難，難在人不想要和平。

諾曼地六十週年的紀念會上，盟軍與戰敗國等十七國的領袖齊聚一堂，德國也首度出席。一次世界大戰之後，凡爾賽合約對戰敗國的敵視，種下希特勒崛起的惡因。而如今，法德兩國總理卻在紀念碑前擁抱。歐洲人進步了！這種政治識見的躍進，彰顯出他們處理仇恨的新能力，也彰顯出他們對和平共存的新體會。今天整個歐洲走向統合，沒有人還認為這個區域會陷入國際爭戰。可能的火苗，遠遠的落到美國與中東、中國的糾紛之間。但願，這位美國導演所代表的思想，並非領先美國政壇與這些國家一百年。

【說明】本文多節錄自辛意雲老師一九九八年十月二十二日於今台北藝術大學《魏晉南北朝哲學思想第五講》講辭

【影片資料】

項目	內容	
英文片名	Saving Private Ryan	
出品年代	一九九八年	
導演	史蒂芬・史匹伯（Steven Spielberg）	
劇本	勞勃・羅戴特（Robert Rodat）	
主要角色	湯姆・漢克（Tom Hanks）	飾上尉軍官米勒（Capt. John Miller）
	湯姆・賽斯摩（Tom Sizemore）	飾霍爾中士（Sergeant Horvath）
	麥特・戴蒙（Matt Damon）	飾雷恩大兵（James Ryan）
攝影	詹里士・甘米斯基（Janusz Kaminski）	
音樂	約翰・威廉士（John Williams）	
其他譯名	拯救大兵雷恩	
時代背景	一九四四年六月六日，聯軍於諾曼地半島登陸。	

（資料來源：DreamWorks SKG）

文明的野蠻——《教會》

一九八六年

如果對人的平等性沒有認知，對私利與公義分辨不明，先進的文明只能召來先進的野蠻。

十八世紀的南美洲，一群抱著淑世理想的教士在巴拉圭建立教會，保護著當地的印第安人。這時，西班牙在殖民地的爭奪戰中落敗，必須將巴拉圭的土地與教會一併割讓。然而當地的教士希望維持現狀，不肯讓教會淪入准許販奴的葡萄牙之手，教廷於是介入仲裁。到了最後，教宗欽派的主教決定棄守。教士抵死不從，葡萄牙的軍隊便長驅直入發動屠殺。

這場悲劇中凸顯了兩種人格：一個殉道、一個死戰。前者以嘉伯爾為代表，後者以曼多薩為代表。嘉伯爾是位神父，乃成功深入叢林的第一人。他由音樂入手宣達福音，得到土著信任，建立了禁止獵奴的庇護地。曼多薩原是奴隸販子，專門誘捕土著，後因誤殺弟弟而尋死未果。嘉伯爾神父於是入監勸服他皈依，並在土著不念舊仇的寬恕中，獲得了重新做人的機會。

這是兩個了不起的人物。嘉伯爾認為殖民者和土著間應該是和平、非暴力的。他堅持人的作為必須符合上帝的心。因而在血戰前夕，與他已情同手足的曼多薩跪到身前，希望得到祝福時，他說：

「你想要得到什麼？光榮的戰死嗎？如果你雙手沾染鮮血而死，你就背叛了我們努力的一切。你把自己奉獻給上帝，而上帝就是愛。只要你是對的，上帝就會保佑你。而如果是錯的，我祈禱也沒有用，所以我無法為你禱告。而且請你記得，武力若是對的，那世上就無需有愛了。也許真有這樣的世界吧，但我沒有勇氣活在那裡。」

「武力若是對的，那世上就無需有愛。」神父一心求死的陳辭，足以讓千古同感悲嘆。他和中國歷史上，攔阻武王伐紂的伯夷叔齊是一樣心懷。對自己信奉的真理，要求絕對純粹。昭昭之心如火，只可吹滅，無可玷污。愛與和平是人類最高潔的理想，這不僅對敵人要求，也對自己要求，沒有條件、沒有前提。他死守信念、絕不讓步。不論敵人如何欺凌，絕不訴諸武力。不論土著如何冤屈，也不還手攻擊。他不問理由、不問苦衷，只要動武他就反對。再親近的朋友也不祝福、再虔敬的信徒也不支持。他寧可受死也拒絕以暴易暴，因為以暴易暴之時，他的心就等於死亡。身死和心死，有何差別？這是一位絕對的和平主義者。

已經成為神父的曼多薩則不然，他要重拾武器反抗，成敗在所不問。嘉伯爾所領導的教會，除他之外，其他教士也都主戰。對於不公平不正義，曼多薩要奮起所有力量來對抗，實力懸殊也要放手一搏。他寧可戰死，與信任他的印第安人共存亡。死亡是預期的結果，既選擇也承擔，沒有遺憾。

兩位神父在面臨生死關頭下的人格，都是求仁得仁，是人在環境中所能作出的最高表現。遵循良心的判斷、追求責任的完成。這原是人類崇高的力量，無奈卻被現實中的私慾與偽善所折損。紅衣主教就是這個代表。

宗教改革之後的耶穌會，致力在海外宣揚天主教義。巴拉圭的這群教士，就是以拯救土著靈魂、改善物質生活為使命，希望在蠻荒中建立上帝的新國度。然而這卻和熱中殖民的國家，有直接的利益衝突。主教銜命而來，要在兩者之間取得平衡。這本是難題，但對他卻不然，因為他早有定見。他曾在十字架前陷入數小時的長考。神父以為他在掙扎，還鼓勵主教暫離是非之地，到瀑布上游實地瞭解印第安人如何因教會而改變。神父的用意不錯，實際卻枉然，因為主教腦子裡轉的不是這回事。

在他事後寫給教宗的信中，這段心路歷程交代的很清楚：「要在世上建立天堂，實在是動輒得咎。閣下您生氣了，因為即將到來的天堂可能非如預期。兩位國王生氣了，因為窮人的天堂很少會讓統治者高興。地方上的殖民者，也同樣不滿。而這就是我肩負的任務：為了滿足葡萄牙人擴張帝國的願望，為了滿足西班牙人不會損及利益的要求，為了滿足閣下您，讓這些國王不會構成教會的威脅。同時，也為了向所有人保證，這裡的教士不能再杯葛大家的願望。」這段話已然說明一切。

我們不妨作個推想：西葡兩國簽署馬德里協定之後，這裡的命運其實已經定案。如果教會版圖可以不要移轉，這在兩國國王與教宗三人之間就可以協議，主教根本不必去。如果不可能不移轉，主教再去十趟也無法改變，因為這事輪不到他置喙。然而教宗還是派了主教去。為什麼？因為當地教士力爭，教宗不得不作出回應，但檯面上又拉不下老臉諭示「大人已有共識，小孩不許再吵」。教宗有沒有面授機宜不得而知，但主教奉命前去時，他對自己應該交出什麼樣的成績單必然了然於胸。

因此他抵達之後，視察視察教堂、與殖民者會談會談、再向葡萄牙王關切關切，餘下的就等適當時機掀底牌。這是一齣被排定的戲碼，他不過是奉派演出而已。這一點葡萄牙的殖民者心知肚明，所

以他私下談著：「門關起來說，我還真得表示一下個人的遺憾。因為伯爵一心要剷除教會勢力，而且教會發展下的這些社區又很具商業價值。」主教回敬說：「沒錯，的確都很繁榮，不就是這樣你才想來佔的嗎？」殖民者話頭一轉乾脆挑了明：「您應該完成這項光榮的失敗！再也沒有比光榮的失敗，更令我們期待的。對一個貿易國家而言，這種結局才能讓人徹底的放心，對我也是一樣。」

主教視察了瀑布上游的教會後，一則驚嘆教士的努力成果，二則也知道無法再瞞。於是，他硬著頭皮勒令土著返回叢林。因為踏出了教會，就算離開上帝的庇護，葡萄牙愛怎麼抓人怎麼抓，愛怎麼販奴怎麼販。一切與教會無關，教會不能插手，當然也就不必淌渾水。「放棄土著、保存教會」這是主教的上策。但由於土著不肯，主教只得要求教士離開，改行中策，即「放棄土著與教會、保存教士」。

乍聞主教決定，土著領袖不服：「憑什麼知道那是上帝旨意？」他指責主教是替葡萄牙人說話，而非替上帝說話。對此，主教只輕描淡寫的回應：「我不會替上帝說話，但我為教會是替葡萄牙人說話，而教會是上帝在人間的工具。」這句話夠坦誠，因為上帝和教會的立場未必相同。

嘉伯爾神父非常沮喪，他滿心以為主教會站在土著這邊。失望之餘，他追問主教，既然如此何必多此一行。主教這才說出真心話，他這趟就是來勸教士走人的。如何穩穩當當的撤走教會，這是他從頭到尾思索的事。他直言了局面為難之處：「假如教士抗拒葡萄牙人，那麼教士必被驅逐出境。此例一開，西班牙、法國、義大利有樣學樣，誰知道會不會失控？因此若想保存整個耶穌會，這裡就得犧牲。」巴拉圭教會的存在，會危及耶穌會在西歐各國的百年大計，這顧慮得多偉大、多卑鄙。神父至此與主教割袍斷義，情勢走向了主教的下策：「土著、教會、教士盡皆放棄」。

大難來了，教士全死、印第安幾乎滅族。屠殺之後，殖民者和主教閒著茗用餐。主教問：「你還有臉來說，這場屠殺是必要的嗎？」西班牙殖民者緩緩抽著煙：「我做了我必須做的事，而且是基於您也准許的合理目的。請容我說，是的，屠殺的確是必要的。」主教啞口無言。葡萄牙殖民者勸主教接受事實：「您沒有選擇。我們必須在這世上活著，而世界就是這樣。」主教迷惘了，他喃喃自語：「不，是我們造成世界這樣的，是我造成的。」最後他告訴教宗：「如今您的教士全死了，只有我還活著。不過事實上是我死了，他們活著，因為他們的靈魂會活在所有生者的記憶中。」

他和教宗決策的因素中，傳教理想不在內、上帝已經接納的印第安靈魂不在內、棄守教會必然逼人上梁山的後果不在內。主教是有些愧疚，因為血流太多、犧牲太慘。但如果人沒死這麼多，是否他就能欣然覆命？撤走教會的決定究竟是他的屈從，還是教宗在臨行之際密下的懿旨？握有權柄的教會高層，放棄上帝與人道精神，用來換取民族國家興起後日日衰頹的教廷威信，枉送了無辜人命。他與教宗良心何在？行為能力何在？智慧何在？難怪《聖經》上說，「信」「望」「愛」之中，最大者為「愛」。主教與教宗都有信仰，也不好說他們不懷希望，卻獨獨缺了愛，結果使得「信」和「望」成了撲滅「愛」的兇猛力量。

教廷背棄印第安人，這是一重悲哀。求戰也死，求和平也死，這是一重悲哀。死絕了這麼多生靈，主教還搖頭晃腦，大概只覺得如果當年沒有派教士來這裡就天下太平。人血染紅了瀑布，他居然還能寫下一篇四平八穩、不痛不癢的報告送回羅馬交差，這又是一重悲哀，也是人世災難不斷往復的原因。

在台灣流傳的鄒族與吳鳳間的事跡不是這樣，這是約與《教會》同年代發生的故事。鄒族歷來有獵頭祭俗，他難以勸止，便提議用既有的髑髏代替，當地於是平靜四十年。然而當頭骨用罄，族人又重提要求。吳鳳便說可以獵殺某個路過的行人。族人依言而行，發現卻是吳鳳，難過之餘便廢了獵首之俗。

吳鳳（一六九九至一七六六年），清初阿里山通事，職司鄒族與漢人之間的事務。鄒族歷來有

這個故事目前被質疑不是史實。一則史料難徵、二則又混入了種族沙文主義，使包含鄒族在內的全體原住民都覺得背負了殺人臭名。這也難怪，因為事件中的鄒族頭目，連名字都不傳。但若先擱置真偽爭議，僅就箇中意義來談，這事件的存在果真是侮辱了鄒族嗎？

亙古以來世代相傳的風俗，衝著異族朋友的情誼，一夕可以改。這正是所謂「天變不足畏、祖宗不足法、人言不足恤」，這位鄒族頭目展現的氣魄和見識何其鉅大！他單單以一人自覺的力量，就能有意識的跳脫出自然環境千年以來對全族的擺佈。他以對朋友生命的尊重，擴大到對其他生命的尊重。以對其他生命的尊重，取代了「以他人顱血庇祐我族」的信仰，從這裡一大步接軌到現代人共同肯定的價值。這樣充滿愛與理性精神的文明躍昇，歷史上發生過幾次？對比電影中那位飽讀不知多少基督教聖經聖典的紅衣主教，鄒族頭目何其文明？主教何其野蠻？

什麼是野蠻？出草殺人就等於野蠻嗎？就如電影中，當殖民者以殺第三胎嬰兒來指控印第安只是具有人聲的叢林動物時，嘉伯爾神父嚴詞反駁：「那是生存的需求，因為每個父母只有能力帶一個孩子逃跑。」殺嬰乃環境所迫，出草亦然。若從人類學的比較研究來看，出草更是原始社會的共有現

象。假若原漢處境對調，只怕漢人也是照樣出草。文明一早一晚，沒什麼好得意，也沒什麼好羞恥。要怪，只能怪上帝為什麼把人生在一個不容易發展文明的叢林中。要怪，只能怪上帝為什麼讓人在勤奮燒墾之餘，還穀不豐、獸不獲、後代不綿延，迫使人敬畏神秘而選用鮮血來祭禱。漢人如果拿這事來竊笑，那是漢人蠢。因為漢人的蠢，就否定自己祖先在人類歷史上石破天驚的大作為，那是子孫糊塗。

吳鳳之事若真，那麼尋死前那一刻，他在想什麼？

獵首停了四十年，如今鄒族要求恢復。若是他同意，必將有人因為他的決定而死，而且年年不止。若是不同意，勢必激起鄒族憤慨，引發兩族猜忌甚至衝突。不管是漢族或鄒族，只要有一個人因此枉死，他都不能忍受。那是他的職守所在，也是生命理想所在。偏偏情勢迫在眼前，同意也罷、不同意也罷，畢生的努力都將廢于一旦。於是他選擇死。死，可以無愧職守，可以保全一切的努力，可以捍衛「我不贊成殺人」的信念，這是他對人類平等與生命價值絕不妥協的認知。

他絕對不會是為了想感動人而死的，如同神父的殉死也不會是為了想感動主教，或是奢望能感動西葡兩國的殖民者。但吳鳳萬想不到，他幾十年想做而做不了的事，卻仰仗了這位不世出的頭目一手完成。如果沒有他，吳鳳只算白死，只算是提供了一顆當年用的新鮮人頭而已。吳鳳死，頭目不忍了、明白了。這其中有私誼、有公義。一死一念之間，世界為之改變。比起影片中這個紅衣主教，死光了印第安人，死盡了傳教士，也不過啟發了他窗邊一聲淺淺的嘆息。兩者相比，差得多麼遙遠？在文明的層次上，頭目與吳鳳的心靈同等珍貴，因為那都是人類智性覺醒的一刻。

吳鳳之事若真，那麼相對於鄒族的自覺，其他部族的獵首要遲至日本有效統治後才高壓禁絕。為了朋友而自己作出決定，和被日本刺刀抵在胸口上才認栽畫押，哪一個英雄，哪一個光榮，哪一個會丟祖靈的臉，哪一個祖靈會高興？

處理異族間的衝突，是老於世故的主教和教宗比較文明？還是當下扭轉習俗，以永絕殺戮來回報朋友的鄒族頭目比較文明？難道非要像教士和印第安人這樣慘烈的犧牲，才是可歌可泣？難道非要像台灣後來的霧社事件，官廳欺人到忍無可忍，逼得莫那魯道力戰而死，妻眷大小集體自縊，花崗一二郎切腹明志，社會才會學到教訓？強者就趕盡殺絕，弱者就拚了個同歸於盡，難道這是異民族共處的第一步？

看完電影，同情印第安的遭遇，惋惜傳教士的犧牲，也要譴責主教與藏在幕後的教宗。固然，這是當年西方社會在政教分合與對立中的棘手問題。然而，他們如果有一點點嘉伯爾神父的精神，就會盡力折衝，不會引來這樣的腥風血雨。當今世上，如南斯拉夫、巴勒斯坦，若是能出一個嘉伯爾神父，或是出一對鄒族頭目與吳鳳，就不會這樣兵連禍結。文明可以給人更寬闊的心力，也可以給人更狡黠的暴力。今天的國際強權，若仍是打從心底不相信平等，不樂見他國發展、不樂與他國平等，仍以打轉在一國一族的政軍盤算中為天經地義時，《教會》這類的故事必會在人類文明的舞台上繼續野蠻上演。

【說明】本文多節錄自辛意雲老師一九八七年四月二十二日於建國中學國學社《中庸第六講》講辭

【影片資料】

英文片名	The Mission	
出品年代	一九八六年	
導演	羅蘭·約菲（Roland Joffé）	
原著劇本	羅伯·鮑特（Robert Bolt）	
主要角色	勞勃·狄尼洛（Robert de Niro）	飾羅力格·曼多薩（Rodrico Mendoza）
	傑洛米·艾朗（Jeremy Irons）	飾嘉伯爾（Gabriel）神父
	雷·麥克安納里（Ray McAnally）	飾紅衣主教Altamirano
音樂	顏尼歐·莫尼克耐（Ennio Morricone）	
時代背景	一七五〇年·西班牙與葡萄牙簽署馬德里協定。一七五八年·南美巴拉圭·紅衣主教撰寫回憶。	

（資料來源：Enigma Productions）

富貴不能淫——
《左拉傳》

一九三七年

世間的名利之所以可以牢籠人，讓人甘作牛馬或甘於墮落，就是因為它滿足了與生俱來的慾望。人的慾望，是盤在心上的一棵樹，往上盼的愈高，往下就扎得愈緊。

年輕的左拉和塞尚，是擠在閣樓裡的窮藝術家，多年後各自成名。一日，兩人在金碧輝煌的飯廳中閒談。左拉興奮的鑑賞著收藏，一身粗衣的塞尚則意興闌珊，表示他是為辭行而來。左拉驚訝的追問。因為當時巴黎是藝文中心，離開巴黎，等於離開機會。

塞尚坦率的說：「你現在有錢了，也有名了。從閣樓的日子一路走來，真是漫長。那時候天氣冷，你一邊把書燒了取暖，一邊還大喊著：『要燒掉偽君子和不要臉的作品，讓書頁的火光溫暖求道者的身子！』坦白說，有時候我也想向錢投降。但是，辦不到。我們這些人還是窮些好，不然才華會像你的肚子一樣，變得又肥又腫。請原諒我這麼說，你是我的老友，這些話我不能不說。」左拉也尷尬、也感傷：「留下來吧！我需要有人來提醒過去那些艱苦卻快樂的日子，提醒我要為理想站穩腳根。」塞尚意有所指的說：「你再也回不去了，而我則從未離開。」「你會寫信給我嗎？」「不會，

「但我會記得你。」

塞尚走了。妻子以為他倆吵架。左拉若有所失的回答：「不，我們沒有吵架，但他卻帶走了我最後的青春。他說我太有名，也太胖了。但是，就算是這樣又如何？人生之戰我已打過，贏到現在平靜的生活。只是他一走，往事便只成追憶。不過人生難料，誰知道命運會如何左右我們，或甚至打敗我們呢？」左拉這番話，是一個事業成功者尋常的心聲。他剛獲學院榮銜，正覺人生順遂如意。以他的地位，可以從此作個文壇大老，等著後輩來捧、寫寫雜文、做些演講，安穩終生。他不覺得這有何妨。

然而，瑞佛斯夫人的突然到訪，卻意外改變了左拉的後半生。她丈夫因間諜罪被捕，希望他協助為丈夫揭發此事。她帶來的證據讓左拉感到震驚，但心中卻十分猶豫：「誰幫得了妳？全法國都已認定妳丈夫有罪，痛恨他是個叛國賊。任何敢於挑戰的人，都會被他們摧毀。我受夠了奮鬥、混亂、爭吵。窩在家裡快樂自足，何必淌渾水？」夫人聽了含淚而去。

陷入沉思的左拉，瞥見塞尚的自畫像，彷彿被一針刺醒。他長期寫文章報導社會真相。但成名之後，花費他最多精神的不再是對悲苦的體恤，而是對悲苦的發掘。寫作的心是一個，放下筆過日子的心又是另一個。關懷的主體變了，這內心細微的差異自己知道，好朋友塞尚也知道。閣樓的日子是遠了，難道年輕時對理想正義的堅持也遠了？老友的身影，似乎還在寒風中對他微笑：「一起來吧」，左拉，別怕離開你溫暖的壁爐。」他於是拿定主意。第二天，他在各大媒體發表「我控訴」一文，揭發軍方陷害瑞佛斯的始末，掀起軒然大波。

瑞佛斯一案，本是軍方誤判。發覺錯誤之後，卻又將錯就錯。索性冤死一個，以換取國軍榮譽。左拉將此事掀開，呼籲「正義比軍隊與國家的榮譽重要」，要求平反。輿論喧騰的壓力逼得軍方出面反擊，一面策動群眾，另一面籠絡司法。

為什麼軍方要遮掩錯誤？當情報局上校發現了瑞佛斯無辜的證據時，他的長官將軍說的義正辭嚴：

「陸軍如果坦承犯錯，參謀部將落入全法國醜聞報紙之手，我們必須竭力阻止此事發生。何況只要你不說，沒有人會知道。而且你也不准說。懂了嗎？這是命令。」這樣的理由，造成此案冤沉到底。

然而，這位參謀部將軍所顧忌的絕對不僅於此。他真正擔心的，應該是一旦平反冤案，逮捕真正的叛國者時，民眾會想：「一下子這個叛國，一下子那個叛國，究竟還有多少叛國賊躲在軍隊裡頭？會不會明天又冒出一個？法國軍隊的榮譽與紀律何在？整個作戰指揮系統是怎麼領導的？誰該出來負責？」層層追問下的骨牌效應難以招架。更危險的，這件事如果和之前普法戰敗的民怨攪在一起，那麼連我參謀部將軍的位子都坐不穩。乾脆一不作，二不休，犧牲瑞佛斯是最俐落的。所以，這個將軍表面上的理由是「不能為了一個人的清白，卻讓軍方的尊嚴掃地，引起國家的動盪不安」，而真正的理由卻是「不能為了一個人的清白，卻讓本人的尊嚴掃地，引起人事的動盪不安」。歷史往往讓我們看清，嘴裡大喊「對國家作最有益的事」的人，總是躡手躡腳的部署著「對自己最有益的事」。

而那些煽動出來的群眾就更不堪了。群眾多半不會自己運動，要運動就要有人構思，加以組織。而構思者的心思，常常比搖旗吶喊中的口號要複雜的多。想以社會力量來推動改革，群眾必須同聲同調，才能動員巨大的信仰力量。訴求的層面愈高，對群眾心理的掌握就要愈精準。得人心者得天下，

這話雖然不錯。但人心有萬千種，得人理智心可以得天下，得人仇恨心照樣可以唾手取天下。究竟要

得什麼心，就看構思者的操作策略。歷史上不乏負面的例子。十九世紀

納粹的崛起、文化大革命的鬥爭整肅，更是其中犖犖大者。至於像二十一世紀的台灣，選舉成為變相

的群眾運動。二千三百萬人分邊對壘。人人愛國，人人建國，結果國不成國。順我者昌，逆我者亡，

相視不共戴天。民主日日深化，而廉恥卻日日淺薄。這樣的歧途發展，群眾又哪裡想的到？

相對於軍官與群眾，左拉自主的良心令人景仰。在陪審團前，他巍巍然自訴其存心：「大家都

說，是政府傳我出庭。錯了，是我自己希望站在這裡，是我選了你們為我裁判。這是我一個人的決

定。我只是要讓這件冤情曝光，讓全法國知道實情並且發表意見。除此之外，我並無他意。」可惜這

場官司，因為陪審團及法官都已被軍方收買，終審判為敗訴。左拉於是逃亡英國，繼續以筆為槍，撰

文抨擊。最後，法國政府不得不重審此案，真相大白。

這部電影呈現了慾望下的不同作為、不同人格。

年輕時，向著理想的霞光無畏的邁進，這不足為奇。但是，自己真的關心人群大眾嗎？真的關心

民主政治嗎？真的在乎法律正義嗎？這些點燃少年熱情的薪火，總是在中年獲得成就之後冰熄無存。

權位，代之而成為生存的保障，成為貪婪和恐懼的守護神。參謀部將軍就是這種典型人物，拚命追求

權位，最後沒入權位的流沙裡。

塞尚選擇淡泊。他在成名後選擇離開，擺脫了心中對功成名就的依戀，沒有繼續讓年輕時求名、

求溫飽的生存慾望支配自己。醒覺的心，保全了他的性情，也成了在關鍵時刻影響左拉的提攜力量。

養心莫善於寡欲。江渚漁樵的心志，往往是人生得意時堅強的防波堤，不至於讓原本成就人的慾望，轉而成為陷害人的網羅。

左拉是另一種典型。他身居名位之中，但是臨到事來卻寧可棄了名位。他死後，入祀先賢祠。塞尚帶著人們這樣的追悼：「我們不要哀悼，讓我們向他不朽的精神致敬。他如火炬，指引了後進，繼承其精神。各位有今天的自由，勿忘左拉之語，勿忘為你奮鬥之人、勿忘以才華和生命為你搏取自由之人。請為他們狂熱的堅持喝采，並且學做一個人，因為人性中有真摯的愛。左拉是個平凡的偉大靈魂。當他可以安享聲名、財富、安逸時，突然間，他卻自願放棄一切享樂、放棄他深愛的工作。因為他知道，除卻正義別無祥和，除卻真理別無安寧。他這勇者之聲，喚醒了沉睡的法國。祖國的人物，多令人驚歎！法國的靈魂多麼美麗，幾世紀以來引領著世界的公正和正義。而今天，法國再度成為理性與仁善的國度。因為他有一個子民，透過無數的努力和偉大的行動，創造出一個新秩序，奠基於凡人皆有的正義與權利。我們勿因他受難而同情他，我們應該羨慕他。因為他偉大的心靈贏得了不朽的榮耀，而這是人類良知覺醒的一刻。」

在山泉水清，出山泉水濁。和自己辛苦得來的名利過不去，放棄安步人生巔峰的坦途，天底下有幾個人願意？像左拉這樣，果決的擺脫對名位的慾望，也不懼軍方的權勢，稱得上是歷史中又一位「貧賤不能移、富貴不能淫、威武不能屈」的大丈夫。

【影片資料】

項目	內容	
英文片名	The life of Emile Zola	
出品年代	一九三七年	
導演	威廉·狄特爾（William Dieterle）	
改編劇本	諾曼·萊利·雷恩（Norman Reilly Raine） 漢茲·黑哈德（Heinz Herald） 蓋札·海爾茨格（Geza Herczeg）	
主要角色	保羅·茂尼（Paul Muni）	飾左拉（Emile Zola）
	約瑟夫·希爾德克勞特（Joseph Schildkraut）	飾瑞佛斯上尉（Alfred Dreyfus）
時代背景	左拉，生於一八四〇年，卒於一九〇二年。 塞尚，生於一八三九年，卒於一九〇六年。 一八九四年，法國發生了「瑞佛斯」冤案。	

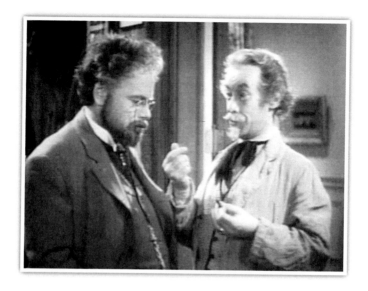

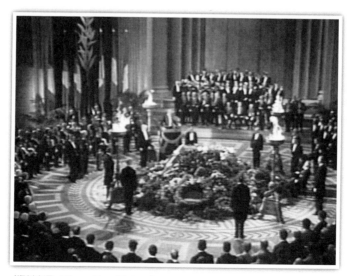

（資料來源：Warner Bros. Pictures）

慎獨——《阿拉伯的勞倫斯》 一九六二年

這是一部由真人真事改編的傳記電影，講述了傳奇人物勞倫斯在一次世界大戰時的彪炳事蹟，並試圖尋找「他究竟是怎樣一個人」的答案。

勞倫斯具備了典型的戰士氣質，意志堅強、敢作敢為。他協助阿拉伯的費瑟王子組成游擊隊，不斷騷擾土耳其後方，先後攻佔了阿卡巴（Aquaba）港、大馬士革，迫使土耳其向協約國投降，立下了極為亮眼的戰功。

他頗有急智，這在阿卡巴之役裡表現的可圈可點。五十名敢死隊，在他的率領下冒險橫越奈胡（Nefud）沙漠。他先是說服了當地部族倒戈，募到上千名戰士。攻城前，兩族因為一起殺人案瀕臨反目。殺人者死，是當地信守的風俗。不處決，難以服眾。但立即處決，必傷結盟之誼，這在攻城之際是兵家大忌。於是，他以兩不相屬的第三者身份出面執刑，化解危機。攻城後，因為城中沒有預期的戰利品，為了避免結盟生變，他當機立斷的替英國政府作出了五千金幣的承諾，一言穩住軍心。接著，他又和兩名隨從穿過西奈（Sinai）半島，急赴開羅請求增兵。這等果於應變的能力，令人折服。

持平而論，阿卡巴一戰而勝是半由膽氣，半由運氣。原先，阿拉伯人被打得落花流水、節節敗退。費瑟部眾全被困在麥地那（Medina）一籌莫展，英軍顧問力言向南退避。此時，勞倫斯不退反進的提議確是膽氣過人。然而，土耳其人全無防備也並非大意。因為奈胡沙漠是連當地人都不肯輕涉之地，只要有任何閃失，就是葬身黃沙一途。事實證明，沙漠的難度遠超過勞倫斯的想像。若是沒有經驗老到的阿里同行，他根本到不了，所以這也是運氣。

無論如何，他的勝利穩住了費瑟的陣腳，也燃起阿拉伯人反守為攻的信心。最後他更與英軍分進合擊破了大馬士革，名響中東，號為「阿拉伯的勞倫斯」。這時他只有三十歲。

然而作為一個將領，他的識見是不足的。

作為軍人，他的識見是傑出的。阿卡巴的成功固然膽炙人口，但畢竟可一不可再。勞倫斯真正的軍事成就，是成功運用了游擊戰術。他以沙漠易於出沒的特性，反覆率軍破壞土耳其的補給鐵路線，使其大軍腹背受敵。這以小搏大、以少亂多的策略，產生了代價極小而成效極大的牽制力，於戰局中居功厥偉。

以當時的政軍情勢來說。蘇伊士運河於一八六九年開航，英國視此為本土與印度、澳、紐等遠東屬地之間的往來要衝，因而於一八八二年出兵佔領埃及。不過當時的肥沃月彎與阿拉伯半島一帶，仍為土耳其帝國的屬地。後值大戰爆發，土耳其加入德奧一方，英國為加大打擊面，便鼓動當地的阿拉伯人成立反抗軍（Arab Revolt）。勞倫斯原是開羅本部裡一名畫地圖的小官，適逢阿拉伯管理局（Arab Bereau）的卓頓先生需要觀察員，因而將他借調出來，想倚重他對阿拉伯的豐富知識，從旁瞭解費瑟的決策與意圖。換句話說，這是讓他去作「間諜」，沒想到他卻做成了「將軍」，而且還是「阿拉伯的

將軍」。

「英國的將軍」和「阿拉伯的將軍」，在打敗土耳其這事上是立場一致的，但對打敗之後的立場卻大相逕庭。英國當然想掌握中東，擊退土耳其後所讓出來的權力真空，怎麼可能拱手讓給阿拉伯？英國以建立「阿拉伯國」為餌，慫恿阿拉伯人出來作前鋒，用的是「以夷制夷」的策略。這其實也不是什麼難以揣摩的大陰謀。那是個帝國主義橫行的年代，世界上到處是殖民地。鄰近的非洲，不久前才被瓜分的乾乾淨淨，如今英國怎會貿然放手中東？

這個於理至明之事，勞倫斯卻視而不見。甚至他到開羅，還天真到要艾倫比將軍做出「對阿拉伯沒有野心」的承諾。將軍隨口就應，他居然也聽了就信。所以後來當「賽克斯‧皮柯特協定」（Sykes-Picot Agreement，簽於一九一六年，協定中詳訂英法兩國如何平分中東，是典型秘密外交下的一份密約）曝光後，卓頓便這樣的諷刺勞倫斯：「你也許不知道這份協定，但一定起過疑心。若我們是說了謊，那你就是說了半個謊。像我這種人說謊只是隱藏真相，但說半個謊的人，卻是連真相在哪裡都忘了。」英國非要阿拉伯不可，這是真相。將軍撒謊，是掩蓋真相。而勞倫斯選擇相信，是迴避真相。此兩者半斤八兩，只不過一個騙別人，一個騙自己。卓頓講得分毫不差。但勞倫斯為何如此？因為他亟於建功，需要「沒有野心」以合理化目標。

勞倫斯錯判政局，也錯判了自身處境。對英軍來說，他的價值在於團結阿拉伯的戰力。一旦事成，這個桀驁難馴的問題製造者就沒有利用餘地。繼續留著，必會招惹其他意外的麻煩，所以將他官升上校、調回英國是上策。

對費瑟來說，勞倫斯是英國人。一個英國人怎麼可能在戰場上同時對英國和阿拉伯效忠？這是費瑟首度見面就質問的。那麼，費瑟既不信任他，為什麼又用他？一開始，直攻阿卡巴的險計是沒有辦法中的辦法。費瑟雖然支持，但絕非是破釜沉舟、孤注一擲。對他來說，成事固然可喜，萬一失利，情勢也不會更糟。因為他的主力部眾仍是南遷退避。既然有人願意冒死一試，他自然樂觀其成。而後費瑟持續重用勞倫斯，因為他是反抗軍裡的常勝將軍。有他在，足以提振士氣，所以留用身邊有益而無害。然而，當阿拉伯攻入大馬士革，佔到了與英軍分庭抗禮的位置時，勞倫斯就不能再用了。他的存在，變成有害而無益。大食帝國的子孫怎麼能由盎格魯薩克遜來協助建國？即將登基的王，怎麼能靠一個英國雜毛幫他打江山？就算勞倫斯赤膽忠心，他身後還躲著一群難纏的老傢伙，軍國大計如何能委之此等外人？

大馬士革之前，英阿雙方都需要他。大馬士革之後，英阿雙方都不需要他。這是形勢發展下的必然。勞倫斯自己看不清楚，但艾倫比將軍和費瑟都是內心有數。所以在談判桌上，費瑟才挖苦艾倫比說「勞倫斯是兩面刃，我們不都是同樣高興的攆走他了嗎？」

一個缺乏自知之明的軍人，怎麼作將領？

其實，縱使英阿雙方不趕勞倫斯走，他恐怕也留不下去。為什麼？因為勞倫斯有性格上的限制。

外表看來，勞倫斯是成功的。他生前軍功赫赫，死後入葬西敏寺（Westminster Cathedral，英國歷代皇族與名人的墓地），阿拉伯建國史上更少不了他一筆。毫無疑義，他已是千古留名。然而，成名成功都是別人看的，勞倫斯看自己又如何呢？

導演認為，他看自己是失敗的。他自覺失敗了兩次。第一次，是因「英雄形象破損」而失敗。第二次，是因「大馬士革的騷亂」而失敗。

勞倫斯本來只是對阿拉伯有研究興趣、有探險熱忱，從軍之後又興起了人道主義者的責任感。他是有著像先知、救世主一樣的眼光，看到了阿拉伯民族的問題。於是他心懷使命，激揚著熱情。但這股熱情，除了是在追求阿拉伯的獨立建國，也是在追求一個英雄人物的美好典型。這之間的關係是很微妙的。想想看，一個二十多歲的血性青年，有機會給予阿拉伯人自由，這是多大的理想，多輝煌的人生目標。站上歷史舞台，成為一個自己希望成為的英雄，有為者怎不醉心？這原是人之常情。不過，當這份許過期被擴大時，就不免脫離現實而落入虛榮的假象中。

假象之一，就是以勝利代表一切。當土耳其火車被炸、所屬部眾紛紛上前搶奪戰利品時，勞倫斯意興風發的走在車廂頂上檢閱戰果，身影翩翩，宛如君臨天下。他完全沉浸在所向皆捷的喜悅中，而無法思考勝利中的隱憂。他只在乎勝利，因為勝利使他更接近自己心目中的形象。作為一個真正關心阿拉伯的人道主義者，他應該矯正其風俗與戰場劣行。就像初見阿里時，勞倫斯目睹他因井水就殺人時憤而批評的：「只要阿拉伯各族間繼續打鬥，就永遠會是小人物、蠢人物，貪心、野蠻、冷酷。」聽，當時說的多麼義正辭嚴，現在又看得多麼無關緊要。何以如此？因為勝利至上。因為「我是英雄」的念頭，逐漸凌駕在「為阿拉伯建國」的念頭之上。所以他再也看不到劫掠的錯誤。同樣的，他也看不見紀律。勝利愈多人馬愈少，掠奪一回人就散夥一回。這是什麼軍隊？將來打贏了又如何？

假象之二，就是自我膨脹，誤以為自己無所不能。沙漠中有人落隊，阿里以大局為重，認為不該回頭。但勞倫斯堅持折返，因為這是符合英雄特質，是慈悲、是有道義的。結果勞倫斯單騎而去，竟也成功了。敢死隊員因之歡聲雷動，連阿里也心悅誠服的為他披上代表族長（Sharif）的白袍。

這時，勞倫斯忍不住躲到一旁顧影自盼、喜形於色，彷彿這一刻比救回落隊者還讓人高興。他太高興了，因而完全忽視了僥倖的部份。他的邏輯變得簡單：我要，就拿得到。志得意滿的他，在某次游擊行動中遭到射傷。這時有人警告他「你很快就會用光九條命」，但他仍置之一笑。北進的征途中，阿里不斷提醒他量力而為，可惜他充耳不聞。終於，他在一次深入敵營的刺探行動中被俘，並遭到土耳其軍官的強暴。

強暴，使英雄形象整個破碎了。他心中的英雄是高貴高潔的、寧死不屈的，甚至是「金子彈才打得死的」。現在既然破碎了，他就灰心的全部不要了。他向阿里承認自己是平凡人，想作平凡事，不想再作什麼「有志者事竟成」的事。勞倫斯於是黯然離開，這是他第一次失敗。

回到英軍陣營，艾倫比將軍簡直氣瘋了。攻擊發起在即，主帥卻臨陣逃逸，還是因為「個人因素」。沒奈何，艾倫比只得拿「人生機運不可失」「大業在此一舉」云云哄著他，並同意給予大力的資助。勞倫斯最後被說動，重燃了鬥志，因為他終究沒有忘情「為阿拉伯建國」的理想。他告訴艾倫比，他會搶先攻進大馬士革，並將之交給阿拉伯人，使英法密約成為一張廢紙。

話，說的豪氣。但重回戰場的勞倫斯，再也沒有原先的那種慈悲與正義了。他僱用罪犯作貼身保鏢，因為他們剽悍。他以重金募成了一支新的軍隊，因為「錢」比「建國」有號召力。戰場上，他

從此遇敵就殺，不留任何俘虜，因為他對土耳其人滿腔恨意。勞倫斯變了，在他毫無察覺之中整個變了。以至於原先十分景仰他的美國記者，都改口大罵他喪心病狂。他不再像是義軍，而像是流寇。

如勞倫斯所願，他先入了大馬士革，並在市政廳組成「阿拉伯國家委員會」，控制了電信局、郵局、電廠、醫院、消防隊等一切設施，並拒絕英國接管。稍後入城的艾倫比雖然生氣，但他按兵不動，等著看「沐猴而冠」的笑話。果然，平日馳騁沙漠的阿拉伯人根本無法控制局面，市政一團亂。部眾吵吵嚷嚷、嚷嚷吵吵、又是一番劫掠後各自揚長而去。最後，勞倫斯在看到醫院傷患的淒慘處境後，竟大哭的手足無措。

勞倫斯又失敗了，敗在他忽略大馬士革並非一處綠洲，而是一個已具規模的現代化城市。軍事佔領並不能維持城市的運作。沒有技術人員，大馬士革只如一處沙漠。他輸了，輸的眾叛親離，連向來與他同生共死的阿里都得離開他。

相對於勞倫斯，阿里是理智沉穩的。不必冒的險他不冒，不能不冒的險他謹慎。僥倖成功，他歸之於上帝旨意。他看得見敵我優劣、看得見處境安危。他不像勞倫斯總是陷入主觀的自我意識而不自知。在委員會上，他提議尋求英國工程師的協助。但勞倫斯認為引入英國工程師，就會引入英國政府。阿里終於看清了阿拉伯的落後，絕不僅是在武器與軍事一項而已。所以最後他對勞倫斯說，他要去學習政治。勞倫斯聽了，仍不屑的說「那是非常低賤的工作」。可以預見的，阿里又將自失敗中贏得教訓，而勞倫斯仍是原地踏步。

這場騷亂，最終還是由費瑟王子出面安頓，從勞倫斯主導的敗局中扳回一城。在與英軍的談判會議上，費瑟勸了勞倫斯一段話，說的也老練也誠懇：「這裏已沒有戰士能做的事情了，我們得談判，

這是老年人的工作。年輕人負責戰爭，戰爭的優點正是年輕人的優點：勇氣與願景。接著老年人負責和平，和平的缺點正是老年人的缺點：多疑而謹慎。人世就是如此。」

這位沙漠王子確是個長於政治的厲害角色，他明知英軍只是利用他，但他沉得住氣。螳螂捕蟬，黃雀在後。他洞穿美國想參戰的心思，便暗中安排美國記者來訪，推捧勞倫斯成為新聞人物，也提供消息讓中東戰況成為國際矚目的焦點，逼使英國最後無法一手遮天，必須在國際壓力下幫足阿拉伯人的忙，協助其接管大馬士革。到這裡，艾倫比將軍才發現自己是吃了悶虧，賠了夫人（大馬士革的部分統治權）又折兵（投入的兵員與物資）。

勞倫斯在阿拉伯的功過如何？他究竟是怎樣一個人？

當年同在營中的英軍顧問說「是我所見過最傑出的人」，艾倫比將軍說「我不很了解他」，美國記者則說「他是詩人、學者、英勇的戰士，也是自巴納姆和貝利（Barnum and Bailey，美國著名的馬戲團主）之後一個最愛出風頭的無恥之徒。」

這些評論，並不中肯。遠遠不如當年阿里臨別時說的「你很努力的要給我們大馬士革」，更不如費瑟王子最後所說「我所虧欠你的無可估量」這句由衷的感謝話。

勞倫斯帶領阿拉伯軍隊，如旋風般崛起，征戰之功無可抹滅。他熱情洋溢，允文允武。只是年紀太輕，成就太空言。但他受辱之後，對土耳其人的屠殺未免太過。他致力於阿拉伯建國，並非托之大，英雄夢來的太快。理想中的真髓與妄念，他來不及辨別。客觀局面中的機會與威脅，他也來不及深思。這就是所有「英雄出少年」者的共同難關吧。

【影片資料】

項目	內容
英文片名	Lawrence of Arabia
出品年代	一九六二年
導演	大衛·連（David Lean）
原著	勞倫斯（T.E. Lawrence）
劇本	羅伯·波特（Robert Bolt）
主要角色	彼得·奧圖（Peter O' Toole） 飾勞倫斯（Thomas Edward Lawrence） 奧瑪·雪瑞夫（Omar Sharif） 飾哈里（Ali）族長（Sharif） 亞歷·堅尼斯（Alec Guinness） 飾費瑟（Faisal bin Hussein）王子 傑克·霍金斯（Jack Hawkins） 飾艾倫比（Edmund Henry Hynman Allenby）將軍 克勞德·雷恩斯（Claude Rains） 飾阿拉伯管理局卓頓先生（Mr. Dryden） 亞瑟·甘洒迪（Arthur Kennedy） 飾美國記者（Jackson Bentley）
攝影	弗瑞迪·楊（Freddie Young）
音樂	莫里斯·賈爾（Maurice Jarre）
其他譯名	沙漠梟雄
時代背景	勞倫斯，生於一八八八年，卒於一九三五年。 費瑟，生於一八八三年，卒於一九三三年。 艾倫比，生於一八六一年，卒於一九三六年。

附註一：

勞倫斯生於英國威爾斯，一九一〇與一九一四年間，他擔任大英博物館在幼發拉底河畔的卡契米希（Carchemish）考古隊的助理。第一次世界大戰爆發時，他投筆從戎。一九一六與一九一八年間，他積極參與阿拉伯戰事。一九一九年，他成為英國參與巴黎和會的代表團成員。一九二二年，他出人意料的捨棄了公職和傳奇性的身份，用假名加入英國皇家空軍（RAF），成了普通的空軍士兵，後於一九三五年退役，同年死於車禍。譯有《荷馬的奧德賽Odyssey of Homer》，著有《智慧七柱》（Seven Pillars of Wisdom）、《十字軍城堡》（Crusader Castles）與《鑄造廠》（The Mint）等書。

附註二：

費瑟後來在一九二〇年自立為敘利亞王，但法國拒絕承認，出兵奪取大馬士革。費瑟乃退位逃亡。次年，他又於英國支持下，在巴格達即位為伊拉克國王。遲至一九三二年，英國始准許伊拉克獨立，成為阿拉伯世界中第一個獲得獨立的國家。（同年沙烏地阿拉伯獨立，一九四一年敘利亞、黎巴嫩獨立，一九四六年約旦獨立。）

附註三：

勞倫斯在《智慧七柱》中言及自己對阿拉伯人的愧疚。他說：「唯一能做的是，拒絕一切因我做一個成功的騙子所頒贈的榮譽，以免引起心中的不快。」

附註四：

勞倫斯其人其事，與台灣史上的森丑之助（一八七七至一九二六年）頗為相近。兩人同處「帝國主義」與「民族自決運動」此消彼長的時代，都是以學術探險之初衷而自請從軍。常人視為畏途之地，他們甘之如飴。勞倫斯認為沙漠「乾淨」，森丑之助認為原住民「純樸有誠」。勞倫斯號為「阿拉伯的勞倫斯」，一心想協助阿拉伯建國。森丑之助號為「台灣蕃通」，一心以建立布農族的「蕃人樂園」為志。可惜兩人所懷均不容於當局，一則抑鬱以歸，一則投海自盡，足堪扼腕。

（資料來源：Columbia Pictures）

敢為天下先——
《阿波羅十三號》 一九九五年

人類踏上月球了。三十八歲的美國人，七月二十日，一九六九年。

一群太空人正聚在電視機前面，觀看歷史性的實況直播。「我在登月艙底，腳下只陷入了一兩吋，地面像粉一樣。」「我的一小步，是人類的一大步。」「從此刻起人能夠在月球漫步，這不是神蹟。」月球上傳回的聲音，宣告了一個劃時代的成就，振奮了所有的太空人。他們心中所受的喜悅與衝擊，一如當年的哥倫布。

一四九二年哥倫布抵達美洲，為人類歷史掀起了巨大波濤，宣告了歐洲中世紀的結束。這個地理大發現與繼起的文藝復興、科學發展，在歐洲激起了一股強大的奮發精神。人類開始信任自身的能力、勇於冒險挑戰，並且反覆檢驗真理。這種精神與一波波科技成果，主導了往後的文明發展。而此等不斷求知的態度，依然在當今的太空科學上大放光芒。

繼阿姆斯壯登月成功後，美國派遣了「阿波羅十三號」繼續探勘。這艘太空船在途中發生意外，不但登月無望，連返航都有問題。所幸這個危機終於在太空人沉著自救，與地面人員的支援下安然度

過。雖然功敗垂成，但整個過程中展現了人類不凡的毅力，其實也正是人類真正的能力。冥冥中未知的變數，是已知的科技永遠掌握不全的，但人能應變。透過集體的智慧，人有機會步步化險為夷，這是科技力量中最深的根源。

全片因而散發著一種英雄色彩。英雄，不只是因為敢於登月探險，更因為在絕境中還能冷靜、堅持合作與紀律、然後重重突破難關。完成人的努力，天意在所不問。電影中有段對話清晰地闡明這個立場。太空船遇險後，回返地球的安全難以逆料。屬於人力能解決的部分，諸如CO_2的濃度過高、維生系統的電力不足、重啟動力進入大氣層的作業程序，他們逐一克服了。但是屬於人力不能解決的部分，小如降落傘、隔熱板，大如航道、颱風等因素，只能聽天由命。這其中任何一個變數，都足以威脅最後救援的成敗。某位政府官員了解狀況之後，不耐地搖著頭說：「這可能是太空總署成立以來最大的災難。」這時，地面指揮官立刻不假顏色的反駁：「恕我冒昧，但我認為現在是太空總署最光榮的時刻。」這句話鏗鏘有力，表達了美國人對英雄的詮釋。惟其義盡，所以仁至，這是英雄。不僅有個人英雄，更有集體英雄。不僅成功之中有英雄，失敗之中一樣有英雄。

這是一部成功的軍教片，正氣磅礴。為什麼這麼說？因為除開科技探險的成份，太空總署其實是軍方中的軍方，武力中的武力，這些太空人全是身任軍職。而這個故事更隱隱的在激起美國人對國家的認同，就像唱起「凌雲御風去，報國把志伸」，或是唱起「高山向我低頭，海水為我讓路。我心如長虹，我熱血洶湧。無畏無懼，所向無敵，開路先鋒。大地勇士，四海稱雄」這類鼓舞愛國的軍歌。

一部讚美美軍人的電影，卻不感覺有軍事色彩。因為它把國家建軍養軍的努力，消融到「實現夢

想」「家庭溫暖」與「同袍情誼」的普世價值中，展現了極具正當性與說服力的宣傳。世上只有極少數的人能接觸登月計畫，但這三個價值觀卻是平易尋常、人我皆然。「阿波羅十三號」載送的並不只有三位太空人，還載送了一群當代最傑出菁英的共同夢想。他們有幸站在智識的塔頂，代表人類挑戰自身的極限，這機會多麼光榮！阿姆斯壯說他的一小步，是人類的一大步。這話是以人類為前提，而非以美國為前提，胸懷多麼豪壯！在風險難測的任務中，太空人的妻兒父母要承受巨大的心理壓力。任務稍有差池，只是太空總署一次失敗紀錄。但對家屬卻是一去不還的天人永隔，處境多麼難熬！朝夕相處的同袍，在穿越大氣層後不知是同生還是共死的最後一刻，只淡淡的說「我很榮幸與各位同航」，這人與人之間的關係多麼感人！

尋常軍教片容易流於淺薄的教條型式，只是簡單的安排「我軍好人」打敗「敵軍壞人」，像「鐵金剛降服怪獸」一般的來訴求國家認同。這類的軍教片不管當時多麼賺人熱淚，事過境遷後總是禁不起再看。可歌可泣，往往成了可鄙可笑。因為那常是自我中心的、種族主義的、甚至是私藏了黷武好戰的國防思維。但是看完這部電影，不但會由衷的尊敬太空人與太空總署，也會尊敬這群人所代表的國家，不管觀眾是不是美國人。為什麼？因為它把國家求生存的大義從人性本質、人品高潔處去呈現，而不是把人性人品塞進當時國家的價值框框裡歌誦。它呈現的是「人」，而不單是「軍人」。梅花梅花滿天下，能感動的頂多是長梅花的國土，感動不了長櫻花、長薔薇、長牡丹的，但人之重義四海皆然。彰顯人的精神，所感動的就不只是自己的人，還包括敵人、外國人、還沒出生的人。尚義不尚武，武道在其中。尚武不尚義，只能變成沒有武道的軍國主義。

這部電影，正面讚揚了這樣一股追求夢想的精神。然而太空計畫在歷史上的實質意義，卻遠遠及不上電影英雄氣勢下的正大光明。就像地理大發現之後的局勢：跟在哥倫布身後的，是西班牙王虎視眈眈的眼睛。而跟在西班牙王之後的，是不容他佔盡便宜的葡萄牙王、法王、英王。從此，列強走上帝國主義的路，藉著武力向外擴張統治權以奪取殖民地利益。這「富強第一，和平在所不問」的風潮，為亞非各地帶來了浩劫，世界因而劇烈動盪。太空計畫，同樣在這餘緒中。

兩次大戰美國都是先中立而後參戰，高舉了許多一新耳目的人文理想，諸如民族自決、廢除秘密外交、建立國家之上的組織。可惜這些理念終究無法落實。戰後美俄對壘開啟軍備競賽，蘇聯首先將衛星送入太空，拔得頭籌。美國旋即成立太空總署，自一九六七年起展開「阿波羅計畫」，直到七二年「阿波羅十七號」順利帶回月球標本才告結束。換句話說，電影中這段感人的故事對照在史實上的，只是冷戰、軍備競賽、星戰計畫裡的一段變奏曲。

二〇〇三年美國入侵伊拉克，控制全境，但這不可能解決問題。一者武力佔領的形勢難以長久。人類活動的範圍已由地球步入宇宙，但國際秩序仍然混沌未明。一九九一年蘇聯解體，美國成為獨一無二的強權後情況依舊：只知有國家，不知有國際。只知有憲法，不知有公約。只知有武嚇，不知有號召。和平的期待，繼續擺盪在「單邊支配心態」與「國際共議模式」之間。工業革命以來，貧國富國的差距與種族仇恨，突變而為恐怖主義，難以收拾。

二者回教徒那種美國入侵「臣子恨、何時滅」的國仇家恨，必然成為恐怖主義滋養的溫床。三者安理會未作決議，美國就片面出兵，首創惡例。此例既開，聯合國名存實亡，重蹈一次大戰後「國際聯盟」的覆

轍，此後國際公理如何講求？當今美國國力傲視群倫，卻遲遲沒有作非戰英雄的勇氣與創造力，擔不起王者的角色。

同一年，中國也成功的試射載人太空船。繼美俄之後，中國躋身為第三個有本事將人送上太空的國家，舉世側目。許多有潛力的國家也躍躍欲試。太空，顯然是大國競爭的下個擂台。能把人送入太空的國家，當然就能把武器送入太空。哥倫布的地理發現哺育了帝國主義，引出近代四百多年的空前兵災。那麼，今天的太空發展會把人類推向哪裡？

對外在世界的持續探索、對內在心靈的反覆認識，對人道主義的反省創造，是人類文明演進的動線。過去如此，未來亦然。仰望星空，盡是無窮盡的未知。人類需要英雄、需要追求夢想的雄心壯志、需要一種「敢為天下先」的勇氣。科學的探索如此，對和平的追求也一樣。

【影片資料】

英文片名	Apollo 13
出品年代	一九九五年
導演	朗・霍華（Ron Howard）
原著	吉姆・羅威爾（Jim Lovell） 傑佛瑞・克魯格（Jeffrey Kluger）
劇本	威廉姆・布羅伊勒斯（William Broyles） 艾爾・雷納特（Al Reinert）
主要角色	湯姆・漢克（Tom Hanks）　飾太空人Jim Lovell 比爾・派斯頓（Bill Paxton）　飾太空人Fred Haise 凱文・貝肯（Kevin Bacon）　飾太空人Jack Swigert 蓋瑞・辛斯（Gary Sinise）　飾地面太空人Ken Mattingly 艾德・哈里斯（Ed Harris）　飾任務指揮官Gene Kranz
音樂	詹姆斯・霍納（James Horner）
時代背景	阿波羅十三號，於美國中部時間一九七〇年四月十一日十三點十三分發射昇空。

（資料來源：Universal Pictures）

不共戴天——
《屋頂上的提琴手》

一九七一年

這是一部探討傳統的電影。電影開場，導演就藉著老父親的自問自答闡明了主旨：猶太人就像屋頂上的提琴手，既要拉出優美的旋律，又要謹慎不至於摔落，而平衡之道就是傳統。

優美的旋律，代表生活中種種美好的創造，這是在肯定「猶太人有活出獨特文化風格的能力」。

然而，為什麼優美的旋律不在地面上好好拉，偏要冒險爬到屋頂上去？老父親簡單地解釋：「那裡是我們的家」。這答案有些拐彎抹角。若把它直了講，其實就是「沒有土地」的意思。從歷史上看，猶太人幾千年來沒有任何專屬的土地，特別是近代當盎格魯薩克遜、法蘭西、斯拉夫、日爾曼皆以民族國家之姿興起後，猶太人更形窘迫。沒有地方拉小提琴，只好上屋頂。爬上屋頂，等於寄人籬下。屋頂上的提琴手，就是寄人籬下的提琴手。這個比喻，頗有自我解嘲的意味。

不過，屋頂拉琴也衍生出「以傳統來平衡」的必要性。照老父親的說法，宗教、文字、怎麼吃、怎麼睡、怎麼工作、怎麼穿著、父父母母兒兒女女的本分都算是傳統。失去傳統就是失去平衡，人就等於摔下來，於是優美旋律沒有了，猶太人也不成其為猶太人。反之，若保持住傳統，猶太人就能明

白自己的身分，以及上帝所賜予的期望。

傳統有兩層涵義，一是「傳」，一是「統」。像上面提及的風俗習慣都屬於「傳」，這其中有小事、有大事、有起源早、有起源晚。不過空間一廣，時間一長，風俗習慣難免變動。只是有的變、有的不變、有些可以變，有些不能變。而那些不會變、不能變的，就屬於「統」。傳統、傳統、傳中有統。「傳」與「統」，各別代表了時空遞移中的「異與同」、「變與常」。

在現實裡，傳統並不容易拿捏。老父親的口中易說，但不斷而來的時代衝擊卻難辨。這就是電影接下來要申述的內容。

三個女兒，正值適婚年齡。老父親本來要安排大女兒嫁給有錢的老屠夫，可是大女兒卻鍾情於裁縫師。裁縫師登門求婚，自己作自己的媒，還說倆人早已海誓山盟。老父親聽了刺耳，因為這違背了媒妁定婚、父親作主的傳統。然而，當他看到女兒眼中的期待時，他讓步了。不久，二女兒也表示要結婚，對象是位熱中激進革命的大學生。這次更糟，因為他們並不請求允許，而是請求祝福。老父親氣壞了，但氣歸氣，想到這是女兒喜歡的人，他又讓步了。甚至當大學生後來被當局逮捕、下放到西伯利亞時，老父親縱有千般不捨，也強忍著讓女兒前去陪他。但是到了三女兒就不同了，老父親堅決反對她嫁給一個農夫。三女兒於是私奔，自己去完了婚。老父親知道之後灰心至極，只當她死了。

大女兒、二女兒的私定終身，都是違背傳統，但老父親都接納了，因為小倆口之間有愛。有愛，就比他這個父親重要。但為什麼他不接納三女兒？她和農夫之間不也有愛？老父親拒不答應，因為前者的對象都是猶太人，但農夫卻是斯拉夫人、是異教徒。大女兒出嫁前先報准，這種關係可說是上下

的。二女兒是來告知，只當父親是朋友，這關係是左右的。然而，三女兒的私奔就變成是內與外。父親在內，女兒叛教在外。這並非因為婚約之地，是從遮篷下換到了十字架前。也不僅是因為證婚者，是從猶太牧師換成了東正教神父。而是因為猶太民族歷來沒有國家，原本只靠著宗教的維繫而不散。一旦與異教通婚，那麼這個維繫的基礎就會瓦解。這是危險的，小我之愛不允許去傷害種族之愛。這是列祖列宗親手劃下的一道底線，是傳統中不可以違背的部份。

老父親這樣的決定或許不近人情，但他何以這麼執著？為什麼他寧可斷了父女之情，也不願背負破例之名？猶太人與異教徒之間的關係如此水火不容，是因為當年的猶大出賣了耶穌？因為《舊約》與《新約》裡不同的神諭？因為基督教成為羅馬帝國的國教之後，猶太人一直遭受著血的報應？果真是這些教義上、歷史上的糾紛，從遙遠的過去貽害到了今天嗎？影片中對此並沒有著墨，它只就近的、淺淺的呈現了一小段政治所加諸的災難。然而僅此一事，就已積重難解。

村民世居之地，是烏克蘭鄉間的一處農村，夾雜在斯拉夫人的城鎮之間。兩民族雖有些齟齬，卻沒有敵意，也相安無事，酒館裡照樣是一同喝酒作樂。興起時，斯拉夫人擊鞋而舞，猶太人也圍圈子跳。當地的行政官與老父親更是私交甚篤、共同活了大半輩子的好友。然而一紙令下，行政官就被迫要率眾焚燒猶太人的住屋，搗毀他們的教堂學校。甚至到了最後，沙皇乾脆叫所有猶太人限期離境，要求整個區域淨空。上帝的選民，三天內就成了流民、難民。這種大環境下，民族間怎能不嫌隙、不結怨？猶太人怎會不暗自提防？「非我族類、其心必異」這種不共戴天的猜疑，就是在世世代代的恐懼中不斷被鑄成的。因而老父親即便深愛女兒，也無法不趕她走，以趕走整個種族可能漸漸斷絕的隱憂。

這無疑是人世的悲哀，因為三女兒喜愛的農夫是個好人。他愛讀書，也因為欣賞三女兒的愛讀書才開始戀情。而當猶太全村被迫遷移時，農夫也決定帶著三女兒離開俄羅斯遠走波蘭。他說他無法與沒有人道的人住在一起。農夫對老父親說：「有的人被勒令趕走，但有的人是被沉默趕走。」這句話誠懇而有立場、同情而有是非。老父親聽在耳中，點滴在心頭。因而他雖然仍繃著臉，卻主動在兩人離去前說出了「願上帝與你們同在」的祝福，使這椿悲哀有了轉圜。

傳統中「變與常」的分寸該設在哪裡？老父親顯然是設在宗教，雖然最後有了鬆動。但其他人呢，未來的猶太後人呢，會設在哪裡？可不可能有一天，猶太人會從傳統的自豪自信中追問，上帝從萬民裡挑選出來、與之立約的特別民族，究竟是具備了什麼本質？會不會有其他民族的人也有這種本質？有這種本質的人能不能也夠資格稱為「上帝選民」？他們千百年來等待出現的彌賽亞，是不是也肯解救其他的民族？猶太民族所能確立自我的憑藉僅有宗教一項嗎？

這部電影，明明講到了父權的專制，卻拍得這麼讓人理解。明明講到了信仰的封閉，卻拍的這麼讓人尊重。為什麼？因為這裡面瀰漫有人的溫情、有對自身民族的讚美與體諒。我們看到了前因後果、也看到了委屈無奈。於是，我們對猶太民族就油然生出了同情。

猶太人是人，別的民族也是人。既都是人，那麼除了宗教之外，必還有其他能相互理解的基礎，至少電影主旋律「日出日落」中的濃郁親情就是其中一項。

這是我曾抱著的小女孩嗎？

這是那個在玩耍著的小男孩嗎？

我不覺得我變老，

他們卻何時長大了，

幾時她成了美麗少女？

幾時他長得如此高大？

昨天不都還是小毛頭嗎？

日出，日落，

時光飛逝，

幼苗一夜長成了向日葵，

我們就看著花朵盛開。

日出，日落，

歲月飛逝，

秋去春又來，

充滿了歡欣與淚水。

我能給他們什麼智慧的話語？

怎麼幫他們一生順遂？

如今他們必須彼此體諒，

日復一日。

他們看來天造地設，

就如新婚夫婦一般，

還有另一頂遮蓬給我嗎？

日出，日落，

歲月飛逝，

秋去春又來，

充滿了歡欣與淚水。

日出日落，眼底的孩子長大成人，從此展開自己的人生。不盡的愛怎麼道別，不盡的愛怎麼祝福？上帝的選民也好，非選民也好，有誰家父母不希望子女永遠的喜樂平安？又有誰家的兒女不畏懼流離之苦？日落與日出的霞光，壯麗非凡，普天之下又有誰不期待享有這美好的時刻？這些願望，是不是該成為認識異民族的起點？而能促成這些願望的，是不是就該成為一個民族的新傳統、新的不能改變的核心？

【影片資料】

英文片名	Fiddler on the Roof
出品年代	一九七一年
導演	諾曼・傑維生（Norman Jewison）
劇本	修隆・阿雷先（Sholom Aleichem）──故事 約瑟夫・史丹（Joseph Stein）──編劇 薛爾登・哈尼克（Sheldon Harnick）──作詞
主要角色	托普（Topol）──飾老父親泰維Tevye
音樂	傑瑞・巴克（Jerry Bock）──音樂 約翰・威廉斯（John Williams）──指揮 艾薩克斯・特恩（Issac Stern）──小提琴手
時代背景	一九一〇年代，俄國大革命前夕。

（資料來源：MGM/UA Home Entertainment）

無間道——
《暴雨將至》

一九九四年

《大般涅槃經》云：「汝今已造阿鼻地獄極重之業，以是業緣，必受不疑。大王，阿者言『無』，鼻者名『間』。間無暫樂，故名『無間』。」

《地藏菩薩本願經》云：「五事業感，故稱『無間』。何等為五？一者、日夜受罪，以至劫數，無時間絕，故稱無間。二者、一人亦滿，多人亦滿，故稱無間。三者、罪器叉棒，鷹蛇狼犬，碓磨鋸鑿，剉斫鑊湯，鐵網鐵繩，鐵驢鐵馬，生革絡首，熱鐵澆身，飢吞鐵丸，渴飲鐵汁，從年竟劫，數那由他，苦楚相連，更無間斷，故稱無間。四者、不問男子女人，羌胡夷狄，老幼貴賤，或龍或神，或天或鬼，罪行業感，悉同受之，故稱無間。五者、若墮此獄，從初入時，至百千劫，一日一夜，萬死萬生，求一念間暫住不得，除非業盡，方得受生，以此連綿，故稱無間。」

螢幕開始，就是一幅湖光山色所圍繞的壯闊高原圖。但接著，我們卻見到了佛典中最苦、最磨折人的無間地獄。異民族間，是怎麼結下的罪業，會深到這般令人絕望？是怎麼纏雜的引線，會燒起這麼恐怖的火焰？

當鳥群飛越陰霾天空時

人們鴉雀無聲

我的血因等待而沉痛

導演引用了這首詩，然後鋪陳出三段前後關聯的故事。

首段是「言語」。一位年輕修士，偶然收留了被幾個馬其頓人追殺的少女。修士因憐生愛，放棄了默誓與修行，情願帶著這阿爾巴尼亞的少女離開修道院。途中，少女被祖父和村民攔住。祖父不准她與異族廝混，只肯放修士單獨走，但她掙脫了要與修士一起去。結果，沒有死於馬其頓人的少女，反而橫死於親哥哥的槍口之下。

言語有什麼用？少女與修士的愛，並非繫於言語。她與村民之間，明明白白是同種同族同血脈的同言語，卻還是枉然。種族間的猜忌，是言語跨不過也達不了的禁區。作哥哥的，怎麼會忍心扣得下板機？他眼中看到的是親愛的妹妹，還是幾世紀以來詛咒族人不曾止歇的惡魔？

第二段是「面目」。一位女子懷了孕，必須在丈夫與攝影師情人之間作選擇。攝影師即將要回馬其頓，想帶她走。但她無法割捨倫敦的一切，無法一走了之，至少在她面對面告訴丈夫之前。於是她與丈夫相約餐廳，告訴他有了孩子，也告訴他要離婚。丈夫先喜後悲，失了神望著妻子。臉龐清晰，內心卻難辨。他愛她，想原諒她的外遇，但妻子不要。丈夫很難過，問她為什麼已經決定了卻還要和他見面？妻子答不出口，因為自己也不知道。她愛攝影師，想去卻捨不下；想斷了婚姻，卻斷不了舊

情的虧欠。這時，一個和服務生發生衝突的客人，忽然持槍衝回來濫射。丈夫就此倒地，面目全非。

第三段是「照片」。暌別十六年，攝影師重回馬其頓。他剛獲得普立茲獎這項最高榮譽，卻不想繼續留在倫敦。沒有人知道他為什麼回來？他去探望當年的情人，是鄰村的阿爾巴尼亞人，如今已有兒有女。世事如煙，他感到疲憊，打算就此定居終老。

一位醫生朋友感嘆時局，覺得在美國或英國的日子才是人的日子。攝影師在外闖蕩多年，認為世上到處都有暴力，還是老家好。畢竟鄉親都很和善，不會在此動刀動槍，而僻靜的小村更沒有戰鬥的理由。醫生不以為然，講起波士尼亞的前車之鑑。當年他們人不也一樣和善，如今世人就像看馬戲一樣的看他們互相殘殺，哪裡還有和善？他對目前兩族分兩村、大家惡目相向的情形憂心忡忡。醫生悲觀的預言，戰爭是病毒，總有一天人們會找到戰鬥的理由。

這話不幸而言中。

一個村民被人殺害，馬其頓人立刻抓住一個阿爾巴尼亞的少女。當天深夜，攝影師的舊情人冒死來求助，原來被抓的正是她女兒。情人離開後，攝影師無法入眠，這才交代了他返鄉的真正緣由。原來他在戰地工作時，曾不經意的向士兵抱怨無聊。沒想到那士兵就去擄了一個戰俘出來，當著面把他斃了。世上因此多了兩張照片，少了一個人。攝影師感到內咎，覺得是自己用相機殺了人，便心灰意冷的辭職。

此刻，他撕了照片，像贖罪般的下定了決心。照片能代表什麼？對真實的人世能有何助益？他無法再旁觀，不願坐視無辜者的犧牲。於是他獨闖囚牢把女孩救了出來，卻在眾目睽睽下，被他慌了手腳的表弟射殺。女孩拚命的跑，跑向了湖邊的修道院。

故事就這樣令人震懾的接回第一段。原來，這就是仇恨誕生的過程。一條還未釐清死因的人命，立刻又澆上了兩個人的鮮血。攝影師死於表弟之手，而他用性命救出來的少女又死於哥哥之手。村民都以自己人的血，灌溉對別族人的恨。從此以後，馬其頓人會記得，殺攝影師的是阿爾巴尼亞的小婊子。阿爾巴尼亞人也會記得，害了少女性命的，是馬其頓一個無恥下流的教士。至於第一個人是怎麼死的已不重要，因為所有的不幸必是與幾世紀以來祖先的鮮血合流，歷史斑斑的傷痕照例只有敵人的血才能抹平，東正教與回教果然無法並存，連住在山的兩側都不行。

是這樣嗎？這真是萬劫不復的宿命嗎？怎麼從這不成邏輯的邏輯中解脫？導演沒有明講，他只是一再的引人去觀察事件之下的真相。電影中標註的三個主題「言語」「面目」「照片」，全是代表一種表象的概念。言語能傳達什麼？照片是真實的客觀再現嗎？這些表象下的本質是什麼？

片中不斷出現「時間不逝，圓圈不圓」這句謎似的警語，同樣是直指本質。時間應該是線性的，是一去而不返。但在歷史經驗中，它卻更像在循環。在人的意識中，有時又像是靜止未曾移動，所以時間並非絕對的流逝。至於圓圈，看是圓的，卻也未必。就像那兩張照片，攝影師遲遲不想公開。因為他知道照片裡真正的意義並非人們眼中所能見：它既不是攝影記者出生入死而見證的罪惡，也全然無關於人道主義。照片裡唯一的訊息，只是他一句送了人命的玩笑話。

見山不是山，因為表象與本質可能相左。也因此時間會似逝而不逝，圓圈會似圓而不圓，這就近於《金剛經》講「凡所有相，皆是虛妄。若見諸相非相，即見如來」的經義。（為了凸顯這一點，導演甚至在第二段故事中稍稍錯亂了時序，故意穿插了幾張不可能出現的照片，使劇情的表象有破綻而

不可盡信。）

　　仇恨的表象是暴力，而仇恨的本質在於放棄理性，電影中清楚的呈現了這一點。當攝影師營救少女時，如果村民肯聽勸交付警察，那麼就可以消滅這可怕的業因。或者，當少女逃出修道院，她祖父能明理的撇開種種族情結，向捨命救她出來的修士致上衷心的謝意，那族與族之間決不至於只剩冤冤相報一途。

　　殺戮，在馬其頓和阿爾巴尼亞人共處的巴爾幹半島上不斷輪迴，一如佛經中所哀嘆的「五無間」：時無間（攝影師說，仇恨是從拜占庭人擄走一萬四千個馬其頓人，卻送回兩萬八千隻眼睛那個古老的年代就開始了）、空無間（馬其頓、倫敦、貝魯特、波斯尼亞、還有照片裡一處處遭受戰禍的角落，何處真有淨土？）、苦楚無間（生不離恐懼，愛不得圓滿，死不甘瞑目）、凡眾無間（不論是仇家、情人、手足、還是陌生人，通通都躲不開，甚至連一個只能看顧牲畜的智障兒也不能）、死生無間（老年人牢記仇恨、年青人執行仇恨、小孩子學習仇恨，再世為生者也繼承了仇恨）。暴力刺痛了巴爾幹半島，也刺痛了整個世界。這難題怎麼解？

　　群眾的集體意識，以及那種已經內化的、歷史創傷下所造成的民族性格，不是法律、不是政治協商、不是聯合國的維和部隊、更不是區區幾個知識份子的良心可以輕易撼動的。要出離血海，阻止暴力的延燒，就得整個民族的理性站得住，有能力穿越種族主義的表象，然後逐步拆解失控的仇恨。一代拆不完兩代拆，兩代拆不完讓第三代子孫繼續拆。

　　暴雨將至，這是唯一遠離的法門。導演的心願在此。

【影片資料】

馬其頓文原名	Pred dozhdot
英文片名	Before The Rain
出品年代	一九九四年
導演	米曹・曼徹夫斯基（Milcho Manchevski）
劇本	米曹・曼徹夫斯基（Milcho Manchevski）
主要角色	葛雷哥瑞・柯林（Grégoire Colin）　飾修士Kiril 拉賓那・米特夫斯卡（Labina Mitevska）　飾少女Zamira 雷德・薩巴茨加（Rade Serbedzija）　飾攝影師Aleksander 凱特琳・卡莉黛（Katrin Cartlidge）　飾女子Anne
音樂	安納塔西亞（Anastasia）
其他譯名	山雨欲來
時代背景	南斯拉夫的內戰 1.斯洛維尼亞戰爭　（Slovenia，一九九一年） 2.克羅埃西亞戰爭　（Croatia，一九九一至一九九五年） 3.波士尼亞戰爭　（Bosnia，一九九二至一九九五年） 4.科索沃戰爭　（Kosova，一九九九年）

（資料來源：3DD Entertainment）

撫不平的遺憾——
《單車失竊記》

一九四八年

「養生送死無憾，王道之始也。」孟子兩千年前提出了這句話，作為一個理想社會應有的基礎條件。「養生」，是讓人好好的活。「送死」，是在壽限中讓生者與死者同感安心。生與死，不過是物種必然的過程。但「養」與「送」，卻是人所獨有、屬於人性的渴望，也是一個社會應當負起的責任。這樣的觀念在現代仍有十足份量。

戰後的義大利經濟蕭條，一個失業已久的父親突然獲得工作。他用家中僅有的床單換了單車，滿心期待新生活的開始，沒想到第二天車就被偷。失去單車，等於失去工作，生計的威脅迫在眼前。這位父親完全被困住了。他去報案，警察幫不上忙。去神壇問卜，得了一個支支吾吾的答案。想靠自己，卻一而再、再而三的碰壁。

導演以樸實的寫實手法，呈現了義大利當時的社會窘狀，也描寫了人在慌亂中情緒的轉折。像劇中有一段講到這父親尋賊不果，心煩之際，便遷怒於始終陪在身邊的兒子。兒子負氣沿河邊跑掉。不久，父親聽到有人落水的喊叫，嚇得以為是自己兒子。驚魂未定的父親這才警醒，單車固然重要，

但兒子卻是更親愛、更不能失去的部份。於是他索性帶著疲累的兒子上餐廳，學有錢人家好好吃上一頓，讓兒子高興。這些心理戲的部份相當細膩。此外，像他決定下手行竊前的那一番敢不敢、要不要的猶豫，也很讓人心酸。

最後，他是落了失風被捕的下場。孩子在人群中見父親被打被罵，拚了命地擠上前阻止。遭竊的車主於心不忍，也不願意再追究。最後一幕，便是又羞愧、又迷惘、彷彿虛脫了的父親，牽著兒子的手步入茫茫人海中。

這樣一個小故事，道盡了為生活所逼的委屈。導演把問題丟給觀眾，單車終究是丟了，生活也全無著落，往後怎麼辦？父親在旁人奚落中帶著孩子離開，失魂落魄的被街上的人群推著走。他在想什麼？車？工作？回家怎麼對妻子說？借錢？去搶？別人偷的成，為什麼我偷不成？為什麼我也會去幹偷竊這種勾當？我沒錢、低人一等，為什麼也拖累孩子和我一樣？為什麼連一個作父親的小小尊嚴，在兒子面前都保不住？為什麼社會這麼不公平？

然而，這樣的結局算是好的。如果他被送進監牢，可能還會拖垮整個家庭。就像台灣這幾年的經濟走下坡，富者益富，貧者益貧，許多駭人聽聞的新聞也一一上演。諸如舉家燒炭自殺，或是飢寒起盜心、起殺心之事層出不窮，許多都是在這種生活壓力下，逼得人熬不過，覺得不值、覺得死了比活著好過。

貧窮，不斷複印著人世的悲慘，像病毒般的在各個時空、各個國家中散佈。這遠非一個人、一個家庭所能對抗。個體也許靠著省喫儉用度過困境，但打破貧窮的困境只能仰仗群體。

人在「養生」與「送死」之間沒有遺憾時，內心才能平和。因為養生與送死的無憾，代表了生之

尊嚴。這是發展善的起點，也是發展一個理想社會的起點。但若整個社會遲遲拿不出辦法，只能任人在強凌弱、眾暴寡的物種生存法則中競爭，那弱者唯一能得到的，只有遺憾。

遺憾再往前一步，就是恨。

【影片資料】

項目	內容	
義文原名	Ladri di biciclette	
英文片名	The Bicycle Thief	
出品年代	一九四八年	
導演	維多里奧・狄・西嘉（Vittorio De Sica）	
劇本	維多里奧・狄・西嘉（Vittorio De Sica） 塞薩・薩瓦提尼（Cesare Zavattini） 蘇索・塞奇・達米柯（Suso Cecchi D'Amico）	
主要角色	朗培托・馬奇奧拉尼（Lamberto Maggiorani）	飾父親Antonio Ricci
	安佐・斯塔歐拉（Enzo Staiola）	飾孩子Bruno
其他譯名	偷自行車的人、單車竊賊	
時代背景	一九四〇年代	

（資料來源：Produzioni De Sica）

千山我獨行——《七武士》

一九五四年

日本戰國時期，農民因不堪山賊騷擾而向外求援。他們幸運的請來七位武士守禦村莊，最後全數殲滅了四十名山賊，但武士也七餘其三。

這是一部上乘的武俠片。

首先，它描寫了武士的結義與戰鬥過程。為首的勘兵衛不忍農民的處境，慨允相助。他了解狀況後，認為寡不敵眾，便開始物色合適的幫手。由於農民只能提供一天三餐的白米飯作為酬勞，願意接受的武士少之又少。七郎次是他過去忠心耿耿的舊屬，召之即隨。五郎兵衛則是素昧平生，卻一見如故。他豪爽的回覆：「農民的悲苦我是很了解的，你接受他們的心情也能了解。但我接受的原因，主要還是因為你的個性吸引了我。也許人生最深的友誼，常常是起於偶然的機緣吧。」其後的久藏，也同樣是這種好漢相惜的性情中人。他所志本在劍術，無意捲入事端，卻受了感召而改變初衷。至於平八、勝四郎、菊千代，同樣心懷俠義。

秋收之後，武士與山賊對陣。勘兵衛雖然佈局縝密，但戰場上瞬息萬變，禍福難料。平八等人

奇襲敵寨，得手之後，卻為了搶救同伴而犧牲。久藏孤身闖入敵陣，夜伏、殺賊、奪槍，膽識出眾，菊千代看得又敬又羨，也想效法，居然擅離崗位而去。後來他雖也奪到了槍，但其負責的側翼卻被趁隙攻破。混戰之中，五郎兵衛不幸殉死。到了最後決戰，勘兵衛一改前計，故意讓山賊餘眾傾巢而入，打算甕中捉鱉。此舉果然奏效。不料賊首倉皇間竄入婦孺躲避的草屋，暗槍殺了久藏，也重傷菊千代。菊千代奮起最後一口氣，與其同歸於盡。這段出生入死的纏鬥中，完整的凸顯出一股有智、有仁、有勇的武士精神。

其次，電影對農民也有深入的刻劃，並非讓他們單純的「簞食以迎王師」。農民與武士之間，接連發生過三次矛盾。第一次是武士入村，竟沒有人肯去歡迎。第二次，是因為農民獻出了幾副從戰死武士身上扒下來的盔甲。農民是好意，但勘兵衛等老武士卻覺得受辱，久藏甚且冷冷的說：「真想把村裡的農民都幹掉。」為什麼這樣說？因為在他們的眼中，不論何方武士，死則死矣，都不應偷其甲胃，這是對武士階級的大不敬。不過這時，菊千代卻跳出來嚴詞反駁：「你們把農民當成什麼？聖人嗎？哼，他們像狐狸一樣的狡猾。他們說沒有米、沒有麥，什麼都有。其實他們有，什麼都有。地板下找找看，糧倉裡搜搜看，什麼都會跑出來，一大堆。米、鹽、豆、酒。再到山谷裡去看看，還有隱藏的田地。表面上裝得很老實，其實是群大騙子。他們若嗅到戰爭的氣味，就會去獵殺戰敗者。聽著！農民是小器、狡猾、愛哭、邪惡、愚昧，還殺人哪！這是他們的真面目。但，是誰害他們這樣的？是你們。是你們這些武士幹的！你們燒毀村莊、破壞田地、搶他們的食物、強迫勞動、玩他們的女人，如果抵抗就殺人，那麼你叫農民該怎麼辦？」原來，菊千代本是農民階級裡的孤兒，因不願再

當農民而加入武士行列。他雖無武士的威儀，卻有武士的心志。他的這番話，成了全劇的樞紐。它清楚交代農民心中畏懼與不信任的緣由，也從負面說出草菅生靈的另一類武士形象。

既然農民不來歡迎，何不拂袖而去？既然農民會使詐，也會陰險的追殺落單的武士，那何不假山賊之手給他們一頓教訓？沒有。這群武士並沒有以怨報怨。甚至在第三次的矛盾中，勝四郎與某農婦的戀情被其父撞破。那父親氣得大罵「什麼東西，看上這種武士」時，勘兵衛等人也沒有被激怒，只是好言相勸。倒是有農民看不過去，出面澄清他們是彼此相愛的。

這些矛盾點的存在，正襯托出七武士過人之處，尤其可以看到勘兵衛斷事之明。在人情世故中，他是圓通而對人有體諒的。可以走而不走，可以怒而不怒，單是這一份智慧與度量，就非常人所及。這類矛盾，處理不當就容易擴大為兩方衝突，造成內部分裂。他老成持重，聽明來龍去脈後完全不計嫌隙，使得農民與武士得以結成堅實的戰鬥體，實為難得之將才。

最後山賊剿滅了，電影於勝利之中掉轉鏡頭，繼續陳述出武士生命的蒼涼。當農民歡樂的下田插秧，渾然忘了有七武士時，倖存的勘兵衛有了感歎。他對七郎次說：「我們又失敗了，農民才是勝利者，不是我們。」其實這份感歎，在一開始勘兵衛婉拒年輕的勝四郎拜師時，就講得很明白：「我知道你要說的。我也曾像你一樣年輕過，滿心只想『磨練自己』，在戰場上立大功。建立豐功偉業，將來成為城主。』但不知不覺，髮已鬢白。光陰飛逝，連雙親與好友也都逐一過世了。」當時的一席話，在場武士聽得各各默然。如今，仰望風沙中的劍塚新墳，他少了功成身退的瀟灑，湧起的是鳥盡弓藏的悲壯。這種心境體會，就像《三國演義》開卷所嘆：

滾滾長江東逝水，浪花淘盡英雄。

是非成敗轉頭空，青山依舊在，幾度夕陽紅。

白髮漁樵江渚上，慣看秋月春風。

一壺濁酒喜相逢，古今多少事，都付笑談中。

智勇雙全又如何，功業彪炳又如何？「轉頭空」是任誰都逃不了的，天大的本事也淘不過浪花。

英雄與漁樵，武士與農民，終有一天要同歸黃土。這是無可迴避的悲劇，是沒有敵人可以對抗的悲劇，是聖賢愚劣一視同仁的悲劇，是又平靜又吶喊不了的悲劇，是悲劇中的悲劇。然而，如果時間倒退再來一次呢？只怕勘兵衛仍會首肯，七武士仍會結義。他們遠來相助，置自身安危於度外，求的豈是幾頓白米飯？他們所求的，是一個安身立命的價值觀。生固欣然、死亦無憾。他們全是千金難請一諾而來，敢為知己而死的武士。仁就是仁，義就是義，命運攔在前面也一樣。

了卻君王天下事，贏得生前身後名。可憐白髮生。

導演從武士、農民、命運的三層角度，層層聚焦在「俠之大者」的武德上。整個故事自始至終沒有掌門異人，沒有真經寶刀，沒有輕功毒針，也沒有「蓋世神功精采對決」「某某英雄終於滅了萬惡仇家」的套路，然而其人其事之俠心俠骨，千秋可鑒。武士之首勘兵衛，除了在片頭展露一對一手刃匪徒的身手，接下來盡是沉穩的智慮。久藏用劍的造詣高，但他謙沖內斂的修養更高。電影拍出了武士的靈魂，而靈魂是存於人格，不存於武技。七武士固然義薄雲天，

但身處刀光劍影，性命與農民同樣凶險。他們只是在亂世中有操守、敢作為的一群平凡浪人，其所不同於農民者，就是一份捨己從人的存心。這個磊落的存心，是自我肯定、自我抉擇的，既不為農民的不敬所動搖，也不為冷峻的命運所動搖。

導演沒有掩飾壞武士的存在，還藉菊千代之口，指出壞武士正是戰國時代之亂源。但他更藉著七武士，揚起了一支到今天二十一世紀都叫人要豎起大拇指的獵獵大旗。他懷著溫情與敬意，把這種源于幕府時代、本來可能在現代化過程中淪為醬缸文化、封建奴才、劣根性來源的舊時代精神，硬是提拔出來，賦予了恭敬不嘲弄的詮釋。在他正大光明的肯定中，武士道成了與櫻花一樣丰姿璀璨，乃是成就日本民族精神不可缺少的內在尊嚴，也是文化傳統中足以和法國的「自由平等博愛」、美國的「民主人權」平起平坐的思想精髓。一九五四年，他就已經以歷史家的視野、哲學家的思辯、藝術家的手法，為日本凝聚了有血有肉、上至首相下至小販、人人與有榮焉的「真武士」形象，但屬於我們社會的「真俠」與「真儒」卻在哪裡呢？

【影片資料】

項目	內容	
日文片名	七人の侍	
英文片名	Seven Samurai	
出品年代	一九五四年	
導演	黑澤明（Akira Kurosawa）	
劇本	黑澤明（Akira Kurosawa） 橋本忍（Shinobu Hashimoto） 小國英雄（Hideo Oguni）	
主要角色	三船敏郎（Toshiro Mifune）	飾菊千代（Kikuchiyo）
	志村喬（Takashi Shimura）	飾勘兵衛（Kambei）
	宮口精二（Seiji Miyaguchi）	飾久藏（Kyuzo）
	木村功（Isao Kimura）	飾勝四郎（Katsushiro Okamoto）
	稻葉義男（Yoshio Inaba）	飾五郎兵衛（Gorobei Katayama）
	加東大介（Daisuke Katô）	飾七郎次（Shichiroji）
	千秋實（Minoru Chiaki）	飾平八（Heihachi Hayashida）
攝影	中井朝一（Asaichi Nakai）	
其他譯名	七俠四義	
時代背景	十六至十七世紀之間，日本戰國時代。	

（資料來源：東寶株式會社）

卷五

·

命

· 世間的滋味

天地不仁——《戀戀風塵》

一九八六年

阿雲與阿遠是小山城裡的青梅竹馬，形影不離。初中畢業後，兩人先後到台北謀生。然而阿遠入伍後，阿雲卻嫁給了常去送信的郵差。

這部電影以兩人的戀情為主軸，同時呈現一九七○年代台灣鄉間的風貌與當時的社會變遷，那正是農業社會轉向工商業社會的年代。山城裡，大多是幹了一輩子礦工的人家，收入微薄。礦場日益蕭條，年輕人沒有辦法留在家鄉，必須到台北掙錢討生活。就這樣，阿遠到了印刷廠，阿雲則去學作裁縫。

阿遠是個肯上進的青年，又想擔負起身為長子的門楣責任。他從沒認真想過愛情，也因而失去了愛情。他看阿雲是未過門的妻子，要求自己成為一個好丈夫。對她好，對她百般呵護，但絕不顯露在言辭上。這真切生動的刻劃出台灣男性的某種積習。表面上是大男人沙文主義，骨子裡則是中國社會以及日本時代延續下來對男性的典範要求：男人要頂住一個家、莊重、不苟言笑、兒女情長就會英雄氣短、天大的愛也不能拿上嘴說。

因此每次遇到事情，阿遠總是以責備代替關心。阿雲訴苦數學太難，阿遠是說：「平常怎麼不問？」而不是說：「沒關係，等一下我來教妳。」阿遠遲到，阿雲差點跟陌生人走掉。他沒有道歉，劈頭先罵她為什麼沒有好好等。阿雲替阿遠裁製衣服，有些不合身。阿遠明明內心感動，臉上卻裝作不以為意的澆冷水：「三冬五冬啦。」（作衣服的功夫沒那麼容易學。）

有一次阿雲燙衣服傷了手，阿遠不說：「妳工作這麼辛苦，真讓我心疼。」而是說：「妳這樣怎麼回家？妳媽看了不是擔心死了？」阿雲無奈的低頭，阿遠這才說：「還會痛嗎？」阿雲於是把工資拿出來：「我不回去了，這些錢你幫我拿回去。」一共七百五十元。阿遠收了五百，要她拿剩下的兩百五去買藥，然後用自己的工資貼了三百元進去。阿雲不想害阿遠花錢，就說：「台北看醫生這麼貴，我自己擦藥就好。」阿遠馬上板起臉：「自己擦，妳要讓手爛掉啊？」（可是後來阿遠自己感冒，卻捨不得去看醫生，拖成了氣管炎。）阿遠正說著，冷不防又一句：「女孩子家也跟人家喝酒。」阿雲的頭垂得更低了。原來，晚上兩人去參加朋友當兵的餞行。大家慫恿著阿雲敬酒，阿雲推不過，便多喝了兩杯。這事阿遠記在心裡，這時才發作。

其實不只是男人對女人，連親子之間也是這樣。阿遠的功課很好，本來有機會升學。但他顧慮家境，主動表示不想讀高中。爸爸心中愧疚，但既不說破，也不安慰，只說：「隨便你啦，你若要作牛，不必擔心沒犁可拖。」他到台北作小工之後，爸爸分期付款買了手錶托給阿雲。正在用餐的阿遠拿到錶，聽說是昂貴的名牌錶，便怔怔的低頭扒飯，接著就放下碗筷，獨自躲進房間。隔天，阿遠便寫信給妹妹，要她偷偷去問媽媽，看爸爸一個月要付多少錢。當兵前夕，父子聚著小酌。爸爸掏煙給他，

五四三地講著瑣事，然後就和老鄰居去打牌喝酒，徹夜未歸。阿遠臨行，媽媽拿來一個打火機給他，說是爸爸昨晚去買的，要給他帶去當兵。至於媽媽，也是丟一句「自己身體要照顧好」就轉身離開。

這種情感表達的模式，從古早傳到上一代，從上一代又耳濡目染的傳到下一代，像「到了七月半就是要拜拜」這樣的傳遞著。經濟發展的腳步可以很快，但人的行為模式卻要靠很久、很強的自覺才會轉變。阿遠確是愛著阿雲，也很癡情，但他總是用這種方式來愛。等到阿遠服役外島，阿雲天天盼著信，思念難當。恰好來送信的郵差也曾在金門當兵，告訴她許多部隊裡的事。沒收到信時，郵差也安慰她可能是起了霧飛機不飛的關係。郵差與她之間，電影沒有著墨。但阿雲一向被責備，也許就是忽然碰到了溫柔關心的郵差，才生出感情的吧。

隨著電影的進行，我們看到了小城淳樸的生活、厝邊頭尾的友善關係、都市裡老闆和小工的相處、苛刻的、寬厚的；還有小工間的情誼、礦場罷工、丟了摩托車；也有南洋作日本兵的往事、大陸漂來漁民等等的小插曲。故事緩緩的鋪陳，有戲味卻無戲。它的劇情性不強，並沒有真正去發展什麼情節，只是不斷的點染氣氛。感傷、衝突、回憶，如流雲紛紛杳杳，輕輕帶過。導演自己說：「應該是從少男的情懷輻射出來的調子，純淨哀傷，文學的氣味會很濃。是詩的。」實則這種寫物寄心、景中藏情的壓抑氣氛，更像詞境中那種細膩的幽情。

電影雖以戀情為主軸，卻不是要表達愛情，而是要表達人看待生命的體悟，也就是一種生命觀。導演的鏡頭，總是不斷的帶我們回看到天空中。這暗示有一個更廣大、超乎於生命之上的世界，而所有生命活動都是在這個自然之中。這是一雙道家思想中的眼睛，看著人種種的活動，就像看著魚禽走

獸。人物的遭遇沒有引出主觀的意志，因而故事裡找不到完全銜接的線，鬆著、散著、處處有留白。這裡露出一個縮影，那裡出一段切片，如一幅充滿台灣韻味的江渚漁樵圖。鏡頭，像天上的雲飄過所有人的頭頂上，隨時隨地都是旁觀著的。淺淺看一下，便自顧又飄走。

一封家書，帶來了阿雲別嫁的消息。這件事導演只用了兩、三個鏡頭匆匆交代，人物間沒有對話，只有表情，然後就跳到山丘上一段相當長的暮靄畫面，縣縣邈邈，伴著泣訴的笛聲和吉他。多少年的感情一夕破碎，這麼大的轉折沒有渲染，反而開始放緩。有苦、有哭、沒有怨、沒有恨。天地間多出來的這個遺憾，就像路邊生了一株花草，日月依舊昇沉。暮靄之後，天又破曉。車站、岡巒、小巷、老榕，一切寧靜如昔，像是沒有任何起眼的事情發生。退伍的阿遠回來了。他沒有去找阿雲，進了家門，看見還在休息的媽媽。

戀情分合不重要，怎麼去看待生命中突如其來的這種意外才是影片重點。阿遠怎麼樣也沒想過這種事會落到他身上，但卻發生了，而且絲毫不給他機會，也沒有轉圜。他心裡有這麼大的委屈，但世界並沒有停止轉動，連最關心自己的媽媽也在睡覺。歡喜會過去，悲傷也會過去，所有人都得繼續過日子。阿遠走到後院，和祖父聊著腳下的番薯田。祖父嘟嚷的埋怨：「要種之前都沒雨。等種了、牽藤了，風颱雨就煞煞叫。這些藤你看，都給掃斷了。顧這些番薯，比顧巴參還累人。現在呢，又得割藤了。這藤要是不割，以後番薯長出來就像尾指頭這麼小一條。今年颱風來的特別早，而且來了好幾次。阿公種這些番薯，今年收成一定不好。」阿遠靜靜聽著，祖孫無語，只悠悠的凝望著如嵐霧一般圍攏身邊的山。

阿公是飽經世事的老人。導演透過阿公之口，說出了生命與大自然的關係：縱使人拚命努力，也不見得能掌握什麼，人可以掌握的只是自己的努力。大自然有自身的運行，人只能安靜地承受一切結果。就像腳下種的番薯，就像阿遠阿雲的這段情。

這個結尾結得空靈飄逸。靜觀世間，來來去去，流轉著盡是不可逆知的力量。光陰的消逝無聲、無息、也無情。生命如風中的微塵，身不由己。所戀者，只是這一趟的人間之情。這部電影內斂含蓄、樸拙無巧，充滿了台灣味和道家情懷，有詩意，有詞境，實在不可多得。

【說明】本文多節錄自辛意雲老師一九八七年五月九日於台灣大學庠序會《孟子梁惠王篇第五講》講辭

【影片資料】

英文片名	Dust in The Wind
出品年代	一九八六年
導演	侯孝賢（Hsiao-Hsien Hou）
劇本	吳念真（Nien-Jen Wu） 朱天文（Tien-Wen Chu）
主要角色	李天祿（Tien-Lu Li）　飾祖父 辛樹芬（Shu-feng Hsin）　飾阿雲 王晶文（Chin Wen Wang）　飾阿遠
音樂	陳明章（Ming Chan Chen）
時代背景	一九七〇年代、台灣鄉間。

（資料來源：中央電影事業公司）

五千年的硬道理——《活著》 一九九四年

這是一部深刻描寫中國人性格的電影。

嗜賭成性的福貴，敗光了祖產，逼得父死妻走，獨自流浪街頭。為了掙口飯吃，他只好背著戲箱子，到處去說書。一個樣樣不能的公子哥兒，到頭來卻靠著從小愛看戲的本事，找到了活路。跟著國共內戰，他先是被國民黨抓去，後又被共產黨抓去。解放後回到家鄉，他一窮二白，被判為「城鎮貧民」階級，卻因此倖免於難。然後大躍進、文化大革命，他一路活了下去。

時代與命運，是人逃不掉的天羅地網。就像福貴說的，祖宗傳下來的老宅子若非因賭債賠光，那幾顆整肅地主、鎮壓反革命的子彈就是打在自己身上。當年賭輸的，如今逃得性命。而用盡心機賭贏的，反倒輸了命。這種禍福之間的相倚起伏，誰能算得到？

時代更不用說。清末以降，中國完全淹沒在翻天覆地的變局裡，一次比一次劇烈。毛澤東政治革命成功之後，又接連發動了社會革命、文化革命。激進的集體意識，狂暴的群眾運動，帶來了三十年的殺戮。牽連的範圍從社會上層、中層到下層，無一不及。電影中輕輕描過了這段「一個人的意志貫徹幾億人」

的理性真空時期。五〇年代大煉鋼，牛鎮長帶著鄉親慶賀：「咱們煉的鋼鐵啊，能造三顆大砲彈。都他娘的打到台灣去，一砲打在蔣介石的床上，一砲打在飯桌上，一砲打在毛坑裡。讓他那箱皮影留不成飯，還拉不成屎，咱們就解放台灣啦。」六〇年代文化大革命，牛鎮長來勸福貴，說他那箱皮影留不住，因為「全是帝王將相、才子佳人，是典型的四舊。上面社論都下來了，愈舊的東西愈反動，燒吧，燒吧，聽毛主席的話。」福貴嫁女兒，當眾向毛澤東遺像請安稟告，然後與親友合唱著「天大地大不如黨的恩情大，爹親娘親不如毛主席親。千好萬好不如社會主義好。河深海深不如階級友愛深。毛澤東思想是革命的寶，誰要是反對它誰就是我們的敵人。」處在這樣一個時代，身不由己的小人物怎麼辦？

活著。

福貴傾家蕩產之後，帶著老母親找了地方落腳，開始自力更生。這番悔改，感動了妻子家珍，於是一家團聚，但女兒已病啞。後來福貴看到地主被公審遊街、就地槍斃，嚇得把替解放軍演戲的感謝狀，工工整整的裱出來當保命符掛著。人人獻鐵煉鋼時，兒子累了幾天沒睡，本該讓他休息，卻碰上區長來視察。他怕閒言閒語、被人扣上破壞革命的帽子，硬是背了他上工，結果碰到意外。兒子橫死，肇事者竟是當年在戰地與他同甘共苦的春生。家珍悲慟欲絕，幾年都不肯見春生，也不接受他道歉。直到某夜，被打為「走資派」的春生突然到訪。他被折磨的不成人形，妻子也死的不明不白。他萬念俱灰，卻放不下對福貴一家的虧欠，便把僅有的積蓄全帶了來。福貴知道他想尋死，鄭重的說：「你可別想不開呀！這時候你千萬可別胡思亂想，再怎麼著你也得忍著，你可不能再走這條路了。你不想活也得活！咱倆可是從死人堆裡爬出來的，活下來不容易，你知道吧？」他把錢塞還

給春生：「這錢就算我和你嫂子收下了，先擱在你這兒，日子還長著著呢。我知道你現在不好受，可是不管怎麼著，也得熬著，也得受著。」這時，一向避不見面的家珍終於走了出來。她原諒了春生，也囑咐著：「春生，你記著，你還欠我們家一條命呢，你得好好活著。」

女兒要生產。臨盆時，大夫卻全被紅衛兵關進了牛棚。福貴心急，叫女婿偷偷去拉出一個老醫生，帶在身邊應急。沒想到禍事還是避不了。女兒產後大出血，但餓過頭的老醫生卻撐了不能動彈，慌亂間女兒終究沒保住。幾年後，孫子大了，福貴也老了。某日，孫子要養小雞，福貴拉出了那只陪了他半輩子、早已空無一物的戲箱子。他像有一肚子的話要說，卻不知從何說起，只重覆著那個曾經對兒子講的故事：「你看，這箱子比盒子大，是不是？箱子大，小雞在裡面就跑開。一跑開了，吃的就多了。吃得多，小雞就長得快。雞長大了就變成鵝，鵝長大就變成牛。到那個時候，日子就愈來愈好了。」電影在這裡結束。

表面看來，福貴是個不折不扣的阿Q。從頭到尾的逆來順受，腦子裡全是精神麻醉式的幻想。

一輩子活得像隻打不死的蟑螂，見光就閃，見縫就鑽。但是，通過對他人生際遇的了解，誰能說他是「苟且偷生」？易地而處，誰能比他堅強？他對人生已盡了全力。時代的動盪，不是他願意的，他也想不明白。奮起對抗，他既不是這塊料，也沒這個膽。他唯一想的，就是拚命活著。相信生活會愈捱愈好，相信雞會變成鵝、羊會變成牛。不論多大的打擊，就是咬著牙活。活著有何究竟的意義他不知道，可能也壓根沒想過。但看到全家安穩過日子，看到苦難之後，還有個蹦跳跳的小娃兒，一切都值了，值了活過這一場。

活就活，好好活，何必多想？活著的意義，就寄託在活著本身。

這其實是福貴心中，一層更深的、關於生命的體悟。是這層體悟，守在他心底。是這層體悟，讓他能逆來順受。他也許楞頭楞腦、不懂得什麼超脫的人生懷抱，但怎麼樣可以活，怎麼樣可以紮紮實實安安全全的過日子，這事他懂得。這是無條件的達觀，簡單到不能再簡單的人生態度。就這樣單純的念頭，讓他忍過了所有的痛苦絕望，也把風風雨雨完全隔到外頭。這是冬眠蟄伏的本事，是老子「虛其心、實其腹、弱其志、強其骨」的哲學實踐，是福貴的人生觀，也是導演自己的話來說：他是要表達出一種面對命運的承受力，使觀眾昇華出一種感慨，徹悟這個人生。這是一部站得很高、看著人生命運的電影。

活著，這句淺白的話，確是中國人面對生命的普遍態度，也成為中國所在的地域中十分顯明的思想特色。從正面說，這種絕對肯定人生的信念，在思想上促成了數千年來強烈人文精神的發展。儒家的仁義，指向不朽的典範與理想的社會。道家的逍遙，活潑潑的講心靈的自在解脫。這些都不倚賴上帝與西天，不牽涉末日與來生，都是當下的、獨立的自我覺醒與完成。但若從負面說，由於肯定人生是唯一的真實，因而中國人具有很強烈的現實性格，像「好死不如賴活」、「留得青山在，不怕沒柴燒」這類的俗諺中，都充斥著這股蠻勁。而像魯迅在《阿Q正傳》裡所描寫的人物，同樣是一種「過得一日算一日，怎麼想都是自己贏」的駝鳥心態。

以這部電影為例。福貴肯定「活著」，因而活著。但是，一手造成中國丕變的毛澤東，他心中秉持的不正是同樣念頭？他也肯定「活著」，相信活著才是唯一的贏。順我者生，逆我者亡，於是他

剷除了所有阻擋他「活著」的威脅，還認為與天鬥其樂無窮，與地鬥其樂無窮，與人鬥其樂也無窮。

活著，就是絕對的價值，沒有比活著更高的價值。寧教我負天下人，休教天下人負我。「活著」的念頭，使福貴頑強的活過了劫難，同樣也使毛澤東把整個中國社會，特別是知識份子捲入了亙古未有的大風暴之中。過去的舊社會，透過了儒家的經史教育建立起對生命的普遍關懷。因為中國人以生命為絕對的價值，六合之外存而不論，上帝充其量只是維護人活著的一個保障。這與西方人認為上帝是人生命最高的價值，完全不同。如今，知識份子鬥垮鬥臭了，這股對生命普遍關懷的人文精神無以為繫，那麼整個民族文化裡，就再無足夠的力道可以撐得住社會。不懼上帝，不期待西天，人，只剩下求存的本能，並且本能的理直氣壯、天經地義。德也好、禮也好、法也好，全是贅物。人不為己，天可誅，地可滅。一個人這麼想，二個人這麼想，而當十幾億人都這麼想、這麼作，這麼在靈魂底層裡擊鼓吶喊時，人間煉獄就此誕生。

當然，這部電影是從正面呈現了「活著」這樣的價值觀。福貴因為想活著而豁達，不是因為想活著而卑鄙。透過福貴一人，導演突顯出這個深藏在億億萬萬中國人性格中的特質，闡述了「活著就有意義」、「活著本身就是一個價值」、「活著就有無限的可能」。同時也透過福貴，詮釋了中國人是如何面對時代與命運、這一道全人類共通的永恆問題。

【影片資料】

英文片名	To Live		
出品年代	一九九四年		
導演	張藝謀（Zhang Yimou）		
劇本	余華（Yu Hua） 蘆葦（Lu Wei）		
音樂	趙季平（Zhao Jiping）		
主要角色	葛優（Ge You）	飾福貴	
	鞏俐（Gong Li）	飾家珍	
時代背景	一九四○至一九七○年代・中國。		

（資料來源：年代國際公司）

社會是一本大書──

《狗臉的歲月》

一九八五年

孩子是如何長大的？是如何定型成後來的樣子？他們怎麼面對那些難解的人生問題？成人世界的熱絡與冰冷，如盛夏和隆冬一般自然的存在著，這本不足為奇。只是在成長的關鍵時刻，孩子是怎麼被感動，或怎麼被傷害的？

一個單親媽媽患了肺病，需要靜養。但兩個兒子正值沒有一分鐘安定的年紀，於是便寄宿到親戚家。故事集中在弟弟英格瑪身上。他到了鄉間與舅舅同住，遇上許多新鮮的人、新鮮的事，展開了一段新鮮生活。然而他最心愛的媽媽和小狗不久都死了，他被迫面對死亡。

導演就從英格瑪面對死亡的感受中，讓我們冷靜的探視這個世界。他的鏡頭跟隨孩子的眼睛向外看，不帶任何價值，不雜一絲議論，只是平平實實的鋪陳生活裡的形形色色，有趣味的、古怪的、有關於性的、工作的、藝術的。就在這樣的純樸人情中，小男孩從原本的坎坎坷坷裡走出來，度過了難熬的成長歲月。

台灣有部《冬冬的假期》（侯孝賢，一九八四年）和這部瑞典電影相近，描述小男孩冬冬在國小畢業的暑假，因母親生病而與妹妹一起回銅鑼外公家暫住的經過。片中呈現了台灣六、七〇年代的鄉

村面貌，也微微帶出男孩的社會初體驗。兩齣戲的架構雷同，都有怡人的田野風光，都有歡歡喜喜打成一片的囝仔群，但劇情發展的動線卻相左。

先看冬冬。他的外公不苟言笑，是個正襟危坐的嚴父模樣。村裡一個抓麻雀的勾搭瘋女人，害她大肚子，被女人的父親打得半死。小舅和女朋友偷情，結果懷孕了。女方家長上門問罪，要討交代。外公氣得把小舅趕出門、砸了車。外婆護著小舅，幫小倆口找到地方暫且同居。兩個小偷搶東西，把人打得頭破血流。冬冬想出面指認歹徒，外婆卻不要他多管閒事。後來小舅窩藏小偷，冬冬因意外被打而嚇得報案。小舅於是牽連被捕，怪他告密。

諸如此類，冬冬所目睹的多是「暴力傷人」「未婚懷孕」這些讓成人頭痛的難題。此外，他見到了童年與成年的大不相同後是怎麼去想的，是得到「成人麻煩」的結論，還是產生「告別童年」的心理變化？這些事使得冬冬「轉大人」「出社會」了嗎？片中沒有明敘。

再看英格瑪。他初來作客，舅舅就很歡迎，裝瘋賣傻的逗他開心。一個足球、拳擊都在行的小女生和英格瑪很投緣，常來找他。女生擔心胸部發育太快會被撞出球隊，他就幫著她把胸部纏起來。鎮上一位公認的大美女也很疼英格瑪，後來去當裸體模特兒時，便找了他同去當小保鑣。舅舅家住了病奄奄的老頭，總要英格瑪來唸內衣雜誌上那些遐想青春的廣告辭。鄰家老爺爺的身體硬朗，比孩子還有玩性。他在樹叢間綁了繩索和吊籃作太空飛船，讓孩子上去滑翔。舅舅有時會找英格瑪聽音樂、看照片、吹噓以前漂浪的人生。閒暇時，村民聚著踢足球、看電視、聽國家隊出賽的實況廣播。還有像是走江湖的賣藝演出、整天修屋頂的工匠忽然泅入冰溪裡游泳，這些點點滴滴添了小鎮許多活潑的生

氣，也讓英格瑪感到莫名的輕鬆。

輕鬆，因為英格瑪的悲傷一直存在，因為他深愛媽媽。他不斷想起在沙灘上學駝子走路時媽媽大笑的模樣，他喜歡媽媽放下書本聽他講話、讓他賴在懷裡。他最後一次返家探病，還想拉拉雜雜的多講些趣事，但媽媽已病重。後來英格瑪總懊惱「我該趁她還健在時，把所有故事都跟她說的。因為媽媽很幽默，喜歡聽關於生活的故事」。他知道自己是常把媽媽氣哭、氣得大叫的搗蛋鬼，但他也有讓媽媽高興。他堅持要穿帥氣的夾克給她看、買好吃的葡萄給她吃、買會自動彈起又不太吵的烤麵包機送她作聖誕禮物。然而媽媽終歸死了，他甚至懷疑是自己的頑皮把她氣死的。他埋著頭一直哭、一直哭說「不是我害死媽媽的」、「為什麼媽媽不要我」。舅舅安慰兩句，卻支支吾吾不知該說什麼。離開母親和小狗的孤獨感，舅舅安慰不了，言語安慰不了，但小鎮平凡溫馨的人情卻在無形中安慰了英格瑪。

人情怎麼安慰人？舅舅在院子蓋小木屋，舅媽嫌他「把屋子蓋在房東家」很笨，舅舅則正經的說「這是夏天的房子，是好玩的房子，親愛的，好玩耶」。英格瑪一旁聽著，很對脾胃的笑。有一回，英格瑪被慫恿著去偷看大美女的裸體，結果不慎從天窗摔下去，受了傷。美女邊替他敷藥、邊嘟嚷小孩怎麼這麼好奇，問他看見什麼。他回答全看見了。美女說，他以後再這樣會挨罵。英格瑪賊嘻嘻的說「真是這樣也值得」，美女聽得溫柔苦笑。舅舅家裡搬進一戶希臘人家，太擠，只得讓英格瑪去鄰近寡婦家睡。敏感的英格瑪覺得又被遺棄，奪門而出一路跑，舅舅一路找。後來英格瑪不反對了，住進寡婦家，寡婦倒很高興。她悠悠感慨：「有個伴也好。事情都到這個份上，咱倆只能相依為命。生

活有時好艱難，孤單的日子並不好過。不過，人不用想太多的，時間會撫平所有的創傷，你呢，就是要把它忘掉。」故事最後，英格瑪意識到小狗已死，便把自己鎖進小木屋。舅舅在門外道歉，說他是因為不敢說實話才隱瞞的。英格瑪不理，舅舅便取來了熱巧克力、毛毯、早餐，由著他靜靜過夜獨處。

這些情境，並非想突出某種特殊的涵義，但卻讓人嚐到一種會心的、說不透的生命滋味。大人固然沒把孩子當成大人，但也沒當成是「有耳無嘴」的小鬼。這其中是有傾聽、有理解的，這種人情是起伏的、流動的，因而能安慰人。對照起來，《冬冬的假期》裡的人情就顯得平板、停滯，唯一的情意互通只有瘋女人與妹妹（瘋女人救了妹妹一命，還幫著把死掉的小鳥送回鳥巢），其餘人與人之間的關係都很淡很鬆。

其實一開始，冬冬的處境並不像英格瑪那麼糟。他雖然離開媽媽，心理上仍是假期。但英格瑪卻覺得是「像狗一般的人生」，給人到處趕、到處扔。然而最後，冬冬看見的是一個複雜的、隱隱有威脅性的社會，而英格瑪則是看見一個古怪的、卻處處充滿溫馨的社會。相對於冬冬這段「被驚嚇」的過程，英格瑪則是經歷了「康復」的過程。這是兩齣戲差異所在，同時也衍生出後續生命體驗的不同。

原先英格瑪覺得沒人愛，只能讓人決定如何如何。他除了被動接受之外，毫無選擇。可是在小鎮裡，大家笑笑嚷嚷的過日子，沒有人看他和別家小孩有何兩樣。舅舅、小女生、大美女都當他是朋友。於是他對自己的不幸，開始不那麼在意。小鎮像一隅濕沃的田野，接納了從憂傷中落墜的種子。有水，有光，種子於是綻開了嫩綠的新芽。

英格瑪的心情轉變了，甚至很有自信的破解出這些遭遇中的某種奧秘。他悟出了一番「比較」的

道理：「和別人比起來，我已經很幸運了。人必須比較，才能和事情保持距離，保持一定的距離很重要。」他找出許多例證，說服自己要用不同的觀點看待事情，說服自己要知足。

有個飛車手，已經平安飛過了三十輛車，偏偏下面擺了三十一輛。若是少一輛他就可以破世界記錄，結果摔死了。有個去衣索比亞傳教的女士，佈道時竟被當地人亂棒打死。有個人橫過體育場想抄近路，卻被飛來的標槍插中胸膛。有個捐腎的小孩救活別人，名字上了各大報，人卻死了。至於那隻被送上太空的實驗狗最悽慘，全身都黏了儀表導線，食物只有五個月，吃完就等著餓死，沒有人問過它願不願意這樣。英格瑪說，和這種事情作比較最適合不過，「想想這隻狗就知道了，從一開始人們就知道它回不來、知道它會死。他們害死了它」。和消失在星空裡的那隻狗比起來，英格瑪覺得自己算是超級幸運了。生命無法設定，無法回頭，但可以改變認知。小鎮人情讓他覺得滿足，覺得他和人、和世界有聯繫。有人陪著他，他也陪著人。他許覺得沒被愛著，但絕沒有被關著。他把不幸交給星空，把眼光放回週遭來來往往的人事與自然風光裡。英格瑪就這樣更新了面對困境的態度，開始了成熟的人格，這與冬冬的迷惘全然不同。

兩位導演都是在懷舊中，捕捉十一、二歲男孩的童年光陰。不僅描寫了成長中的苦苦樂樂，也描寫了陪伴孩子的這個娑婆世界。社會的確是一本大書，比學校裡所有的小書都複雜。讀著讀著，就看到了許多稀奇古怪的現象，就看到了各式各樣的人怎麼各樣的活。有些看得真切，有些還看不明白，而人就在這當中慢慢的成長，直到成為這本大書的一部份。兩部電影都透露出生命流轉中一種本然而微妙的訊息，只是，《冬冬的假期》是一本讓人難以振奮的書，而《狗臉的歲月》卻不會讓人感到悲觀。

【影片資料】

瑞典原名	Mitt liv som hund	
英文片名	My Life as a Dog	
出品年代	一九八五年	
導演	萊塞・海爾斯壯（Lasse Hallström）	
劇本	萊塞・海爾斯壯（Lasse Hallström）	
主要角色	安東・格蘭哲李斯（Anton Glanzelius）	飾英格瑪（Ingemar）
	湯瑪斯・伯恩森（Tomas von Bromssen）	飾舅舅
	安琪・李東（Anki Liden）	飾媽媽
	梅琳達・金娜曼（Melinda Kinnaman）	飾小女生（Saga）
	英瑪麗・卡森（Ing-Marie Carlssen）	飾大美女（Berit）
時代背景	一九五〇年代瑞典。	

（資料來源：Skouras Pictures）

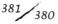

歲月沉沙——

《與魔鬼共騎》

一九九九年

這不是一個抗戰的故事，

這只是一個淪陷的故事。

悽屬的災難震撼一時，

平靜的災難震撼永遠。

——羅蘭《飄雪的春天》卷頭語

一八六一年林肯就任為美國總統後，南部各州自組邦聯，內戰爆發。密蘇里和堪薩斯這兩州，正好處於南北方的交界地帶。在邊境上，親南方的支持者組成了游擊隊與北方作戰。這場戰事，於是從軍隊之間延燒到鄉親之間。

傑格是個德裔的年輕小夥子，和傑克是一對哥兒們。他的父親反對蓄奴，本想送他離開，沒想到局面有變。北軍游擊隊趁夜來襲，縱火燒了傑克的家，殺了他父親。傑格在慌亂中救出傑克，兩人便

相偕投入親南方的游擊隊。

與魔鬼共騎，講的就是傑格與這群游擊隊的故事。他們善於騎射又神出鬼沒，被親北方的人稱為「魔鬼」。不過這部電影並非在講述內戰中的兩軍對陣（如《蓋茲堡戰役Gettysburg》Ronald F. Maxwell，一九九三年），也不是在講兒女情緣（如《亂世佳人Gone with the Wind》Victor Fleming，一九三九年）、種族偏見（如《光榮戰役Glory》Edward Zwick，一九八九年）、人性傷害（如《冷山Cold Mountain》Anthony Minghella，二〇〇三年）、將帥心懷（如《戰役風雲Gods and Generals》Ronald F. Maxwell，二〇〇三年），而是透過年輕人在看整個世道的變化。南北戰爭當然是對美國影響深遠，但對平民百姓呢？對傑格、傑克這些對時代全無左右能力的小卒呢？

戰爭總是殘酷的。傑克的父親因為主張蓄奴，引來殺身之禍。小店老闆因為開店讓北軍休憩，被游擊隊斃於槍下。傑格好心放走一個舊識的北軍俘虜，沒想到他回去便揪了傑克的父親出來報復，將之凌遲至死。除了戰爭，還有什麼時刻可以讓暴力與愛國、慈悲與自殺靠得這麼近？

故事的情節集中在兩件事上。一是「游擊生活」。冬天漸漸來臨，游擊隊決定化整為零各自過冬。於是傑格、傑克、喬治、丹尼爾四人，在某個親南方家庭的協助下藏匿山中。丹尼爾是黑人，雖已非農奴，但他仍視舊主人喬治為名義上的主人。這段時間，傑克並與年輕寡婦蘇莉有了戀情。可是不久，這個提供庇護的家庭被北軍偵知，當家的老父親立刻遭到槍決。為了報仇，眾人尾追北軍。混戰中，傑克受傷致死。

接著是「屠城」。游擊隊因細故進犯北軍掌控的勞倫斯城，四處縱火。當時城中沒有駐軍，只有市民。但游擊隊不分青紅皂白，見了男人就殺，連孩童也不放過。北軍隨後強力追剿，游擊隊潰不成

軍，喬治戰死。傑格與丹尼爾逃出重圍，躲進蘇莉所在的農莊，最後與她結為夫妻。

南北戰爭，後來北方打贏，結束分裂統一全國。這場勝利，除了軍事與經濟的因素外，導演還藉著那位老父親說出了北軍致勝之道。我不是指人數多寡，也不是指廢奴運動，而是指蓋學校。他們還沒建教堂，就先蓋學校，然後讓每個裁縫的兒子、每個農夫的女兒讀書識字。這對拿鋤持槍是沒有幫助，但他們讓兒童進學校，因為他們相信：所有人都應該和他們有同樣自由的方式去說、去想，不受任何風俗、禮教、出身的束縛。他們會贏，因為人人的生活和思想自由，就像他們一樣。我們不在乎這些，所以會輸，我們只顧到自己。」

這段話很有意味，特別是從南方人的口中道出。這位老父親是堅定支持南方的，兒子為此陣亡，自己也因此橫死，但他認識到支撐在北方槍砲後面的力量。那是一種號召，一種銳意革新的氣魄，不單是針對黑人的人身解放，而且是針對白人的心靈解放。那雖仍是個槍桿子出政權的年頭，但新的時代精神已卓然成形，那就是自由與人權。此為繼承開國獨立運動而來的精神，但觸及面更深、更廣、更強大。追求自由的信念，不僅要從被殖民者傳向殖民者，從平民傳向貴族，從貧者傳向富者，而且要從上一代傳向下一代。人身自由重要，思想自由也重要。不論南方堅持祖先的傳統如何，若是違背自由就必須放棄，這是北方高舉的道德旗幟。

這個「將個體自覺置於群體傳統之上」的信念，如同一份「六經皆我註腳」的宣言，從此成為民族精神。雖然，北方人這層心靈的覺醒力只是曙光，沒有繼續分享給印第安人（譬如一八八七年通

過土地法案，讓開發西部者易於巧取豪奪），後來也沒能落實到國際政治（譬如一八九八年美國發動對西戰爭，隨而積極攫取拉丁美洲與遠東太平洋區域的地盤），仍是一種「白人算、黑人算、紅人不算、出了國門也不算」「有時當真理，有時當工具」的「普世」價值，但它畢竟響徹了寰宇。以一次大戰的《十四點原則》（Fourteen Points）與二次大戰的《大西洋憲章》（Atlantic Charter）來看，這兩份在關鍵時刻帶給天下人希望的文告，均是在此餘緒中衍生的。換句話說，北軍所揭櫫的價值，確是在二次大戰後隨其盛大的國力而傳揚四海，促成了全世界各民族的連鎖反應，進而撼動了所有的舊文明。想想看，今天地球上還有多少人不認為受教育比拿鋤頭、持槍桿重要？

然而，這些由命不由人的遭遇，也鍛鍊出他的成熟。當游擊隊殺紅了眼，還自認為是伸張正義時，他冷眼旁觀，救他能救的。最難能可貴的，是他還放走了仇家。當他和蘇莉在樹林中與仇家狹路相逢時，他沉著應變，及時保住了全家性命。他不再是冷血的游擊隊，他看透了「南軍殺北方狗、北軍殺南方狗」這種無謂的仇恨，勇敢的從「不是你死、就是我亡」的恐懼中走出來。他只想帶著傑克的孩子、帶著蘇莉一同離開家鄉，遠遠的到加州

傑格也在這個影響中。他在戰爭中成長，也在對自由的體會中成長。他本來只是個十六、七歲的農場男孩，卻陰錯陽差的捲入戰爭。他不是為了蓄奴或廢奴而戰，他只是為了朋友。然而，這一捲入個農場經營。衝著友情，他變成亡命之徒，但最後保不住朋友。屠城時，他為了就脫不了身，他必須學著在血腥中活下去。若是沒有戰爭，他可能如他父親般作個長工，或是存錢買一對無辜父子和隊友結怨，險些死於冷槍之下。這就是戰爭的面目：善人不得善終，善因結出惡果。

重新開始生活。

丹尼爾也是一樣。這分明是場解放黑人的戰爭，他卻偏偏加入南軍。他並非為了南方的訴求而戰，他單純是為了還一份情。因為喬治一向以禮相待，卻被北軍抄家滅門，於是他捨身以報。所以當喬治戰死，他說他反而感到自由。因為他不再為任何人而戰、為任何人而活，也不再覺得這場戰爭和他有絲毫干係。「海上風濤闊，扁舟好自持」，他要去找回母親，從此要過屬於自己的人生。

北軍倡言的自由，是從外在加諸的。而傑格和丹尼爾所感受到的自由，是內在生發的。兩人的身分在南軍中是異類，因為德裔和黑人按說都是傾向北軍的。正因為這種邊緣者的處境，所以當他們真正在乎的朋友一死，「到底所為何來」的荒謬性立刻凸顯。一種理性的力量被反省出來，改變了他們。事實上不僅他們變了，蘇莉也變了，變得前倨後恭，能平等對待丹尼爾。農莊的白人也變了，變得肯與黑人同桌吃飯，肯替黑人收拾餐盤。見微知著，南方的社會已然不知不覺的變了。戰火肆虐下，生死都看開了，還有什麼不能看開，還有什麼傳統非堅持不可？這股巨大的反省力源於北方，橫掃南方，不僅來自外部，也起於內心，美國的民族精神自此而清明、凝聚、壯大，成為日後社會進步的原動力。

這是這場內戰在國家層次上的意義。不過，並非任何戰爭都能找出如此正面的意義。在小說《水滸傳》中，政府的不義逼使一百零八條好漢聚義梁山泊。然而結黨之後，帶頭的人識短器小，拿不出經綸大計來扭轉社會病象，便據地為王成了游擊隊，只巴巴的盼著在既有的政壇中擠上一個位置。最後在權力鬥爭中，理想變成空想，好漢逐一滅亡，而國家原可賴以復興的生機也隨之斷折。在電影

《悲情城市》（侯孝賢，一九八九年）中，二二八的槍彈使政府走上更雷厲、人民走上更聾啞的窄路。扁掉的理性，也預告了四、五十年後台灣將陷入的泥沼。解嚴前是不准理性，解嚴後是不要理性。政黨間纏鬥反撲，要拉幫、要結派、要牽兄弟、要搏感情，就是不搏理性，就是不要人民思考。

未來台海如果大戰，總統府也許變成美軍司令部，也許變成特區政府辦公室，這難以預料。但司令部或辦公室轄下的這兩千三百萬人會活出如何的文化、闡揚如何的文明，卻已經可以預料。

至於內戰在個人層次上的意義，依導演自述，實為一場「內心的戰爭」。南軍勝或北軍勝，對傑格和丹尼爾的差別並不大。烽火硝煙之後，對國家民族再崇高的意義都將遠離個人。這其中真正沉澱的、真正切身的，是它打開了人的內心桎梏，讓一個渺小的人堅強地走過一個複雜的時代。正如作家羅蘭在經歷抗戰之後的回顧：「現在，當我擱下這支為我用慣的筆，靠向椅背，面對滿室空寂，仍彷彿聽到遠遠傳來歲月的濤聲，帶著沉雄的迴響，向我敘說它們的感慨，告訴我時間的去處，宇宙的遼闊，與個人生命的渺小與蒼涼。」

這是最大的、也可能是唯一的意義。

【影片資料】

英文片名	Ride with the Devil	
出品年代	一九九九年	
導演	李安（Ang Lee）	
原著	丹尼爾・伍德瑞爾（Daniel Woodrell）的小說《Woe to Live On》	
劇本	詹姆士・夏姆斯（James Schamus）	
主要角色	托比・麥奎爾（Tobey Maguire）	飾傑格・羅德（Jake Roedel）
	史基特・烏瑞奇（Skeet Ulrich）	飾傑克・布爾・柴斯（Jack Bull Chiles）
	傑弗瑞・萊特（Jeffery Wright）	飾丹尼爾・霍特（Daniel Holt）
	珠兒（Jewel）	飾蘇莉・薛里（Sue Lee Shelly）
	賽門・貝克（Simon Baker）	飾喬治・克萊（George Cldye）
時代背景	一八六一至一八六五年，美國南北戰爭爆發。	

（資料來源：Universal Pictures）

才情的圓滿——
《絕代艷姬》

一九九四年

才，是人的天賦。情，是人的感受。才高者未必情真，有情者未必有才。才華與感受，是藝術生命裡兩個不可或缺的基礎。天賦高者，很早就能表現出某種藝術形式，但是藝術最深沉的力量卻存於一己的生命感受中。那是被歲月所洗鍊的，難以天賦。然而，具備藝術天份者有多少人能才情兩全？

卡羅是十八世紀義大利的聲樂家，幼年家貧，於教堂中侍唱。他清亮優美的音質，很快就受到注目。父親指望他以歌喉配合哥哥的作曲，日後兄弟倆相互扶持。父親死後，為了保存童聲，他去勢成為閹伶。

電影首先鋪陳他過人的才華。市集上，卡羅見同行受辱而站上比試台。他亮開嗓音，如迎風蔓延的火焰，前一刻還覺得意洋洋的小喇叭頓時成了倉皇的獵物。卡羅存心戲弄，飛快的在音階之間上下跳換，攪得喇叭手章法大亂。兩人一曲就分了高下。卡羅俊美翩翩，聲音出眾，很快就以「費里尼利」馳名遠近，當時年僅十八。

卡羅的歌喉絕美，耳力也是一絕。有次演出中，他忽然聽到杯匙碰撞的聲音便戛然止唱，全場驚疑不已。自知無禮的伯爵夫人闔上書本，開始專心聆聽。舞台上泪泪流來的聲音，像精靈之手伸進私

密的靈魂裡，托著、弄著，然後把人推落在某個飄飄忽忽的迷境中。觀眾為之瘋狂，伯爵夫人也姍然落淚。會後她不惜千金求見，當面譽之為「音樂高潮」。

這段期間，卡羅都是演唱哥哥的曲譜。兩人四處旅行，接受各大劇院的邀約。然而勢如破竹的竄紅，並沒有帶給卡羅成名的快感，因為他愈來愈不耐。一個在演唱中敏銳到容不下一聲雜音的人，怎麼去容忍整個自己只是永恆音樂裡的雜音？才華愈成長，內心就愈迷亂。才華帶來了恐懼。在他渴望攀高的途中，掌聲只如傾注的大雨，響亮、無益。這時作曲家韓德爾再度出現。

先前韓德爾看出卡羅的潛力，希望帶他去英國，但哥哥堅持兄弟不分離。韓德爾惱怒的對哥哥說：「卡羅什麼都能唱。難道你看不出在他面前，你只是串場的嗎？」韓德爾也臭罵卡羅：「你的音樂品味那麼低嗎？只想把自己耗在這些不三不四的曲子上嗎？沒有音樂，你就不存在，只是個沒卵蛋的動物，不男不女。別忘了你的聲音是你存在的唯一理由，是老天讓你從歌喉中得到快感，好讓你忘了那可笑的下體。」卡羅不肯受辱，當面啐了他一口。兩人由此結怨。

二見韓德爾，韓德爾傲人如昔：「英王陛下不惜一切請你去皇家劇院。他熱愛歌手和鼻煙盒，現在也想將你買來收藏。」卡羅撇開英王不問而問他：「大師，你需要我嗎？」韓德爾冷冷的注視：「大家都說你的歌聲出類拔萃。你若能用拙劣的樂曲引發我一絲一毫的感動，那你才真是蓋世歌王。」

「大家都說你的歌聲出類拔萃。你若能用拙劣的樂曲引發我一絲一毫的感動，那你才真是蓋世歌王。」讓我聽點新東西！向我證明你不只是唱歌工具！給我你的同行從未給過我的吧！至於你問的，我告訴你，我誰也不需要。」在韓德爾眼中，哥哥作的曲一文不值，這點卡羅也明白。韓德爾不需要他，但他卻需要韓德爾。這個事實刺中了卡羅心事，他承受不住，竟在舞台上暈倒。

恰好這時，與韓德爾在倫敦競爭的貴族劇院，拉攏了卡羅的授業老師以爭取卡羅。突來的邀請，勾起了他報復之心。果不其然，卡羅的入唱挽救了貴族劇院的頹勢，演出大獲好評。三十歲，他名震全英國。

雖然成功了，但卡羅卻陷入更深更迫切的不安。電影連用兩幕，來描述他心中這種翻湧的挫折感。

第一幕是兄弟正要共進晚餐。哥哥志得意滿的說：「今晚沒人光顧韓德爾的劇院，他被迫停演了。全倫敦的人都來聆聽你的歌聲、聆聽我的音樂。我的新劇將要寫下歷史！」

卡羅凝視哥哥，久久未言，然後不齒的說：「放屁。」

哥哥傻眼了。

「你怎麼這麼說呢？難道觀眾錯了？他們為何鼓掌？你怎麼了？你總是不滿足。現在整個歐洲都臣服於你，你還要什麼？」哥哥以為卡羅是太過在乎演出中的小瑕疵，緩頰的安慰他。

卡羅按捺不住了。

他走到琴邊叮叮噹噹地彈起哥哥的曲：「你自己聽聽，你不聾吧？你以技巧取代靈感。那麼多的裝飾、那麼誇張、繁複，把整個曲子全壓垮了。」

「我是為了你才那樣編的。」哥哥自圓其說。

「忘了我的聲音！」

「不行。你知道我不能。我答應過父親。」

「你只應該想到音樂。音樂要觸及心靈，要找那個真實、本質的感受。」卡羅憎惡的走近他，一把抓住他的下體：「我希望你的音樂要能叫醒在人下頭睡死的、那個永恆的片段。我只是要你這樣而已。」

然後是第二幕。

與哥哥撕破臉的卡羅返回慶功宴，見到了親王和一批貴族，人人都在譏笑韓德爾的失敗。他這才明白，他不過是用來搶生意的棋子。他瞧不起這幫氣焰囂張、滿口呆話的笨人。衝著親王的面，他一股氣的吼叫：「你是蠢蛋，不配長耳朵。我告訴你，等你的子孫全忘了有你這號人物以後，不管再過多久，韓德爾都將被世人尊崇。你這種驕傲，是對所有音樂家的侮辱。但願我永遠忘記今天為你獻唱之事。」

身殘之後，卡羅的歌喉換得了自我肯定。然而他的天賦就如良心一般，竊竊地嘲笑他的成就。他害怕，因為這一切是巨大的犧牲所換來的，他不能再失去這個成就。肉體的殘缺、自尊的殘缺、生命的殘缺，是他心中一個火騰騰揮不去的夢魘。他被閹割、絕後、無法去愛，這一切是為了什麼？「你的聲音，就是你的死路！」卡羅童年，有個被閹的男童在教堂裡跳樓自殺。這是他死前的警告，是羞憤的對著他大喊的。殘缺就是死亡，就是沒有延續的徹底死亡！而現在若連這一點點成就都抓不住，那麼這場生命就完全落空了！

卡羅這種深深的不安，渲染在整部電影之中⋯歌劇是艷麗炫目的、聲音是排山倒海、勾人心魂的。駿馬奔馳中的腿幹、鬃毛是特寫的、反覆飛濺的，導演強有力的把人逼入一種脫韁的、摒著氣息的緊張中。在做愛時，卡羅仍像挺立在舞台上，是主宰的、是竭力想帶走一切的。恍惚、狂烈、又無法完結的慾望，像曠野上震震隆隆的強風，到處侵襲，幾乎要窒息人的呼吸。這就是卡羅一貫的心⋯

緊繃的、不甘受壓抑的，像一匹雄健又狂野的白馬，拚命要突圍向前跑。

卡羅渴求音樂，也渴求尋常的愛。生而為人的本能，與他唯我獨尊的天賦一樣，桀傲不馴。

經營貴族劇院的夫人，有一個患軟骨病的兒子，卡羅和他很合得來。有一次小男孩問：「我沒有父親，你也不可能有兒女，對嗎？」卡羅坦白告訴他，那是他畢生最大的憾事。這心思早熟的孩子於是鼓勵卡羅娶他母親，這樣對三個人都好。卡羅喜歡這孩子，也想到自己無法成就的父愛，便在某次公開的場合中向夫人求婚。然而他被拒絕了，還惹來一屋子的辱笑。

卡羅非常沮喪，而這位夫人身邊卻有一位侍女瞭解他。她知道卡羅渴望愛，渴望配得上他的音樂，於是冒險潛入韓德爾家中盜取手稿，並且以身相許。卡羅開始練唱，希望和韓德爾合作，但第三度的會面仍然不歡而散。

在卡羅的堅持下，貴族戲院首度奏起了韓德爾的音樂。中場時分，韓德爾愛惡交加的來見卡羅：

「總算呀，費里尼利，咱們敵對這麼多年，今晚得以解決了。該在上帝面前算總帳了。你是否還記得，令兄在你幼時許諾的那種深情？你是否自問過，那深情是為了安撫你受閹割的痛苦，還是為了平靜他怒吼的良心？你該面對從小就困擾你的事實了。你何必拒絕你一直明白的事？你向這閹割了你的哥哥，獻出了渾身才華？你為了信守兄弟之約，在我臉上吐痰。你將自己所受的痛苦也加到我身上。你閹割了我的想像力，再也寫不出好歌劇。你是罪魁禍首。求主賜給你力量撐下去，讓你穩穩地唱出竊自於我的音樂吧！」他懷恨的罵，像劈空而下的落雷，要把他得不到的東西也打碎。

這番話，他無處躲。幕再起，燒灼之辱全入了歌聲，如淒厲的烏雲捲去蒼天…上帝啊，為什麼是我承受你最美的聲音？為什麼是我承載人最深的苦痛？父親，為我哭吧！我的孩兒，為我哭吧！踐踏我的白馬，還要跑多久，為什麼還不停止？身體的遺憾、我無辜流去的鮮血。去吧、去吧，上帝啊，讓全部的悲哀都離我而去吧。

卡羅從韓德爾的音樂中，唱出了滔滔滾滾的不幸，唱出了「自是人生長恨水長東」的悲慨。這是無言的吶喊、是失敗者的痛哭、是滴著鮮血的傷口，也是卡羅在命運下最後最卑微的反抗。

此後卡羅離開倫敦，和愛他的侍女遠走西班牙，留用於菲力五世身邊，不再公開演唱。三年後，哥哥完成了許諾已久的歌劇《奧非》。他來找卡羅，希望求得原諒。卡羅看了樂譜，讚美那是他寫過最美的曲子。但是卡羅無法原諒，他做不到。那刀下得太殘、劃得太深、割斷了他的肉體、也幾乎割裂了他的靈魂。

日蝕那天，王公貴族在花園觀日。當月亮遮蔽太陽時，菲力憂懼的說：「難道地球真是個墳墓嗎？費里尼利，讓太陽回來吧！」卡羅握著菲力的手，開口了，唱的正是哥哥所寫的《奧非》。緩緩頓挫的旋律，在陰暗詭譎的天地間流蕩，分明就是唱著他這個飲恨的世間遊魂。哥哥雜在人群中激動難抑，情願以生命換取這一刻的兄弟重合，便割腕自盡。

獲救之後，卡羅寬恕了他。兄弟最後相聚，哥哥在卡羅但求一子的期待中，讓深愛他的侍女受孕，為他留下了孩子，然後離開了…「親愛的弟弟，我抱著渺茫的希望去遠方，想在戰場上找到那般強烈的情感，就像我曾在音樂裡找到的。卡羅，我此刻的心情因離開你而沉重。我把從你身上奪走的還給

你，那是你作為人的一部份。我燒了我們的歌劇。那音樂、那過去，如今皆已成空。但我所留給你的，不也是我倆的共同創作嗎？」

卡羅成名之後，不為親王而唱，願為韓德爾而唱。不為一擲千金的伯爵夫人而唱，不為想收藏他的英王而唱，只為真正欣賞他、需要他的西班牙王而唱。這是尋求知音的性情中人。他因才受禍，內心的感受格外敏銳。卡羅的生命熱情沒有耽溺在世人給予的榮耀上，而是引他進入了更開闊、更博大的音樂境界中。熱情提昇了才華，才華又承載了熱情。終於，他從音樂中放開了糾纏的委屈，擺脫了命運加諸的苦難，而生命的創口也奇蹟似的彌合。當年走上舞台他沒有選擇，現在他則選擇走下舞台，他不需要舞台。三十二歲，卡羅急流勇退，只願求得心靈的平靜。兄弟重逢，泯去多年的芥蒂。被奪走的，算是得回了。他欣喜若狂的親吻腹中的孩兒，感謝人生珍貴的圓滿。這難道不是上帝對一個真才華、真性情的人遲來的成全嗎？

【影片資料】

項目	內容		
比利時片名	Farinelli,Il Castrato		
英文片名	Farinelli		
出品年代	一九九四年		
導演	傑哈・哥比優（Gerard Corbiau）		
原著劇本	傑哈・哥比優（Gerard Corbiau） 安德利・哥比優（Andrée Corbiau）		
主要角色	斯蒂芬諾・迪奧尼西（Stefano Dionisi）	飾卡羅・布洛基（Carlo Broschi）	
	安瑞高・洛・韋蘇（Enrico Lo Verso）	飾瑞卡鐸・布洛基（Riccardo Broschi）	
	謝朗・基比（Jeroen Krabbé）	飾韓德爾（George Frideric Handel）	
攝影	瓦瑟・凡・登・恩得（Walther van den Ende）		
其他譯名	魅影魔聲		
時代背景	卡羅布洛基，一七〇五至一七八二年，義大利人。		

卷
五

命

（資料來源：Sony Pictures Classics）

天才與人才的差別——

《阿瑪迪斯》

一九八四年

這是一首悲愴的命運交響曲。

薩利耶里，名傾一時的宮廷作曲家，時間是十八世紀的維也納。他早獲皇帝的重用，譽滿京華。緊接著，然而人外有人，天外有天，突然出現的莫札特令他既羨慕又震驚，於是引發了一連串衝突。短短十年間，莫札特從意興風發到窮途末路，他則一步步走向毀滅。兩個傑出的時代人物，雙雙被某種不可違抗的力量所控制，終於玉石俱焚。這部電影從庸才眼中看天才，並且質問：上帝對人的公平性何在？難道庸才的命運就是這樣？

薩利耶里嚮往偉大的音樂。他自幼祈禱，希望能夠譜出完美的作品，並以此侍奉上帝。他一直以為上帝是應允的，因為他在音樂之都平步青雲，執樂壇之牛耳。世人肯定他，他也肯定自己。但他卻突然發現，他並非真正的大師，因為莫札特的境界是望塵莫及的。他一下驚醒，上帝並非眷顧他，祂眼中另有其人。「上帝給了我對音樂的渴望，然後使我成為啞巴，為什麼？如果上帝不需要我，為什麼要給我追求音樂的慾望，就像肉慾一般，卻又不給我才華。上帝有何意圖？」

既生瑜，何生亮？這種挫折是凡人共通的悲哀。天賦無法改變，對上帝的質疑也不會有答案。一切彷彿是定數，無可知也無可避。薩利耶里感到不平……我一生虔誠、謙卑，為什麼換得的音樂這麼平庸？一個品行那麼荒唐、低級的混混，音樂卻直如天籟。憑什麼？憑什麼上帝選他不選我，還派他來取笑自己？

這內心吶喊，藉著歡迎會上的尷尬、女高音移情別戀、完美無瑕的草稿、創作公然受辱等等事件，一層一層的加強，一波一波的壯大。最後，薩利耶里決定復仇。因為上帝背叛了他，騙取了他長年的敬仰。他憤憤地扯下十字架丟進爐火裡，他向上帝宣戰：「笑我的平庸吧！從現在起我們勢不兩立，因為你選擇了自大、色情、下流、幼稚的傢伙作你的工具。而你所給我的獎勵，只是讓我能夠了解他的才華。你不公平、不仁慈，所以我拒絕你。我發誓，我要去傷害你在世上的代言人，盡我所能去害他，毀掉你的工具！」

上帝何在？上帝已死。燒掉十字架的火，從壁爐裡直直燒進了他的心。薩利耶里的嫉妒，一變而為淒厲的詛咒。他拒絕上帝的安排，拒絕讓上帝繼續主宰他的命運。

其實薩利耶里並不平庸。當民眾只是直覺喜歡莫札特的時候，他已經從音樂的傳承中看清了他的價值，首先預言了他的不朽……

一開始很簡單，幾乎有點可笑。低音簧、低音管，好像生鏽鐵盒子的聲音，然後突然出現了高音。雙簧管來了，一個不變的單音飄浮著，直到被黑管取代，然後轉入無比悅耳的音節中。這是前所未聞的音樂，充滿了人類無法滿足的渴望。

這竟然只是信手寫下的草稿，完全沒有作任何的修改！他只是寫出腦中的音樂，一頁接著一頁，彷彿他在聽寫，就完成了所有音樂從未到達的境界。改一個音符，就不完美。換一段音節，結構就會瓦解。我再度聽見了天籟。在這些音符的框架中，我看到了最絕對的美。

第四幕簡直不可思議。真正寬恕的聲音充滿了整個劇院，所有人都感受到那種全然的赦免。上帝透過這個小子對全世界歌唱，顯現了無可抵禦的力量。他的每一個音符，都使我的挫敗更深、更痛。

不止如此，薩利耶里還能從音樂中讀到心靈：

可怕的鬼魂站了起來，那是他最黑暗的一齣歌劇。舞台上有個死去的軍官，只有我了解，那鬼魂就是他死而復活的父親。莫札特喚醒了父親，在世人面前指責他，這真是又恐怖又不可思議的美妙。他的父親雖然死了，卻仍然控制了自己的兒子，我終於找到戰勝上帝的方法。

他也看透了當時皇帝與維也納人的藝術水平，因而他對莫札特說：

你對陛下的耳朵要求太多了。他只能集中精神聽一個小時，你卻給了他四個小時。你高估維也納人了。你知不知道，你在樂曲結束時都沒有大大的響一聲，提醒觀眾應該要拍手了？

這就是薩利耶里。一個嫻熟音樂、通曉心靈、掌握流俗脈動的人，這平庸嗎？再說，整個維也納，完全了解莫札特的只有他一人。這樣一人之下、萬人之上的音樂能力怎能算是平庸？

但是,這火焰般燃燒的嫉妒從何而來?為什麼他不嫉妒奧地利皇帝的政治地位?因為權勢不是他關心的對象,他沒有興趣爭。為什麼他不嫉妒與他同朝的歌劇院長、音樂大臣?因為在音樂殿堂中他們渺如侏儒,他不必爭。然而他對莫札特卻百般猜忌。現實中,莫札特並沒有威脅到他在宮廷中的地位,更沒有利益衝突。這是為了什麼?

因為他真正看重的,是個人的音樂成就,他希望樂史留名。薩利耶里雖然口口聲聲說一生的努力是為了榮耀上帝,但他其實是要榮耀自己,榮耀自己的奮鬥與才能。他的確確在乎音樂,是個徹底喜愛音樂的作曲家。這個特質,在最後一幕協助莫札特完成安魂曲時展露無疑。但他的不幸正在此處──他只在乎音樂。他不能失去音樂,不能失去他自己的音樂。這是他要力爭的東西。偏偏天不從人願,莫札特宣告了他的平庸,打破了他自視為天之驕子的自信。一道超越不過的極限劃了出來,而音樂泰斗與藝術的桂冠都在那頭。一生最大的賭注賭完了,賭輸了,而且輸得很慘。自幼的努力奮鬥,只是滑稽一場。

他不能接受這樣的神意。莫札特毀了他,他也要毀了莫札特。妒與恨從他心中昇起,牢牢盤據。

最後,薩利耶里果真以安魂曲逼死了莫札特,而他也瘋掉了。他在瘋人院中向神父說:「我會為你美言的,我代表世間所有的庸才。我是你們的英雄、你們的守護神。庸才到處都是,讓我來寬恕你們。」

這是必然的悲劇嗎?不願意自己平庸的庸才,只有走到這個局面才是生命中壯烈不屈的靈魂?

薩利耶里的能力也許不在創作,而在鑑賞。他實在是莫札特的第一知音,這點他也清楚。只是他對音樂的投入太深,無法放棄從小立志的目標。求完美求第一的心太強,失落感太大。但他若能稍稍退一步想:沮喪是真,懊惱是真,但往後的人生怎麼辦?能不能正視嫉妒,然後擺脫這種情緒的奴

役？能不能察覺為什麼會有這般鬱結的痛苦？理解它，然後擱下它。求不到的東西，強求只是貪。人生的目標能不能換？不自暴自棄，相信自己還有莫札特沒有的能力，還有等在面前的全新生命道路。

薩利耶里這樣想過嗎？

中國歷史上遭逢同樣處境而不以悲劇收場的，最著名的就是「管鮑之交」。鮑叔牙以宰相的身分，把管仲從囚車中提拔出來。他並且依據齊國當時政治所面臨的挑戰，對剛取得政權的桓公作出一番自我分析：「我有五方面不如管仲。安撫亂局，我不如他；行政方策的權衡，我不如他；以忠信重建民心，我不如他；典章制度的釐定，我不如他；使民眾敢戰敢守，我不如他。」就這樣，鮑叔牙堅持把權位讓出去，轉任為他的部屬。而這也讓管仲對他一生感念，說出了「生我者父母，知我者鮑子」的肺腑之言。

與管仲的政治能力相比，鮑叔牙是個庸才。但是當管仲與他各擁一主競爭王位時，鮑叔牙的心中是讚美的。嫉妒之火沒有燒著他。而事後的發展證明：沒有鮑叔牙，就沒有管仲，更沒有管仲後來顯赫的功業。少年友誼，到了爾虞我詐的政壇鬥爭中仍然沒有變質、沒有反目，更成為此後人倫關係的標竿。鮑叔牙自知而知人，找到庸才的出路，也塑造了一個天才。依當時人的意見，甚至還覺得鮑叔牙所成就的地位高過管仲。因為管仲的才幹只是開創了一段國際政治的新局面，而鮑叔牙卻開創了一個永遠的人格典範。他解脫了命定的天賦限制，主導了自己的人生，還以自身的經驗凝聚出一個不朽不滅的精神，這應該才是薩利耶里所說的庸才中的英雄、庸才中的守護神。

命運可以決定天才，可以決定庸才，卻決定不了人才。因為天才與庸才是上帝所創造的。只有人才，是人類自己成就自己、自己為自己創造的新生命。

【影片資料】

英文片名	Amadeus	
出品年代	一九八四年	
導演	米洛斯·福曼（Milos Forman）	
原著劇本	彼得·薛弗（Peter Shaffer）	
主要角色	莫瑞·亞伯拉罕（F. Murray Abraham）	飾年老的薩利耶里（Antonio Salieri） 飾年輕的薩利耶里
	馬丁·卡瓦尼（Martin Cavani）	
	湯姆·赫斯（Tom Hulce）	飾莫札特（Wolfgang Amadeus Mozart）
音樂	納維爾·馬利納（Neville Marriner） 聖馬丁學院管弦樂團（Academy of St. Martin-in-the-fields）	
其他譯名	莫札特	
時代背景	莫札特，奧地利Salzburg人，生於一七五六年，卒於一七九一年。 薩利耶里，義大利Legnano人，生於一七五〇年，卒於一八二五年。 故事發生於今奧地利維也納與薩爾斯堡兩地。	

（資料來源：The Saul Zaentz Company）

天問——

《處女之泉》

一九六〇年

當曦光透照琉璃，管風琴伴隨歌聲唱起「愛是恆久忍耐，又有恩慈，愛是不嫉妒」時，人容易接納認同。可是當心愛的女兒被暴徒殘害，「愛是永不止息」的箴言是不是變得難以奉行？這個古老中世紀、遙遠北方國度裡的民間傳說，像灰濛濛的沙幕飄隔在人們向天的仰望中。

和暖的早晨，農莊裡一位美麗少女出發前往教堂。春日柔美，明亮而歡樂。但是，少女竟在黑森林中遇見三個牧羊人而慘遭不幸！隨行的養女逃回報訊，父親於是在盛怒下行兇，討還血債。村民隨後到森林中找到遺體。父親跪著質問上帝，並向上帝懺悔，誓言要建起教堂來贖罪。正當他心碎的抱起女兒之際，地面湧出一股清澈的泉水，潺潺不絕。

整個事件中，導演著眼的不在「情節」而在「問題」。他把事件裡最煽情的元素儘可能抽離，以極為節制的手法來處理暴力相關的場景。在「強暴」段落中，他仔細描寫牧羊人邪念之起、與少女的攀談、蠢蠢而動的性慾，刻畫他們亦人亦獸的嘴臉，說明他們在事後也曾愧疚，卻又因驚慌而鑄成大錯。在「復仇」段落中，父親獲知真相後並非破門而入一刀結果惡徒。他砍倒白樺樹，以熱水洗淨的

樺枝不斷鞭笞自己。動手之前，他仍從牧羊人行囊裡掏出女兒被剝下來的衣物，怔怔凝視。導演沒有

讓「忿」與「殺」直接銜接，而是經由「宗教」與「親情」兩層心理掙扎來過渡。

父親的臉時而落在微光中，時而隱入黝暗中。鼾聲裡的時間緊繃著，屠刀插在桌上，灶火吐著狼煙，母親把守門口。不知過了多久，忽然間鳥囀雞鳴，天光敞亮，父親這才揮開了刀。第一個死的人頭顱翻仰，睜眼斷氣，彷彿想向上帝討饒。第二個人死在灶上，全身為火所吞噬。無辜的牧羊人幼弟驚恐想逃，但仍被父親活活捧死。前後這兩段殺戮中，導演始終壓抑言語，緘默畫面。他聚焦在光影中人物的表情上，把衝突的核心從外在引向內在，也把這位父親承受的悲慟引向世上所有受打擊摧傷者共同的疑問，他怨神嗎？神在何方？

狂亂之後，父親懺悔了。他望著雙手血跡，祈求上帝寬恕。不只他，養女與母親也都惶恐的反省過錯。

養女懊悔不已。因為她向來非常忌恨少女，雖然名義上同為女兒，但少女是掌上明珠，她卻是被當作女僕使喚，而未婚懷孕更是飽嘗恥笑。養女撲在父親懷裡懺悔著：「先殺了我吧，我的罪孽比牧羊人深重。是我希望這事發生的，我從小就恨她。我下了這個詛咒而竟然實現，是我和那個邪靈造成的，不關牧羊人的事。」

母親則是自責地對丈夫說：「我非常愛女兒，超過對上帝的愛。甚至女兒和你比較親，也讓我嫉妒。是我，上帝這麼作是為了懲罰我，是我的錯。」

這時父親悲傷的嘆息：「這不是你一個人的錯，只有上帝知道真正的罪孽在哪裡！」的確，誰又

能真正看清罪孽的根源呢？是這個不知如何形成的風俗，非要處女去送蠟燭以讚頌神之潔淨？是少女自幼受親人寵愛，小看了現實中潛藏的險惡？是莊稼漢、橋邊老頭也都垂涎少女，牧羊人只是失控的代表？是牧羊人未受教養，因而幹下這麼獸性的舉動、這麼野蠻的傷人？是養女長期被奚落，所以在進入森林最需要結伴的關鍵少女而去，更在牧羊人意圖不軌時似無意又有意的袖手旁觀？

父親像是認命的接受神的安排，但當他目睹現場慘狀，卻又怨起神。他止不住顫慄的仰天哭訴：

「祢看見了，上帝，無辜孩子的死和我的復仇，祢都看見了。祢坐視一切的發生。我不明白、我不明白稱。但我還是要請求祢的寬恕。我知道除了用自己的雙手之外，別無他法能求得內心平靜，我不知道還有什麼別的方法可以活著。主啊，我向祢發誓，在我獨生女陳屍之處，要為祢蓋一座教堂作為贖罪的懺悔。我要用灰泥和石頭來建造，用我這一雙手來建造。」

父親想求寬恕、求平靜，因為錯殺無辜的孩子，因為他無法寬恕敵人，更無法履行神的律法。他明知連殺三條命，也換不回女兒的命，但他仍控制不住的去報復，這是凡人突不破的限制，但凡人如何代行神的意旨？他因而要懺悔。可是，縱使他將來蓋起了教堂，贖去手中的罪行，但心頭上女兒慘死的陰影贖得走嗎？神曾為了試驗亞伯拉罕，命他將兒子獻祭於神。犧牲之際神出面攔阻，令他以公羊代替。神救了亞伯拉罕的兒子，但沒有救他的女兒。他真的仍無怨的遵行主命、甘心領受神所加諸的一切嗎？

《聖經》上說「祂在萬有之先，萬有也靠祂而立」，上帝無所不在、無所不能。但何以父親努力想傾聽祂時卻聽不到，只聽到鼻息中粗重的怒氣？《聖經》上說「恒心為義的必得生命」，但含露

的青草如此被踩踐於爛泥中，公義何在？為什麼對所有人都和善微笑的少女，必須得死在髒污的血泊裡？父親不是每天都在十字架前禱告「聖父、聖子、聖靈、祢的天使們，守護我們永遠不要落入惡魔陷阱。主啊，請祢不要讓誘惑、恥辱、或者危險降臨到祢的僕人身上」嗎？他不是虔誠的要女兒以處女之身去送蠟燭，以表白服事主的敬畏與謙卑嗎？他這般的渴慕神、盡心盡意的遵守誡命，神卻如何恩典僕人？為什麼少女遇難時祂不顯神蹟，卻在遇難後湧出泉水，這算無言的安慰，還是算信實的應許？上帝有能在事前創生萬物，有能在事後予人救贖，為何獨獨對進行中的不幸無能無力？

導演李安在引薦這部電影時，回憶起當年在藝術學院初次觀看時的感受。他說：

我坐在那裡，生平首次感到疑惑、震撼、整個人嚇呆了。我沒有離開放映室，又重看一遍，從此我的生命改變了。我一句話也說不出來，因為在我十八年來的歲月裡，未曾看過這麼安靜、平和、卻又這麼暴力的電影。它根本的質疑了上帝的存在，展現了尋常人性於內在與外在的衝突，以及人想透過上帝來弄清楚怎麼回事的需求。如此巨大的主題，卻從這麼狹小的事件中表達。這如同一具探索人性的顯微鏡，我貼近的看見了，看見了對於十八歲的我非常陌生的世界。於是我開始尋找，至今也仍在這趟尋覓旅程中。在那之前，我看的都是普通電影。那裡面沒有安靜的時刻，人物與情節均是不斷的推演，因為擔心觀眾無聊。我不認為這類導演對其創造的世界具備自信，但這部電影例外，我第一次感覺活進了導演想要我體驗的世界裡。

……本質上，這部電影是在探討人的處境、關於命運、關於人性、關於並存於內心中善與惡。至於答案在哪裡？很顯然，人不停的拍電影就是因為沒有答案，只有好的問題。

……這部電影使我成了不同的導演，如果我沒有看過這類偉大的藝術電影，我就會滿足於說好故事，滿足於讓觀眾哭哭笑笑，但可能無法讓人去感受、去思考若干我認為對人生是極其重要的東西。對我而言，這是我渴望的電影，是一個根本的起點、也是一個非常高的標準，所以我要為此感謝柏格曼，無論我多成功或多不成功都不能懶惰。這部電影對我的影響太深了。

故事不會講話，凡間世事不會講話，但導演能夠講話。在這部電影中，柏格曼替少女問上帝，替父親問上帝，也替每個觀眾問上帝，問出了一個世世代代永遠會問、也世世代代得不到回應的嚴肅問題。宇宙無可解的神祕，存於中世紀的北歐，存於柏格曼的六○年代，也存於二十、二十一世紀的台灣。這顯化傳奇經過柏格曼之手，跨越了時空、成了讓所有對人性、神性、命運的思考者都吃痛的當頭棒喝。一沙一世界，一粟一滄海。滄海之前，當凡人只見波瀾，導演的鏡頭是否看見了海中的微塵？

【影片資料】

瑞典原名	Jungfrukällan	
英文片名	The Virgin Spring	
出品年代	一九六〇年	
導演	英格瑪・柏格曼（Ingmar Bergman）	
劇本	烏拉・以撒克森（Ulla Isaksson）	
主要角色	馬克斯・馮・賽多（Max von Sydow）	飾父親德雷（Tore）
	伯吉塔・彼得森（Birgitta Pettersson）	飾少女卡琳（Karin）
	岡內爾・林布洛（Gunnel Lindblom）	飾養女英格麗（Ingeri）
	伯吉塔・瓦爾伯格（Birgitta Valberg）	飾母親梅瑞塔（Märeta）
攝影	史文・尼克維斯特（Sven Nykvist）	
時代背景	故事取自十三世紀時流傳在瑞典的民間傳說	

卷
五
—
命

（資料來源：Janus Films）

相濡以沫——《色情酒店》

《色情酒店》

一九九四年

經營寵物店的湯瑪斯，平日專靠走私鸚鵡蛋賺錢。他喜歡找年輕男子尋歡。每當傍晚的歌劇院亮亮發光，他的心就跟著加熱。藉著送票，他暗自挑選順眼的對象。一起坐著看戲、想著可能的一夜情。一場戲有足夠的機會，可以讓他不經意的欣賞鄰座的新臉龐。偷瞄他的褲襠、他的呼吸，想像襯衫底下精光的身體。耳裡響著高亢的管絃，喉嚨裡卡著難嚥的慾念。這高雅的藝術殿堂，就是他的色情酒店。

克莉絲，是真的在色情酒店裡工作的舞孃。這個酒店充滿異次元的奇幻情調，金屬味的冷光來來去去。藍霧，從阿拉伯的宮廷迴廊，飄過棕櫚葉的珊瑚石洞。克莉絲是老手。她站上舞台，就是一派少女學生的氣質。祈求的嘴唇、溜動的乳房、簡直是聖潔與妖媚的完美結合。男人看著她，她也看著男人。從舞台望下去，克莉絲有時會有錯覺，好像自己在為這些寂寞的身影提供治療。男人想從這裡得到什麼？刺激平常起不來的興奮？癱在椅子上，作一個只能看不能碰的幻想？空蕩蕩的眼睛，看起來就是某種裸露的傷口。不過男人不全是為了找樂子，至少她知道法蘭克不是。

法蘭克，國稅局的稽核員。他來酒店只為了看克莉絲。幾年前，他女兒被謀殺，而他竟然還被列為嫌疑犯。原來是他弟弟與妻子有染，女兒可能不是親骨肉，因此警方起疑。後來真兇落網還了清白，但妻子還繼續偷情的關係。直到車禍發生，妻子死了，弟弟半身不遂，一切才結束。這連續的打擊下，給他支持的就是克莉絲，只有她知道自己被葬送了什麼？

克莉絲以前是他女兒的鋼琴家教，課後法蘭克照例送她回家。車上，他會聊起天天長大的女兒，最近讓他驚訝的事，他總是興奮的一直講一直講。這些話克莉絲聽了卻很感傷，因為這是她想要卻得不到的父愛。她喜歡這段空檔，好像聽著聽著也沾得到一些餘愛。法蘭克知道她在家裡不快樂，便不時安慰她。沒想到女兒跟著妻子走了。世界全碎了，克莉絲像是他唯一的親人。他把她和女兒的形象模糊在一起，害怕有一天也會失去克莉絲。他來酒店、忍不住要守護她、不讓她像女兒一樣被人殘害。而且靠著和她的聯繫，彷彿「美好的過去」還在，可以讓他在痛苦中喘一口氣，讓他在喪失意義的現實中抓住一個理由勉強活下去。「我們彼此有了解，我為某些事需要他，他為某些事需要我。」克莉絲這樣說。

「是什麼讓女學生這麼天真無邪？她的香味？鮮花？輕柔春雨？還是她需要被人愛撫的肌膚，引誘你想探索她最深處的秘密？」酒店的DJ艾瑞克，是克莉絲的男友。以前在她面前，艾瑞克能隨意的吐露心事，兩人走的很近。但現在卻很隔閡。天天在酒店碰面，卻一句話也說不上。艾瑞克愈來愈不能忍受。

他記得那天是在一片草坡上，大家排成一列，地毯式的搜索法蘭克女兒的下落。他和克莉絲邊走

邊聊，這是初次相遇。他打破沉默：「我想做個節目主持人，不過目前在開計程車。」「你的聲音很好聽，應該作一些要用到嗓子的工作。」那時兩人都年輕，懷著對未來的夢想。但是後來找不到好工作，就一起在酒店上班。艾瑞克的工作，就是運用想像力和他磁性的聲音，把店裡的大小舞孃都講得與眾不同，讓客人願意掏錢：「累了一天，何不來點帝王享受？難道你不想做點特別的事？」

之前，艾瑞克幫了酒店老闆懷孕。克莉絲無法忍受這樣的事情，兩人的關係告吹，但艾瑞克忘不了她。他老遠盯著克莉絲和法蘭克，他們相互凝視的方式讓他發狂。他忌妒死了，決定要想辦法把法蘭克攪走。於是艾瑞克慫恿他去摸克莉絲，結果法蘭克真的中計。這犯了酒店規矩。法蘭克逮到機會公報私仇，狠狠的把他踹出門。

法蘭克不甘心。他去找湯瑪斯，逼他協助查明真相。當他知道是被設計了之後非常憤怒，拿了槍要去復仇。他覺得一生中所有最美好的東西都被奪走了，連最後剩下的這一點竟然也有人來陷害。世界欠他一個公道，這一次他要親手去討回。他安排湯瑪斯去引誘艾瑞克出來，他則在店外守候。沒想到，艾瑞克竟然自己走了過來，甚至看他拿槍也沒有害怕。艾瑞克懺悔般的告訴他：「別怕，我知道你的一切。當年你女兒的屍體是我發現的，我能體會你的心情。」法蘭克怔住了，像突然碰到一個失散的朋友，洩了氣的和他抱在一起。

電影浮光掠影似的展現了一群人的生活切片。稅務員、酒店舞孃、DJ、寵物店老闆，穿插著稅務員、弟弟、姪女、酒店老闆、海關官員。導演隨意的在人生中招這一段、招那一段，分頭敘事。然後線索逐一浮現、靠近，交錯著現在與過去。這異於一般的敘事手法：既不是由某個突出的主軸獨力串

接，也不是顛倒邏輯、破壞節奏、或是故佈懸疑。這看似支離破碎的故事情節，實際上卻存在著強烈而清楚的內在連結。

舉例來說：雖然這部電影是以法蘭克的經歷為主線，但卻不是從法蘭克口中來自敘。他的遭遇和心路歷程，散到了許多人的身上：克莉絲追溯了「他女兒生前的事」、法蘭克的弟弟代表著「他妻子外遇」、姪女反應出「他受創而封閉的心靈」、艾瑞克把「慘案的經過」還原了，而從酒店老闆反覆解釋她的經營理念中，又透露出「心靈治療」的意涵。觀眾從這些人眼中集合起來所看到的法蘭克，比從法蘭克身上看到的還多、還全面。同樣的，克莉絲的形象也是在法蘭克、艾瑞克、酒店老闆三個人身上得到完整的呈現。

這種分散敘事，並不是依著時序切割、然後呆板的一人一段來接龍。這種分散，是依著人物互動時的感受各自鋪陳，然後又自自然然的重組會合。時間，並非情節推展時的元素，人的內在情感才是情節推展的邏輯。所以這不能說是一部「第一人稱」的電影，卻可以說是一部由許多「第一人稱」所集合起來的電影。它像是拼圖，一片片的拼上去，邊邊一片、中間一片、上面下面的放，然後整個圖面漸漸清楚。而導演所要表達的意念也明朗浮現：這些人是彼此相關的。

這種彼此相關，不是儒家眼中那種多情的關係（社會由五倫所展開，五倫中的人我可以趨近良善），也不是佛家所言的無常關係（人與塵世，全在永遠循環的生滅中），倒是接近道家描繪的生命世界：「野馬也，塵埃也，生物之以息相吹也。」這是一種天生如此、相互依賴而共存的關係。一切都在大氣之內，在共同的震盪中生存。我呼出去的氣，別人吸進去。別人吐出來的氣，我也吸進來。

芸芸個體的需要湊成一種能量在流轉，人自然的撮合、又自然的游離。有時候終生都沒交集、有時候錯身而過。某個偶然中我需要你，又在另一個情境中你需要我，或是我不再需要你。就像克莉絲原來需要法蘭克，女兒死後變成法蘭克需要克莉絲。克莉絲原先與艾瑞克相愛，後來卻形同陌路。

不只如此。人的需要，衍生出人與人的關係，又伴隨了人的好好壞壞。就像艾瑞克之前妒恨法蘭克，後來又很同情。湯瑪斯人也和善，但抓到機會就走私賺錢。法蘭克明知湯瑪斯走私，卻因為要他幫忙，就拿舉報逃稅作要脅。湯瑪斯雖然幫忙，卻不肯幫他殺人。這就是人的世界。好比一群水草在水族缸裡擺盪，有時各自飄舞，有時就會打結。人會愛，也會不自覺的磨擦、起衝突。有時候你傷害我，但在另一個階段你卻幫了我。或是現在你幫了我，卻在下一個階段傷害了我。人際關係，總在傷害與扶持中反覆，很難簡單的二分。而且好好壞壞同時存在，因為人並非每一面都是善、也並非每一面都是惡。

這就是現代人的一種處境，人人憔悴地飄蕩著。人無法封閉、需要關心。只是所有的情感都來不及深化，談不上愛、也談不上恨，只是浮在起碼的需要上。一切像是即興的、在催眠狀態中的交換。如同莊子比喻的：泉水乾涸了，魚兒都不自覺的靠在一起用唾沫相互濕潤，藉以共度生命的難關。無奈也好，荒謬也罷，現代人就是這麼相互的好好壞壞、對立相依，一同組起了這個現代社會。

【說明】本文多節錄自辛意雲老師一九九四年十二月二十七日於今台北藝術大學《莊子逍遙遊第六講》講辭

【影片資料】

英文片名	Exotica
出品年代	一九九四年
導演	艾騰·伊格言（Atom Egoyan）
劇本	艾騰·伊格言（Atom Egoyan）
主要角色	布魯斯·格林威（Bruce Greenwood）　飾國稅局的法蘭克（Francis） 唐·麥基勒（Don McKellar）　飾寵物店的湯瑪斯（Thomas） 艾理斯·寇迪（Elias Koteas）　飾酒店ＤＪ艾瑞克（Eric） 米亞·柯雪娜（Mia Kirshner）　飾酒店舞孃克莉絲（Christina）
時代背景	一九九〇年代·加拿大。

（資料來源：Alliance Entertainment）

夢蝶——
《芬妮與亞歷山大》

一九八二年

這部電影很長，分為「慶聖誕」「鬼魂」「劇團解散」「夏日之事」「惡魔」數幕，講一個小男孩亞歷山大的幼年往事。

他的父親經營劇院，不幸勞累而死。後來，母親退出戲院經營，帶著他和妹妹改嫁當地主教，沒想到卻陷入一段幾乎絕望的苦痛中。

再婚的不幸，源於個性不合。母親出身大族，熱情活躍。喪夫後雖仍指揮若定，實則孤獨落寞，渴望精神上的支柱。這時，主教的福音與靈性生活給了她嶄新的嚮往。她對亡夫的愛太沉、悲太深。她想要寧靜，想以苦修獲得解脫。然而她再嫁之後才發覺，小至飲食起居、大至思想觀念、種種以服侍上帝為名的要求，根本不是她能適應的，也不是她想要的。而且主教的家人表面上和諧虔誠，骨子裡卻是麻木冷漠，還隱隱露著敵意。他們的心封閉已久，早已扭曲，對手裡抓不住的東西總是充滿猜忌。

毀敗的腐葉，如何容得了梢頭上透光的嫩綠？

對孩子的管教，更是衝突的來源。亞歷山大一向跟著大人看戲，家族老小都是知名演員。父親生前哄他睡覺時，隨口就能繪聲繪影的編造一個鬼故事。他曾說：「外邊是大世界，劇場是小世界。小世界是反映大世界的一瞬，讓人忘了難熬的大世界。」亞歷山大耳濡目染，也繼承了一顆易感的心。他對木偶、幻燈畫片愛不釋手，也有信口開河的本事。像是母親再婚前夕，志忑的亞歷山大便煞有其事的對同學說，母親準備把他賣給馬戲團，學期末就要走，他會被訓練成專業的雜技演員。這在他來說，是無傷大雅的趣味。然而看在主教眼裡，卻是十惡不赦的撒謊行為。

亞歷山大和主教是個對比。看來不說謊的人，無時無刻不在說謊。看來說謊的人，卻是很誠實的就心裡的感受說話。

搬進主教家後，孩子一直被鎖在鐵窗房內。接著，亞歷山大又因為編出主教害死前妻的故事，受到嚴厲的笞刑。母親忍無可忍下要離婚，但主教不肯，便拿監護權作要脅。母親顧忌孩子，不得不屈服。所幸這時，奶奶託了舊情人假扮古董商，把兄妹藏在舊箱子裡夾帶出走。但主教仍拘禁母親，並準備採取行動，因為法律上他勝算十足。就在所有人一籌莫展的當口，某種奇妙不可解的魔力竟使主教意外的被火燒死。母子因而返回老家。

好的宗教人物像一面明鏡，讓人自見自悟，但未等的只如皮鞭。像是主教之流，因為無法安頓自己的心，索性禁錮一切情感。然後設下教條，簡化生命，自願接受戒律的支配，同時也以戒律來支配別人。這位看似德慧兼具，在地方上無私奉獻的主教，卻有一顆貧乏且拚命要霸佔東西的心。他奉

守的戒律，其實是他最自豪的資產。他是以代言上帝的自尊，在支撐自己站不住的人生。有一次，主教對母親坦白：「妳是演員，常常會戴著面具演出。妳還說，自己總在改變面具，最後連自己是誰都不知道。我不同，我只有一個面具，但卻早已融入肉體。」這話講得分毫不差。他的心並沒有交給上帝，還牢牢招在自己手中。他像是以上帝為傀儡，自己在後面拉線。

整個故事，透過了亞歷山大在旁觀。老家代表了愛與豐足，主教家則代表了枷鎖與死亡。在兩相對照中，導演鋪陳了母親再婚的失敗、亞歷山大與繼父間的緊繃關係，進而也否定了宗教救贖之路，突顯出他對上帝的質疑。

不過這部影片特殊之處，在於導演呈現出他對這個世界的認識。在他的眼中，現實與非現實是交混著的。現實是真實，非現實也是真實。現實與非現實共同構成了這個世界。在序幕中，亞歷山大獨自玩著木偶。偌大的廳堂中沒有一點動靜，但他卻奇異地看到了雕像在動。父親去世後，孩子在葬禮後見到了不捨的父親，後來又在母親再婚時見了一次。

這種如戲劇般的非現實，既不是魔幻寫實的虛擬，也不是誇張隱喻的寓言，而是內在心靈的全盤呈現：人除了醒著的世界，還有睡著的世界。除了現實的世界，還有意識的世界。醒著與睡著，才是一天。現實加上意識，才是完整的認知。這接近於莊子「夢蝶」之意。他從「人夢為蝶」「蝶夢為人」的無可分辨中，教人對知覺經驗的理解要從絕對改為相對，從切斷的局部中走向全面。以劇中的三個片段來看：

亞歷山大逃離主教後，某個夜裡遇見了父親。父親無奈的說：「這不是我的錯，但事情卻變得很糟，我不能離開你。」

「你如果去天堂，情況就會變好。」

「我的生命與你們同在，死亡沒有改變什麼。」

「你為什麼不去上帝那裡，叫祂殺了主教？」亞歷山大使著性子問：「還是上帝根本不甩你，任何人祂都不甩？不過，你見過上帝嗎？全是沒腦袋的東西，白痴，全是白痴。」

「你得對人和善一點。」父親沒有多言，只是輕輕勸著亞歷山大。

不只亞歷山大與死去的父親講到話，奶奶午後閒坐，父親也回到了她身邊。奶奶閒話家常，悠悠講著人生的體會，講著對他的懷念。最後父親出聲了，說他很擔心。奶奶緊張的問：「是不是關於孩子？」父親點點頭。這一下，老奶奶印證了蠢蠢不安的直覺，擔憂的幾乎喘不過氣。

主教最後死了，亞歷山大一家團聚，但主教的陰魂竟然出沒在家中廳廊。他惡狠狠的瞪著亞歷山大：「你是逃不出我手掌心的！」

這些事，可能都看不見、聽不到、摸不著，卻是人的意識可以經驗的。一個受苦的孩子，怎麼不會向深愛自己的父親告狀？一個傷心兒子早逝、憂心孫兒處境的老太太，怎麼不會對著心中的孩兒喃喃說話？老家雖然安全，但孩子心底的夢魘又怎能立刻消失？這些都在情理之中，甚至可以說，都是在人心的必然之中。試想：假若我們經歷一段不愉快的婚姻，也許恍惚間就見到死去的摯親來安慰自己，或是對著自己搖頭。這些影像之長留心中，比任何現實中的事物所能烙下的印記都深。這是心之所思，心之所感，是人真真實實的主觀認知，如何不是真？這部影片讓人感到詭奇、突兀，就是因為導演直接具象了這類感受。同時，他隨意的在戲劇與人生之間換幕，在生與死之間出入，在現實與

非現實之間遊移，也使觀眾如同掉入一處似醒似寐、真幻交錯、不可逆知的異境深淵中。不過導演還是在片終，讓老奶奶朗誦了某段排演劇本中的話，藉以表明這種觀點。老奶奶一邊撫著懷裡的亞歷山大，一邊朗朗讀著：「任何事都有可能發生，時間和空間並不存在。在現實的混沌背景上，騁馳的想像力正變換出新的模樣。」

幕起幕落，戲夢人生，真與假的界線在哪兒呢？

【影片資料】

瑞典原名	Fanny och Alexander	
英文片名	Fanny and Alexander	
出品年代	一九八二年	
導演	英格瑪・柏格曼（Ingmar Bergman）	
劇本	英格瑪・柏格曼（Ingmar Bergman）	
主要角色	伯提・古夫（Bertil Guve）	飾亞歷山大（Alexander Ekdahl）
	亞倫・艾德渥（Allan Edwall）	飾父親Oscar Ekdahl
	愛瓦・夫若林（Ewa Fröling）	飾母親Emilie Ekdahl
	辜恩・魏古潤（Gunn Wållgren）	飾老奶奶Helena Ekdahl
	金・馬恩索（Jan Malmsjö）	飾主教Bishop Vergerus
時代背景	二十世紀初年・瑞典。	

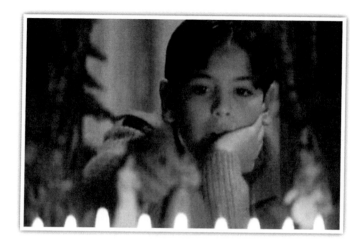

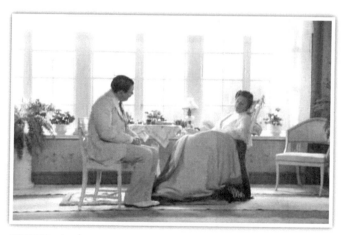

（資料來源：Svenska Filminstitutet and Embassy Pictures）

人生不只像羽毛──
《阿甘正傳》

一九九四年

老天，為什麼這樣？

阿甘這麼成功，但他卻是一個智商只有七十五、連公立學校都不想收的人，這是上帝在開玩笑嗎？比他聰明的人成千上萬，成萬上億，為什麼是他獲得了人們夢寐以求的財富和榮譽？足球明星或許說得過去，但越戰英雄怎麼說？企業達人怎麼說？他是很本分的在努力，但天底下知道努力、並且很努力的人多著呢。多少人費盡心力仍不免於窮苦潦倒，他卻不知怎地的功成名就了。這怎麼回事？

丹中尉就揮不去這樣的懷疑，他認為這全是上帝的愚弄。他憤憤不平，而且一次比一次加劇。

他原是阿甘越戰時的長官，被炸斷了腿，靠阿甘逃回一命。阿甘逃了命，高興的天天吃冰淇淋。

丹中尉逃了命，卻墜入深深的頹喪中。他是這樣抱怨阿甘的：「我本應與部屬一同戰死，現在卻變成沒用的殘廢、沒腿的怪物。你可知道沒腿可用的感覺？是你拐騙了我。我本該光榮的戰死沙場，那是我的命。而你卻把我騙出來。」這是不平。

醫院裡，阿甘傻呼呼的學起乒乓，沒想到一路打到了中國大陸，成了中美關係冷凍二十年後拿來破冰的外交棋子。他風光的受頒國會勳章、在電視台接受訪問，又成了焦點人物。這時，丹中尉扶著輪椅出現了。他大罵：「他們頒給你勳章！給你這個白癡，給你這個在電視上當著全國人民出醜的低能兒。」阿甘老實，一聽也覺得對。丹中尉簡直氣瘋了：「哈，真是酷。我還能說什麼？願上帝祝福我他媽的美國。」這也是不平。

聖誕節，阿甘來陪他，丹中尉談起耶穌就惱火：「退伍軍人協會裡的那些殘廢，都說要尋找耶穌，才能隨他一同走進天國。你聽到了嗎？隨他一同走進天國？上帝有在聽？哼，放他媽的殘廢屁！一堆瘋話。」這又是一次不平。

退役後的阿甘買了捕蝦船，丹中尉成了大副。他指揮阿甘四處找蝦，但毫無所獲。阿甘進教堂禱告求蝦，不但沒用，還撞上颱風。那夜暴雨交加，凶浪滔天，丹中尉再也無法按捺，他發狂的爬上船桅嘶吼：「祢休想弄沉這艘船。來，這算什麼暴風？颸吧，颸吧，祢我攤牌的時候到了。我在這裡，來取我的命吧。哈哈，祢休想弄沉這艘船！幹！」

向天嗆聲的這一幕很是驚心。他和上帝的樣子結得深，因為上帝事事與他作對。他出身軍人世家，本想獻身報國，偏偏連一場像樣的仗也沒贏，還弄得能爬不能走，連軍人都幹不成。被迫提前退伍的他，只能靠救濟金度日。想求生，前途已毀。想求死，也下不了決心。這還不夠慘。上帝再用一個他根本看不在眼的大兵，拿走他都沒想過的殊榮。這不是對他生命最徹底的嘲笑嗎？丹中尉怎麼服

氣？他走投無路隨阿甘出海，上帝竟連一尾蝦也不給，這安的是什麼心？

丹中尉對天狂笑，猶如《聖經‧約伯記》的翻版：約伯原本敬奉上帝，但撒旦認為這只是交易：祢賜福，他才聽話。若不賜福，他就不會聽話。上帝不信，便放手撒旦去試。撒旦於是毀去了約伯的財產、兒女、健康。來看望約伯的幾個朋友，都認為這是素行不義的業報，是「因犯錯而受苦」。但也有人說他是「因受苦而犯錯」。但約伯不認帳、也不甘心。他自始至終堅持清白，拚命要問上帝。

這場天上賭局，眼看撒旦就要占到上風。這時，上帝決定從旋風中開口，親自給出一個說法。

丹中尉和約伯處境相同。他臭罵上帝，因為他蒙受了太多的不明白，他恨。但換個角度看，蒙受不明白的又豈只丹中尉一人？阿甘不也相同？他這麼成功，但從小就弱智受人欺負。唯一心愛的女孩，根本就是把他當小孩、或是當作小弟弟看待。等經過許多年，兩人結成了夫妻，女孩卻已離死不遠。為什麼他就該老年喪妻？他的下一代也許比他聰明，但為什麼就是他笨？這場生命的苦楚所為何來？誰來回答？誰能回答？

無解，這就是人生。

旋風中的上帝，其實也沒有正面回答約伯。祂對約伯受難的原因完全不談。祂只是拿宇宙中林林總總的這個反問約伯，藉以提醒他，人的知識是有限的。這樣的說法像是避重就輕，但也可說是避輕就重。為什麼？因為存在於宇宙萬物間的邏輯與關聯，本非人智所能盡知。有福，未必因為福報。有禍，也未必因為業報。這答案聽來狡猾，但也道破了某種真理。

約伯面對磨難，只是想申訴，丹中尉則選擇抗爭。他展現出一種典型的悲劇精神：不惜死亡，也

不苟全。既然橫豎都是死，我寧可像彗星咻一下過去，至少燒出了光芒。那是屬於我的光芒，是上帝拿不走的。之前，上帝決定了我的命運。之後由我，我來決定自己的命運。全能的上帝有神力可以斷我的腿、颳我的風，我也有本事爬上船桅罵死祢、和祢爭一個短長。

這次，上帝沒有出現，祂沒有從旋風中下來向他解釋。然而，祂卻讓丹中尉與阿甘逃過颶風，保住了漁船。接著，更讓他們奇蹟式的大量捕到蝦，賺飽了錢。在這個和《約伯記》相似的快樂結局中，丹中尉總算和上帝和好，也終於謝過阿甘當年的救命之恩。

丹中尉的怨氣消了，但命運這個古老的問題仍舊存在。天道無親，常與善人嗎？天公疼憨人嗎？努力就有回報，命運是有投入就有產出的關係嗎？人前人後的這個我，有多少是真正屬於自我努力的結果？命運究竟是可以自主的，還是被支配的？人生真的有如一盒巧克力，不伸手去拿就無法知道會吃到那一顆？還是不管你想拿草莓、薄荷、香草，老早都在上帝的算計之中？《約伯記》裡的上帝，明白揭示「神意的法則不在人的邏輯內」。而這個故事裡，導演則藉阿甘說出了他的體會：「我不知道是媽媽說的對，還是丹中尉說的對？是每個人都有註定的命，還是隨風飄零沒有定數？我猜想，也許兩者都有，也許兩者同時發生。」

無論如何，丹中尉因為阿甘活出了他的路，阿甘深愛的女孩也是。阿甘對她，懷著一份無條件的愛，就像母親對待他的愛。人與人之間的愛，總是不自覺的有許多條件、許多要求、因而產生許多批評，結果破壞了愛。阿甘不是這樣。他愛她，願意讓她自己決定要什麼。她離去，阿甘失望。但他尊重她的選擇，也願意讓到旁邊等她。這是阿甘的愛。女孩就這樣出出進進，最後回到他的愛中。

這部電影就在展現命運、展現愛的主軸中，自然而然的帶出一種混著喜、混著悲的人生滋味，使它既是喜劇，也是悲劇。既讚美愛，也充滿了對人生的諷刺。諷刺在這樣的年代中，竟是傻子參與了重大歷史事件的發展，竟是傻子才具備著世人所缺少的美德。而最後，人類社會是由這樣的傻子脫穎而出。傻子笨，但笨人專心做笨人的事情，反而走得比無數的聰明人耀眼。

這樣的故事，少年人看著想笑，中年人卻看著想哭。笑，因為諷刺的很有趣、很勵志。哭，因為諷刺中有人生難言的感嘆。對照阿甘一生，中年人怎能不想起自己已經溜掉的大半人生？是該哭啊！哭自己太聰明，哭自己太笨。哭自己這裡做、那裡做，生命就在一片亂糟糟的時代變遷中給耗掉了。哭自己沒有成功過一天，像悶在缸裡的小金魚整天張口合口的東游西游，此生龍門無望。哭自己沒有接受過那樣的愛，或許也不曾付出過那樣的愛。哭阿甘總算代表所有庸庸碌碌的人成功，替阿甘高興。

電影中的嬉笑，藏著一種深層的心酸，讓人嘴上笑，心裡哭，就像辛棄疾詞裡說的：「少年不識愁滋味，愛上層樓，愛上層樓，為賦新辭強說愁」。然而，當人至中年，經歷了種種愛恨情愁，話反而少了。「而今識盡愁滋味，欲說還休、欲說還休」，因為說不盡、說不清。「卻道天涼好個秋」，能說的，反而只是：哎呀，時間過得真快，天又涼了，又到秋天了。這眼前的景色真美、真好，幸虧日子還算馬馬虎虎過得不錯。這種心境，不也像片首片尾中，我們凝望著那根飄飄羽毛所引發的對命運、對人生的感受？

【說明】本文多節錄自辛意雲老師一九九四年十一月八日於建國中學國學社《中庸第一講》講辭

【影片資料】

英文片名	Forrest Gump
出品年代	一九九四年
導演	羅勃・辛密克斯（Robert Zemeckis）
劇本	艾瑞克・魯夫（Eric Roth）
主要角色	湯姆・漢克（Tom Hanks）　飾阿甘（Forrest Gump） 羅蘋・萊特（Robin Wright）　飾珍妮（Jenny Curran） 蓋瑞・辛尼斯（Gary Sinise）　飾丹中尉（Dan Taylor） 莎麗・菲爾德（Sally Field）　飾阿甘母親
時代背景	一九五〇至一九八〇年・美國

（資料來源：Paramount Pictures）

後記

　我喜歡電影。電影是一項了不起的發明，因為它允許人類施展造物者的力量，以人的形象造人，顯現出善、惡、愛、慾、爭、讓、慈、殺，這些自古至今序列在細胞DNA裡的情感質素。說的玄點，電影便似一只奇幻水晶珠，幽光漾漾的，映著人這個物種的堅強、憔悴，以及惶惶騷動在這兩端的人生。

　人活著，脫不了各種關係和處境，而螢光幕上角色們的想法作為，便是絕佳的參考樣本。當然，電影的類型很廣。有的笑笑就過，有的拿來轉換心情，有的等出了DVD租回家看就夠了。然而有一類電影卻少不得要動腦筋：「為什麼這樣，為什麼那樣，換作是我呢？」這分辨的念頭常是看電影時想著、出了戲院塞在車陣裡想著，甚至隔了許久和朋友在霧濛濛裡泡溫泉時，還會疊疊亂亂的成了寬談的話題。

　這類動人的電影，大多對人的內心思惟有所追究。從這裡，看得見影片的深度，看得見導演的雄心。他真正想講什麼？充裕著什麼感受？臨摹了他對人與世界怎樣的認識？隱含了怎樣的眼光？他如何詮釋？事實上也不單只是導演，其他如編戲的、演戲的、運鏡的、作曲的、剪接的，同樣是在這詮

釋中各顯神通。

　　思惟的呈現，讓劇中人更見風格、更具姿態、更加栩栩如生。因此，這成了我寫這本書的方法：想追蹤、想把這種藏著的部份挑明了說。我因此用了些笨功夫，先引述對白、確認譯文、再作條理。這一則方便觀察，二則也值得這麼做。因為在短短一兩個鐘頭的影像音聲中，許多機鋒的對話、雋永的鏡頭眨眼即逝。化作文字可以再看一次，焦點放得更近更清晰。何況，這又是華人電影最弱的一環。挪人生如戲。古人今人洋人華人每天腦子裡在轉的東西，又能離愛憎覺迷多遠？電影中的思惟，到真實世界中照樣管用。只是看戲易，當局難。然而所有於己的覺醒、於人的同情、於生命的了悟、於群體內所希望共同凝成的文化，說穿了，也都落在思惟這檔事上。不僅這樣，舉凡過去人類所提供的典範與價值觀，若想續存於現代，也非得重過思惟這一關不可。

　　這裡，我得說出第二個寫作的方法。因為今天是個大自由的時代，一切可以質疑、可以揚棄、也可以重新振興。以華人來說，如果歷史與學術積累下的傳統（如仁、義、孝、節），不能於現代人所認知的心性原型（如同情、抉擇、感念、尊嚴）中生出新根芽，則十有八九只是殘紅一場，難成翌日繁蕾。於是，我有意的想以這現代電影中的思惟，在方塊字中找尋對應，就像拿衛星來探測黃土下的金礦。我常想，當某一天我們民族整體所站到的思惟高度能夠看清自己、看清別人、看清古人、而後有自信找得出鼎足定位置時，下一段文藝復興的開始就離得不遠了。

　　話說回來。好電影是選不完的，我以二十世紀為範圍，從市面上還找得到的影片中，盡量挑選出不同國家（除好萊塢與華語片，包含英、日、丹麥、巴西等二十餘國）、不同創作年代（從一九三七

年到二〇〇〇年）、不同劇情背景（如中世紀的瑞典鄉間、殖民時代的巴拉圭、歐戰前後的肯亞、九〇年代的現代都會）的作品，希望兼顧時空與雅俗的多樣性、代表性。這些作品如今都算是老電影了。不過片子老，簡中智慧卻沒老。我將作品依內容分為五卷：講相知的放在「真」、講省悟的放在「覺」、講親情人倫的放在「仁」、講群我分際的放在「義」，至於閔閔邈邈迴向不可知的就全放進「命」。

這五十部作品中有淺近的（如《倩女幽魂》《四百擊》）、隱晦的（如《慾望街車》《夢幻騎士》）、有以導演著稱的（如《芬妮與亞歷山大》《單車失竊記》）、以演員聞名的（如《遠離非洲》《甘地》）、也有以形式（如《大國民》《色情酒店》）或內容（如《阿瑪迪斯》《芭比的盛宴》）見長的。作品雖異，卻都觸及了人類共通的情感，並不侷限在某種個人或民族的特殊性中。看這種電影，如同翱於一種轟濤濤的永恆滄桑裡。五十部電影，等於五十處塵凡、五十趟人生。我看見了輪迴秘密，我受到感動，想寫明白這種感動。而且我相信當我寫清楚這些悲歡離合、因緣究竟時，也會幫讀者導引出一個未曾想像、卻值得嘗試的人生。

最後，感謝辛意雲老師。總記得課堂上，他以神品、妙品、逸品、能品在玩味電影的神態。台上是逍逍遙遙，台下是黑眸眸的眼瞳裡擴散著心靈震動和一瞬間連通藝術的那種巨大的清明之光。沒有他，這本書一個字也寫不出來。

【作品基本資料】

年份	中文片名	英文片名	故事地點	導演譯名	生卒年	國別背景
三〇年代						
一九三七	左拉傳	The Life of Emile Zola	法國	威廉·狄特爾	一八九三~一九七二	德國
一九三九	亂世佳人	Gone with the Wind	美國	維克多·佛萊明	一八八三~一九四九	美國
四〇年代						
一九四一	大國民	Citizen Kane	美國	奧森·威爾斯	一九一五~一九八五	美國
一九四八	一位陌生女子的來信	Letter from an Unknown Woman	奧地利	馬克斯·奧夫爾斯	一九〇二~一九五七	德國
一九四八	單車失竊記	The Bicycle Thief	義大利	維多里奧·狄·西嘉	一九〇一~一九七四	義大利

年代	年份	片名	英文片名	國家	導演	生卒	國籍
五〇年代	一九五一	慾望街車	A Streetcar Named Desire	美國	伊力・卡山	一九〇九~二〇〇三	美國
	一九五三	東京物語	Tokyo Story	日本	小津安二郎	一九〇三~一九六三	日本
	一九五四	七武士	Seven Samurai	日本	黑澤明	一九一〇~一九九八	日本
	一九五四	二十四之瞳	Twenty-four Eyes	日本	木下惠介	一九一二~一九九八	日本
	一九五九	四百擊	The 400 Blows	法國	法蘭索瓦・楚浮	一九三二~一九八四	法國
六〇年代	一九六〇	處女之泉	The Virgin Spring	瑞典	英格瑪・柏格曼	一九一八~二〇〇七	瑞典
	一九六二	阿拉伯的勞倫斯	Lawrence of Arabia	阿拉伯	大衛・連	一九〇八~一九九一	英國
七〇年代	一九七一	屋頂上的提琴手	Fiddler on the Roof	俄羅斯	諾曼・傑維生	一九二六~	加拿大

年代	片名	英文片名	國家	導演	生卒年	導演國籍
一九七一	夢幻騎士	Man of La Mancha	西班牙	阿瑟‧希勒	一九二三～	加拿大
八〇年代						
一九八一	火戰車	Chariots of Fire	英國	修‧哈德森	一九三六～	英國
一九八二	甘地	Gandhi	印度	李察‧艾登布魯克	一九三三～	英國
一九八二	芬妮與亞歷山大	Fanny and Alexander	瑞典	英格瑪‧柏格曼	一九一八至二〇〇七	瑞典
一九八四	阿瑪迪斯	Amadeus	奧地利	米洛斯‧福曼	一九三二～	捷克
一九八五	遠離非洲	Out of Africa	肯亞‧丹麥	薛尼‧波拉克	一九三四～	美國
一九八五	狗臉的歲月	My Life as a Dog	瑞典	萊塞‧海爾斯壯	一九四六～	瑞典
一九八六	教會	The Mission	巴拉圭	羅蘭‧約菲	一九四五～	英國
一九八六	戀戀風塵	Dust in the Wind	台灣	侯孝賢	一九四七～	台灣
一九八七	倩女幽魂	A Chinese Ghost Story	中國	程小東	一九五二～	香港
一九八七	龍貓	My Neighbor Totoro	日本	宮崎駿	一九四一～	日本
一九八七	芭比的盛宴	Babette's Feast	丹麥	卡柏爾‧亞瑟	一九一八～	丹麥
一九八八	布拉格的春天	The Unbearable Lightness of Being	捷克‧瑞士	飛利浦‧考夫曼	一九三六～	美國

年代	片名	英文片名	國家	導演	導演生卒年／國籍
一九八八	雨人	Rain Man	美國	巴瑞・李文森	一九四二～ 美國
一九八九	春風化雨	Dead Poets Society	美國	彼得・威爾	一九四四～ 澳洲
一九八九	新天堂樂園	Cinema Paradiso	義大利	吉斯比・托那多利	一九五六～ 義大利
九〇年代					
一九九一	日出時讓悲傷終結	All the Mornings of the World	法國	亞倫・科諾	一九四三～ 法國
一九九一	夜夜夜狂	Savage Nights	法國	希里・科拉	一九五七至一九九三 法國
一九九二	鋼琴師和她的情人	The Piano	紐西蘭	珍・康萍	一九五四～ 紐西蘭
一九九二	喜福會	Joy Luck Club	中國・美國	王穎	一九四九～ 香港
一九九三	藍色情挑	Blue	法國	克里斯托夫・奇士勞斯基	一九四一至一九九六 波蘭
一九九三	純真年代	The Age of Innocence	美國	馬丁・史柯西斯	一九四二～ 美國
一九九四	絕代艷姬	Farinelli	歐洲	傑哈・哥比優	一九五六～ 比利時
一九九四	色情酒店	Exotica	加拿大	艾騰・伊格言	一九六〇～ 加拿大

年	片名	英文片名	國別	導演	生年	國籍
一九九四	活著	To Live	中國	張藝謀	一九五〇〜	中國
一九九四	阿甘正傳	Forrest Gump	美國	勞勃·辛密克斯	一九五二〜	美國
一九九四	暴雨將至	Before the Rain	馬其頓	米曹·曼徹夫斯基	一九五九〜	馬其頓
一九九四	百老匯上空子彈	Bullets Over Broadway	美國	伍迪·愛倫	一九三五〜	美國
一九九五	麥迪遜之橋	The Bridges of Madison County	美國	克林·伊斯威特	一九三〇〜	美國
一九九五	阿波羅十三號	Apollo 13	美國	朗·霍華	一九五四〜	美國
一九九八	天堂的孩子	Children of Heaven	伊朗	馬基·麥吉迪	一九五九〜	伊朗
一九九八	中央車站	Central Station	巴西	華特·薩勒斯	一九五六〜	巴西
一九九八	搶救雷恩大兵	Saving Private Ryan	法國	史蒂芬·史匹伯	一九四六〜	美國
一九九九	一個都不能少	Not One Less	中國	張藝謀	一九五〇〜	中國
一九九九	美國心玫瑰情	American Beauty	美國	山姆·曼德斯	一九六五〜	英國
一九九九	與魔鬼共騎	Ride with the Devil	美國	李安	一九五四〜	台灣
二〇〇〇	花樣年華	In the Mood for Love	香港	王家衛	一九五八〜	香港

美學藝術類　PH0010

電影素描

作　　者 / 何英傑
責任編輯 / 黃姣潔
圖文排版 / 張慧雯
封面設計 / 蔣緒慧

發 行 人 / 宋政坤
法律顧問 / 毛國樑　律師
出版發行 / 秀威資訊科技股份有限公司
　　　　　114台北市內湖區瑞光路76巷65號1樓
　　　　　電話：+886-2-2796-3638　傳真：+886-2-2796-1377
　　　　　http://www.showwe.com.tw
劃撥帳號 / 19563868　戶名：秀威資訊科技股份有限公司
　　　　　讀者服務信箱：service@showwe.com.tw
展售門市 / 國家書店（松江門市）
　　　　　104台北市中山區松江路209號1樓
　　　　　電話：+886-2-2518-0207　傳真：+886-2-2518-0778
網路訂購 / 秀威網路書店：http://www.bodbooks.com.tw
　　　　　國家網路書店：http://www.govbooks.com.tw

2007年12月BOD一版
定價：390元
版權所有　翻印必究
本書如有缺頁、破損或裝訂錯誤，請寄回更換

國家圖書館出版品預行編目

電影素描 / 何英傑著. -- 一版. -- 臺北市 :
　秀威資訊科技, 2007.12
　面 ；　公分. -- (美學藝術類 ; PH0010)
　ISBN 978-986-6732-43-0(平裝)

　1. 影評

987.8　　　　　　　　　　　　96023673

讀者回函卡

感謝您購買本書，為提升服務品質，請填妥以下資料，將讀者回函卡直接寄回或傳真本公司，收到您的寶貴意見後，我們會收藏記錄及檢討，謝謝！如您需要了解本公司最新出版書目、購書優惠或企劃活動，歡迎您上網查詢或下載相關資料：http:// www.showwe.com.tw

您購買的書名：＿＿＿＿＿＿＿＿＿＿＿＿＿＿＿＿＿＿＿＿＿＿＿

出生日期：＿＿＿＿＿年＿＿＿＿＿月＿＿＿＿＿日

學歷：□高中 (含) 以下　　□大專　　□研究所 (含) 以上

職業：□製造業　□金融業　□資訊業　□軍警　□傳播業　□自由業

　　　□服務業　□公務員　□教職　　□學生　□家管　　□其它＿＿＿

購書地點：□網路書店　□實體書店　□書展　□郵購　□贈閱　□其他

您從何得知本書的消息？

　□網路書店　□實體書店　□網路搜尋　□電子報　□書訊　□雜誌

　□傳播媒體　□親友推薦　□網站推薦　□部落格　□其他＿＿＿＿＿

您對本書的評價：(請填代號　1.非常滿意　2.滿意　3.尚可　4.再改進)

　封面設計＿＿＿　版面編排＿＿＿　內容＿＿＿　文／譯筆＿＿＿　價格＿＿＿

讀完書後您覺得：

　□很有收穫　□有收穫　□收穫不多　□沒收穫

對我們的建議：＿＿＿＿＿＿＿＿＿＿＿＿＿＿＿＿＿＿＿＿＿＿＿

＿＿＿＿＿＿＿＿＿＿＿＿＿＿＿＿＿＿＿＿＿＿＿＿＿＿＿＿＿＿＿

＿＿＿＿＿＿＿＿＿＿＿＿＿＿＿＿＿＿＿＿＿＿＿＿＿＿＿＿＿＿＿

＿＿＿＿＿＿＿＿＿＿＿＿＿＿＿＿＿＿＿＿＿＿＿＿＿＿＿＿＿＿＿

11466
台北市內湖區瑞光路 76 巷 65 號 1 樓

秀威資訊科技股份有限公司　　　收

BOD 數位出版事業部

（請沿線對折寄回，謝謝！）

姓　　名：＿＿＿＿＿＿＿＿　年齡：＿＿＿＿　性別：□女　□男

郵遞區號：□□□□□

地　　址：＿＿＿＿＿＿＿＿＿＿＿＿＿＿＿＿＿＿＿

聯絡電話：(日) ＿＿＿＿＿＿＿＿　(夜) ＿＿＿＿＿＿＿＿

E-mail：＿＿＿＿＿＿＿＿＿＿＿＿＿＿＿＿＿＿＿